그림

보는 만큼

보인다

그림 보는 만큼 보인다

———

손철주 지음

오픈하우스

다시 책을 내며

출판사가 손에 잡히는 판형과 눈에 띄는 모양새로 책을 새로 만들었다. 저자로서 고마운 일이다. 독자에게 기쁘게 읽혔으면 좋겠다.

2017년 가을에
손철주 또 쓰다.

속된 것으로 우아함을 만들고, 옛것으로 새로움을 빚는 마음이 그림 그리고 글 쓰는 선인들의 바탕이었다. 하지만, 나왔던 책을 다시 내는 내 마음은 변명거리가 마땅치 않다. 아직 찾는 분이 있다 해서 바칠 뿐이다. 우아하지도 새롭지도 않아 민망하다.

　　미술을 미술로 자족하는 사람은 복이 많다. 나는 미술을 선망하면서도 선망의 근거를 여전히 찾아 헤매는 필자다. 행여 이 책에서 그 실마리를 찾아 동의해준다면 내 민망함이 덜어질 텐데, 소망에 그칠지 몰라 두렵다.

2011년 가을 문턱에서
손철주

일러두기

1. 이 책은 『인생이 그림 같다』(2005), 『그림 보는 만큼 보인다』(2006, 2011)를 다듬어 출간하는 것입니다.
2. 이 책에 게재된 작품에 대한 설명은 작가명, 작품명, 제작 연대, 재료 및 기법, 크기(세로 곱하기 가로), 문화재 지정 여부, 소장처 순으로 적었습니다.
3. 작품 도판은 저작권자의 동의 절차를 거쳐 게재했지만 사전에 조치하기 어려웠던 일부는 추후에도 협의해나가겠습니다.
4. 본문에 나온 화가나 문인 등에 대한 설명은 마지막 장에 실었습니다.
5. 한자는 소괄호에 넣어 병기하였으며, 훈음이 다른 경우에는 대괄호에 넣어 구분했습니다.

앞섶을 끄르고

나는 내 마음에 드는 그림이고 싶다. 그림 마음에 드는 나이고 싶다. 그림은 입이 없고 마음은 갈피가 없으니 다만 그리운 팔자다.

"인생이 그림 같다"고 나는 말하고 싶다. 누가 되묻는다. "인생이 그림에서 나왔소, 그림이 인생에서 나왔소?" 묻지 마라. 그리운 것은 원리가 아니라 일리다.

'글 짓는 데 세상이 다 좋아하기를 바란다면 나는 그 글짓기를 슬프게 여기고, 사람되는 데 세상이 다 좋아하기를 바란다면 나는 그 사람됨을 슬프게 여긴다.' 그러니 그림아, 헤프지 마라. 세상 버리고 내 마음에 와 닿아라. 그리울손 일고의 가치다.

허나 나의 글은 어이하리. 고쳐봐도 장황무실(張皇無實)이다. 식은 밥[餘食]이요, 구접스러운 짓거리[贅行]다. 글 짓고 그림 그리는 일이 바탕 없이 안 된다. 가을이 또 한숨에 실리는구나…….

2005년 백로의 이슬 맞으며 손철주 적다.

김 선배니까 탁 까놓고 말씀드리죠. 저 아직 그림에 어둡습니다. 괜히 대중 미술서 하나 낸 죄로 얼결에 전문가연하고 있습니다만, 눈 밝고 귀 밝은 이들이 어쩌다 까탈스러운 질문이라도 던질 양이면 등골이 서늘해지는 경우가 왕왕 있답니다. 그런 사람 앞에서 지지 않으려 주절주절 늘어놓는 것도 이제 밑천 떨어질 때 됐습니다. 아직 눈 침침하다면서 왜 말은 많으냐고요? 허긴 '정유위 조무위(靜有威 躁無威)'라 한다지요. 조용하게 있는 가운데 권위가 깃들고 까불면 그것마저 날아간다는 것. 그림 보면서 말 많이 하다보면 일쑤 들통난다는 거, 저도 압니다. 짐짓 묵상에 들어간 표정이라도 지어야 전시장에서 대접받기도 하니까요.

 그렇지만 말이죠, 술자리에서조차 목가적인 분위기를 강조하는 김 선배와 달리, 저는 떠들 게 있으면 더 떠들어라 하는 주의입니다. 창피당하면 어떻습니까. 연습이 천재를 만드는 거나 무쇠가 두들겨 맞고 단련되는 거나 같은 발버둥 아닙니까. 수업료 안 내고 익히려 드는 게 도둑놈 심보지, 클 놈치고 좌충우돌 안 하는 거 봤습니까. 그림도 마찬가지입니다. 보이는 대로 한 마디씩 지껄이고 쥐꼬리만 한 지식이라도 갖다 붙여 그럴싸하게 포장하고, 그러면서 눈이 트이는 겁니다.

 맞습니다, 김 선배. 전문가들 말 어렵게 하는 건 큰 병폐입니다. 그거 다 믿지 마세요. 누가 뭐라 하든 제 눈에 꽂이면 다죠, 뭐. 그나마 예전에 미술기자 생활 몇 해 해본 깜냥으로 남 못 보는

게 눈에 들어오더라고요. 첨에 그게 으쓱해 대단한 걸 귀띔하듯이 목소리 착 깔았습니다. 저 그림 말이야, 초등학생 아들 그림 보고 베낀 거라고. 그래 놓고선 천진한 동심을 표현했다느니 주접을 떠니 웃기는 거지…… 저 붉은색은 작가가 고향에서 봤던 노을을 그린 거고, 노란색은 첫사랑 여자아이가 입었던 스커트 색이래…… 저 작가는 또 인물 소묘에 자신이 없어 노상 추상화만 들고 나온대…… 어쩌고저쩌고. 뭘 모르는 사람들은 제 말이 신기하기도 했겠죠. 개중에는 마침내 비밀을 알았다는 듯이 고개를 끄덕이는 사람도 있었답니다.

재미있는 건 말이죠, 특히 난해한 그림을 두고 제가 씹어대면 듣는 이들이 그렇게 좋아들 하데요. 그러잖아도 기죽어 있는데 잘됐다 싶었던 게죠. 내색은 안 해도 그런 사람 무지 많습니다. 아, 그런데, 평소 저처럼 떠들면 될 걸 왜 사람들이 울화증을 삼키고 있었던 거죠. 맘에 안 들면 안 든다, 좋으면 좋다, 그러면 되는 겁니다. 촉빠른 말이 아니라, 우리나라 평론가들이 좋다는 그림 그대로 다 믿으면 한국 미술품은 벌써 루브르건 테이트건 유명 미술관에 차고 넘쳤을 겁니다. 분명합니다. 좋은 그림 있고 볼 일 없는 그림 있는 겁니다.

아는 대로 떠들어라. 제가 경험한 쓸모 있는 수칙 제1조입니다. 자, 그림 김 선배, 왜 자기 아는 대로 말하는 것이 중요한지 말씀드려볼까요. 나는 왜 남 눈치 보지 않고 그림을 내 멋대로 읽고 있는가. 그것은 그림 보기에서 '차이'와 '사이'를 수용하려는 생각 때문입니다. 그것을 통해 제 자신이 깊어지는 걸 느끼고 있답

니다. '차이'니 '사이'니 하는 말은 제 기억에 하이데거가 쓴 용어인데요, 저는 제 식대로 이걸 풀이하고자 합니다. 뒤에 천천히 얘기하겠습니다.

　　미술이 예전보다 훨씬 어려워진 건, 오스카 와일드가 비꼬았듯이 밥 먹고 할 일 없는 사람들이 한 짓거리이기 때문이 아니라, 표현하고자 하는 대상이 바깥에 보이는 사물에서 머릿속에 있는 생각으로 옮겨갔기 때문입니다. 이건 좀 화가 나는 일이기도 합니다. 긴 세월 미술은 자연이 가지고 있는 외양을 능숙한 솜씨로 실제보다 아름답게 그려내는 데 봉사하고 있었죠. 물론 그 대상을 얼마나 다르게 비치게 하느냐 하는 것이 작가의 창의가 된 시절이 그 뒤로 왔습니다. 개성과 감각 우위의 시대였죠, 그때는. 요즘도 그건 미덕입니다. 그러나 어디까지나 대상이 명확했습니다. 그러던 것이 지금 어떻게 변했습니까. 신경질 날 만도 하죠. 난해와 혼란과 실험의 극치를 달리고 있지 않습니까. 별의별 아이디어들이 다 나와 마치 '이보다 더 새로운 것 있으면 어디 한번 덤벼봐' 하는 형국입니다. 이러다 보니 예사 눈으로는 어렵게 됐습니다. 암만 봐도 소화되는 게 없다는 겁니다.

　　이쯤이면 김 선배도 눈치챘을 겁니다. 문학도 그런 것 아니냐. 음풍농월의 세월을 건너 귀신 씻나락 까먹는 소리로 시를 읊어대는 시대로 왔지 않느냐. 그렇지요. 제가 예술 일반론을 들먹일 푼수는 되지 못하니 길게 말하지 않겠습니다. 다만 미술은 문학보다 스펙터클하죠. 그게 이해가 되든 안 되든, 한눈에 강박적으로 달려드는 속성이 미술에는 있다는 말입니다. 관념이 아니라

시각적이고 구체화된 방식으로 펼쳐지는 세계죠. 문학처럼 행간을 읽을 짬도 없이 이놈은 즉물적으로 덤벼듭니다. 작가와 독자(그림도 읽을 때는 독자죠) 그 둘 사이에 상상력을 나눌 여지가 별로 없어 보입니다. 현대의 미술은 '명백히 실존하는 공포'라고 할까요. 그래서 뭘 어떻게 하라는 말이냐, 푸념이 나오는 것도 당연합니다.

『현대 미술 감상의 길잡이』라는 책이 번역돼 있습니다. 필립 예나윈이 필자인데요, 미국의 유수한 미술관에서 교육 프로그램을 짜는 사람이랍니다. 이 사람도 표현 대상이 외부 세계에서 내부 세계로 전이된 현대미술은 골치 아플 수밖에 없다고 토설했습니다. 그러면서 하는 말이 "아이디어는 우리를 생각하게 한다"였습니다. 현대 작가들의 머릿속을 들여다보려면 당연히 작품을 곱씹어봐야 되지 않겠습니까. 공을 좀 들이라는 얘기겠죠. 아, 그럼 미켈란젤로나 겸재 정선은 속 들여다보지 않아도 된다는 얘긴가. 아니, 그런 건 아니고요. 그 사람들 시대는 작품 바깥에서도 작품과 닮은 그것을 쉽게 찾아볼 수 있었다는 겁니다. 어쨌거나 속 들여다보기, 요게 관건입니다.

'차이'는 변별성을 만들어내는 것 아닙니까. 작가의 고유성은 이 차이에서 오는 거겠죠. 설혹 내용이 똑같은 아이디어로 창작을 해도 결코 판박이가 나오지 않는 것은 뻔한 얘기로, 문화의 차이, 교육의 차이, 경험의 차이가 있어 그런 거지요. 그의 속과 나의 속의 차이를 짚어보는 것, 그림 보기의 요체는 이겁니다. 그의 아이디어가 이러저러할진대, 왜 저런 모습의 작품으로 나타났

을까. 작품의 원형질인 아이디어가 작가의 손을 거쳐 나오기까지 어떤 곡절을 거쳤으며, 그 사연은 작품을 보고 있는 나와 과연 공감할 수 있는 성질의 것인가. 서로 빗나간다 해도 저는 괘념치 않습니다. 아니, 빗나가는 것이 자명합니다. 오히려 귀한 것은 차이를 인식하고 있는 저를 자의식 안에서 거부감 없이 수용할 수 있느냐 하는 것입니다. 그런 자세가 갖춰질 때 작가와 나, 작품과 관객의 '사이'가 감상에 주효한 것이 되지요.

김 선배, 그림 앞에서 사람들은 왜 떠드는 걸 주저하는 걸까요. 저는 작가의 그림 그리기와 감상자의 그림 읽기가 서로 달라질까 두려워하기 때문이라고 생각합니다. 감상자는 맹목적인 동일시에의 집착이 있습니다. 너와 내가 그림을 본 느낌이 일치했으면 하는 희망, 그리하여 공감이 주는 안도감을 누리고 싶은 욕구, 이런 게 다 동일시에 대한 집착입니다. 작품 보면서 그런 느낌을 가지는 경우가 더러 있지 않았나요? 그런데 그게 다 허욕인 겁니다. 세상 보는 눈은 장삼이사 우수마발이 다 다르다는 걸 알면서도 왜 작품 볼 때는 그 세계에 자신을 틈 없이 밀착하고픈 집착에 사로잡히는 겁니까. 동일시는 절대로 불가능한 욕망입니다. 차라리 차이를 인식하는 게 현명합니다.

김 선배, 잠깐 옆길로 샙니다. 제가 아는 IT업계 종사자 한 분은 참 명민합니다. 그분이 월북 화가 이쾌대[1]가 1934년에 그린 〈상황〉이라는 작품을 도판으로 보고 느닷없이 저에게 의견을 묻습디다. 당황했지요. 그 그림이 묘하거든요. 화면 맨 앞에 족두리를 쓴 신부가 열십자로 손시늉을 하면서 뛰쳐나오고 있고, 발치

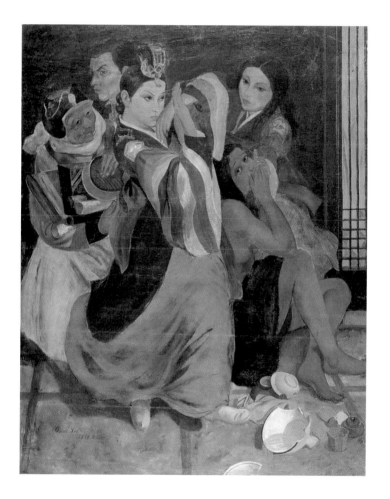

이쾌대, 〈상황〉

1938년

캔버스에 유채

160.0 × 130.0cm

개인 소장

누구는 '개인과 시대의 불화'로, 누구는 '디지털의
전조'로 이해한다. 이 차이는 이 그림과 어떤
사이인가.

에는 깨진 접시가 나뒹굴고, 왼쪽에 표정 얄궂은 할멈이 품에 이것저것 잔뜩 안고 있고, 뒤쪽에는 고갱의 타히티 여자 같은 반라의 인물이 눈을 치뜬 채 앉아 있고…… 도시 감 잡기 어려운 그림입니다. 저의 속은 짐짓 접어두고 평론가의 말을 빌려 몇 마디 들려주었죠. 전통과 현대의 갈등, 개인과 시대와의 불화, 대충 이런 걸 상징한답니다 운운…… 암말도 않다가 술자리로 옮기고 나서 그분이 하는 말이 기상천외했습니다. "거 혹시 디지털 세상을 예측한 거 아닐까요?" 세상에, 들어도 그런 엉뚱한 소감은 처음이었습니다. 디지털의 흐름을 누구보다 잘 아는 그분이었습니다. 겨냥이 한참 어긋났다고요? 아뇨, 저는 반박하지 않았습니다. 아, 이게 바로 그림이 우리에게 선물하는 차이와 사이의 기쁨이구나, 저는 그렇게 정리했습니다.

　아니, 김 선배, 그 웃음은 뭡니까. 별것 아닌 걸 별스럽게 지껄이는 제가 여전하다고요. 아이고, 밸도 없이 또 풍각 잡고 말았네요. 그만 넘어가시죠.

차례

1 ——— 옛 그림과 말문 트기

2 ——— 헌것의 푸근함

3 ——— 그림 좋아하십니까

4 ——— 그림 속은 책이다

산수는 산과 물이다

———

산수는 산과 물이다. 산수화는 산과 물을 그린 그림이다. 화조화는 꽃과 새를 그린 그림이고, 초충도는 풀과 벌레를 그린 그림이며, 인물화는 인물을 그린 그림이다. 산수나 화조나 초충이나 인물이나 그림의 소재로는 다 같은 값이다. 그러나 산수화는 산수를 그리되, 산수를 그렸다고 다 산수화가 되는 것은 아니다. 산수를 그린 서양 그림은 산수화가 아니다. 그것은 풍경화다.

산수를 그렸으되 다 산수화는 아니라는 말은 여러 겹의 뜻을 지닌다. 우선 그림이 되는 산수가 있고, 아니 되는 산수가 있다는 것이다. 경치 좋은 산수가 그렇지 못한 산수보다 더 많이 그려진다. 이것은 당연해 설명이 필요 없다. 되는 산수와 안 되는 산수에는 또 다른 해석도 있다. 즉 그림 속의 산수가 그림 밖의 산수와 다르다는 얘기도 된다. 하고많은 우리 옛 그림 중에서 이처럼 간단치 않은 속뜻을 지닌 화목(畵目, 소재에 따른 그림 종류)이 바로 산수화. 그러니 "산수면 산수인가, 산수라야 산수이지"라는 말은 한갓된 대거리가 아니다.

연암 박지원[2]의 『열하일기』에 이런 대목이 나온다. 연암이 일행과 함께 배를 타고 놀았다. 어떤 이가 주변 풍광을 구경하다 감탄사를 내뱉는다. "아, 강산이 그림 같구려." 뭐든 곱게 넘어가는 법이 없는 연암인지라, 한마디 쏘아붙인다. "이보시오, 강산이 그림 같다니…… 당신은 강산도 모르고 그림도 모르는 사람이오. 도대체 강산이 그림에서 나왔소, 그림이 강산에서 나왔소?"

여기서 '강산'은 '산수'로 바꿔 써도 무방하다. "강산이 그림에서 나왔소, 그림이 강산에서 나왔소?"라고 한 연암의 속내는 요령부득이다. 차라리 명나라의 문인화가 동기창[3]이 한 말이 연암에 비해 명료하게 들린다. 동기창은 『화지(畵旨)』에서 "산수가 진짜 산수화요, 산수화는 가짜 산수다[山水眞山水畵 山水畵假山水]"라고 했다. 진실은 모호하지 않다. 연암은 부적절한 비유나 그릇된 대응을 나무라고자 한 것일까. 아마 아닐 것이다. 그의 뜻은 '강산은 강산이고, 그림은 그림이다'라는 데 가깝다. 이는 어깃장 놓는 말이 아니다. 산수와 산수화의 관계를 놓고 보자면 이 말은 모더니즘의 폭탄선언이다. 모더니즘 이전의 회화는 신화요, 문학이요, 환영이었다. '그림은 그림이다'라는 정의는 모더니즘의 권리장전이다. 연암은 18세기 조선 문사로서 20세기 모더니즘을 예견한 것이나 다를 바 없다.

다른 예를 하나 더 들어보자. 연암과 동시대를 살았던 호생관 최북[4]이라는 화가가 있다. 최북은 조선시대를 통틀어 기행을 가장 많이 남긴 광화사다. 반 고흐는 제 귀를 잘랐지만 최북은 제 눈을 찔렀다. '애꾸 화가' 최북이 산수화 한 점을 주문받아 그려주었다. 그림을 받아든 고객이 의아해서 물었다. "아니, 산수화를 그려 달랬는데, 어찌 산은 있고 물은 없소?" 그러자 낄낄거리면서 최북이 던진 말이 걸작이다. "야, 이놈아, 그림 밖이 다 물이다."

그럴싸한 대답이다. 최북의 말은 단지 자신의 무딘 붓을 변명한 것이 아니다. 최북에게 되물어보면 안다. 그는 그림 밖이 물이라고 했다. 그렇다면 그가 그린 그림 안의 산은 무엇인가. 최북

은 "산은 산이 아니요, 물은 물이 아니다"라고 답하지 않을까. 연암은 "강산은 그림이 아니요, 그림은 강산이 아니다"라고 했지만, 최북은 "강산이 그림이요, 그림이 강산이다"라고 말한다. 이 점에서 연암은 모더니스트이고 최북은 아이디얼리스트다. 강산과 그림의 경계를 허문 최북은 "천하의 명인인 나는 천하의 명산에서 죽어야 마땅하다"라며 금강산 구룡연에 뛰어들기도 했다. 그는 그림 속으로 잠수한 최초의 화가다.

산수화는 산수를 그리되, 심상화된 산수를 그린다. 그래서 산수화는 지도가 아니다. 설혹 실경을 그렸다손 치더라도 산수화의 실경은 그린 이의 대체된 심상이다. 그의 이상경이 실경으로 나타난 것에 불과하다. 경치를 그리는 것, 즉 '사경(寫景)'은 뜻을 그리는 것, 즉 '사의(寫意)'와 같은 것이다. 연암과 최북의 어법을 빌리자면 "산수화와 산수는 같지만 같지 않고, 산수화와 산수는 다르지만 다르지 않다"고 할까.

'요산요수(樂山樂水)'를 설파한 공자도 '사의' 산수화에 한몫 거든다. "슬기로운 자는 물을 좋아하고, 어진 자는 산을 좋아한다. 슬기로운 자는 움직이고, 어진 자는 조용하다. 슬기로운 자는 즐겁게 살고, 어진 자는 오래 산다." 산과 물을 어진 자와 슬기로운 자에 빗댄 말이다. 이때 산수화는 의인화(擬人畫)에 다름 아니다.

보고 듣고 노니는 물

산수화에서 산은 흔하고 물은 귀하다. 얘기를 산에서 불로 넘겨
보자. 조선 전기 성리학자 김종직[5]이 과거에 떨어지자 속이 되우
상했던 모양이다. 허공에 대고 쑥덕질하는 대신 그는 시 한 수로
분을 삭인다.

눈 속에 핀 매화, 비 온 뒤의 난초

雪裡寒梅雨後蘭

보기는 쉬워도 그리기는 어려워

看時容易畵時難

사람 눈에 들지 않을 줄 진작 알았더라면

早知不入時人眼

차라리 울긋불긋 모란이나 그려줄 것을

寧把臙脂寫牧丹

매화나 난초 같은 글을 지어 올렸는데 빙충맞은 시험관이
그걸 몰라주니, 오호애재, 이밥으로 개밥 차린 꼴. 김종직의 심회
가 아마 그랬을 것이다.

맞다. 안목 없는 자가 어찌 눈 속 매화의 절개와 비 맞은 난
초의 기품을 알리오. 무식한 도깨비는 부적도 못 읽는 법이다. 매
화와 난초는 범수(凡手)도 그리지만, 절개와 기품은 고수의 몫이
다. 매화 난초는 그렇다 치고, 대저 물은 또 어찌하리오. 매화 난
초가 구상이라면, 물은 비구상이다. 아니, 노장사상에 이르면 물
은 비구상을 넘어 추상으로 나아간다. "부드럽고 약한 것은 삶의

무리요, 딱딱하고 강한 것은 죽음의 무리다." 이것은 물을 생명의 본질에 견준 말이다. '상선약수(上善若水)'도 있다. "가장 좋은 것은 물과 같으니, 물은 만물을 이롭게 하면서도 다투지 않는다." 이것은 또 인간살이의 아포리즘이다. 물은 본질이자 실존인 것이다. 그러니 물의 본새를 무슨 수로 그리겠는가.

　물은 화가의 붓에 장악되지 않는다. 물은 특정할 수 없다. 잡히지 않는 것을 잡아야 하는 붓은 무참하다. 이 무참한 붓이 마침내 '그리지 않은 그림'을 그린다. 체념이 달관으로 초극하는 순간이다. 어쩌면 물은 그림 밖에 있는 것이 아니라, 논의 밖에 있는지도 모른다. 인심(人心)은 마냥 위태롭고, 도심(道心)은 무릇 희미할 따름이다. 실존은 흔들리고, 본질은 까마득하다. 본질과 실존을 아우른 수심(水心)은 함부로 입에 올릴 바 아니다. 자, 그렇다고 화가가 무연히 붓을 놓고 있어야 하나. 아니다. 화가는 격물(格物)과 완물(玩物)을 오가는 지혜를 발휘한다. 하나의 사물을 두고 따지기도 했지만, 그 사물과 더불어 즐길 줄도 알았다. 옛 그림에 나오는 물은 대부분 즐거움의 대상이다. 완물을 통해 격물로 나아가기, 그것이 요즘 말하는 '놀면서 배우기'다. '요산요수'의 경지가 그럴 터이다.

　이제 화가의 '요수'를 살펴보자. 먼저 '보는 물'이 있다. 여기에 맞춤한 그림이 강희안[6]의 〈고사관수도(高士觀水圖)〉다. 세종대의 문인화가였던 그는 "그림은 천한 기예라서 후세에 남길 것이 못 된다"고 버팅겼다. 전하는 작품도 고작 서너 점밖에 안 된다. 그러나 〈고사관수도〉 같은 그림을 제 입으로 '천기의 산물'이라

니, 천부당만부당한 소리다. 깊은 사색과 그윽한 관조가 깃든 일
품이요, 그림만이 그려낼 수 있는 선비의 내면세계가 거기에 있
다. 너럭바위에 누운 도인풍의 사내는 팔짱에 턱을 괸 채 산골 물
을 하염없이 내려다본다. 세상의 시간은 멈추었다. 흔들리는 것
은 절벽 아래 늘어진 넝쿨뿐, 물결도 보채지 않는다. 사내가 보는
것은 물에 비친 제 모습이다. 똑같이 물에 제 모습을 비추던 나르
시스는 죽음을 택했다. 그는 자신의 치명적인 정체성을 물에서
확인한 순간, 몰아로 나아갔다. 그러나 동양의 선비에게 물은 관
조의 수단이다. 관조의 결과는 몰아가 아닌, 물아일체의 깨달음
이다.

　다음으로 '듣는 물'이 있다. 겸재 정선[7]의 ‹박연폭포(朴淵瀑
布)›는 보는 그림이 아니라 듣는 그림이다. 조선의 화성(畵聖)답게
작가는 청각의 시각화에 능수다. 당나라의 오도현이 물을 그리면
밤새 물소리가 들렸다고 했던가. 우레 소리를 거느린 높이 37미
터 박연의 물줄기는 빗자루 쓸듯 단박에 내리그은 정선의 붓끝에
서 귓전을 쟁쟁 울린다. 고막을 찢는 폭포수는 화면 아래 개미처
럼 그려진 도포 자락의 선비와 시동(侍童) 때문에 더욱 과장된다.
소리의 크기를 인물의 크기에 비겨본 화가는 인간사를 압도하는

강희안, ‹고사관수도›

조선 15세기

종이에 수묵

23.4 × 15.7cm

국립중앙박물관

사내는 산골 물을 하염없이 내려다본다. 시간은
멈추고, 넝쿨은 움직이고, 물결은 보채지 않는다.

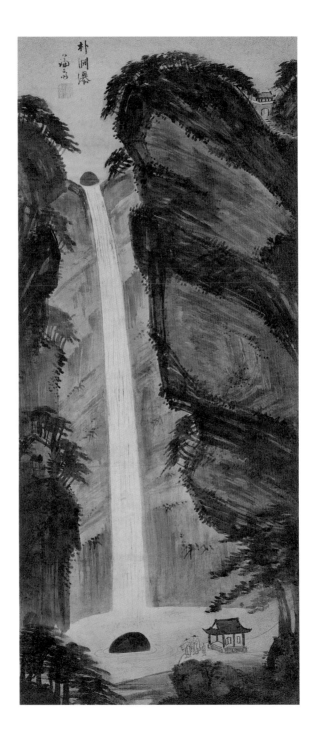

자연이 경이로울 따름이다.

겸재의 ‹내연산 삼룡추(內延山 三龍湫)›도 물소리 콸콸하다. 돌산이 압도적인 기세를 자랑하지만 이 그림에서 산은 오히려 물에게 길을 내어주는 존재다. 오로지 물을 드러내기 위해 산이 등장한 것이다. 몇 구비를 돌아 나온 물길은 직하하는 폭포보다 격렬하다. 역시 듣는 그림이다. 정선의 위대함이 거기에 있다. 그는 물소리가 화면 밖으로 터져 나오도록 대상의 청각화에도 성공한 것이다.

폭포 소리는 왜 듣는가. “처마 끝의 빗소리는 번뇌를 멈추게 하고, 산자락의 폭포는 속기를 씻어준다.” 명나라 예윤창의 말이다. 그렇다. 졸졸 달리는 시냇물이든, 콸콸 쏟아지는 폭포수든, 물은 흐르기도 하거니와 소리치기도 한다. 창랑에 흐르는 물로 갓끈을 씻고 발을 씻듯이 정선의 소리치는 ‹박연폭포›와 ‹내연산 삼룡추›는 세상의 속기를 씻는다.

마지막으로 ‘노니는 물’이다. 정선의 제자인 현재 심사정[8]이 그린 ‹선유도(船遊圖)›는 체험하는 물, 육박하는 바다를 그려 보인다. 화면은 바닷물에 흥건히 젖었다. 노한 바다는 조각배를 집어삼킬 듯 소용돌이친다. 사공이 젓는 노는 파도를 감당하기에

정선, ‹박연폭포›

조선 18세기

종이에 수묵

119.4 × 51.9cm

개인 소장

보는 그림이 아니라 듣는 그림이다. 시각예술에서 청각예술로 돌변한 그림이다.

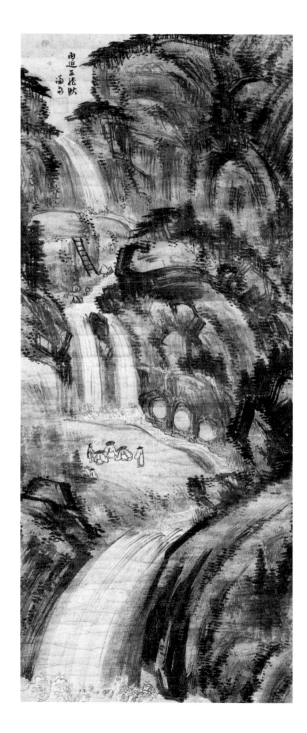

31

역부족이다. 그럼에도 두 선비는 태연자약한 모습으로 들끓는 바다를 즐긴다. 이쯤 되면 선비의 배포가 바다만 하다. 그들의 턱없는 낭만성은 파도가 험난할수록 증폭되는 느낌이다. 그러나 바다로 나아가본 사람은 안다. 인간은 얼마나 초라한 존재인가. 저어도 저어도 끝이 보이지 않는 수평선은 감득하기 어려운 삶의 지평인 양 아득하다. 살아 있는 자의 절망은 바다에서 더욱 깊어진다. 그러나 또 어찌하랴, 살아 있는 동안은 저어나갈 수밖에 없는 것이 인생인 것을. 그리하여 '노니는 물'은 처한 자의 심상에 따라 낭만적 유희로도, 절망적 도전으로도 비쳐질 수 있을 것이다.

현재의 솜씨는 귀신같다. 〈선유도〉에 보이는 낭만성은 화가의 기질보다 조형적 기량에 힘입은 바 크다. 그는 소품의 옹색함을 과감한 화면 배치로 극복한다. 노련한 설색(設色)이나 다이내믹한 구성력도 숙수(熟手)답다. 게다가 서정적 장치로 등장한 자잘한 소재들은 그의 문학성을 가늠해보게 만든다. 배에 실은 갖가지 기물들은 당찮다. 화병에 꽂힌 붉은 꽃가지, 멋들어지게 휘감긴 한 그루 고매, 어디서 날아왔는지 알 수 없는 학, 그리고 서안 위에 놓인 두 꾸러미의 서책…… 한가한 유람이라 해도 파도와 싸워야 할 행장으로는 도무지 어울리지 않는 것들이다. 이 때문에

정선, 〈내연산 삼룡추〉
조선 18세기
종이에 수묵
134.7 × 56.1cm
삼성미술관 리움
이 그림도 물소리 콸콸하다. 몇 구비를 돌아 나는
물길이 직하하는 폭포보다 격렬하다.

현재의 낭만은 비현실적이다.

　애기가 엇나가도 이 대목에서 짚어볼 것이 있다. 과연 현재의 ‹선유도›는 낭만적 허위에 그치는 그림인가. 아니면 회화적 진실을 담고 있는 그림인가. 답은 아무래도 현재의 인생살이에서 찾아야 할 성싶다. 그의 삶은 사뭇 비극적이다. 그는 영조 연간을 대표하는 ‘삼재(三齋, 겸재 정선과 현재 심사정, 관아재 조영석 또는 공재 윤두서)’ 중 한 사람이다. 태어난 가문은 빛났다. 그의 증조부 심지원은 영의정이었다. 조부는 부사를 지낸 심익창이고 아버지는 선비 화가인 심정주다. 그러나 조부가 과거 부정 사건을 저지르고 나중에 왕세자 살해 음모에 휘말리면서 집안은 결딴났다. 현재는 뒤늦게 숙종의 어진을 그릴 수 있는 기회를 얻었지만 그마저 대역 죄인의 자손이라는 발고 때문에 중도 하차했다. 벼슬길에서 멀어진 현재는 오로지 그림으로 쓰린 속을 달랬다.

　후대 손자뻘 되는 이가 쓴 현재의 묘지명에는 그의 삶이 처연하게 표현돼 있다. “어려서부터 늙을 때까지 오십 년 동안 걱정으로 지새며 낙이라곤 없는 나날을 보냈다. 그 가운데서도 하루도 붓을 쥐지 않는 날이 없었다. 몸이 불편하여 보기 딱할 때에도 물감을 다루면서, 궁핍하고 천대받는 쓰라림이나 모욕받는 부끄러움을 염두에 두지 않았다. …… 현재거사가 이미 세상을 떠났건만 집이 가난하여 시신을 염하지도 못했다. 후손이 여러 사람의 부의를 모아 장례 치르는 것을 도왔다. …… 애달프다, 뒷사람들이여, 이 무덤을 훼손치 말지어다.”

　현재가 한평생 저어나간 세파는 녹록치 않았을 것이다. 등

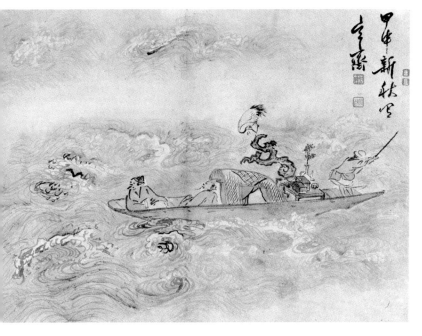

심사정, 〈선유도〉

1764년

종이에 담채

27.3 × 40.0cm

개인 소장

물이 사람을 놀리는가, 사람이 물을 놀리는가. 다
놀아도 저 사공의 노 젓기는 놀지 않는다.

마원(馬遠), ‹수도권(水圖卷)› 중에서

12~13세기 중반

비단에 담채

각 26.8 × 41.6cm

베이징 고궁박물원

남송의 화가 마원이 여러가지 물
본새를 그려놓았다. 황하에서 역류하는
물결, 가는 바람에 일렁이는 동정호의
물, 중중첩첩한 바다의 파도, 표표히
흔들리는 물 이랑(위에서 아래로).

용의 길이 일찌감치 배제된 만고역적의 자손 아닌가. 흉중에 수만 권의 서책을 쌓아놓은들 세상에 그 뜻을 펼치지 못한다면 사대부로서 무슨 영화가 있을 것인가. 배운 자로서의 열패감은 쓰디쓴 한을 남긴다. 그렇게 보자면 현재의 ‹선유도›는 시절 좋은 노인들의 안가한 놀음을 그린 것이 아닐지 모른다. 화가는 파도에 휩싸인 조각배를 통해 자신의 신세를 말한다. 이 무모하고 절망적인 상황 속에서 조각배에 실린 서책은 아무짝에도 쓸모없다. 그것은 어쩌면 영락한 문인이 세상을 향해 던지는 통렬한 농담이 아니었을까.

화법을 논한 옛글에 파도를 그리는 방식이 나온다. “산에 기봉이 있듯 물에도 기봉이 있다. 사나운 바람은 산을 밀쳐내듯 물결을 만들고, 조수는 백마가 달리듯 움직인다. 이때 보이는 것은 험준한 산 아닌 것이 없다. 이것이 물의 기봉이다.” 파도는 모름지기 험산의 봉우리처럼 그리라는 주문이다. 그러나 심사정은 험하긴 해도 한 번쯤 짓치고 나아갈 만한 파도를 묘사한다. 그의 바다는 집어삼키는 물이 아니라 노닐며 품어주는 물이었다고 할까.

물을 소재로 한 옛 그림은 보기는 쉬워도 그리기는 신중하다. 두보(杜甫)의 시에 “물 하나 그리는 데 열흘, 돌 하나 그리는 데 닷새[十日畵一水 五日畵一石]”라는 구절이 보인다. 한 획의 물에도 자연의 이치를 거스르지 않으려는 화가의 오달진 속내가 여기 있다. 물은 장악되지 않으나, 마침내 화가의 붓을 빌려 그 성품과 외양을 내비친 것이다.

가난한 숲에 뜬 달

———

누가 붙인 제목인지, 절로 고개가 끄덕여진다. 〈소림명월〉이라…… 풀이하자면 '성긴 숲에 걸린 밝은 달'이라는 뜻이다. 나무들이 듬성듬성 서 있는 숲에서 달 뜨는 걸 본 사람은 안다. 그 허황하면서도 소연(蕭然)한 분위기를 말이다. 그 느낌은 분명 빽빽한 숲에서 보는 달과 다르다. 무대장치가 바뀌면 같은 연극도 감흥이 다른 것처럼.

　옛사람들은 빽빽한 것보다는 성긴 것에서 풍기는 정취를 옹호한다. 워낙 헐벗은 민족이라서 그랬을까. 이를테면 성긴 오동잎에 떨어지는 빗소리를 즐기고, 듬성한 대나무 밭을 지나는 바람 소리에 홀리는 시가들이 많다. 매화는 시의 무대에서 '소영(疎影)' 아니면 '빙용(氷容)'으로 겹치기 출연한다. '성긴 그림자'와 '얼음장 얼굴'이다. '희미한 달빛 아래 미인 보기'도 그 정황을 떠올려보면, 구멍이 숭숭 뚫린 '저밀도의 정서'와 통한다. 그것은 뭐랄까, 모자라서 아쉽고 채워지지 않아 서운한 느낌에 가깝다. 성취 뒤에 올 허탈을 경계하고자 하는 여백의 지혜도 혹 들어 있을지 모르겠다. '성김의 이미지'가 대저 그러한 것이다.

　단원 김홍도[9]가 그린 〈소림명월도(疎林明月圖)〉는 저밀도의 감흥, 즉 성긴 이미지를 잘 보여주는 명품이다. 게다가 이 그림은 나무와 달만이 등장하는 순전한 무언극이다. 사람을 등장시키지 않은 이 무대는 소박하면서도 쓸쓸한 정서를 기막히게 우려내고 있다. 나뭇잎은 죄다 떨어지고 앙상한 가지만 남았다. 그냥 내버

김홍도, «병진년화첩» 중에서 〈소림명월도〉

1796년

종이에 수묵담채

26.7 × 31.6cm

보물 제782호

삼성미술관 리움

허리춤에 걸린 저 달이 없다면 나무의 일생은
고단했겠다. 헐벗은 수풀은 달이 있어 은성하다.

김두량, 〈월야산수도〉

1744년

종이에 수묵담채

81.9 × 49.2cm

국립중앙박물관

단원은 소슬한데 남리는 괴괴하다. 이 맛은 긴장한
미학에서 나온다.

려둔 채 가꾼 흔적이라곤 전혀 없는 잡목들…… 이런 가난한 숲에
도 달은 뜨는가. 아니, 가난하기에 달빛은 은총이다. 허리춤에 걸
린 달마저 없다면 나무의 일생은 얼마나 고단할까.

　　단원보다 앞서 남리 김두량[10]도 거의 같은 소재로 그렸다.
그의 〈월야산수도(月夜山水圖)〉도 달과 나무에게 배역을 주었다.
앙상한 가지와 둥두렷이 솟은 달, 낮게 깔린 이내는 가을밤의 전
형이다. 그럼에도 단원의 저 성긴 이미지가 남리의 그림에는 덜
풍긴다. 왜 그럴까. 미학적 의지가 강하게 표출된 화면 때문이다.
근경 중경 원경으로 잘 짜인 포치는 단원보다 세심하고, 헐벗은
나뭇가지를 게 발톱처럼 묘사한 특유의 해조묘(蟹爪描)에서 보이
듯 형상의 본체에 더 가까이 가려는 조형적 핍진성이 확연하다.
남리는 정극(正劇)에 뜻을 두었다. 사개가 너무 맞다. 그림에서 조
임은 헐거움만 못하다. 성긴 이미지는 결핍의 정서다. 남리가 얻
은 것은 사실이요, 잃은 것은 심상이다.

　　단원이 평생 남긴 작품들 중에서 〈소림명월〉만큼 애상을 자
아내는 것은 없다. 아마 곤고한 시절을 보낸 마음의 풍경이 담긴
게 아닐까 한다. 단원은 이런 시를 남겼다.

　　문장으로 세상을 놀라게 한들 도리어 누가 되고
　　文章驚世徒爲累
　　부귀가 하늘에 닿아도 수고에 그칠 뿐
　　富貴薰天亦謾勞
　　산속으로 찾아오는 고요한 밤

何似山窓岑寂夜

향 사르고 앉아 솔바람 듣기만 하리오.

焚香默坐聽松濤

그는 늘 탈속의 꿈을 지녔던 화가다. 그렇게 보면 이 그림은 단지 쓸쓸함만 강조한 것이 아니라 무위한 삶의 한 토막을 드러낸 것일지도 모른다.

풍속화의 본색

———

풍속화는 삶의 풍경을 그린다. 아니, 풍경이 된 삶을 그린다고 말하는 것이 옳다. 그것은 살아가는 삶이 아니라 바라보는 삶이다. 감상용 삶을 풍속화는 그린다. 누구에게나 삶은 절실한 고통과 짜릿한 쾌감이 동반하는 살이다. 그러나 삶이 풍경화될 때, 그 삶은 애환을 지워버린 객체가 된다. 풍경 속의 삶이 개인의 삶의 거죽을 뚫고 들어오기가 지난하다. 실감하는 풍속화가 드물다. 풍속화는 풍경으로서의 삶을 그리되 기록에 머물지 않고, 삶의 피돌기를 자극함으로써 생명을 얻는 것이다.

여기 한 점의 풍속화가 있다. 혜원 신윤복[11]의 그림이다. 제목은 〈홍루대주(紅樓待酒)〉, '기생 집에서 술을 기다린다'는 뜻이다. 18세기 조선의 기방 풍경이 간소하다. 집은 기와집이 아닌 초옥이다. 청마루에 삿자리나마 깔려 있지만 부티 나는 장식은 뵈지 않는다. 화면 중앙에 앉은 네 사람. 이렇다 할 농짓거리도 없이 무덤덤한 표정이다. 삼회장 저고리에 어여머리 가체를 얹은 기녀는 다소곳하고, 곰방대를 꼬나문 한량들은 술이 들어오기를 기다린다. 마침 술병을 든 주모가 아이 손을 잡고 곁문에 들어선다.

여기까지는 그저 그런 풍경이다. 무심코 찍힌 스냅 사진, 아니면 그저 휙 훑고 지나가는 차창 밖 풍경과 다를 바 없다. 등장인물의 내심이 어떠하든, 풍경은 내 삶의 성감대를 건드리지 않는다. 그러나 다시 꼼꼼히 보자. 풍경의 정중앙은 젊은 기녀가 차지했다. 작가인 혜원의 의도가 담긴 고의적인 배치다. 그녀를 강조

신윤복, 《풍속화첩》 중에서 〈홍루대주〉

조선 18세기

종이에 채색

28.2 × 35.6cm

국보 135호

간송미술관

마루에 앉은 청춘들은 액틀 안에 그린 풍경 같다.
액틀은 그림을 모신다. 잘 모셔진 인생에 비해
삽짝을 드나드는 어미와 아이는 고달픈 인생이다.

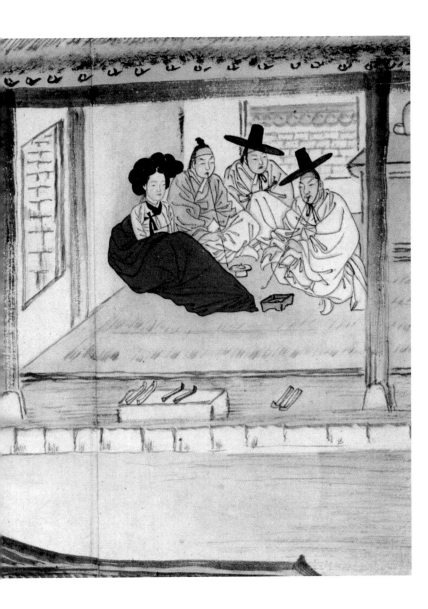

하고 싶어서일까, 기둥과 도리는 마치 프레임처럼 장치했다. 그녀는 주인공일시 분명하다. 곱게 물들인 치마와 반듯한 얼굴은 은근한 여색을 풍긴다. 그녀 곁에는 남정네가 무려 셋이다.

화면 한 귀퉁이를 차지한 주모는 마루 위의 기녀에 비해 옹색하다. 그녀의 차림새는 범상하다. 좋은 시절이 이미 떠나가버린 자색이다. 풍경의 주인공이 아니라는 얘기다. 겨우 곁문지기 신세다. 손을 잡은 자식은 천둥벌거숭이다. 자식 딸린 기방의 여자를 손님이 청할 리 없을 것이다. 어쩌면 그녀는 자식의 손을 잡고 술청에 들려는 것이 아니라, 떼쓰는 자식의 손을 뿌리치고 있는지도 모른다.

남정네의 환심을 사는 젊은 미색의 기녀, 그리고 나이 들어 술심부름이나 하는 중년의 주모. 기방의 한때를 그린 혜원의 풍속화는 두 여인의 대비를 통해 우리네 살이의 짧은 화사와 긴 영락을 풍자한다. 그러니 해묵은 시절의 풍속화라 해서 어찌 시효가 만료된 민속적 삶으로 돌릴까.

내 삶이 아닌 풍경화된 삶이라 해서 마냥 딴 세상은 아니다. 언짢은 풍경이 있고, 괜찮은 풍경이 있다. 미풍과 양속은 보기에 정이 든다. 추풍과 비속은 보기에 흉이 진다. 그러나 삶의 실상은 언제나 그들이 짝을 이룬다. '흉 각각 정 각각'이라지 않는가. 풍속화를 그리는 이의 심사도 마찬가지다. 그리는 이가 풍경 바깥에 있기는 심히 어려울 터이다. 하물며 같은 시대를 살아가는 내 이웃의 삶을 그림에랴. 뼈 빠지는 수고를 감당하는 나의 삶도 남이 보면 풍경이다.

여인이 등장하는 풍속화는 흥미롭다. 저잣거리의 여인이든 기방의 여인이든, 풍속화 속의 여인은 '대상화된 여색'으로 존재하는 것이 많다. 춘의가 물씬한 혜원의 풍속화는 그중에서도 으뜸이다. 은근한 내숭과 도발적인 몸짓이 공존하는 화면을 통해 혜원은 한 시기의 이단을 그려낸다. 그러므로 혜원의 풍속화는 세월의 풍화작용을 견뎌낸 벽화이다. 통렬한 풍자가 있어 그는 의식 없는 환쟁이와 구분되었고, 골수에 녹아든 해학이 있어 그는 밉지 않은 가객이 되었다.

한 점의 혜원 그림이 더 있다. 〈아이 업은 여인〉이다. 얼굴이 오동통한 여인은 옛 미인의 전형이다. 봉긋한 어여머리에 수식*을 이마 위로 늘어뜨렸다. 차림으로 보자면 기녀일 수도 있고, 상민일 수도 있다. 드러낸 젖가슴은 그녀가 지체 높은 신분이 아님을 알게 한다. 비교할 만한 등장인물이 없어 그렇지 제법 키도 클 성싶다. 들쳐 업은 아이는 생김새가 여인과 닮았다.

그림 속의 글은 이 그림을 본 후대 사람이 적은 소감이다. "······ 당나라 화가 주방[12]의 그림에서도 보지 못한 아이 업은 여자는 그 모습이 그윽하고 사랑스러워서 빼어난 운치가 있다······" 라고 적었다. 다소 핀트가 어긋난 평가이다. 조선 미녀의 매혹적인 형용을 그리려고 한 것이 아니기 때문이다. 혜원의 속셈은 따로 있다. 그것은 아이와 젖가슴을 의뭉스럽게 병치한 데서 엿보인다.

* 　　수식(首飾) | 여자의 머리에 꽂는 장식품.

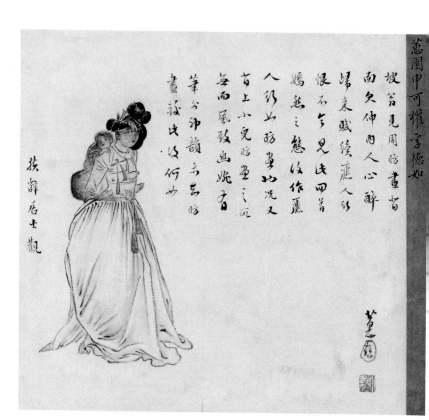

坡蔥
面蒼
悵見
媽周
人慈防
百上
婦風致
筆分神韻乎
畫
蕙園申可權字德如

扶醉居士觀

蕙園

신윤복, 〈아이 업은 여인〉

조선 18세기

종이에 담채

23.3 × 24.8cm

국립중앙박물관

신속한 수유를 위해 여인의 가슴 꼭지는 돌올한
상태를 유지한다. 깡총한 저고리는 젖먹이
기능인가, 염색(艶色)의 발로인가.

　　짧은 저고리는 조선 후기 한때 인기 있는 패션이었다. 낮은 신분의 여성에게서 먼저 유행하면서 여염집 여인들도 너나없이 흉내냈다. 점잖은 지도층 인사들은 이 비속한 풍조를 질타했다. 혜원이 이를 모를 리 없었다. 그는 눙치기 수법으로 그들을 한 방 먹인다. 드러낸 젖가슴은 아이의 수유 기능을 강조하는 것처럼 보이게 한 것이다. 어미의 얼굴은 후덕하고 아이의 얼굴은 평화롭다. 시비 걸기 어려운 모성의 표현인 양 에두른 것이다. 실상이 과연 그러한가. 남성 지배 사회의 엿보기 심리를 잠깐이라도 떠올린다면, 그것이 단지 쇄도 모션에 지나지 않는다는 것을 알 수 있다. 선명한 유두의 노골성은 지나치게 도발적이다. 모성을 가장한 염색(艶色), 그것이 혜원의 본색인 것이다.

　　이에 비해 채용신[13]이 그린 〈운낭자상(雲娘子像)〉은 어떤가. 풍만한 젖가슴을 숨기지 않았지만 자애로운 모성의 표현에 아무런 흠결이 되지 않는다. 그러나 이 채용신의 그림이 풍속화가 되기는 어렵다. 인물화일 따름이다. 풍속화는 젖가슴이 아니라 풍경의 문제이다.

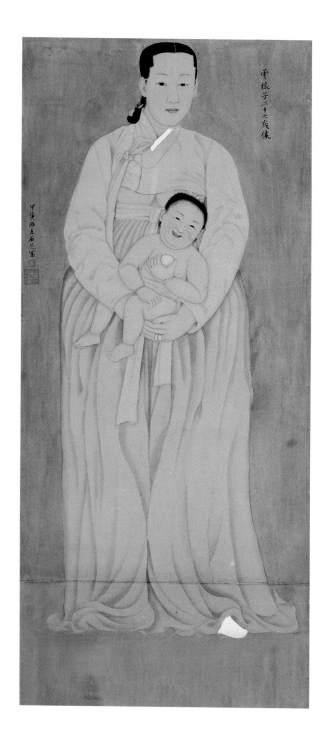

채용신, 〈운낭자상〉

1914년

종이에 담채

120.5 × 61.7cm

국립중앙박물관

'홍경래의 난' 때 의기였던 최연홍의 스물일곱 살
적 모습. 저고리 깃에 달린 하얀 동정과 치마 사이로
살짝 비친 외씨버선을 보라. 조선식으로 구현한 〈성
모자상〉의 양식이다.

'봄 그림'을 봄

점잖은 지면이지만 흰소리 좀 하련다. 내가 보기에 인간사 노는 가락 중에 '성희'만큼 괴이한 것이 따로 없다. 이 남녀의 짓거리는 '가혹한 노동'이자 '열락의 놀이'이다. 가혹할수록 기쁨이 배가되는, 노동이자 놀이가 곧 성희다. 언뜻 모순처럼 보이는 이 이항대립만으로 괴이하달 수는 없다. 성희는 자신의 기쁨을 남에게 확인시킬 수 없다는 점에서 자족적인 성질을 띤다. 그리고 폐쇄성과 독점성을 전제한다. 생각해보라. 말짱한 정신을 가진 사람치고 누가 그 짓거리를 공개하려 들 것이며, 누가 그 순간을 제3자와 공유하려고 할 것인가. 그러나 참으로 불가해한 것이, 이 행위는 애초 남이 볼 일도 아니고, 내가 보일 일도 아니건만 애써 보려고 하고 은근히 보이려고 하는 족속이 있다는 것이다. 괴이한 연유가 여기에 있다. 생물학자에게 물어본 바는 아니지만 다른 짝들의 성행위를 보면서 흥분을 느끼는 생물은 아마 인간 이외는 없을 성싶다.

볼 일이 아닌 것을 보고자 하는 인간의 악취미가 포르노를 만든다. 그러므로 포르노는 '조형화된 관음'이자 '이상심리의 유희적 지향'이다. 또한 포르노는 성의 자족성, 폐쇄성, 독점성에서 벗어나려는 욕망, 즉 일탈과 해방을 노린다. 포르노가 일쑤 폭력에 의지하기 쉬운 것도 과격한 탈출 욕구 때문이다.

포르노의 우리말 번역은 '음화' 또는 '춘화'다. 나는 여기서 음화와는 달리 춘화에 좀 특별한 고명을 얹고 싶다. 춘화는 폭력

이 아닌, 어쩔 수 없는 생명의 충동을 표현한다. 그것은 춘의와 춘
정을 형상화하기 때문이다. 춘의가 무엇인가. 만물이 피어나려는
기운을 일컫는다. 춘정은 뭔가. 봄의 정취를 말한다. 춘화, 춘의,
춘정은 모두 남녀의 성적 욕구를 내포하고 있되 봄의 서정에 기반
한 것이다. 그리하여 포르노가 '키치(kitsch)'라면 '봄 그림' 그 이
름만으로도 다정한 춘화는 '리리시즘(lyricism)'이다.

　사설은 그쯤 해두고 이제 '봄 그림' 속으로 들어가보자. 이
그림 〈사시장춘(四時長春)〉은 혜원 신윤복이 그린 것으로 추정되
는 작품이다. 왼쪽 꼭대기에 '혜원'이라는 붉은 사각 인장이 찍혀
있지만 그것으로 혜원의 진작이 증명되는 것은 아니다. 후대 사
람이 찍은 낙관, 이른바 '후낙(後落)'일 수도 있기 때문이다. 결국
그림의 필치로 진안을 가릴 수밖에 없는데, 전문가들은 미심쩍은
구석이 있어서인지 속 편하게 '혜원 전칭작(傳稱作)'으로 가름해
버렸다. '전칭작'이란 그 사람이 그렸다고 전하는 작품이라는 뜻
이다. 그건 그렇다 치고, 왜 이 그림이 '봄 그림'인가 의아해할 사
람도 없지는 않을 것 같다. 궁금증을 푸는 데는 국립중앙박물관
장을 지낸 혜곡 최순우의 풀이가 무엇보다 양약이 될 듯하다.

　"…… 원래 조선 회화에 나타난 에로티시즘의 극치는 앵도
화가 피어나는 봄날의 한낮, 한적한 후원 별당의 장지문이 굳게
닫혀 있고, 댓돌 위에는 가냘픈 여자의 분홍 비단신 한 켤레와 너
그럽게 생긴 큼직한 사나이의 검은 신이 가지런히 놓여 있는 장
면이라고 한다. 여기에는 아무 설명도 별다른 수식도 필요가 없
다. 그것으로써 있을 것은 다 있고, 될 일은 다 돼 있다는 것이다.

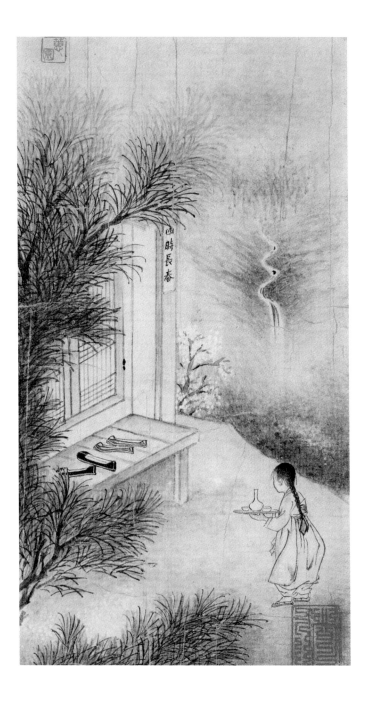

정사의 직접적인 표현이 청정스러운 감각을 일으키기 어려운 경우가 많을뿐더러 감칠맛이 없어진다고 할 수 있다면, 춘정의 기미를 표현하는 것으로 그보다 더 품위 있고 은근하고 함축 있는 방법은 또 없을 줄 안다. 말하자면 한국인의 격 있는 에로티시즘은 결국 '은근'의 아름다움에 그 이상을 두고 있는 것이 아닌가 한다……."

최순우는 요컨대 이 〈사시장춘〉을 한국적 춘의도의 으뜸으로 치고 있다. 그림도 그림이지만 정작 탄복할 것은 그의 말솜씨다. 굳이 낯 붉힐 설명 하나 없이 "있을 것은 다 있고, 될 일은 다 돼 있다"는 표현으로 슬쩍 에누리하고 지나가는 그의 속셈. 이야말로 어떤 의뭉스러운 그림도 따라가지 못할 고수의 경지가 아니겠는가. '그림이 그 사람이고 사람이 그 그림'이라는 말은 빈말이 아니라 참말이다. 최순우의 해설은 그 자체가 한 폭의 그림이다. 그러나 호기심은 속인의 버리기 힘든 버릇 아닌가. '있을 것'은 뭐고 '될 일'은 뭐란 말인가. 췌사(贅辭)에 그칠지언정 〈사시장춘〉에도 덧붙일 말들이 남았을 것 같아 자꾸 아쉬워진다. 그 미련을 핑계 삼아 '뱀 발'을 그려나가보자.

전(傳) 신윤복, 〈사시장춘〉

조선 18세기

종이에 담채

27.2 × 15.0cm

국립중앙박물관

남녀의 신발을 그리고 계집종의 안면을 그리지 않았다. 이 아이는 문을 두드릴 것인가, 돌아서 갈 것인가. 옛사람의 미더운 얌치가 남아 지금 사람을 웃게 한다.

"꽃과 달, 그리고 미인이 없으면 세상이 되지 않는다"라고 옛 풍류객은 노래한다. 꽃 피고, 달 뜨고, 미인이 있는데 안 놀고 배기랴. 그러나 그들과 더불어 노는 데도 지켜야 할 품새가 있다. 명나라 문인 오종선[14]이 훈수 두기를 "꽃은 물그림자로 볼 것. 대나무는 달그림자로 볼 것. 미인은 주렴 사이 그림자로 볼 것"이라 했다. 과시 고개 끄덕일 말이다. 눈 똑바로 뜨고 못 볼 것이 두 가지 있으니, 하나가 추태요, 하나가 미태이다. 어여쁜 자태를 무슨 배알로 직시하겠는가. 성긴 그림자로 살그머니 볼 따름이다. 하물며 남녀의 춘정을 표현하는 그림에서랴. 지킬 것 지켜가면서, 가릴 것 가려가면서, 버릴 것 버려가면서 그릴 때, 운치가 샘솟는 법이다. 음욕이 붓보다 앞서면 그림은 망친다.

개숫물 먹고 먹물 트림할 순 없는 노릇이다. 배운 게 있고 든 게 있어야 춘정의 진경을 안다. 〈사시장춘〉을 그린 이는 철딱서니 없는 환쟁이가 아니다. 우선 이 그림이 야릇한 장면임을 암시하는 곳은 주련이다. 떡하니 써 붙이길 '사시장춘' 네 글자! 남녀의 운우지정은 더도 덜도 아닌 '나날이 봄날'이라는 말씀이다. 그 짓이 깨어나고 싶지 않은 춘몽이라는 걸 아는 이는 안다. 다음으로 마루 위의 신발이다. 여자의 신발은 수줍은 듯 가지런하게 놓여 있다. 그녀의 마음이 물들어서일까, 두근거리는 도화색이다. 눈여겨볼 대목은 남자의 검은 갓신이다. 도색 곁에 놓인 흑심인가? 흐트러진 꼴로 보건대 후다닥 벗은 것이 틀림없다. 긴 치마로 오르기에는 제법 높아 뵈는 마루라서 남자는 먼저 여자를 부축해서 방 안에 들였을 것이다. 그러고선 얼른 문 닫고 들어갈 요량으

로 조이는 신발을 채신머리 없이 내팽개친 것이다. 그 일이 얼마나 급했을꼬. 남자 맘이 다 그렇다.

홍미롭고 안쓰럽기는 술병을 받쳐 든 계집종이다. 엉거주춤 딱한 심사로 돌처럼 굳어버린 저 모습. 뵈시는 어른은 꽁꽁 닫힌 장지문 안에서 숨소리마저 죽인 듯한데, 자발없이 이 내 새가슴은 콩콩 뛰니, 들킬세라 숨어버릴까…… 이러지도 저러지도 못하는 몸종은 고약한 봉변을 당한 꼴이 돼버렸다. 작가는 재치를 발휘한다. 앞으로 쭉 내민 손과 뒤로 은근슬쩍 빠진 엉덩이가 그것이다. 계집아이의 곤혹스러움을 묘사하는 데 이보다 능수는 쉽지 않다. 그 솜씨를 두고도 아이의 표정은 그리지 않았다. 그것으로 족했기 때문이다. 속담에 "나이 차서 미운 계집 없다" 하지 않았는가. 한창때는 도화빛이 돌기 마련이다. 그러나 몸종 풍신이 아직 성의 단맛을 알 나이는 아니다. 연분홍 댕기마저 애잔해 보이는 그런 아이의 풋된 표정을 확인해야 직성이 풀린다면 그대는 변태다. 다만 한 줄기 홍조를 옆얼굴에 살짝 칠한 것으로 작가는 붓을 거둔다.

춘의도에 '그림 속의 관객'을 등장시키는 일이 왕왕 있다. 즉 딴 사람이 밀회나 정사 장면을 우연이든 고의든 목격하도록 장치한 그림이다. 그림 속의 관객은 그 짓을 엿보고, 그림 밖의 관객은 그림 속의 관객을 또 한 번 엿본다. 이를테면 중층적인 관음이다. 혜원의 춘의도 ‹이부탐춘(嫠婦貪春)›은 그런 예 중에서도 가장 노골적인 수작을 보여준다. 이부는 과부를 말함이니 '과부가 봄을 탄다'는 제목이다. 똑같은 소재로 그린 «무산쾌우첩(巫山快遇

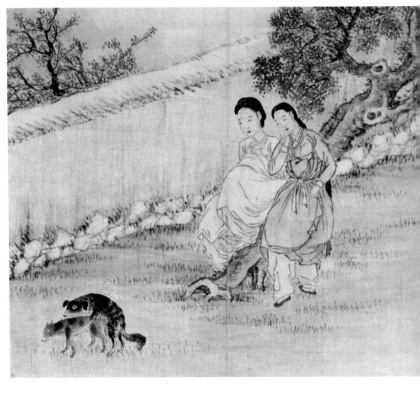

작자 미상, 《무산쾌우첩》 중에서

조선 19세기 말~20세기 초

종이에 채색

26.0 × 48.0cm

국립중앙박물관

도화색이 농탕하게 흐드러진 그림이다. 마님이
입은 소복은 이 순간 잔인하다. 몸종은 부끄러움을
숨기고 호기심을 숨기지 못했다.

帖)» 중의 한 그림도 있다. 혜원보다 후대 사람이 그렸다. 솜씨가 처지지만 눌필(訥筆)이라서 더 무람없는 그림이다. 두 그림에서는 사람이 아닌, 개들이 흘레붙고 있는 장면을 소복 입은 청상과 몸종이 정면으로 시시덕거리며 지켜본다. 막가자는 춘정이다. 그에 비하면 ‹사시장춘›은 똑같은 ‘관음의 관음 구조’이긴 하나 그림 속의 관객도 보는 게 없는 관음이요, 그림 밖의 관객도 보는 게 없는 관음이다. 그렇지 않은가. 방 안의 춘정은 문밖의 몸종이 볼 수 없고, 몸종의 춘정은 표정 없는 측면 묘사이니 또한 볼 수가 없다. 얼마나 공교로운 설정인가. 이 구도가 이 작품을 단순한 소품 이상의 것으로 떠받치는 버팀목이 된 것이다.

화면 속에서 전경과 후경을 배치한 솜씨도 일품이다. 물기 잔뜩 오른 앞쪽의 녹음과 사위어가는 뒤쪽의 꽃나무는 깊이감을 드러낸 소도구로 훌륭하고, 색정이 리리시즘으로 승화하는 데도 한몫하고 있다.

그러나 나는 그린 이의 작의를 딴 데서 찾는다. 시절은 가히 녹음방초가 꽃보다 나을 때라고는 하나, 녹음도 조락의 전조일 뿐이니 한나절의 열락이 사시장춘 가는 일은 결코 없다는 얘기. 더불어 저 계집종의 빨리 온 춘정은 어이할거나. 달아오른 몸, 부디 홀로 무탈하기만 바랄 뿐.

정신을 그리다

한나라 원제 때의 후궁인 왕소군은 절세미인이었다. 이 미인이 흉노족의 수장에게 시집을 가게 됐다. 흉노족은 호시탐탐 한나라를 노리고 있었다. 할 수 없이 화친을 위해 후궁 한 명을 보내기로 한 것인데, 거기에 왕소군이 뽑혔다. 왕소군 같은 미인이 왜 원제의 은총을 입지 못하고 변방 오랑캐에게 팔려가다시피 했을까. 사연이 있었다.

원제의 후궁은 하고많았다. 원제는 후궁 중에서 한 명씩 골라 침전에 들었다. 원제는 화공이 그날그날 그려준 후궁의 초상을 보고 낙점했다. 그림을 그리는 화공은 모연수였다. 그는 탐욕스러웠다. 후궁들은 줄지어 그에게 뇌물을 바쳤다. 왕소군은 뇌물을 주지 않아 모연수의 눈 밖에 났다. 늘 못난 얼굴로 그려지는 바람에 황제의 눈에 들지 못했다. 원제는 후궁 중에서 못난이를 골라 흉노족에게 보냈는데, 그게 왕소군이었던 것이다.

원제는 떠나는 왕소군의 인사를 받는 자리에서 비로소 그녀의 본색을 보았다. 땅을 치며 왕소군을 보낸 원제는 모연수를 그 자리에서 처형했다. 오랑캐 땅으로 떠나는 왕소군이 눈물을 흘리며 말 안장에 오르는 정경을 이태백은 시로 남기기도 했다.

왕조시대의 초상화는 어용화가가 그린다. 당대 최고의 붓솜씨가 아니면 용안을 상대할 수 없다. 후궁의 얼굴을 잘못 그려도 목이 잘리는 판국에 임금 초상이야 물어볼 것도 없다. 그러니 동서양을 막론하고 어진(御眞) 그리는 일에 이런저런 에피소드가 없

을 리 없겠다.

1953년 스탈린이 죽자 파리의 공산당 잡지『프랑스의 편지』는 부랴부랴 추모 특집을 마련했다. 고인의 초상화를 책머리에 싣고자 했던 편집자는 굳이 피카소에게 부탁했다. '경애하는 지도자 동무'의 초상인 만큼 초특급 화가에게 맡기는 게 도리일 성싶었다. 피카소의 그림은 마감 시간을 불과 세 시간 남겨놓고 도착했다. 조급한 심정으로 겉봉을 뜯은 편집자는 하얗게 질려버렸다. '만국 인민의 준엄한 아버지' 상은 오간 데 없고, 웬 어벙한 콧수염의 낯짝이 그려져 있는 게 아닌가. 그마저도 허겁지겁 환을 친 수준이었다.

마감에 쫓긴 편집자가 뒤탈 따지지 않고 실어버린 것이 화근이었다. 책이 나오자 유럽의 공산당원들이 여름 논의 먹머구리처럼 들끓었다. 그들은 아예 요절낼 것처럼 덤벼들었다. 한동안 피카소는 숨도 못 쉬고 지냈다. '불경스러운 초상화' 하나로 피카소는 이후 공산당과 살얼음판 같은 관계로 돌아선다. 스탈린 초상화에 담긴 속필의 실험성을 그들은 용인하지 않았다. 지도자에 대한 공산당의 경념이 지나치게 컸던 까닭이다.

한참이나 지나 사태가 진정될 무렵, 피카소는 어느 자리에서 이렇게 푸념했다. "스탈린의 장례식에 나는 꽃 한 다발을 보냈을 뿐이다. 그게 무슨 잘못이냐. 꽃이 마음에 안 든다고 꽃 보낸 사람까지 욕해서야 되겠는가." 피카소는 물정을 모른 셈이다. 꽃도 꽃 나름 아닌가. 그는 생화를 보낼 자리에 조화를 보낸 꼴이 됐다. 권력자의 초상, 함부로 그릴 일이 못 된다. 그 앞에는 화가의 붓이

피카소가 그린 스탈린의 얼굴

'강철 인간'이라는 뜻의 '스탈린'은 이 그림에 없다.
살바도르 달리도 레닌을 그렸다가 사회주의를 추종하는
친구들에게 의절당했다.

먼저 머리 숙여야 된다는 것이 이 예화의 가르침이다.

조선시대 임금의 초상도 마찬가지였다. 어진 그리는 일은 워낙 지엄해서 나라 전체가 법석댔다. 터럭 한 올 착오 없이 그려낼 실력을 갖춘 화가를 찾느라 조정에 수배령이 떨어질 지경이었다. 먼저 이 일을 감당할 임시 기구를 조직해서 어용화사를 고르고 고른다. 추천받은 화가들이 시험관 앞에서 그림 솜씨를 선보이기도 한다. 당대 고수들이 초본을 완성하면 뒤이어 선을 다듬고 색을 칠하고 다시 보정하는 과정을 몇 날 며칠이고 거듭한다. 완성본에 표제를 써놓고 나서 마지막으로 진전에 봉안한다. 작업의 단계마다 따로 길일을 택하는 것은 물론이고, 임금과 대신이 지켜보는 가운데 그야말로 살 떨리는 품평까지 받아야 하니 화가들의 스트레스는 극에 달했다고 봐야 옳다.

잘된 그림에 상이 따르는 것은 물론이다. 어용을 그린 화가는 가문의 영광을 통째 입었다. 조선 후기 윤덕희[15]는 무려 6품직이 뛰어올랐고, 고종의 풍채를 잘 그린 덕에 채용신은 군수 자리를 낚아챘다. 채용신은 지방 대지주의 초상을 그려주고 쌀 100석을 받았다는 기록도 보인다. 좀 쩨쩨하다 싶은 선물이 어린 말 한 필이었다고 하나, 그나마 감읍하지 않은 화가는 없었다.

당연하게도 조선의 어용화사 중에 피카소 같은 언구력이는 없었다. 배포가 없어서가 아니라 초상화를 보는 회화관이 달랐기 때문이다. 유독 간이 배 밖에 나온 사대부 화가가 하나 있었으니, 세조와 숙종의 초상을 모사했던 조영석[16]이 그다. 그는 영조가 어진 제작에 다시 동참하라는 명을 내렸는데도 코앞에서 손사래를

쳐버렸다. 영조에게 억하심정이 있었는지, 앞서 한 번 경험해봤다가 되우 혼쭐이 나서인지 속내는 다 알 수 없지만, 실록에 따르면 그는 "임금 앞에서 다시 천한 화공들과 함께 말단 기예를 드러내는 것이 싫다"라고 했다. 영조가 민망한 얼굴로 외면하는 정도로 넘어갔으니 망정이지 거의 '육실할 만한 망언'이었다.

어진이나 사대부 초상이나 품계가 좀 다를 뿐, 조선시대의 초상화를 관류하는 회화 정신은 매한가지다. 내면세계를 어떻게 불러내느냐 하는 문제다. 모델이 된 사람의 정신을 초상화에 온전히 담아내는 이 기법은 초상화의 천국으로 불린 조선이 가진 자랑이자 흉내 내기 어려운 특기다. 전신*의 중요성을 언급한 고대 기록 중에서 가장 오래된 것이 아마 중국의 '회남자'가 아닐까 한다. 거기에 이런 비유가 나온다. "서시의 얼굴을 그렸는데 아름답기는 하나 즐거움이 없고, 맹분의 눈을 그렸는데 크기는 하나 두려움이 없다. 그것은 군형(君形)을 잃은 것이다." 서시는 찡그린 얼굴마저 고혹적이었다는 춘추시대의 미인이고, 맹분은 산을 걸으면서도 호랑이를 피하지 않았다는 전국시대의 용사다. 군형은 '정신의 닮음'으로 해석된다. 즐거움을 주지 않는 미색과 공포를 주지 않는 용맹은 알맹이 없는 거푸집이라는 얘기다. 모름지기 살아 있는 형상에는 정신이 있기 마련이다. 겉모습뿐인 초상화는 극장의 간판 그림과 진배없는 것이다.

그렇다면 전신이 갖춰진 초상화의 긍경은 어디에 있는가.

* 　전신(傳神) | 초상화에서 사람의 얼과 마음이 느껴지도록 그리는 것.

그것은 눈동자에 있다. 공재 윤두서[17]의 자화상이 가장 확실한 예다. 상대를 뚫어지게 바라보는 공재의 눈은 관객의 흉중까지 꿰뚫는 듯하다. 흥미로운 과학적 관찰의 결과가 하나 나왔다. 하버드 대학의 마거릿 리빙스턴 교수는 미국 과학진흥협회 총회에 보고서를 냈다. 르네상스 시대의 천재 예술가 레오나르도 다 빈치의 ‹모나리자›에 담긴 신비한 미소의 비밀이 풀렸다는 것이 그 보고서의 요지다. 그는 보고서에서 모나리자를 똑바로 쳐다볼 경우 신비한 미소는 사라지며, 눈이나 다른 부분을 볼 때 미소가 뚜렷해진다고 밝혔다. 리빙스턴 교수는 그 이유를 눈이 시각 정보를 처리하는 과정 때문이라고 설명한다.

그에 따르면 눈이 사물을 볼 때 중심 시야와 주변 시야를 사용하는데, 중심 시야는 사물의 정밀한 부분을 보는 데 뛰어나지만 그림자 부분을 보는 데는 적합하지 않다는 것이다. 모나리자의 신비한 미소는 이처럼 중심 시야보다는 주변 시야로 가장 잘 보인다고 그는 설명했다. 그는 관람객이 모나리자의 눈이나 얼굴의 다른 부분을 쳐다보면 모나리자의 미소가 더욱 뚜렷해진다고 했다. 다 빈치는 모나리자의 미소를 묘사하는 데 기막힌 공력을 들였다. 공재는 눈동자를 표현하는 데 심혈을 기울였다. 공재 자화상 역시 눈보다는 얼굴의 다른 부위를 쳐다볼 때 신통한 시각 경험을 하게 된다. 입술이나 수염으로 눈길을 돌리는데도 희여번뜩한 눈빛은 보는 이를 그냥 놔두지 않고 파고든다. 그 안광이 얼마나 집요한지, 그림을 벗어나서도 잔상이 어른거린다.

물론 눈동자 두 개로 온전히 정신을 담아낼 수 있는 것은 아

윤두서, ‹자화상›

조선 18세기

종이에 담채

38.5 × 20.5cm

국보 제240호

해남 종가 소장

공재의 형형한 안광과 맞겨룰 사람은 드물다. 슬쩍
피해보지만 소용없다. 눈빛의 잔광이 남아 보는 이를
따라온다.

니다. 눈동자 다음으로 정신을 드러내는 매개체는 광대뼈와 뺨이다. 이는 소동파의 주장이다. '조선의 고집' 우암 송시열[18]의 초상화가 이 주장을 증명한다. 범 눈썹과 꽉 다문 입술, 그리고 충혈된 눈도 송시열의 가열찬 이력을 엿보게 하지만 이 초상화의 백미는 굵게 파인 주름 아래 우뚝 솟은 광대뼈다. 유배로 점철된 거유(巨儒)의 간난신고를 이처럼 웅변하는 신체 부위가 따로 있을까.

조선의 초상화는 꾸미지 않는다. 오로지 맨얼굴 맨정신이 초상화의 목표다. 신분을 과시하고 자기현시적인 중국 초상화나 바림기법*에 의지해 회화적 효과를 드러내는 일본 초상화와 다른 점이 거기에 있다. 겉을 보되 속을 꿰뚫는 조선 초상화가의 관찰력은 그들이 갈고 닦은 붓의 기량과 오차가 없다. 오로지 정신의 전달에 매달리는 장인의식은 형식이 내용을 장악하는 귀한 작례(作例)를 펼쳐 보였다. 성형수술하지 않는 얼굴, 그것이 피카소와 조선 초상화가의 차이다.

* 바림기법 | 색깔을 칠할 때 한쪽을 짙게 하고 다른 쪽으로 갈수록 차츰 엷어지도록 하는 기법.

작자 미상, 〈송시열 초상〉

조선 17세기

비단에 채색

89.7 × 67.6cm

국보 제239호

국립중앙박물관

나라를 주름잡았던 거유의 주름살에 우여곡절이
새겨졌다. 그림이 사람이고 사람이 그림이다.

초상화의 삼베 맛

뿔 달린 오사모는 번듯하고, 각띠 두른 둥근 깃 담홍포는 맵시가 넘친다. 이마에 바짝 조여 맨 망건, 그 끄트머리에서 하얀 옥관자는 보일락말락한다. 가슴까지 그린 반신상 아래, 두 손은 아마 단전에 가지런히 붙이고 있었을 터이다. 앉은 품은 수굿하지만 이 정도 의관이면 물어보나 마나 벼슬깨나 높은 양반이다. 당상에서 호령해도 맞뜨기가 당연히 송구스러울 지체가 된다.

그림 속에 성명 삼자가 쓰인 어른이니 숨길 것도 없겠다. 조선 영조 때 좌의정에 오른 송인명[19]이 이 초상화의 주인공이다. 그에 대한 영조의 총애는 문신들이 다 부러워했다. 노론 소론이 패거리 지어 치고받을 때, 탕평책만이 살길임을 안 송인명은 원적 따지지 않고 온건 인물을 두루 등용했다. 살얼음판 정국을 조정해나간 그의 정치력이 돋보이는 대목이다. 그렇다고 마냥 무골호인은 아니었다. 죄지은 대신이 삭탈관직당할 경우, 그의 과거 합격까지 말소하자는 가혹한 건의가 올라왔을 때, 송인명은 단호히 거부했다. 정략에다 강기까지 갖춘 명신인 셈이다. 그의 시호는 충헌공, 사후 영의정으로 추증됐다.

후대에 잘 알려진 송인명의 초상화는 따로 있다. 짙푸른 관복에 흉배까지 그려진 초상화가 그것이다. 지금 이 그림은 얼른 보면 초본처럼 보인다. 그렇지만 얼굴이 또렷하기로 치면 이 그림이 낫다. 붓이 덜 간 자국이 보이고, 색 입히기도 초벌에 그친 듯 보이지만 생김생김은 완연하다. 어느 경우에도 그린 이의 솜씨는

작자 미상, 〈송인명 초상〉

조선 19세기

비단에 채색

37.0 × 29.1cm

개인 소장

입을 다물지 못하는 구강 구조를 그대로 그려, 보는
사람을 입 다물지 못하게 한다. 조선 초상화의
정직함이 이와 같다.

엿보이는 법. 고만고만한 환쟁이 수준은 훌쩍 넘어선 아취가 있다. 짐작건대 궁중의 화원이 나중에 다시 손볼 양으로 잠시 밀쳐둔 것이리라.

이제 얼굴 요모조모를 뜯어보자. 흔히 "터럭 하나라도 다르면 그 사람이 아니다"라고 말한다. 그만큼 초상화는 외양을 중시한다는 뜻이다. 그러나 정작 조선의 초상화는 알다시피 '전신기법'을 가장 큰 자랑으로 삼는다. 모델의 정신까지 화면에 살려내는 이 기법은 눈동자 묘사에 성패가 달려 있다. "눈은 정신을 빛내고 입은 감정을 말한다"라고 했다. 중국의 고개지[20]는 눈동자 하나를 완성하지 못해 그림을 몇 년 동안이나 묵혔다. 송인명의 눈두덩은 제법 두두룩하다. 눈꺼풀이나 눈꼬리 끝에 잡혀 있는 주름 선은 묘사가 치밀하지 못해 각진 느낌을 풍긴다. 손을 덜 본 탓이다. 하지만 눈동자는 초롱처럼 생생하다. 정면이 아닌, 약간 아래를 향한 듯한 눈총은 상념에 잠긴 그를 표현하기에 적실하다. 어수룩할망정 생기가 흐르는 것은 순전히 눈동자 묘사에 익은 기량을 발휘했기 때문이다.

얼굴의 입체감은 오악(五嶽), 즉 이마, 코, 턱, 좌우 광대뼈 등에서 온다. 거기다 육리문(肉理紋)이 더해져야 들어가고 나온 부분이 조화를 이룬다. 육리문은 표정을 지어내는 피부의 질감이다. 짧고 촘촘한 선으로 수백 번 붓질한 끝에 완성되는 이 질감은 화원에게 엄청난 공력을 요구한다. 복숭앗빛 홍기가 감도는 송인명의 얼굴은 그러나 평면의 밋밋함을 벗지 못했다. 이 역시 정치한 완성작이 아니라서 그렇다. 아쉬움 속에서도 반가운 것은 수염에

나타난 묘사력이다. 그중 구레나룻 아래 손질하지 않은 수염은 발군이다. 윤기 없이 삐죽삐죽한 털이 오히려 화면에 활기를 불어넣었다.

송인명과 같은 시기에 영의정을 지낸 유척기[21]의 초상에서는 수염이 스타카토다. 자세히 보면 이어지지 않고 툭툭 부러진 채로 묘사돼 있다. 이 '분절된 악센트'는 고집스러운 정치인의 내면과 흡사하다. 한때 임금이 불러도 대문 빗장을 지른 채 출사하지 않은 그였다. 눈꼬리에 옅은 홍색을 넣어 핏발이 선 듯한 눈이나 앙다문 팥죽색 입술은 그의 기개를 짐작하게 하고, 찌푸린 미간은 못마땅한 정치판을 바라보는 그의 심회가 서려 있다. 송인명이나 유척기의 수염은 고개지가 뺨 위에 터럭 세 개를 더 그리는 것으로 모델의 식견을 맞춤하게 집어냈다는 일화를 떠올리게 한다.

송인명 초상화의 백미는, 보는 순간 모두가 눈치챘겠지만, 입이다. 입은 '구심(口心)'이라 했다. "세상에, 뻐드렁니까지 그린 초상화가 있다니……" 하며 놀랄 분도 있을 것이다. 잘 익은 대춧빛 입술 사이로 툭 튀어나온 앞니 두 개는 유난히 새하얗게 그려져, 불경스러운 표현이지만, 코믹한 분위기마저 자아낸다. 게다가 벌어진 틈도 만만찮다. 구강 구조가 이런 사람은 시옷 발음에 애를 먹는다. 바람이 새 나가기 때문이다. 한편 엉뚱한 상상도 한번 해볼 수 있겠다. 저 유순하고 어리숙해 보이는 입술 표정이 송인명의 처세에 무척이나 요긴한 장치가 되지는 않았을까. 사화의 핏자국이 어디로 튈지 모르는 살벌한 당쟁의 나날을 돌이켜 볼

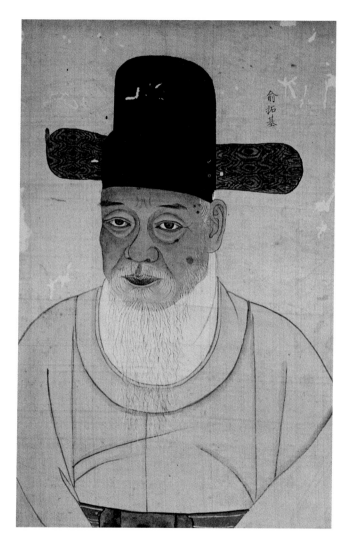

俞拓基

작자 미상, 〈유척기 초상〉

조선 19세기

비단에 채색

37.0 × 29.1cm

개인 소장

얼굴에 핀 검버섯, 심상치 않은 목자(目子),
버스렁거리는 수염, 완만하게 각이 진 하관.

때, 사람 좋아 뵈는 이 인상은 저항하기 힘든 포용력으로 비쳤을지도 모른다.

　『나의 문화유산답사기』에 나오는 곁가지 얘기 하나. 전주의 맛깔스러운 음식에 대해 침이 마르도록 칭찬하는 사람들을 보다 못한 안동 출신 전직 차관 한 분이 은근히 밸이 꼴렸단다. 말이 끝나기를 기다렸다가 그예 던진 말이 "야, 그런데, 늬들 안동 간꼬등어 뭐(먹어) 봤나?"였다. 맛이 소태 같은 안동 간고등어는 요즘에사 인기지만 사실 밥이나 축낼 뿐 결코 미식에 낄 반찬은 못 되었다. 그분 말씀은 전주식이 으뜸이라 해서 촌사람의 정 붙은 먹을거리를 얕봐서야 되겠느냐는 것이다. 그렇다. 조선 삼베밖에 보지 못한 사람에게 중국 비단은 하나의 경이다. 그러나 "비단 올이 춤춘다고 베올이 춤추랴"라는 말도 있잖은가. 삼베는 거칠고 까끌한 그 맛으로 입는다. 간고등어의 먹성처럼 삼베의 입성은 그 땅의 염량세태와 풍토색을 말해준다.

　초상화는 서양 것이 눈에 쏙 든다는 사람들이 많다. 인물을 빼닮게 그리는 솜씨에다 휘황번듯한 복색, 자르르한 유화의 기름기는 보는 이를 현혹한다. 그 입체적 실체감에 비하면 우리 옛 초상화는 간고등어 아니면 삼베 같은 식미다. 색은 칠한 둥 만 둥, 붓질은 듬성듬성, 게다가 시골 밥상 덮개만 한 종이나 천 조각에 그려 관객을 압도하는 위용도 없다. 그렇다면 우리 초상화의 비교 우위는 어디에 있을까. 앞서 말한 '전신', 곧 '이형사신(以形寫神)'에 있다. 얼굴을 통해 정신을 그리는 이 방식이야말로 삼베가 비단을 이기는 길이었다. 형용과 모색만 취할 뿐, 인정과 기미를 살

피지 못한 초상화는 상투성에 머문다. 기세 넘치는 눈썹, 갈기 같
은 수염과 함께 슬며시 열린 듯한 송인명의 입술을 보라. 참으로
기묘한 조합이다. 바로 이 기묘함이 서양과 다른 초상화의 리얼
리티를 살려낸 것이다.

물고기와 새

―――――

새해만 되면 그 해를 상징하는 특정 동물 하나가 일 년 내내 융숭한 대접을 받는다. 원숭이는 가장 명민한 동물이라는 입바른 찬사로, 닭은 새벽을 여는 희망의 메신저로 각각 추대된다. 개는 충직한 심복으로, 돼지는 횡재의 상징으로, 평소 신분에 걸맞지 않은 자리로 등극한다. 신년 벽두를 장식하는 열두 가지 동물들은 그 생김새만큼이나 다양한 상징 언어로 회자되는 것이다. 까마득한 옛날, 인류 문명의 여명이 지구의 깊은 잠을 깨울 때부터, 동물은 생명체이자 동시에 상징물로 인간의 의식에 파고들었다. 원시 사회에서 제작된 토기나 공동체의 비밀을 감추고 있는 세계 도처의 동굴벽화를 주의 깊게 살펴보라. 가장 흔하게 모습을 나타내는 것이 바로 동물임을 발견하게 될 것이다.

토기와 도기, 그리고 종이나 벽면에 그려진 동물들을 통틀어 가장 많이 등장하는 것은 무엇일까. 정확한 통계는 없다. 그러나 미술 연구가들이 어림짐작한 바에 따르면 물고기와 새는 다섯 손가락 안에 드는 동물이라고 한다. 재미있는 것은, 지금도 동양화를 그리는 작가들이 물고기와 새를 소재로 할 때는 그 형상에다 갖가지 상징을 부여하는 버릇을 보인다는 점이다. 이토록 오랜 세월 동안 특정한 소재의 그림이 멸실되지 않고 영생을 누리고 있다면 필유곡절의 사연이 있겠다.

옛사람이 그린 물고기와 새 그림은 처음에는 뚜렷하고 구체적인 형상을 지니고 있었다. 그러나 토기에서 보이는 것처럼 그

것들은 점차 추상화되거나 부호화됐다. 요즘의 미술 용어를 빌자면 '재현'에서 '표현'으로, '사실'에서 '사의'로 나아갔다고 봐도 된다. 어쨌거나 '의미 있는 형식'으로 탈바꿈한 것이다. 현대인의 눈으로 볼 때, 단지 장식에 그칠 뿐인 이 형식화된 기호와 무늬들이 원시인에게도 시각적인 쾌감을 안겨주는 요소로 인식되었는지는 의문이다. 매우 중요하거나 심각한, 그리고 복잡하고도 추상적인 의미가 그 속에 담겼을지 누가 아는가. 바로 이 때문에 그러한 형상을 기록한 한 민족의 전통적 믿음이나 관념이 그 신비를 푸는 열쇠가 된다.

　중국의 고전인『시경』과『주역』등에서 풀이하고 있는 물고기 형상의 의미는 '생식'과 '번성'이다. 이와 관련된 얘기는 잠시 미루고, 물고기 그림을 장님 코끼리 더듬듯 해석한 사례 하나를 들자. 조선조 말 소림 조석진[22]이 그린 잉어 병풍이 있다. 당시 호남의 거부가 부탁해서 그려준 이 그림은 소림의 기량이 십분 발휘된 가작이다. 그러나 북한에서 편찬된『조선 미술사』를 보면 이 그림에 대한 논평은 가작을 넘어 걸작이다. 소림이 잉어를 그린 까닭을 "나라를 빼앗긴 인민들의 슬픔과 절통한 감정을 표현하기 위해서⋯⋯"라고 설명해놓았다. 아무리 이현령비현령이라지만 무덤 속 소림이 벌떡 일어날 일이다. 소림은 그림을 주문한 갑부에게 '자손 많이 낳고 장수하라'는 덕담을 전한 것이다. 수많은 물고기 중에서 잉어를 고른 것은 과거에 급제해 출세하라는 기원을 담은 것이다.

　원래 중국의 고사 중에 황하의 용문을 뛰어오르는 잉어는

민화, <문자도>

조선 19세기

장지에 수묵 채색

각 폭 64.0 × 32.0cm

개인 소장

민화에 나타난 효(孝)자와 염(廉)자. '효'는 천심을
두려워하여 잉어를 그렸고, '염'은 굶주려도 곡식을
쪼지 않는다 하여 봉새를 그렸다.

용이 된다고 한 말이 있다. '등용문'이자 '어변성룡(魚變成龍)'이다. 잉어가 용이 되는 고사에서 그림 그린 이가 과거 급제를 염두에 둔 것으로 보면 된다. 더불어 '생식'을 상징하는 물고기 그림은 남성으로 치환되기도 하는데, 현대미술에서도 섹스를 연상하게 하는 물고기 그림이 흔하다. 중국에서 발견된 수천 년 전의 채색 토기에는 사람이 물고기를 입에 물고 있는 장면도 보인다. 생식과 번성의 상징을 입에 물고 있다면 분석은 뻔하다. '과질면면(瓜瓞綿綿)'이다. 박이 주렁주렁 매달린 것처럼 아들딸 많이 낳아 가문이 흥성하기를 바란다는 뜻이다.

새를 소재로 한 그림은 동서양을 건너뛰며 산견(散見)된다. 부리가 있는 새 모양이 나중에는 그저 둥그런 형태로 압축되거나 밤송이처럼 양식화되기도 한다. 세월이 흐르면서 새의 문양은 소용돌이로 바뀐다. 새는 '태양'을 상징했다. 태양신을 숭배하는 민족 치고 새와 상관성을 띠지 않기는 드물다. 제사장은 새의 깃털을 머리에 꽂거나 새 모양의 의복을 걸치고 의식을 집전한다. 구석기 신석기의 암각화 중에는 사람의 얼굴을 아예 새 머리 모양으로 새겨놓은 것이 있다.

새가 태양을 의미하게 된 것은 저 하늘 끝에서 밝게 빛나는 해에 이르고 싶은 인간의 욕망을 반영한다. 태양에 닿기 위해선 새의 날갯짓이 필요하다. 새는 신의 정령이기도 하고 영적 권위를 지닌 우월한 존재로 묘사되기도 한다. 우리 미술에 등장하는 새는 생활인의 소박한 염원을 풀어준다. 해오라기는 예부터 '태양 새'로 군림해왔지만 연꽃과 함께 그려지면 세속적인 의미로

바뀐다. 이런 그림의 속뜻은 '일로연과(一鷺蓮果)'다. 그 발음은 '일로연과(一路連科)'와 상통하여 "한 걸음에 향시와 전시를 연달아 등과한다"는 것이 된다. 이처럼 민화 따위에 빈번하게 나오는 새들은 정겨운 의미로 자리 잡았다.

사람들이 지닌 미적 감정은 그 사람이 소속된 생활 공동체의 지배적인 관념, 그리고 자유로운 상상력의 집적이 은연중 투사되기 마련이다. 물고기의 형상에서 생식을 연상하고 새의 형상에서 태양을 떠올리게 된 버릇이 어느덧 의미 있는 조형 양식까지 만들어냈다고 하겠다.

조선의 텃새

미나리 맛은 쌉쌀하다. 셀러리 맛도 쌉쌀하다. 둘 다 미나리과이고, 둘 다 쓴맛에 먹는다. 그러나 셀러리는 유럽적 쌉쌀함이다. 미나리는 토착적 쌉쌀함이다. 쌉쌀함의 뉘앙스가 거기에 있다. 이 땅에서 키운 셀러리라 해도, 입맛의 국적은 귀화하지 못한다. 비위는 맹목적이기 때문이다.

그림에도 같은 화목이면서 눈맛에 당기는 것이 있고, 켕기는 것이 있다. 비슷한 시기 명나라와 조선의 화조화가 같지 않다. 명대의 참새 그림은 육질이다. 조선대의 참새 그림은 섬유질이다. 비계 낀 참새가 어찌 조선의 눈맛에 들랴. 같은 모이를 먹는 몸길이 14센티미터의 텃새가 황해를 사이에 두고 시지각적 차별을 낳은 것은 미학이 아니라, 생물학이다. 그 생물학에 생태적 토착미가 움튼다.

조선 중기 조속[23]의 〈숙조도(宿鳥圖)〉는 늙은 나무에 앉아 졸고 있는 참새를 포착했다. 늙은 나무는 두 줄기, 가지는 산발했다. 꽃망울은 터지지 않아 봄 소식이 먼데, 햇볕이 아쉬운 참새는 고개를 처박고 낮잠에 겹다. 사랑스럽기보다 애잔하고, 앙증맞기보다 측은한 장면이다. 그 구슬픔은 상심한 정서에 가닿는다. 또 모자라서 안타까운 심정이다.

이 그림의 맛이 왜 조선적인가. 그 느낌은 첫째, 구도에서 온다. 가지는 허공을 향해 마구 뻗었다. 그러니 공간이 짜임새 있게 구획될 리 없다. 약아빠진 설계를 거부했으니 아귀가 맞을 수 없

다. 틈이 벌어진 거멀장 같다. 생긴 그대로 두어 거칠고 어리숙한 이 모습은 선미(禪味)까지 풍긴다. '길들여지지 않고도 빼어나다'는 말은 이럴 때 쓴다. 야일(野逸)한 맛, 그것이 조선미와 빼닮았다.

잠든 새는 적막하고, 늙은 나무는 고독하다. 스산한 기운이 감돈다. 소재뿐만 아니라 먹빛도 그렇다. 그림 속에 먹의 짙고 옅음이 뒤섞여 있다. 그러나 짙되 풍성하지 않고, 옅되 가난하지 않다. 조선 그림의 미묘함이 거기에 있다. 그림의 질감은 또한 까슬까슬하다. 중국이나 일본 것에 비해 먹의 농담이 공교로이 표현되지 않는 조선 종이의 특성 때문이다. 거칠고, 성글고, 스산하고, 허허로운 맛, 바로 이 맛에 조선 그림을 본다.

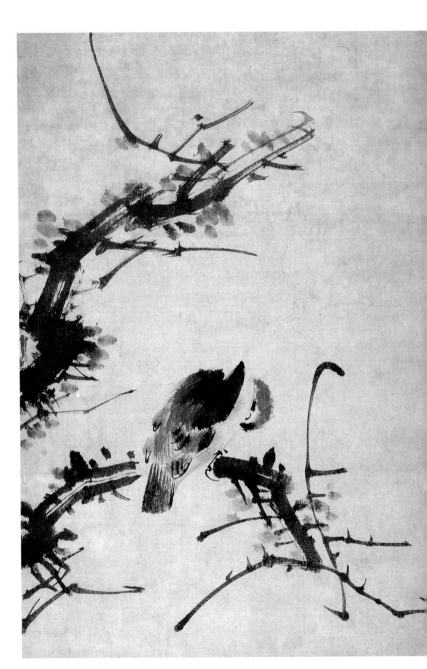

조속, ‹숙조도›

조선 17세기

종이에 수묵

78.0 × 50.0cm

개인 소장

늙은 몸으로 보면 나무는 매화다. 환칠한 듯 산발한
가지 위에 졸음 겨운 참새가 앉았다. 냉랭한 겨울
공기가 참새를 움츠리게 한다.

파초와 잠자리

꽃과 새를 그린 그림이나 풀과 벌레를 그린 그림이 따스하게 보일 때도 있다. 신사임당의 초충도는 붓질의 섬세함보다 화면을 감싸는 난온성 색감이 먼저 눈에 든다. 그의 그림은 부드러운 붉은색과 침착한 황갈색이 소재의 독자적 형태감을 지그시 누른다. 청록색이 지닌 냉기마저 밝은 기운 안에 포섭되는 것이 신사임당 그림의 매력이다. 조선에서 나비 그림의 일인자로 꼽힌 남계우[24]는 남자 화가지만 누구도 따라가기 힘든 정밀성을 자랑한다. 그의 나비 그림은 하이퍼리얼리즘에 견줄 만하다. 그런 장식적 화면을 떠받치는 기운 역시 따뜻함이다.

초충이나 화조나 화훼는 규방을 치장하는 그림 소재로 사랑받았다. 소재에서 풍기는 이미지가 '여성적 온기'와 어울리기 때문이다. 현재 심사정의 ‹파초괴석도(芭蕉怪石圖)›도 풀과 벌레가 등장하는 그림이다. 그러나 이 그림을 관통하는 기류는 여성적 온기가 아닌 중성적 서늘함이다. 현재의 유다른 솜씨가 거기에 있다. 같은 여성적 소재를 다루더라도 작가의 역량에 따라 이를 별격의 세계로 버무려낼 수 있다는 걸 알게 해준다.

이 그림의 주조를 이루는 색은 담청이다. 푸른 기를 띤 이 색감은 서양의 청색 안료인 스카이 블루나 세룰리언 블루*와 다르

* 세룰리언 블루(cerulean blue) | 라틴어의 하늘 'caeruleum'에서 유래했다. 산화코발트와 산화석에서 만들어지는 안료의 색으로 불투명하면서도 맑고 깨끗한 하늘색이다.

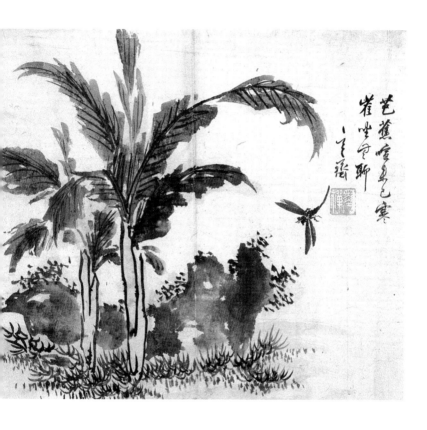

芭蕉淸曉色寒
崔啐金聊
一室稀

심사정, ⟨파초괴석도⟩

조선 18세기

종이에 담채

32.7 × 42.4cm

개인 소장

부드럽게 퍼진 돌뭉치. 옴팡지지 않은 파초 잎, 낮게
내려앉는 잠자리. 세심하지 않은 붓놀림이 오히려
기운생동하는 화면을 만들었다.

다. 서양 안료가 불투명한 데 반해 담청색은 투명하다. 현재는 갓 맑고 스산한 느낌을 담청으로 우려냈다. 머리를 풀어헤친 듯한 파초의 잎은 소슬한 감흥을 일으킨다. 그것은 이국적인 청량감이다. 파초의 푸르름은 담청과 짝을 이룬다. 그러나 잠자리는 푸른색과 무슨 관련이 있을까. 잠자리의 별칭이 '청낭자(靑娘子)', 즉 '푸른 처녀'로 불리기도 한 데서 현재의 재치를 짐작할 수 있다.

두 그루의 파초 뒤에 자리 잡은 괴석도 남성적 중량감과는 거리가 있다. 괴석은 기묘한 형태감을 맛보기 위해 그린다. 현재가 묘사한 괴석은 단단함보다 부드러움 쪽이다. 또한 살찜보다는 여윔을, 막힘보다는 뚫림을 드러낸다. 짙은 먹으로 그려야 할 돌의 성질을 현재는 거꾸로 옅은 먹으로 그렸다. 남성성과 여성성의 경계를 교묘히 벗어난 셈이다.

난의 난다움

―――

봄이 오면 매화가 핀다. 아니, 매화가 피어야 봄이 온다. 매화는 봄을 기다리는 것이 아니라 봄을 부른다. 매화는 절박함 속에서 꽃핀다. 매화의 뿌리는 겨울의 볼모다. 그러나 매화의 가지는 기어코 화신을 보낸다. 그래서 설중매요, 일지춘(一枝春)이다. 불려온 봄은 찬바람 이는 매화 가지에서 설렌다. 그 설레는 향기가 암향(暗香)이다. 드러나지 않게 그윽한 향기다.

　　매화를 그림으로 그릴 때 꽃은 그러나 뒷전이다. 매화 그림의 매화다움은 몸뚱이에 있다. 매화 그림에는 다섯 가지 요점이 따른다. 첫째가 '체고(體古)'다. 몸이 늙어야 한다. 풍상 겪은 매화가 조형성을 이룬다. 둘째가 뒤틀린 줄기이고, 말쑥한 가지와 강건한 끄트머리가 그다음이다. 아리따운 꽃은 맨 마지막으로 친다. 그러니 매화의 절정이 꽃에 있다고 믿는 이는 매화다운 매화 그림을 감상하기 어렵다. 매화 그림의 덕성은 바로 늙은 몸에 있는 것이다.

　　난의 난다움은 어디에 있을까. 매화는 꽃향기를 헛되이 팔지 않는다. 난꽃도 마찬가지다. 매화꽃은 그윽하고 난꽃은 깊숙하다. 그 유현(幽玄)한 향기는 아는 이에게 천 리를 달려가지만 모르는 이에게는 까무룩 숨는다. 매화 그림에서 꽃떨기는 위가 아니라 아래로 처진 것을 가상히 여긴다. 난꽃은 짙은 먹이 아니라 옅은 먹으로 그린다. 향기를 쉽게 드러내지 않으려는 작가의 의도이다. 그것이 난의 성품이다.

난다운 난 그림은 모름지기 난잎에서 찾아야 한다. 부드럽게 꺾어지는 춘란이든 꼿꼿하게 기를 세운 건란이든, 난 그림의 요체는 모두 잎에서 표현된다. 잎을 그리는 작가의 붓은 긴장과 이완 사이를 오간다. 숨 막히는 긴장은 난을 냉정하게 만들고, 맥 풀리는 이완은 난을 방종하게 만든다. 난의 됨됨이가 그 긴장과 이완의 묘에서 결정된다. 그래서 옛사람은 난 그림에서 절도를 으뜸으로 생각한다. 그리지 말고 치라고 요구한다.

서예에서 긋고 삐치는 필법을 따르듯이 난 그림에서도 붓은 고집 센 룰 아래 운영된다. 난잎의 기본은 삼전법(三轉法)에 있다. 잎이 뻗어나가되 세 번의 꺾임이 있어야 한다는 것이다. 첫머리는 못대가리처럼 뾰족해야 하고, 끝은 쥐꼬리처럼 가늘고 길어야 한다. 가운데는 사마귀 배처럼 볼록하게, 교차하는 부분은 봉황의 눈처럼 맵시 있게 치라는 주문도 들어 있다. 형식이 내용을 장악하는 사례를 난 그림에서 볼 수 있는 것이다.

난잎을 그릴 때, 과욕을 부려 마냥 길게 끄는 사람이 있다. 기교를 자랑하는 난잎은 교태와 아양으로 떨어지기 십상이다. 성악으로 치면 그것은 귀에 거슬리는 비브라토다. 끊어질 듯 이어질 듯, 완급이 조절된 소리가 애간장을 녹이는 법이다. 난잎도 마찬가지다. 더 나아가고 싶은 붓을 어디서 멈추느냐에 따라 난의 품격이 달라진다. 붓의 진퇴가 교묘히 통제된 난 그림, 거기에는 애드리브가 없고, 아니리가 없다.

추사 김정희[25]의 〈불이선란(不二禪蘭)〉은 화훼도가 아니다. 난을 그렸으되 풀을 그리지 않았고, 그림을 그렸으되 상형하지

않았다. 선의 경지에 오른 난이라는 제목에서 보듯 추사는 관념화된 난의 극치를 보여준다. 흔히 사군자가 선비의 개결한 마음을 표현하는 것이라 하지만, 추사는 표정을 넘어서는 경지를 펼치고 있다. 이십 년 만에 처음으로 난다운 난을 그렸다는 추사의 고백이 과장이 아닌 것이 법열의 환희가 묻어 있는 붓질에서 확인된다.

추사는 난초의 꽃술만 짙은 먹으로 처리했을 뿐, 잎도 꽃대도 어스름한 그림자처럼 묘사한다. 표암 강세황[26]의 난이 푸르고 누르고 붉은 색으로 완연한 채색미를 드러낸 것에 비하면 추사의 난이 얼마나 묵시적인지를 느낄 수 있다. 표암은 자연의 색으로 난의 실체감을 안겨주려 한다. 추사는 다르다. 형태의 구체성을 포기함으로써 추상화된 진면목을 얻어낸다. 이는 노련하고도 농익은 포석이다. 그 자신도 토로했지만 이런 난은 두 번 그릴 일이 아니고 그릴 수도 없을 것이다. 추사는 난초의 법식을 깡그리 무시한다. 꽃대를 그리는 붓질도 꺾인 것이 아니라 부러진 꼴이다. 그나마 왼쪽으로 돌려놓았다. 오른쪽으로 꺾인 난을 '순(順)'이라 하고 왼쪽으로 꺾인 난을 '역(逆)'이라 한다. 이 비상한 책략은 '길 밖에서 찾은 길'이라 해도 좋다. 꺼칠한 난잎에서 풍기는 소연한 느낌, 그것을 일러 선미(禪味)라 할 것이다. 참으로 높은 것은 높은 곳에서 나온다.

추사에 비하면 임희지[27]는 조선조의 '댄디 보이'라 할까. 그의 풍류는 휘청하는 난잎에 실려 있다. 마당에 연못을 파도 물이 고이지 않자 쌀뜨물을 부어놓고서는 "달빛이 물의 낯짝을 골라

김정희, ‹불이선란›

1853년경

종이에 수묵

55.0 × 31.1cm

개인 소장

추사의 낙관에다 소장가와 감상자의 인장들이 온 데
다 찍혀 있고, 추사가 직접 쓴 화제들 또한 어지럽다.
그래서 그림을 버려놓았는가. 혀를 차는 이는
문인화를 알기 어렵다. 아, 말길이 끊겨버린 곳에
추사 난이 핀다.

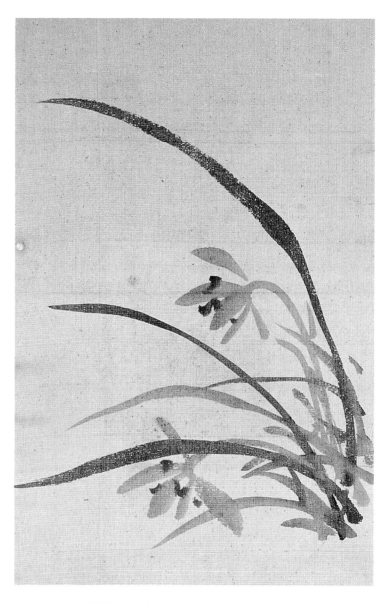

강세황, 〈난 그림〉

조선 18세기

비단에 수묵담채

24.0 × 16.0cm

국립중앙박물관

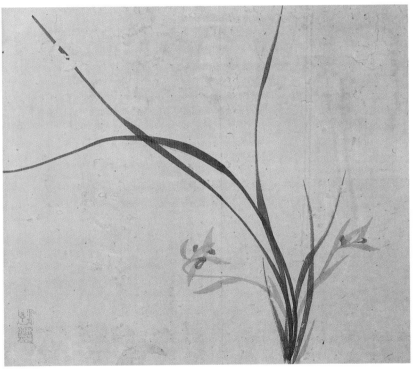

임희지, 〈묵란도〉 부분

1747년

종이에 수묵

35.5 × 41.7cm

서울대학교 박물관

간드러진 수월헌의 난에 비해 뭉툭한 표암의 난.
난(蘭)스러운 것은 난(難)하고 난(亂)하니 실로
난(難)하구나.

김지하, ‹란이 바람을 타는가, 바람이 란을 타는가›

1986년

종이에 수묵

30.0 × 60.0cm

개인 소장

비추랴?" 했다는 그다. 그래서 호가 수월헌(水月軒)이다. 그의 난 그림은 바람기가 물씬하다. 사람도 그랬다. 누가 축첩을 나무라 자 그는 "내 집에 꽃밭이 없어 꽃 한 송이 들여놓았소"라고 응수했다. 간드러진 난잎은 요염한 여인의 허리요, 좌우에 배치한 난꽃은 아찔한 둔부의 구도다.

추사의 칼칼한 성깔은 〈불이선란〉에서 풍기고, 임희지의 농탕한 행실은 〈묵란도〉에 묻어 있다. 난 그림이 난의 성품을 그려야 함에도 그린 이의 흉중을 파고드는 것은, 뻔한 얘기지만 그림이 사람과 다르지 않기 때문일 것이다. 그렇다면 김지하 시인의 그림 〈란이 바람을 타는가, 바람이 란을 타는가〉는 무슨 심회를 호소하기 위해 저토록 길고 긴 잎을 그렸을까.

김지하의 장엽은 곤혹스럽고 애련하다. 추사의 기절한 난과 달라 곤혹스럽고, 임희지의 애살 넘치는 난과 달라 민망하다. 그의 잎은 오로지 기교의 과시에 머무는 것일까. 아마 아닐 것이다. 기교에 대한 넘치는 욕망은 군더더기로 전락한다. 그것이 쓸데없는 아니리이자 볼썽사나운 애드리브임은 이미 말한 바와 같다. 시인 자신의 입을 빌리면 그의 난은 '기우뚱한 균형'이요, '혼돈의 질서'이다. 바람과 난잎을 동시에 포섭한 표연난(飄然蘭)의 세계이기도 하다. 거기에서 더불어 느껴지는 것은 '한(恨)의 지속'일 수도 있겠다.

난의 변전은 황홀하다. 그러나 난의 난다움은 참으로 지난한 길이다.

음풍과 열정

오원 장승업[28]이 그린 ‹고사세동도(高士洗桐圖)›는 흥미롭다. 우선 소재가 비상하다. 언뜻 보면 유머가 담긴 이야기 그림인 듯싶다. 그렇다. 이런 그림에는 그림의 배경을 이루는 숨은 얘기가 있는 법이다. '이야기'는 잠시 미뤄두고 '그림'부터 살펴보자. 화면에서 세로 길이의 반 이상을 차지하는 나무는 오동이다. 그림 속 두 인물보다 훨씬 크게 그린 나무는 마치 주인공이나 되는 것처럼 호기 찬 모습이다. 탁자를 디디고 선 채 한 손에 수건을 든 동자는 오동나무를 정성스레 닦아내고 있다. 아무래도 예사롭지 않은 나무인 모양이다.

덩치만 장년이지 오동나무는 자세히 들여다보면 노년의 태가 완연하다. 둥치와 줄기는 거뭇거뭇하다 못해 아예 고사목처럼 주름투성이다. 그 늙은 오동나무가 청록의 잎사귀를 울울하게 피워냈다. 이것은 아연하다. 황혼은 상처가 아니고 늙음은 소멸이 아니다. 지거나 사라지는 모든 것이 되살아남을 예비한다. 늙은 몸에도 새 잎은 돋는다. 자연의 순환이 그와 같은 경탄을 낳는다. 늙은 오동에 오르는 어린아이의 풍경은 지고 뜨고, 사라지고 나타나는 섭리를 닮아 천연스럽다.

화면 아래쪽에 도인풍의 선비가 다리를 꼬고 앉았다. 그는 석상에 기대 한가로이 책을 읽고 있다. 두툼한 서책 꾸러미가 팔꿈치 곁에 놓여 있고 오동나무 아래 안상에도 지필묵이 있는 것으로 보아 선비의 풍월을 짐작하겠다. 일하고 먹는 민생의 지겨움

이 그에게는 아마 없을 것이다. 속사를 접어둔 채 읽고 쓰고 노니는 일로 하루가 저무는 그의 삶은 부럽다. 옛 시인이 읊기를 "불언인시비(不言人是非) 단간화개락(但看花開落)"이라 했다. "인간사 옳고 그름에 대해 말하지 않겠노라. 그저 꽃이 피고 지는 것만 바라다볼 뿐." 이 선비의 흉중이 그럴 것이다. 그러나 아무리 시시비비를 가리는 것은 인간사요, 꽃이 피고 지는 것은 자연사라 해도 자연과 더불어 사는 인간이 굳이 그 둘을 나눌 수밖에 없는 사태는 비극이다. 어찌 인간의 삶은 피고 지는 꽃처럼 스스로 그러하면서 자족할 수 없을까. 그림 속의 선비는 오만할 정도로 고개를 추켜올리고 있다. 오불관언의 자세다. 인간사와 자연사가 겹치는 삶의 포즈가 마땅히 저러할 것인가.

자, 그럼 이 한유한 그림 속에는 어떤 이야기가 숨어 있는 것일까. 그림 속의 선비는 원나라 말기의 시인이자 화가인 예찬[29]이다. 오원은 그의 고사에서 그림의 제재를 빌려왔다. 호가 '운림'이라 예찬은 본명보다 '예운림'으로 더 친숙하다. 그는 원말의 화단을 장식한 4대가 중 한 사람이었다. 그는 누구도 흉내 내기 어려운 격조 높은 문인화로 이름을 날렸다. 그의 장기는 흔히 '담일(淡逸)'과 '소산(疏散)'으로 집약된다. 담담하면서도 빼어난 격조를 자랑하며 성긴 기류를 탄 금풍이라고나 할까, 화면에 감도는 섬약한 우수는 따라올 자 없는 그만의 특장이었다. 조선 후기의 추사 김정희나 고람 전기, 소치 허유 등 숱한 화가들이 그의 화격을 흠모했다.

예운림이 그린 산수화는 대개 정형화돼 있다. 고적한 자태

로 서 있는 앙상한 나무 몇 그루에 길게 흐르는 강물, 그리고 그 속에 숨은 듯이 자리 잡은 한적한 정자와 멀리 보이는 부드러운 토산…… 화면은 짙고 옅은 먹의 변화가 별로 눈에 띄지 않아 밋밋할 따름이다. 하지만 그 밋밋함이 담담한 정취를 자아낸다. 또 거리감이나 공간감을 일부러 살리지 않아 비현실적 도피 욕구를 효과적으로 표현하기도 했다. 그의 산수화에는 사람이 등장하지 않는다. 인간의 속기를 평생 혐오한 자신의 정결한 성품 때문이다. 대나무를 그린 그의 그림을 보고 누가 실제와 비슷하지 않다고 지적하자 그는 말했다. "내 가슴 속에서 일어난 기운을 빌어 대나무를 그렸다. 그것이 삼이나 갈대로 보인들 나는 개의치 않는다. 닮지 않음이 어디 이루기 쉬운 경지이던가."

예운림은 부유한 집안에서 자라났다. 일찍이 학문과 예술에 빠져든 그는 가산을 팔아 골동과 악기와 서책을 사 모았다. 그는 '맑고도 깊은 누각'이라는 뜻의 청비각을 세우고 그 안에 수천 권의 서책을 쟁여 놓았는데, 제 손으로 교정을 다 본 것들이었다. 경서와 사서는 물론 도가와 불가의 문장도 날마다 익혔다. 거처하는 곳은 소나무와 계수나무, 난초와 대나무를 심어 수풀을 이루고 바람 부는 날이면 그 속에서 노닐며 시를 짓고 읊었다. 사람들은 그를 탈속한 선비로 여겼다. 만년에는 그나마 있는 재산을 몽땅 친지들에게 나눠주고 이십여 년 동안 음유의 세월을 자청했다. 그는 늘 혼자 있기를 좋아했다. 그에게는 몸에 밴 습벽이 있었다. 병적일 정도로 심한 결벽증이 그것이다. 그는 쉴 새 없이 목욕했다. 세수를 할 때도 물을 몇 차례나 갈았다. 의관도 하루에 서너

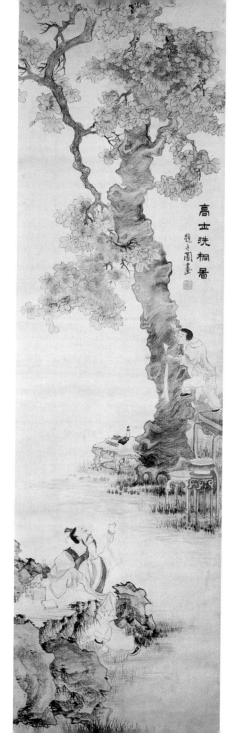

高士洗桐圖
趙之圜畵

장승업, ‹고사세동도›

조선 19세기 말

비단에 수묵담채

141.8 × 39.8cm

삼성미술관 리움

오원은 이 그림 소재를 여러 차례
그렸다. 아마 사대부 벼슬아치들이
주문했을 것이다. 그림의 주인공인
예운림을 흠모한 까닭이다. 오원의
손이 그들의 마음을 담아주었다.

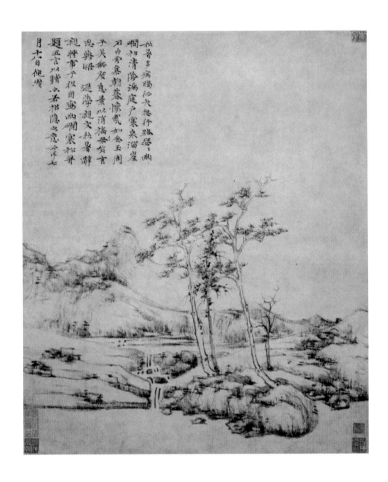

예찬, ‹유간한송도(幽澗寒松圖)›

원말 명초

종이에 수묵

59.7 × 50.4cm

베이징 고궁박물원

물기를 짜내고 바짝 마른 먹으로 그려 종이의
표면에 검은빛을 살며시 올려놓은 듯한 그림. 이
건조한 풍경이 마르고 밝은 문사들의 마음밭을
움직인다. 어렵구나, 그 고답함이여.

번씩 정제했으며, 심지어 정원에 있는 괴석이나 나무까지 시종에게 시켜 하루 종일 닦아내도록 했다. 이 결벽증이 오원이 그린 그림 〈고사세동도〉의 모티프가 됐다.

평생 먹을거리 입을거리 걱정 없이 음풍농월하며 난향같이 살다간 예운림에 비하면 오원 장승업은 파란곡절의 잡초였다. 오원은 문자 속이라곤 뵈지 않는 일자무식인 데다 중인들의 집을 전전하며 겨우 끼니를 때운 천덕꾸러기 신세였다. 그나마 타고난 그림 솜씨 하나로 정6품 감찰직을 얻었지만 그것도 잠시, 늘 술과 여색에 절어 지내며 인생을 낭비한, 탕아 기질이 다분한 인물이었다. 오원을 후원했던 벼슬아치조차 그의 그림을 두고 쑥덕공론하기 일쑤였다. 매의 눈보다 날카로운 관찰력과 실물을 빼닮게 그려내는 묘사력에 감탄하면서도 뒤로는 '문자향 서권기(文字香書卷氣)라고는 찾아볼 수 없는 천격의 환쟁이'라고 비웃었다.

예운림의 그림과 오원의 그림은 확실히 구름과 뻘밭의 차이를 보여준다. 그 차이는 실력의 차이가 아니라 세계관의 차이다. '문기'라는 이름으로 손의 기량을 폄하해온 조선 화단의 지배적 이념은 오원 같은 화가를 귀애하지 않았다. 그러나 오원의 그림에는 구애 없는 열정이 넘쳐흐른다. 탈문인화적 그림이 거기서 나왔다. 교양에 복종하지 않는 충동과 기이하고 환상적인 기운이 감도는 것이 오원의 그림이다. 파격과 일탈은 오원의 타고난 습성이었다. 그의 천품을 재단하려는 지배계급의 품평은 어쩌면 학의 다리를 자르는 어리석음일지도 모른다. 시속과는 문 닫고 살고자 한 예운림의 일화를 저잣거리의 화가인 오원이 그려낸 것은

아이러니가 아닐 수 없다. 예운림은 살아서 이런 그림을 그리지
않았다. 언제나 그렇듯이 꿩 잡는 것이 매다.

보면 읽힌다

─────

문장의 뜻은 읽히면서 그려진다. 회화의 뜻은 보이면서 읽혀진다. 명문장을 읽으며 가슴에 이는 파문은 그림이 되고, 명화를 보며 머리에 떠오르는 연상은 글이 된다. 그리하여 글을 읽으매 그림을 보고, 그림을 보매 글을 읽는 것이리라. 글과 그림의 어울림이 무릇 그러하고 마땅히 그러하다. 이는 고금이 다르지 않고 동서가 진배없다.

동양에서 시화(詩畵)는 동원(同源)이었다. 시와 그림이 한 뿌리이기에 소동파는 "그림 속에 시가 있고 시 속에 그림이 있다"는 말로 동양적 서화론을 뒷받침했다. 서양은 어떤가. 오랜 세월 서양 회화도 동양처럼 의미를 형성하는 매체였다. 그림은 글처럼 읽혔다. 그러나 현대미술이 철옹성을 구축하면서부터 변심했다. 현대미술의 주적은 '의미'였다. 다다이즘을 보라. 이 사조는 물성의 비합리와 비심미를 끌어들여 회화를 '불구의 장르'로 만들었다. 그림에서 의미를 해체해버린 것이다. 하지만 그런 다다이스트들도 '무의미의 의미'를 포기하지는 않았다. 의미를 버릴 때도 버린 이유는 남는 법이니까. 추상화에서마저 우리는 침묵하는 화면의 까닭을 읽어내려고 애쓴다.

수전 손택[30]은 일찌감치 '해석에 반대한다'. 왜 예술에서 의미를 찾느냐고 짜증내면서 잘 보고, 잘 듣고, 잘 느끼기나 하란다. 그러나 그도 예술을 예술다운 꼴로 만드는 '유의미한 형식'은 거부할 수 없었다. 글이나 그림이나 그렇게 된 의미는 불멸한다. 누

가 뭐라 해도 그림은 읽혀야 한다. 반갑게도 "사실은 없다. 해석이 있을 따름이다"라고 말한 니체는 감상자의 편에 섰다. 그가 "음미되지 않는 것은 무가치하다"라고 갈파했을 때, 그림은 보는 이에게 다가와 꽃이 되었다.

들어가는 사설이 길어졌다. 예나 지금이나, 잘 읽히는 그림이 좋은 것이라 단정할 수는 없지만 좋은 그림은 잘 읽힌다는 것을 말하고 싶었다. 우리 옛 그림은 잘 읽히기도 하거니와 해석의 층위도 다채롭다. 요즘 그림처럼 '무슨 체'하거나 딴죽을 치지 않으면서도 속이 깊다. 세 마리 물고기[三魚]를 그려놓고 세 가지 여유[三餘, 독서할 수 있는 짬, 즉 겨울과 비오는 날과 밤 등 세 가지]를 가르치는가 하면, 산수화 감상하기를 '누워서 다니는 유람'이라는 뜻으로 '와유(臥遊)'라 불렀다. 우리 옛 그림은 그림의 멋 못지않게 감상의 맛을 중요하게 쳤다는 얘기다.

조선 말기 유운홍[31]이 그린 〈부신독서도(負薪讀書圖)〉를 보자. 제목은 "땔나무를 지고 책을 읽다"라는 뜻이다. 호가 시산인 유운홍은 한양 사람으로 화원까지 지냈으나 남은 그림이 별로 없다. 신윤복의 필치를 본뜬 풍속화 〈기방도(妓房圖)〉가 그나마 전하는데, 벼슬이 첨사였고 산수와 화조에 능했다는 전언만 있지 화가에 대한 정보도 자세하지 않다. 이 그림으로 추측하건대, 그는 산수화에서는 주로 남종화풍을 추종했을 성싶고, 단원 김홍도를 흉내낸 흔적도 살짝 보인다.

흠부터 잡자면, 이 그림은 썩 잘 그린 편이 아니다. 우선 화제가 눈에 거슬린다. 오른쪽 위의 여백을 사정없이 잡아먹은 글

유운홍, ‹부신독서도›

조선 19세기

비단에 담채

16.1 × 22.1cm

서울대학교 박물관

상투성을 벗지 못한 조형과 힘 빠진 붓질이
눈에 거슬리나 소재가 교훈을 담고 있어 가상한
그림이다. 길을 가며 글을 읽을 때, 돌부리와 개울을
조심할진저.

씨는 "아니올시다"라는 말이 절로 나올 만큼 멋대가리 없이 크다. 군소리 많은 산문처럼 읽혀 '시의 산'이라는 그의 호가 무색할 정도다. 옛 그림에서 화제나 제발*은 글씨로 쓴 그림처럼 조형적 구도를 엄밀히 따졌다. 그런가 하면 나무와 산, 인물의 옷 주름 따위를 묘사한 준법(皴法)은 맥 빠진 상투성에 머물었고, 산 중턱에 놓인 삼층석탑과 그 앞의 너럭바위는 풍경의 리얼리티에 치명타를 안겼다. 한마디로 기운생동과는 거리가 멀고 조악한 모형을 벗어나지 못한 그림이라 하겠다.

19세기 중엽의 조선 화단이 그랬다. 창의성을 외면해 한물 간 형식주의가 득세하던 때였다. 겸재의 진경산수나 단원과 혜원의 풍속화가 이룩한 저 빛나는 전통을 하루아침에 다 까먹고 매너리즘의 늪에 빠져 있었으니 유운홍인들 그 시대의 액운을 피하지는 못했으리라. 그럼에도 불구하고 이 그림에는 숱한 비난을 잠재울 '카운터 펀치' 하나가 있다. 그것은 바로 이색적인 소재에 담긴 교훈의 가상함이다.

작대기에 땔감을 굴비 두름처럼 엮어 어깨에 멘 사내는 무거운 짐에는 아랑곳없이 책 읽는 데 혼이 팔렸다. 그의 눈길은 오른손에 든 책에 붙박였고, 표정은 흔들림 없이 평온하다. 이 사내가 누군가. 한나라 무제 때 승상을 지낸 주매신(朱買臣)[32]이다. 집안이 가난해 나무를 팔아 끼니를 마련했다는 그의 고사는 반고(班固)의 『한서(漢書)』에 나온다. '늘품 없는 책벌레'라고 아내에게 구

*　제발(題跋) | 서적, 금석탁본, 서화 등의 앞뒤에 적힌 문장으로 주로 작품의 유래나 찬사, 감상품, 비평 등이 쓰였다.

박받던 주매신은 밤낮으로 책을 읽다 종당에는 이혼까지 당했다. 그러나 절치부심, 태수의 자리에 올라 금의환향한다. 이 해피엔 딩의 뻔한 스토리 속에서도 그의 이름이 회자되는 이유는 회개한 아내가 용서를 빌 때 이를 물리치면서 한 말 때문이다. 그가 내뱉은 한 마디는 '복수난수(覆水難收)'이니 '엎지른 물은 다시 담기 어렵다'였다.

이와 비슷한 예화는 주나라 태공망[33]에게도 있었다. 밑 빠지게 가난한 살림살이는 나 몰라라 하고 책만 파고들었던 그를 보다 못해 아내는 보따리를 싸 도망친다. 뒷날 그가 제후에 봉해지고 나서 아내가 나타나 함께 살기를 간청하자 그는 잠자코 물 한 동이를 들고 오게 해서 땅에 부었다. 그러면서 남긴 말이 '복수불반분(覆水不返盆)'이다. "엎지른 물은 동이에 담지 못한다." 이백의 시에도 같은 표현이 보인다. "엎지른 물은 다시 담을 수 없고 / 흘러간 구름은 다시 찾기 어렵다[覆水不可收 行雲難重尋]." 어쨌거나 주매신과 태공망은 책벌레였고 서로 악처를 만났다. 그들의 입신양명은 독서에 힘입었겠지만, 악처의 공은 아무도 말하지 않는다.

한 번 더 그림에 들어가보자. 유운홍의 그림은 솜씨가 아니라 맘씨에 득 본 바 크다. 주제를 골라낸 화가의 진정성이 읽힌다. 젊은 날의 주매신을 끌어들인 착안도 좋다. 돋보이는 소재 선택으로 '독서삼매'와 '고진감래'를 잘 버무렸다. 그림 밖의 감상자는 그림을 본다. 그림 안의 주인공은 글을 읽는다. 그림을 보매 읽게 되고 글을 읽으매 보게 되는, 그래서 감상자와 주인공이 한 울

타리에 놓이는 이 느낌은 흐뭇하고 행복하다. 글 속에 길이 있다
하니 그림엔들 길이 없으랴.

치바이스의 향내

―――――

가난한 시골 목수 치바이스[34]는 글공부에 목말랐다. 그의 손재주를 눈여겨본 스승 후친위안은 조각칼 대신 붓을 쥐어줬다. 스승은 "네 실력이면 그림 팔아서 글을 배울 수 있겠다"라며 어깨를 두드려 주었다. 이 추임새에 힘을 얻은 치바이스는 수만 점의 그림을 그렸고 중국 근현대 미술계의 최고봉에 올랐다. 스승이 타계하자 제자는 회고했다. "그 어르신은 은사일 뿐만 아니라 내 평생의 지기였다. 길고 긴 이별을 고하니 내 어찌 슬프지 않겠는가." 스승의 영전에서 제자는 자신의 작품 20여 점을 꺼내들었다. 생전에 스승이 칭찬해준 그림들이었다. 제자는 분향하듯 그 작품들을 불살랐다.

　스승에 대한 치바이스의 추모는 감동적이다. 그 아름답던 사승(師承) 관계를 요즘 다시 볼 수 있을까 싶다. 백수 가까이 장수한 치바이스의 장례식은 요란했다. 당대의 학자요 정치가인 궈모뤄가 장례위원장을 맡고 저우언라이 총리가 참례했다. 치바이스는 삼나무로 만든 자기 관에 넣을 부장품을 미리 일렀다. 그것은 그의 이름과 본적을 새긴 돌 도장 두 개, 그리고 서른 해 동안 그가 들고 다니던 붉은색 지팡이였다. 그는 비명도 미리 써두었다. '샹탄 사람 치바이스의 묘'라고 돼 있었다. 지난 세기 중국 화단을 주름잡았던 치바이스는 그토록 다정하고 소박한 시골 늙은이였다.

　치바이스의 한글판 자서전 『쇠똥 화로에서 향내 나다』는 콧등이 찡한 책이다. 원제목이 '백석노인자술(白石老人自述)'인 이 책

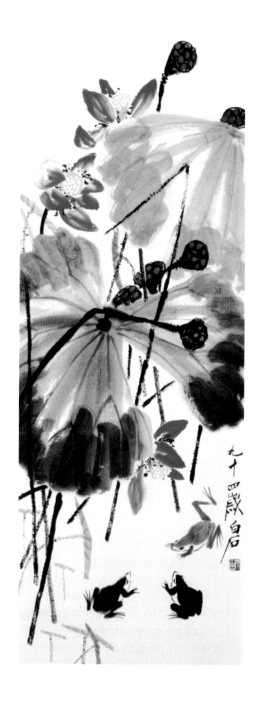

의 번역자는 "할아버지나 아버지의 모습을 닮은 것 같기도 한, 마음속 고향 같은 노인의 얼굴이 나의 시선과 마음을 한참 동안 놓아주지 않았다"고 말했다. 책 첫머리에서 치바이스는 이렇게 회상한다. "가난한 집 아이가 잘 자라 어른이 되어 세상에서 출세하기란 진정 하늘에 오르는 것만큼 어렵고도 어려운 일이다." 나는 궁핍한 시절을 경험한 세대의 향수가 걸출한 작품으로 승화된 예를 치바이스에게서 찾았다.

'궁기'는 궁상맞지만 가족의 사랑에 불을 지피면 '향내'를 풍긴다. 치바이스의 조부는 "아이를 품에 안고 따뜻하게 재우는 일이 인생에서 가장 행복한 일"이라고 느끼는 사람이다. 양식이 떨어지면 빈 아궁이에 빗물이 고이고 거기에 개구리가 뛰노는 집안이지만 어머니는 토란 구워 먹는 구수한 맛을 가르쳐준다. 날마다 글씨만 쓰려고 하는 손자를 보고 할머니는 "어디, 솥에 글을 끓여 먹는다더냐" 하며 걱정하지만 그 손자가 초상화를 그려 돈을 벌자 "이제 보니 그림을 솥에 넣고 끓이는구나"라고 말한다. 가난은 치바이스에게 먹을거리와 입을 거리를 걱정하게 만들었지만 어떤 그림이 사람을 따뜻하게 만드는지를 알게 했다. 그는 "말을 하려면 남들이 알아듣는 말을 해야 하고, 그림을 그리려거든

치바이스, 〈연꽃과 개구리〉

1954년

종이에 채색

베이징 영보재

철이 바뀌면 꽃은 열매가 된다. 올챙이는 개구리가 된다. 마음이 따사로운 화가가 인사를 알고 천문을 읽는다. 94세 노인 화가의 눈에 미물들은 정겹다.

사람들이 보았던 것을 그려야 한다"고 입버릇처럼 되뇌었다.

치바이스의 화실을 둘러본 적이 있는 화가 김병종은 자신의 여행기에서 이렇게 적었다. "더 자극적인 것, 더 새로운 것을 좇는 우리 눈의 버릇은 미술판이 유독 심한 것 같습니다. 슬프게도 옛 대가 치바이스가 이룬 세계 또한 오늘의 화학생(畫學生)들에게는 한갓 시골풍의 옛 그림으로 비쳐지는 것은 아닐까요." 치바이스가 그린 '시골풍의 옛 그림'은 그러나 배부른 추억을 가진 자는 결코 그릴 수 없는, 빈천한 자를 위로하는 그림이다.

그가 94세에 그린 〈연꽃과 개구리〉를 보자. 때는 가을. 폭염 속에 짙푸름을 뿜내던 연잎은 시절 옷으로 갈아입고 있다. 하지만 선홍빛 연꽃은 가버린 여름을 짝사랑했는지 여지껏 단심(丹心)이다. 연밥은 농익어 건드리면 '톡' 하고 구를 것 같다. 개구리 세 마리가 그 아래서 머리를 바짝 치켜든 채 회담 중이다. 그들은 한 시절 울어 예며 잘 보냈지만 다가올 가을살이가 걱정이다. 치바이스는 선홍색, 갈색, 노란색, 회색, 검은색, 연녹색을 죽 펼쳐놓으며 사연 많은 생물의 기억들을 일깨운다. 삶의 순환도 계절의 무상함처럼 영고성쇠의 가두리에서 벗어나기 힘들지만 추억은 지워지지 않아 뒤에 올 사람을 따뜻하게 쓰다듬는다. 시골뜨기 목수 출신 화가 치바이스의 그림에서 피어오르는 향내는 추억의 고슨내다.

2 ——————————— 헌것의 푸근함

잘 보고 잘 듣자

낮술이 약해졌나 봅니다. 벌써 취기가 오르는 모양이군요. 천천히 드십시오. 까짓것 오늘 하루 제치죠. 겨우 글 몇 줄 팔아 밥 빌어먹는 신세, 하루쯤 개긴다고 누가 뭐 잡아간댑디까. 괜찮습니다. 오늘 술값은 제가 치르겠습니다. 원고 청탁 하나 받은 게 있거든요. 형이 낸 책이 좀 팔리걸랑 나중에 한잔 사십시오. 우선 제 주머니부터 털겠습니다. 아니, 저 게으른 것 아시잖아요. 아직 뭘 써야 할지 졸가리도 못 잡았습니다. 제가 그림 이야기 묶어서 책 한권 냈잖아요. 그래선지 여기저기서 재미있는 그림쟁이들 얘기 좀 해달라는 주문을 가끔 받습니다. 그럴 때마다 이거 뭐 부를 노래 다 부른 놈이 앵콜 받는 기분입니다. 할 수 없이 또 케케묵은 곡조나 뽑아야 할까 봅니다.

요새 젊은 독자들 성미가 참 까탈스럽대요. 먼지 묻은 얘기는 딱 싫어합니다. 젊은 사람들과 어울릴 때 괜히 한 수 뒤지는 느낌, 그거 고약합니다. 왕년에 좀 놀아본 사람일수록 그 느낌은 더욱 강한 법이지요. 밑천 다 털어 실컷 지껄이고 나면 돌아서서 "저 늙다리, 뽕짝이네" 하는 게 젊은 치들입니다. 그래도 전 일부러 버팅깁니다. 깐놈들이 신곡 읊어봤자 그게 그거지, 논다니 골에 들병이만 하겠습니까. 새것 들고 자랑하는 사람 기죽이는 데 가장 약발 잘 받는 게 뭔 줄 아십니까. 바로 헌것의 푸근함입니다.

형은 연암 박지원을 괴이한 사람이라고 그랬죠. 그렇지요, 귀신같은 사람일시 분명합니다. 저 기절(奇絶)한 비유는 기가 찬

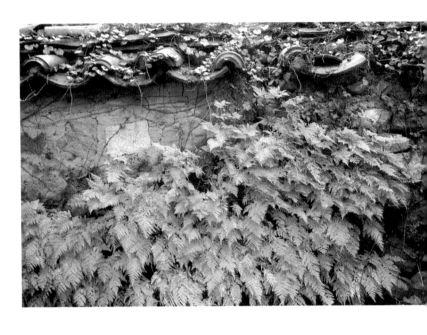

사찰 담벼락, 관조스님

버려진 것들은 저리 무성하다. 가꾸는 것은 가두는
것이다. 헌것이 헐지 않고 남아 새것을 새롭게 한다.
관조스님이 무심코 찍은 사진이다.

데다 피부에 착 달라붙은 사례를 들어 읽는 이를 문장의 자장 안에 움쩍달싹 못하게 붙들어 매는 글솜씨는 뭐랄까요, 조선 땅에 전무후무 공전절후(空前絶後)입니다. 이 사람 이야기를 좀 해볼게요. 『열하일기』에 수필 한 대목이 나오는데 이런 농반진반 설들이 오갑니다. 중국에 다녀온 조선 선비들에게 그곳에서 본 장관이 뭐냐고 물으면 다들 한마디씩 거듭니다. 어떤 이는 요동 천리 넓디넓은 들판이 장관이라고 하고, 어떤 이는 계문의 안개 낀 수풀이 장관이라고 합니다. 유리창이 장관이다, 천주당이 장관이다, 동악묘가 장관이다, 뭐 다 하자면 끝이 없습니다. 그런데 연암 왈 "말하는 거 들어보면 선비의 품계를 짐작할 수 있다"는 겁니다.

먼저 상등의 선비는 이런 답을 한답니다. "황제란 이가 앞머리는 깎고 뒷머리는 땋아 내렸는데, 장상이나 대신을 비롯해 백관들이 모조리 따라 하니 이런 호로놈들은 개나 양과 다를 바 없다. 그런 되놈들의 땅에 장관이 무에 있겠느냐." 무릇 예나 지금이나 높은 양반들, 남 깔보기는 내림인 듯합니다. 다음으로 중등의 선비가 말합니다. "성곽이라 해봤자 만리장성의 우수리에 불과하고 궁실이라고 해봤자 아방궁의 답습이 아니던가. 풍속이 저질이니 누린내와 비린내 나는 산천에서 나는 볼 게 없었노라." 그나마 중등 축에 드는 사람은 만리장성과 아방궁의 옛 영화를 인정하는 셈입니다. 그럼 연암은 어디에 들까요. 그는 스스로 하등의 선비라고 말하면서 운을 뗍니다.

연암은 중국의 장관이 기와 조각에 있고, 똥거름에 있다고 합니다. 이래서 연암이 괴이하고 귀신같은 거지요. 들어볼까요.

　"집집마다 담장을 쌓는데, 어깨 높이로 올린 그 위에는 기와 조각을 장식해놓았더라. 와편이야 길가에 흔해빠진 것 아니냐. 그 조각들을 주워다 어느 곳은 두 장씩 마주 놓아 물결 무늬를 만들고, 어느 곳은 네 장씩 놓아 동그라미 무늬를 만들고, 심지어는 동전의 구멍처럼 만들기도 했더라. 앞뜰에는 기와 조각을 바닥에 깔거나 개울가의 반질반질한 조약돌을 갖다놓기도 한다. 이것이 바로 천하의 문채(文彩)다. 천하에 훌륭한 그림이 여기 다 있더라…… 똥오줌은 세상 더러운 물건이다. 길가의 말똥을 주워 거름쌓기를 하는데, 누구는 네모반듯하게, 누구는 여덟 모가 나고 여섯 모가 나게 만들었더라. 똥거름을 쌓은 맵시를 바라보건대, 천하의 문물 제도가 거기에 있었다. 장관이 기와 조각에 있고, 똥거름에 있다고 어찌 말하지 않으리오……."

　　형은 머리 끄덕일 줄 알았습니다. 안목 있는 보수 아닙니까. 껄렁껄렁한 저조차도 연암의 눙치고 매치고 뒤집는 화법에 탄복한 지 오래지만, 그것보다 이 양반의 법고창신은 고리타분한 훈계에 머물지 않는다는 것이 놀랍지 않습니까. 헌것은 흔해빠진 것이지만 보잘것없는 것이 아닙니다. 새것을 능멸하는 헌것이 '꼴보수'죠. 진정 헌것의 푸근함은 자재(自在)합니다. 누가 억지로 갖다 붙인 것이 아닙니다. 그러나 그것은 또한 눈 밝은 자의 몫입니다. 온고지신(溫故知新)이다, 입고출신(入古出新)이다, 고왕지래(告往知來)다, 암만 외도 공염불입니다. 보되 보이지 않고 듣되 들리지 않는 것이 헌것입니다. 헌것의 마음을 어찌 아냐고요. 잘 봐야죠. 귀 기울여야죠. 어느 순간 보이는 것이 전과 다르고, 들리는

것이 전과 다른, 돈오의 경지가 옵니다. 너무 뻔한 얘기라고요? 뻔하지 않은 진리, 형은 봤습니까?

아니, 제가 해줄 수 있는 게 없습니다. 잘 보고 잘 들으라니까요. 연암의 선문답 하나만 더 하고 끝낼게요. 연암이 워낙 무궁무진해서 말이죠. 어느 날 사마천의 『사기』를 읽은 친지에게 연암이 편지를 썼습니다. 먼저 「항우본기」와 「자객열전」을 읽고도 한낱 늙은이의 진부한 생각에 머문 친지를 점잖게 나무라죠. 『사기』의 독법은 따로 있다고 연암은 말합니다. 짧은 편지니까 들어보세요.

"어린아이가 나비 잡는 광경을 보면 사마천의 마음을 읽을 수 있지요. 앞무릎은 반쯤 구부리고, 뒤꿈치는 까치발을 하고, 두 손가락은 집게 모양으로 내민 채 살금살금 다가갑니다. 손끝이 나비를 의심하게 하는 순간 나비는 그만 날아가버립니다. 사방을 돌아보고 아무도 보는 사람이 없자 아이는 웃고 갑니다. 부끄럽고 한편 속상한 마음, 이게 사마천의 글 짓는 마음입니다."

글쎄, 제가 뭐랬습니까. 선문답 같은 얘기라고 했잖아요. 살피고 알아야 할 게 참으로 많습니다. 견강부회라고요? 할 말 없습니다. 형, 부디 고예독왕(孤詣獨往, 혼자 이루고 홀로 걸어감) 하십시오.

백면서생의 애첩 — 연적

─────

6·25 전란 중에 월북한 근원 김용준[35]은 서울대 교수를 지낸 동양화가이자 미술사학자다. 그가 남긴 글들은 '옥고(玉稿)'라는 말이 딱 맞아떨어지는, 구슬 같은 문장으로 엮어져 있다. 미술인이 쓴 글 중에서 읽는 이의 마음을 사로잡는 저자 둘을 꼽으라면, 단연코 혜곡 최순우와 근원 김용준이다. 혜곡의 문장은 사근사근 씹히는 배 맛이다. 근원의 글에서는 누긋한 저녁놀이 떠오른다. 근원의 에세이를 묶은 『근원수필』은 그중 백미다.

　　『근원수필』에 웃음이 나는 얘기 하나가 나온다. 근원이 가까운 골동품상에 들렀다가 우연히 두꺼비 연적을 발견했다. 사기로 만들어 태깔이 썩 좋진 않았지만 두꺼비 생긴 꼴이 하도 우스워 냉큼 외상으로 사버렸단다. 눈깔은 툭 튀어나오고 코는 금방 벌름벌름할 듯, 등짝은 두드러기처럼 얽은 놈이었다. 흡족한 마음에 연적을 들고 귀가한 근원은 아내에게 모진 소리를 들어야 했다. 아내는 "쌀 한 되 살 돈도 없는 집안에 그놈의 두꺼비가 무슨 수로 우릴 먹여 살리느냐"고 퍼부었다.

　　근원은 "두꺼비 산 돈은 이놈의 두꺼비가 갚아줄 테니 걱정 마라" 하며 큰소리친다. 무슨 방도로 두꺼비가 두꺼비 산 돈을 갚을까. 아는 게 글과 그림밖에 없으니 근원은 두꺼비 연적을 소재로 한 잡문이나 써서 팔기로 한다. 그 대목을 그는 이렇게 적었다. "잠꼬대 같은 이 한 편의 글 값이 행여 두꺼비 값이 될는지 모르겠으나, 내 책상머리에 두꺼비 너를 두고 이 글을 쓸 때 네가 감정을

가진 물건이라면 필시 너도 슬퍼할 것이다." 그러면서 이어지는 글은 지지리 못난 두꺼비를 묘사한다.

"너는 어쩌 그리도 못생겼느냐. 눈알은 왜 저렇게 튀어나오고 콧구멍은 왜 그리 넓으며, 입은 무얼 하자고 그리도 컸느냐. 웃을 듯 울 듯한 네 표정! 곧 무슨 말이나 할 것 같아서 기다리고 있는 나에게 왜 아무런 말이 없느냐…… 앞으로 앉히고 보아도 어리석고 못나고 바보 같고, 모로 앉히고 보아도 그대로 못나고 어리석고 멍텅하기만 하구나…… 내가 너를 왜 사랑하는 줄 아느냐. 그 못생긴 눈, 그 못생긴 코, 그리고 그 못생긴 입이며 다리며 몸뚱어리를 보고 무슨 이유로 너를 사랑하는지를 아느냐. 나는 고독한 사람이기 때문이다! 나의 고독함은 너 같은 성격이 아니고서는 위로해줄 수 없기 때문이다."

몇 푼 되지도 않는 연적 값을 갚을 요량으로 밤새 원고지 칸이나 메우는 근원에게서 우리는 딸깍발이 서생의 고단한 삶을 떠올린다. 글 쓰는 자의 곤고함이 오로지 그러하다. 그러나 두꺼비 형상을 묘사한 대목으로 가면 또 다른 느낌이 온다. 두꺼비의 못남을 탓하는, 고색의 문투에 실린 근원의 반어적 사랑법은 차라리 애잔하기만 하다. 그는 고독했고, 그 고독을 연적과 더불어 해소하고자 했다.

그렇다. 연적은 고독한 백면서생의 애첩 같은 존재다. 정실에 대한 사랑이 자애라면, 첩실에 대한 사랑은 익애(溺愛)다. 연적이 왜 애첩인가. 지필묵연(紙筆墨硯)은 알다시피 선비의 정해진 사랑받이다. 이들이 정실인 연유다. 연적은 이들 틈에 못 낀다. 문방

사우에서 연적은 빠진다. 그러나 빠져서 외면받는 존재가 아니라 숨어서 아낌받는 존재다. 연적은 애첩인 셈이다. 근원이 아내에게 바가지를 긁히면서도 몰래 연적을 싸고도는 것은, 물론 농담이지만, 정실과 애첩의 역학으로 읽힌다.

예부터 종이라면 고려지, 붓이라면 황모필, 먹이라면 송연묵, 벼루라면 단계연이라 해서 문방사우에 쏟는 옛 선비들의 품이 만만치 않았다. 벼루는 그중 으뜸가는 보품이다. 종이는 구겨지고, 붓과 먹은 닳는 데 비해 벼루는 오래 쓰기 때문이다. 곧 조강지처다. 벼루에 먹을 갈 때, "열여섯 살 처녀가 삼 년 병치레 끝에 일어나 미음을 끓이듯 갈아라"라는 말이 있다. 조심조심, 천천히, 그리고 애지중지 사용하라는 뜻이다. 벼루에 부을 물을 담는 연적은 어떤가. 선비들은 연적의 품질보다 형태를 더 따졌다. 그래서 고려 때 청자나 조선 때 백자로 만든 연적은 형태가 참으로 별스럽다. 잉어나 붕어 모양을 한 것이 있는가 하면 복숭아, 호박이 있고, 두꺼비, 용, 다람쥐, 원숭이, 닭도 있다. 산 모양, 집 모양에다 신선 모양도 보인다. 한마디로 만들고 싶은 것 까짓것 다 만들어 썼다. 싫증이 나면 모양이 다른 걸로 바꾸었다. 애첩의 말로와 닮았다.

두고두고 곁에 있어도 싫증나지 않는, 산드러지기 짝이 없는 연적이 있다. 쌍벽을 이루는 것이 고려시대 ‹청자 오리 연적›과 ‹청자 모자 원숭이 연적›이다. 둘 다 간송미술관 소장품이고, 국보로 지정됐다. ‹청자 오리 연적›은 한 마리 오리가 연꽃 고갱이를 입에 문 형상을 본떴다. 깃털까지 세밀히 조각해낸 등어리

123

에는 연꽃잎을 얹어 여기에 물을 붓는 구멍이 있고, 오리의 부리에 물린 연 봉오리에서 벼루에 따를 물이 나오도록 돼 있다. 청자 특유의 은은한 비색이 아무리 봐도 물리지 않는 데다, 오리의 앉음새를 깜찍한 자태로 성형한 고려인의 손끝이 저절로 감탄스러운 명품이다.

〈청자 모자 원숭이 연적〉은 어미 원숭이가 새끼 원숭이를 품고 있는 모습이다. 엉거주춤한 자세로 보채는 듯한 새끼를 안은 어미의 품새가 해학적으로 보인다. 형태가 놀라울 정도로 자세하고, 어미의 눈과 코, 새끼의 눈에 찍힌 반점은 재기 넘치는 장인의 솜씨다. 어미의 정수리에 물이 들어가는 곳이 있고 새끼의 정수리에 물이 나오는 곳이 있다.

멋을 아는 소인묵객들의 애간장을 녹이는 것은 〈무릎 연적〉이다. 수식이나 분단장 하나 없이 그저 옴팡지게 솟은 언덕 모양으로 생긴 연적이다. 이 연적이 왜 사내 맘을 사로잡는가. 조선 백자 달항아리가 종갓집 며느리의 심덕을 닮았다면 무릎 연적은 규중 새악시의 부끄러운 무릎을 모방했다. 그러나 젖가슴이라 부르기 차마 민망하여 무릎으로 둘러댔을 뿐, 자태는 여축없는 여인의 봉긋한 그것이다. 밑 구린 옛 시인 하나가 이름을 숨기고 쓴 무릎 연적에 대한 시에 사내의 심중이 고스란하다.

어느 해 선녀가 한쪽 젖가슴을 잃었는데
天女何年一乳亡
어쩌다 오늘 문방구점에 떨어졌네

〈백자 철사채 두꺼비형 연적〉

조선 19세기

높이 6.3cm, 폭 13.0cm

개인 소장

못난 두꺼비 파리 한 마리 물었나, 아가리가
오물거린다. 퉁방울 눈은 놀라고, 공명통을
부풀리려는지 살집을 잔뜩 키웠다. 배 안에 물
들었으니 연적이다.

<백자청화동채조각 다람쥐 장식 연적>

조선 19세기

폭 11.9cm

오사카 시립동양도자미술관

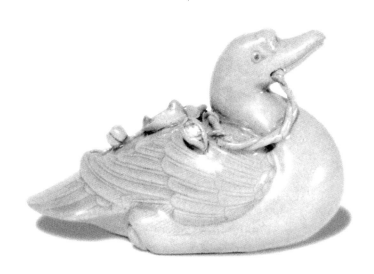

‹청자 오리 연적›

고려 12세기

높이 8.0cm

국보 제74호

간송미술관

〈백자 무릎 연적〉

조선 19세기

높이 12.1cm

도쿄 오쿠라 컬렉션

‹청자 모자 원숭이 연적›

고려 12세기

높이 10.1cm, 몸지름 6.0cm

국보 제270호

간송미술관

〈청자 복숭아 연적〉

고려 12세기

높이 8.7cm, 폭 9.5 × 7.1cm

보물 제1025호

삼성미술관 리움

偶然今日落文房

나이 어린 서생들이 손 다투어 어루만지니

少年書生爭手撫

부끄러움 참지 못해 눈물만 주루룩

不勝羞愧淚滂滂

이러니 무릇 연적의 숨은 이름을 어찌 세간에 드러냈겠는가.

신라에서 조선 말까지 문인들의 문방사우 예찬론을 따로 모은 책이 『한국문방제우시문보』(구자무 편저)다. 여기에 등장하는 문인이 287명이고, 그들이 쓴 시문은 무려 1,522편이다. 옛사람의 문방구 사랑이 그리도 흘러넘쳤다. 그중 백운거사 이규보[36]가 연적을 읊은 시 하나. "무릎 꿇은 네 모습 참 공손하고 / 눈썹과 눈코 반듯하여라 / 종일 쳐다봐도 네 얼굴이 싫지 않네."

이규보가 연적을 쓰다듬으며 뉘를 떠올렸을지 이제 알 만하지 않은가.

물 건너간 막사발 — 다완

16세기에 만든 조선의 막사발 하나가 있다. 참으로 볼품없고 못난 표정이다. 너무 못생겨 어떤 이는 "개밥그릇 같다"고까지 했다. 막돼먹은 생김새로 볼 양이면 그 말도 지나치진 않다. 요즘 누가 이런 옹색한 그릇에 밥이나 국을 담겠는가. 크기도 감싸 쥐면 냉큼 손 안에 들어올 정도다. 입지름이 겨우 15센티미터를 넘고, 굽은 1센티미터 남짓, 높이는 기껏해봤자 8~9센티미터에 지나지 않는다. 한마디로 거들떠보지 않을 '박색'이다.

색깔은 또 어떤가. 매혹적인 구석이라곤 하나도 없다. 그저 때 묻은 장판지처럼 누르퉁퉁하다. 흔히 색깔 때문에 분청사기로 오해하는 사람들이 있지만, 출신은 그래도 백자다. 누구 말처럼 '인간 같잖은 놈도 인간이라고 부르듯' 이 사발도 명색이 백자다. 백자라고 해서 다 '옥골'은 아니다. 누른색 백자 사발은 찬찬히 뜯어보면 흠투성이다. 유약이 골고루 묻지 않아 굽에는 굵은 흙 입자가 삐죽이 드러나 있다. '눈물'이라고 부르는 유약 뭉침도 흉지다. 몸통은 식은태* 때문에 금이 간 듯 보이고, 입은 그나마 찌부러졌다. 가마에서 구울 때 불순물이 섞인 탓인지 입 주변에 흉한 반점도 드문드문하다. 그러니 화장이라곤 평생 한 번 해본 적 없는 장바닥의 촌부와 진배없다.

이 군던지러운 막사발이 어쩌다 일본으로 건너갔다. 일본

* 식은태[氷裂] | 유약의 표면에 가느다란 금이 가 있는 상태.

인은 이런 그릇들을 '고려 다완'이라 불렀다. 다완은 물론 찻그릇을 말한다. 그들은 지지리도 궁색한 조선 사발에다 귀한 차를 따라 마신 것이다. 임진왜란의 전운이 조선 땅을 휩�쓴 시절의 그릇인데도 '고려'라고 이름 붙인 것은 가당찮다. 그네들은 조선의 박래품 중에서 특히 눈에 드는 것은 '고려' 딱지를 붙인 것이다. 그 시절에는 '고려'가 인기 브랜드였던 셈이다. 대부분의 고려 다완이 분청사기지만 박색의 촌부 같은 이 백자 막사발은 '이도[井戶] 다완'으로 통칭된다. '이도'의 유래는 지금껏 오리무중이다. 다만 글자 뜻으로 봐 '샘이 있는 마을'에서 만든 것이 아닐까 하는 정도로 유추할 따름이다. 일본 NHK 방송은 여섯 달에 걸친 답사 끝에 이도를 경남 진주 마을로 비정하기도 했다. 물론 그 밖에 이설도 분분하다.

이 '이도 다완'에는 '기자에몬[喜左衛門]'이라는 퍼스트 네임이 붙는다. 그래서 풀 네임은 '기자에몬 이도 다완'이다. 기자에몬은 그 옛날 소장자의 가문 이름이다. 놀랍게도 이 다완은 일본의 국보다. 나머지 이도 다완 20여 점도 모조리 국보로 지정돼 있다. 기자에몬 이도 다완은 오랫동안 오사카의 한 상인이 소유하고 있다가 몇몇 손을 거쳤는데, 희한하게도 다완을 소장하는 사람들은 종기를 앓거나 심지어 죽기도 했다는 얘기가 전한다. 마지막에 기증된 곳이 다이도쿠지[大德寺]로 현재는 이 절의 암자 고호안[孤蓬庵]에 모셨다.

물론 어지간한 사람은 구경도 할 수 없고, 촬영조차 쉽게 허락되지 않는다. 교토 최고의 문화재로 비장돼 꽁꽁 숨어버린 것

이다. 어느 정도인가 하면, 일곱 개의 자물쇠를 열고 다섯 겹의 상자를 푼 뒤 보랏빛 보자기를 벗겨야 모습을 드러낸다. 이런저런 책에서 걸핏하면 '일본의 국보가 된 조선의 막사발'로 떠받드는 물목(物目)이 바로 이 '기자에몬 이도 다완'이다. 그렇다면 과연 일본인의 눈이 잘못된 것인가. 조선시대 서민들의 부엌에서 하릴없이 뒹굴었을 막사발 하나가 한 나라의 국보로 존숭받다니. 신데렐라의 신분 상승에 방불하는 이 야화에 모름지기 사연이 없을 수 없다.

도요토미 히데요시의 명을 받아 임진왜란 발발 한 해 전 할복 자결한 센리큐[千利休]³⁷라는 선사가 있었다. 그는 일본의 다도를 완성한 사람이다. 그가 자결한 이유는 도요토미의 조선 출병에 반대했기 때문이라는 소문이 나돈다. 그가 살았던 무로마치 시대의 다도는 지나칠 만큼 엄격한 절차와 의식을 중요시했다. 숨 막힐 듯 엄격한 중세식 세리머니가 주는 극단의 형식미는 오늘날에도 일본의 미의식으로 회자되지만, 센리큐는 그 작위성에서 한 발짝 벗어난다. 그는 다실의 크기를 4조 반 다다미에서 1조 반으로 줄였다. 마주 앉아 차를 마실 때 서로 무릎이 닿을 공간이었다. 그는 간소한 의식과 심통(心通)의 만남을 다도에서 우선시한 것이다.

센리큐가 강조한 것은 '와비(わび)'와 '사비(さび)'의 정신이다. 일본 말 중에서 와비와 사비만큼 복잡미묘한 의미를 가진 말도 드물 것이다. 와비는 결손의 정서에 가깝다. 그러나 모자라되 아쉽지 않고, 헐벗되 비루하지 않은 경지다. 그래서 와비는 곧 '가

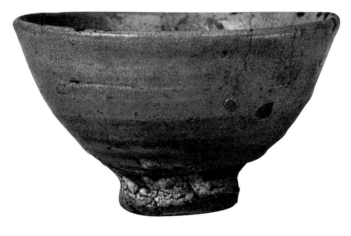

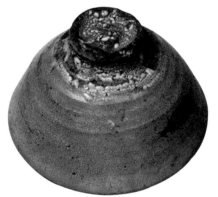

〈기자에몬 이도 다완〉

조선 16세기

높이 8.8cm, 입지름 15.5cm

교토 고호안

일본에서 천하제일로 치는 '고려 다완'이다.
호사가들은 우리 돈 300~400억 원의 가치를 지닌
것으로 추정하기도 한다. 그러나 그 가치를 맨 먼저
알아준 곳은 일본이다. 우리가 법석을 떤 것은
나중이다. 막사발은 아무 말도 하지 않는다.

⟨분청사기 백우명 가키노 헤다 다완⟩

조선 16세기

높이 7.5cm, 입지름, 14.2cm, 굽지름 5.6cm

후쿠오카 시립미술관

‹백자 빗자국 다완›

조선 16세기

높이 8.7cm, 입지름 15.4cm, 굽지름 6.5cm

후쿠오카 시립미술관

〈백자 고모가이 다완〉

조선 16세기

입지름 13.9cm

아타미 MOA미술관

난의 미학'과 통한다. 굳이 견주자면 강진에 있는 무위사 극락전의 맞배지붕을 보는 느낌이랄까. 사비는 한적한 정서에 가깝다. 스산하되 외롭지 않고, 고요하되 무료하지 않은 경지다. 곧 '유적(幽寂)의 미학'이다. 가을날 담양의 대나무 숲을 거니는 느낌이 그러할까. 실제로 일본 사람은 사비를 10월의 계절 감각에 비유하기도 한다.

센리큐는 고려 다완을 끔찍이 사랑했다. 그가 견지했던 다도 정신에 기막히게 들어맞는 기물이 고려 다완이었던 것이다. 와비와 사비의 미학을 전제로 '기자에몬 이도 다완'을 보면 물미가 딱 맞아떨어진다. 추레하다 못해 밉상스러운 생김새에다 뻐기지 않는 표정이 그렇다. 이 막사발은 아마 물레로 성형한 것이 아닐 것이다. 투박한 도공의 손으로 슬렁슬렁 마음 가는 대로 빚은 태가 그대로 묻어 있다. 그러니 사발의 용모는 도공의 그날 일진에 따라 달라진다. 잘 만들려고 구태여 마음 쓸 일이 없다 보니 낳는 족족 순산이다. 또 누르스름한 사발 피부는 거두어 줄 사람 없이 널브러진 들판처럼 쓸쓸한 정서를 자극한다.

찌그러진 사발이 풍기는 질박한 형태의 미, 황록이나 적갈색에 묻어 있는 깊이 있는 고요의 미. 센리큐는 조선에서 가져간 막사발에 다인이자 선승 나름의 간소하고 차분한 아취를 부여했던 것이다. 그가 평생 추구했던 '자득을 통한 깨우침'은 조선의 막사발에서 비롯했다 해도 과언이 아니다. 그는 자득의 경지를 이렇게 노래했다.

"꽃만 기다리는 사람에게 두메마을 봄풀을 보여주리."

　　조선의 다완에 대한 일본인의 경모(敬慕)는 지금도 변함없다. 세계적인 도예가로 동양 도예에 정통했던 버나드 리치 같은 사람도 "이 막사발처럼 없으면서 있는 것 같은 색과 투박한 촉감을 낼 수 있는 그런 사람이 곁에 있다면 얼마나 우리를 행복하게 할까"라고 하면서 눈물을 흘린 적이 있다. 고려 다완 전문가인 일본 도쿄 국립박물관의 하야시야 세이조[林屋晴三]는 말한다. "고려 다완은 일본인에게 신앙 그 자체다. 우리 마음을 평화롭게 하는 영원한 안식처다. 그래서 국보가 아닌, 신과 같은 존재다." 지나친 상찬으로 보기에는 일본인의 믿음이 너무도 강렬한 편이다. 조선 막사발의 고귀한 변신, 그것을 일러 '생활의 발견'이라 해도 좋겠다.

만질 수 없는 허망 ― 청동거울

―――――

물은 가장 오래된 거울이다. 나르시스가 제 모습을 본 곳이 물이
다. 이른바 '수경(水鏡)'이다. 세상에서 가장 정직한 거울 때문에
그는 자신의 마음을 빼앗기고 죽었다. 수경은 '분명하고도 치명
적인 정체성'에 접근한 최초의 신화적 유물이다. 자신을 아는 순
간 죽음은 싹트기 시작하고, 삶과 죽음 사이에 거울이 놓일 때 거
울의 정직함은 실존의 불안을 증폭시킨다. 신화와 실존 사이에
수경이 있었다.

　　수경이 신화적이라면, 동경(銅鏡)은 고고학적이다. 그것은
역설의 고고학이다. 기원전 수천 년, 동경은 어김없이 동검(銅劍)
과 함께 출토된다. 중국의 동북부 지역에서, 한반도의 남부 지역
에서, 그리고 일본 열도에서, 동경은 동검의 짝으로 세상에 나온
다. 거울과 칼이 공존하는 청동기의 추억은 곤혹스럽다. 인류의
새벽을 파고들어간 고고학자의 삽이 문명사의 역설에 가닿은 것
이다. 어찌하여 칼과 거울은 나란한 껴묻거리가 되었는가.

　　칼은 지배의 도구다. 피지배자의 복속을 이끌어낼 때, 칼의
목적은 완성된다. 칼이 지배하는 세상에서, 칼과 겨루는 도구는
없다. 칼은 독존이고, 독점이다. 칼의 대척에서 펜이 독립한 것은
개명한 인문주의자들이 재편한 세상의 전략이다. 펜이 칼보다 강
하기를 바라는 그들의 제국은 그러나 역사 속에서 번번이 좌절하
고 말았다. 청동기시대의 칼은 인문적 설계를 부질없이 만드는
선사 인류의 발가벗은 욕망이다. 오로지 지배하는 자가 살아남을

뿐인 세상에서 칼은 유일하고도 전일적이다.

거울은 반영의 도구다. 증명할 수 있는 근거다. 거울은 비치는 상대를 위해 존재할 뿐이다. 피사체가 없는 거울은 맹목적이다. 맹목적인 거울이 개별적인 사물을 비출 때, 거울의 목적은 완성된다. 거울에 비치는 세상은 지배되지 않는다. 비추고 비치는 대상은 주종 관계가 아니라, 오직 그러할 따름인 관계다. 촉감할 수 없는 세상을 거울은 비춘다. 칼은 세상을 평정하고, 거울은 세상을 떠올린다. 거울은 증명하되, 허상으로 증명한다. 그러므로 칼은 욕망이지만, 거울은 허망이다.

청동기의 동검과 동경은 만질 수 있는 욕망과 만질 수 없는 허망이 공존하는 역설이다. 인류의 조상은 공존의 역설을 부장품으로 묻었다. 그것은 기막힌 아이러니이자 도리 없는 풍자다. 청동기의 추억이 곤혹스러운 것은 그 때문이다.

고고학적 유물인 동경이 문화사적 유물로 바뀌어도 역설은 살아남았다. 동경은 대상을 비추는 기물이기도 했지만, 일찍이 부족국가의 제정일치를 보여주는 신기(神器)로 취급됐다. 동경의 앞면은 평평한 것과 함께 오목한 것도 있고, 뒷면은 주로 번개 문양이 새겨졌다. 오목한 거울은 용모를 비추기 어렵다. 다른 쓸모가 있었다는 얘기다. 번개는 신의 뜻으로 간주된다. 인간의 질문과 신의 뜻을 매개하는 것이 동경의 역할이었다. 역설은 신의 기물이 인간의 일상용품으로 편입되면서 성립한다.

이집트 여인들은 기원전 3,000년부터 화장술을 깨쳤다. 아이라인을 그었고, 볼연지를 그렸다. 그들은 민활했다. 신의 조화

〈용수전(龍樹殿)이 양각된 청동거울〉

고려 10~14세기

지름 21.8cm, 두께 0.8cm

국립청주박물관

〈뱃놀이 광경이 양각된 청동거울〉

고려 10~14세기

지름 18.3cm

삼성미술관 리움

〈꽃무늬가 양각된 청동거울〉

고려 10~14세기

길이 17.1cm, 넓이 11.7cm

국립중앙박물관

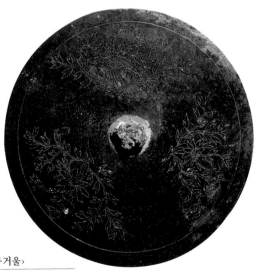

〈모란꽃이 음각된 청동거울〉

고려 10~14세기

지름 17.5cm

국립중앙박물관

인 흑요석 거울을 화장용구로 일찌감치 대체했다. 동양의 여인네는 신중했다. 거울의 본디 뜻을 새기는 데 충실했다. 중국 최초의 자전인 『설문해자(說文解字)』는 거울 '경' 자를 '소리가 난다'고 설명한다. 후대 학자는 이를 '선명한 해답'이라고 풀이한다. 즉 거울에는 인간의 불가해한 의문을 풀어주는 답이 들어 있다는 것이다. 거울이 인간사보다 하늘의 뜻에 더 가깝다는 믿음을 견지했고, 그것은 거울을 통한 수신의 중요성을 강조하는 결과를 낳았다.

　　『명심보감(明心寶鑑)』은 인간의 삶을 가르치는 책이다. 그 뜻은 '마음을 밝히는 보배로운 거울'이다. 거울은 마음을 비출 때 추상성을 획득한다. 삶의 남루함은 삶에 추상성이 있기에 덮여진다. '명경지수(明鏡止水)'라는 말도 있다. '밝은 거울과 잔잔한 물'이다. 거울과 물은 티끌 한 점까지 담아낸다. 그러니 흠집 없이 마음을 가꾸라는 것이다. 모두가 삶의 경계로 쓰이는 말이다. 수신의 중요성을 거울에 빗댄 것이다.

　　화장과 수신은 거울의 똑같은 용도이자 정반대의 용도다. 수신은 몸가짐을 멋대로 하지 말고 삼가라는 것이다. 화장은 변신이고 멋을 내라는 것이다. 둘 다 인간에게 필요한 것이다. 화장과 수신 사이에서 거울은 어느 편도 들지 않는다. 그러니 수신과 화장의 역설은 인간의 몫일 것이다. 거울이 하는 일은 아니다. 그러나 거울이 좌우 반대의 상으로 인간을 비추고, 허상으로 진상을 확인시키는 것은 오묘한 이치다. 이러니 역설 속에 어찌 진리가 없다 할 것인가.

　　박물관에 전시된 거울은 대부분 고려 동경이다. 삼국시대

부터 통일신라까지는 동경의 제작이 드물었다. 있다 해도 대부분 중국 거울을 본뜬 것이거나 그대로 수입된 것이다. 고려에 와서 비로소 동경은 성시를 이룬다. 귀족 사회의 난만한 화장 문화가 엿보이는 대목이다. 고려 동경은 박물관 전시실에서 항상 뒷모습을 보여준다. 얼굴이 비치는 앞면은 벽을 향하고 있어 관람객이 볼 수가 없다. 동경의 뒷면은 신과 인간의 세계가 혼재해 있다. 신선과 용과 구름 문양이 있는가 하면, 아이와 호랑이와 모란 문양이 있다. 팔괘와 문자가 뒤섞여 있기도 하다. 신과 인간의 세계가 다투지 않는 모습이다.

청동거울 앞에 앉아 고려의 여인이 화장을 한다. 여인의 화장에 청동기의 추억은 의식되지 않을 것이다. 자색 적색의 연지와 눈썹을 그리는 숯검댕이 스며들 뿐이다. 허망하지 않은 바람이 고려 여인의 규방에 깃들어 있었기를······.

생활을 빼앗긴 생활용기 — 옹기

———

도자기는 도기와 자기를 아우르는 용어다. 도기가 되느냐, 자기가 되느냐는 흙과 불에 달려 있다. 도자기에 사용될 흙은 정해져 있다. 그러나 불은 확정되지 않는다. 불은 흔들리고, 불을 때는 마음은 종잡을 수 없다. 불의 온도는 1,200도 안팎에서 갈라지고, 도기와 자기는 그 갈림길에서 태어난다. 자기는 높고, 도기는 낮다. 이보다 더 낮은 곳에 토기가 있다. 흔들리는 불이 도자기를 만들 때, 그 그릇은 우연의 산물이다.

옹기는 질그릇과 오지그릇을 뭉뚱그린 이름이다. 질그릇이 맨몸뚱이라면, 오지그릇*은 유약을 바른 몸뚱이다. 자기에 바르는 유약은 귀족적이고, 오지그릇의 유약은 서민적이다. 신분이 다르다. 다르지 않은 점은 오로지 흔들리는 불꽃의 산물이라는 것이다. 온도의 높낮이에 따라 옹기를 토기로 부르기도 하고 도기로 부르기도 한다. 이런 옹기의 성품 역시 불이 결정한다.

흔들릴 뿐 아니라, 불은 겉 다르고 속 다르다. 겉불꽃은 불그스름하다. 속에 비해 온도가 낮다. 이것을 산화염(酸化焰)이라 한다. 속불꽃은 푸르스름하다. 겉에 비해 온도가 높다. 이것을 환원염(還元焰)이라 한다. 흙을 구워 그릇을 만들 때, 겉불꽃과 속불꽃은 그릇의 운명을 또 한 번 바꾼다. 도자기가 '불의 예술'인 것은 그 때문이다. 겉 다르고 속 다른 인간은 인생을 바꾸고, 겉 다르고

* 오지그릇 | 붉은 진흙으로 만들어 볕에 말리거나 약간 구운 다음 오짓물(잿물)을 입혀 다시 구운 질그릇. 검붉은 윤이 나고 단단하다.

속 다른 불꽃은 예술을 바꾼다.

산화염으로 그릇 굽는 법을 보자. 우선 가마를 만들 수도 있고 만들지 않을 수도 있다. 가마를 만들더라도 아궁이를 열어젖히고 공기를 맘껏 집어넣어 불을 땐다. 온도는 그리 높지 않다. 이때 흙 속에 숨은 쇳가루 성분은 공기 중의 산소와 결합해 변색한다. 그릇은 쇳가루의 함량에 따라 황색이나 다갈색 또는 적갈색으로 나온다.

환원염으로 구울 때는 센 불길이 생명이다. 가마 없이는 안 된다. 가마에 바람이 들어가지도 나오지도 못하게 한다. 1,000도 이상 올라가게 하려면 장작을 많이 지피는 것은 당연하다. 가마의 아궁이와 굴뚝을 일부러 막아 공기가 드나드는 것을 원천 봉쇄한다. 진흙 속에 들어 있던 쇳가루는 이럴 경우 어떻게 되는가. 녹이 슬어 붉은 쇳가루는 겉이 벗겨지면서 원래 색인 청색으로 된다. 자연히 그릇의 색은 쇠 함량에 따라 청색을 머금은 회색이 되거나 회흑색이 될 것이다.

환원염이 치밀하다면 산화염은 소루(疏漏)하다. 옹기는 대개 산화염으로 굽는다. 환원염을 쓰더라도 불완전한 조건에서 옹기가 굽힌다. 환원염으로 구운 자기는 인공의 손길을 얼마든지 보탤 수 있다. 그 화장한 몸뚱이에 화려한 장식이 수놓인다. 자기의 표면은 유리질인 만큼 빈틈이 없다. 그러니 그릇은 숨을 쉬지 못한다. 안과 밖이 상통할 수 없다. 옹기는 숨을 쉬는 그릇이다. 안과 밖이 서로 통한다. 모질지 못한 산화염이 어리숙한 그릇을 탄생시킨 것이다. 그것은 자연이 베푸는 관용이기도 하다.

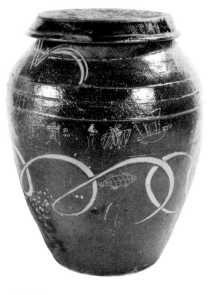

〈옹기 독〉

20세기

높이 80.0cm

〈빌렌도르프의 비너스〉

기원전 24000~22000년

석재

높이 11.1cm

1883년 오스트리아에서 발굴

인류 최초의 인체 조각으로 비너스의 원형처럼
알려져 있다. 커다란 엉덩이와 푸짐한 젖가슴은
풍요와 다산의 염원을 담고 있다.

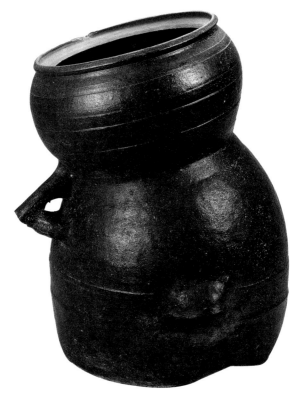

‹옹기 소주고리›

19~20세기

높이 55.6cm

한쪽 팔을 허리에 척 걸친 채 배를 쑥 내민 아낙네
모양 옹기다. 아래쪽에 염낭을 찬 것으로 보면 엽전
몇 냥은 그냥 돌릴 푸근한 심성이다. 이 펑퍼짐한
배로 소주를 거른다.

옹기장이는 변덕스러웠던 모양이다. 그릇을 만들 때, 이렇게도 해보고 저렇게도 해본다. 구워내는 방법이 달라지면 이름도 달라진다. 곧 질독과 푸레독과 반오지와 오지이다. 질독은 구울 때, 그을음을 일부러 먹인 것이다. 표면의 색이 검은 회색이 되고, 그을음이 스며들어 물이 새지 않는다. 푸레독은 그을음을 먹이면서 온도가 높아질 때 소금을 친다. 소금을 치는 정도에 따라 겉모습의 윤기가 달라진다. 반오지는 소금을 치면서 그을음을 먹이지 않아 잘 익은 그릇의 본색을 그대로 살린다. 그래도 굽고 나면 유약을 바른 듯이 윤기가 난다. 오지는 알다시피 유약을 바른 것이다. 옛날에는 석간주를 물에 풀어 유약으로 사용했다고 한다.

옹기는 자기에 비해 자연에 훨씬 가깝다. 형태나 문양이 뻐기거나 거들먹거리지 않는다. 문양도 기껏해야 솜씨 없는 난초인가 하면, 비뚤비뚤한 오리와 기러기다. 재료도 지천으로 널린 진흙을 파다 쓴다. 제멋대로 비바람을 맞힌 흙은 이기고 다져져 덩어리가 된다. 자기는 수비(水飛), 즉 흙을 물에 풀어 잡티를 걸러내는 과정을 거치지만, 옹기는 덩어리째 낫으로 듬성듬성 깎아내기만 한다. 흙의 입자는 굵고 거기에 가는 모래가 섞여, 옹기를 깨 보면 숨구멍이 숭숭 나 있다. 이때 잿물을 입혀 구우면 표면은 매끄럽고 숨은 통하며 물은 새지 않는다.

옹기의 쓰임새나 모양은 다채롭다. 종류에 따라 이름도 제각각이다. 그 이름들이 익살스럽고 정겹다. 방구리 항아리, 뚝배기, 옹배기, 옴박지, 방퉁이, 맛탱이, 뱃탱이, 버치, 뱃두리, 자배기, 꼬맥이…… 동네마다 다르고, 말하는 사람마다 다르다. 하기

야 뚝배기에 물을 담으면 물그릇이 되고, 국을 담으면 국그릇이 되며, 밥을 담으면 밥그릇이 될 것이다. 옹기의 태어남이 불의 우연에 가깝듯이 옹기의 쓰임 또한 오지랖 넓은 조상들의 입맛 그대로다.

소주를 증류할 때 사용하는'소주고리'라는 옹기가 여기 있다. 가운데 삐죽 나온 곳은 손잡이고 왼쪽의 아가리는 소주가 흘러내리는 통로이다. 위쪽 작은 옹기와 아래쪽 큰 옹기를 붙여 만들었고, 접합 부분은 김이 날 수 있게 뚫려 있다. 위아래는 돋을새김한 가는 선 띠가 있고, 게으른 물결무늬가 보이기도 한다. 참 단출한 생김생김이다. 색깔을 보자. 다갈색 몸통이 중후하다. 살집 좋은 조선 아낙네 같다. 이 옹기를 보는 순간 ‹빌렌도르프의 비너스›와 어쩌면 이렇게도 흡사한지 놀랄 사람도 있겠다. 생산과 풍요를 상징하는 그 비너스는 까마득히 오래된 유물이다. 이 옹기는 고작 19세기 것에 불과하다. 그 오랜 세월과 까마득한 공간을 뛰어넘어 둘이 조우할 수 있다는 것이 신비롭다. 이 소주고리 가운데에는 빛이 반사된 곳이 두 군데 보인다. 사진이라서 그렇겠지만 마치 푸근한 엄마의 젖가슴 같다.

뭐니뭐니 해도 옹기는 음식물 저장이 큰 임무이다. 여름날 음식물이 쉬거나 썩게 되면 큰일이다. 그러니 바람 통하고 숨 쉬는 것이 관건이다. 가뜩이나 발효식품이 많은 우리네 삶에서 옹기의 역할은 이처럼 귀하고 장한 것이다. 그러나 그것도 일제 치하에서 외도한 적이 있다. 옹기의 겉모습이 반짝반짝 빛나도록 납이 든 화공약품을 넣어 구웠다. 유약에 망간을 섞기도 했다. 숨

구멍이 막혀버린 것이다. 그릇을 두드리면 맑은 소리가 나지 않고 탁음이 들렸다. 옹기가 천품으로 변해버린 것은 물론이요, 인체에 해로운 성분이 음식물에 스며들기도 했다.

옹기는 빛나는 모습을 자랑으로 삼지 않았다. 못난 생김새 그대로 인간사에 존재했으며, 사람의 손길과 불의 기운으로 태어났으나 자연의 기물과 다름없었다. 그 못난 옹기가 그나마 종적을 감추고 있다. 옛날 시골 장바닥에 널려 있던 옹기를 요즘 구경하기가 수월하지 않다. 김치 냉장고가 대중화된 마당에 옹기가 무슨 힘을 쓰랴. 마당이나 부엌에 있어야 할 옹기가 박물관이나 미술관으로 주민등록을 옮긴 것은 우습다. 귀하신 몸이 된 옹기는 그저 '생활을 빼앗긴 생활용기'일 따름이다.

자궁에서 태어나지 않은 인간 — 토우

"장난삼아 흙을 주물러보았다. 느낌이 묘했다. 반죽의 원시적 연장선에서 살을 느꼈다. 살 것 같았다." 시인 황지우는 1995년 처음으로 조소 전시회를 열었다. 시인으로서 조소 작품까지 만들게 된 계기를 그는 그렇게 토로했다. "반죽에서 살을 느끼니 살 것 같았다"라는 표현은 그가 어쩔 수 없이 시인이라는 것을 탄로 나게 하지만, 흙 반죽을 일상 만지고 사는 조각가에게 그것은 시가 아니다. 대상과 감상 사이에서 시가 태어난다고 할 때, 조각가가 만지는 흙은 대상이 아니라 자기 몸의 연장이기 때문이다.

황지우는 흙 반죽을 만지는 심정을 부연한다. "…… 그러나 질척거리는 그것의 촉감은 그 어떤 살보다 에로틱하다. 내 두 손에서 일어나는 촉각의 쾌감, 그것의 전율케 하는 직접성은 내 속의 무엇인가를 스파크시켰다. 촉각이 영혼을 발전(發電)시킨다는 것을 그때 나는 알았다. 나는 만졌다. 나는 깨어났다." 그의 요지인즉슨 "나는 만진다. 고로 존재한다"이다. 존재의 존재감을 촉각만큼 생생하게 전해주는 것이 있을까. 물컹한 진흙 반죽을 주무를 때, 살은 살에 가닿고 싶다. 존재는 존재를 그리워한다.

미국의 사진작가 데이비드 핀(David Fin, 1921~)은 조각 촬영의 대가로 인정받는다. 그가 작품을 촬영하면서 가장 신경 쓰는 부분은 '촉감성'이다. 점토로 만든 미켈란젤로의 ‹승리의 여신[Victory]›을 촬영할 때, 그는 무진 애를 썼다. 거장의 조각에 남은 거장의 손길을 온전히 담아내는 사진. 그게 말처럼 쉬운 일이겠

⟨서수형 토기⟩

신라

높이 11.5cm

보물 제636호

국립경주박물관

‹기마형 인물 토우›
신라
높이 21.6cm, 길이 26.3cm
국립중앙박물관

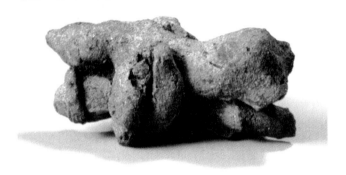

‹교접하는 남녀 토우›

신라

길이 5.9cm

국립중앙박물관

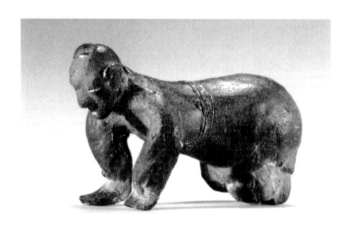

‹엎드린 남자 토우›

신라

높이 5.5cm

국립중앙박물관

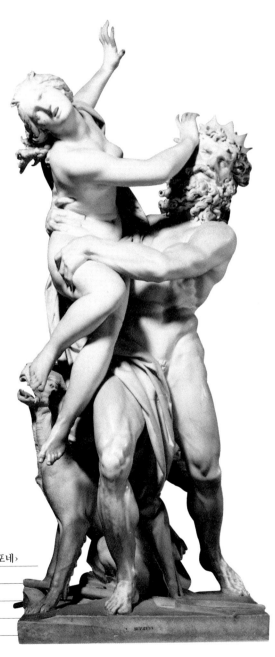

베르니니, 〈강탈당하는 페르세포네〉

1621~1622년

대리석

높이 223.5cm

로마 보르게세미술관

는가. 이 각도, 저 각도를 돌며 렌즈를 갖다 대던 그는 어느 한 순간 숨이 멎었다. 그가 발견한 것은 미켈란젤로의 지문이었다. 거장이 주물렀던 점토상에 화석 문양처럼 찍힌 지문. 20세기 사진 작가의 파인더에서 재생된 16세기 르네상스 작가의 지문은 존재의 영원성을 일깨우는 것이었다. 데이비드 핀은 탄성을 질렀다. "미켈란젤로가 남겨놓은 그 뚜렷한 자국을 보며 나는 그가 나와 함께 살아 숨쉬는 것을 느꼈다."

신라의 토우는 진흙이 인체의 연장임을 알게 해주는 고고학적 증거다. 토우는 쉽게 말해 흙으로 빚은 인형이다. 그러나 토우의 글자 뜻은 간단치 않다. '우(偶)'는 허수아비를 가리킨다. 이때 허수아비는 허깨비가 아니다. 헛것이 아니라 대체된 인간이다. 분신이나 화육이 '우' 자와 더 가까운 의미다. '우' 자를 파자(破字)해보면 토우의 본질이 더 명확해진다. 그것은 사람[人]과 원숭이[禺]가 합쳐진 글꼴이다. 즉 '사람 시늉'이라는 속뜻이 들어 있다. 그러니 토우를 '고대인의 안드로이드'이자 '확장된 인체'라고 해도 말놀음이 아니다.

물론 고대 토우의 형상이 사람에 국한되는 것은 아니다. 갖가지 동물이나 생활 용구, 집 등 여러 형태를 그 모습대로 본떠 만들기도 했다. 토우의 쓰임새도 여러 가지다. 장난감으로 쓰였는가 하면 주술적인 우상이 되기도 했고, 무덤에 넣기 위해 제작되기도 했다. 시대적으로는 신라 토우가 가장 잘 알려져 있다. 고려 때의 예는 거의 보이지 않는다. 조선 시대에는 진흙보다 백토로 만든 것이 많다. 백토로 만든 것이 무덤에서 발굴될 경우, 그것을

'명기(明器)'라고 부른다.

　　신라 토우가 대개 죽은 자의 껴묻거리로 발굴된 것을 보면 그 기능은 확연하다. 곧 진흙 인형은 죽은 뒤에 더불어 살 동반자인 것이다. 진흙을 만질 때, 산 자의 손금은 덩이진 흙에 각인된다. 흙을 주무르는 손은 존재의 촉감을 흙 속에 심는다. 그리하여 토우에 남은 손금은 흙을 주무른 자의 존재 증명이다. 토우와 함께 묻힌 자는 산 자의 추억과 욕망, 신념과 기원을 안고 간다. 마치 그리스 신화 속의 조각가 피그말리온이 상아로 만든 여인상을 두고 꾸는 꿈과 같다. 조각에 부드러운 살과 따뜻한 피를 부여하고픈 바람이 토우 속에 들어 있다. 살이 살에 가닿고 싶은 것은 존재의 염원이면서 존재의 비극이기도 하다. 토우는 내 살에 닿인 살이 내 살이 아님을 아는 그 순간의 비극을 제거하려고 한다.

　　존재의 지속성은 인간의 허욕이 만든 희망이다. 그 헛됨이 토우의 형상을 결정한다. 노래하고, 춤추고, 먹고 마시고, 노는 토우들을 보라. 죽은 자는 말이 없는 것이 아니라 그렇게 웃고 떠든다. 즐거움이 깊을수록 덧없는 그림자는 짙다. 그 유한한 열락을 지속시키는 힘이 곧 생식이다. 거대한 남근과 열린 자궁을 가진 토우 형상은 세세연연 탄생을 거듭하려는 고대인의 주술이다. '자궁에서 태어나지 않은 인간'을 빌어 다산과 풍요를 기원하는 고대인은 유머를 넘어서는 진정성을 표현하고 있는 것이다.

　　흙은 토우의 몸이고, 그 몸은 흙을 만진 자의 이형동체이다. 몸의 형상을 순수하게 촉감으로 빚어낸다. 토우의 생명은 당연히 촉감이 불어넣은 것이다. 그래서 "나는 만진다. 고로 존재한다"는

선언은 모든 조각하는 자들의 명제다. 과연 그런가. 고대 조각의 산지로 일컫는 이집트, 중국, 인도, 그리스, 아프리카, 그 어디를 뒤져봐도 조각을 만지는 것이 조각의 본질을 이해하는 첩경이라는 증거나 자료가 없다고 전문가들은 말한다. 그러나 그렇다. 만지지 못하는 조각은 돌덩이거나, 청동 뭉치에 지나지 않는다. 촉각으로 만들고도 촉감을 감지할 수 없는 조각은 삶이 휘발한 인생과 같다.

고전적인 서양 조각은 촉감의 시각화를 지향한다. 17세기 베르니니[38]의 조각 ‹강탈당하는 페르세포네›는 그 좋은 예다. 탄력 있는 페르세포네의 인체 곡선과 그녀의 허벅지를 누르고 있는 플루톤의 손자국은 가히 압권이다. 그러나 그 촉각적 메시지는 시각으로만 감지될 따름이다. 그것이 ‘촉감의 시각화’이다. 고대 조각품인 토우도 물론 시각적으로 촉감을 느끼게 한다. 굳어버린 진흙의 형상은 형상 자체로 완전하지는 않다. 과장되거나 생략되어 있다. 서양 조각에 비해 생생한 형상이 아니다. 그러나 표면에 고스란히 남은 장인의 손길은 마치 내 몸을 쓰다듬은 듯한 실재감을 안겨준다. 흙을 만지는 손의 느낌, 그 실촉성이 토우의 놀라운 비밀이다. 그리하여 토우의 촉감은 감상자를 제작자에게서 소외시키지 않는 신표와 같다.

그저 그러할 따름 — 기와

관조스님[39]이 찍은 사진 작품입니다. 아마 오래된 절집의 지붕인 것 같습니다. 스님들이 좀 그렇잖습니까. 가타부타 말 없이 짐짓 시늉만 보여주는 것 말입니다. 관조스님도 이 사진을 찍고 나서 아무런 제목을 붙이지 않았습니다. 다들 알아서 느끼라는 거겠죠.

전남 한 시골에서 기와막을 짓고 사는 인간문화재를 만난 적이 있습니다. 그분은 평생 조선 토와(土瓦)를 굽고 살았죠. 기계식 기와가 각광받던 시절에도 그는 힘든 질일을 마다 않고 흙기와를 만들었습니다. 겉이 반질반질해서 태깔이 고운 양기와와 달리 조선 기와는 텁텁 구수합니다. 기름기가 없고 검박한 모양새를 지닌 이 기와는 1,000도 이상의 불꽃을 견뎌내면서 천연의 방수막을 지녔고, 세찬 비바람을 맞을수록 더욱 검은색을 띠면서 단단해지는 천품이 있습니다. 그러나 세상 인심이 어디 그러합니까. 화려한 겉치레만 보고 맛이 간 요즘 사람들, 뒤도 돌아보지 않고 우리네 토종 기와를 퇴짜놓았습니다. 그분의 기와막은 쇠락해 갔습니다. 눈 씻고 봐도 조선 천지에 그분의 기와를 얹은 기와집은 다시 없습니다. 영영 사라진 겁니다.

삼불 김원용[40]은 타계한 고고미술사학자입니다. 그분이 회고한 적이 있습니다. 사십여 년 전 외국 여자가 삼불을 찾아와 사진 여러 장을 내놓았습니다. 조선시대 와편들을 찍은 사진이었죠. 기와에 새긴 문양이 기막히게 아름다웠답니다. 어디서 구한 것이냐고 물었더니, 그 여자는 궁전 주변에 있는 쓰레기 더미에

서 주웠다며 뜨악하게 삼불을 쳐다보더라는 것입니다. 전통 미술을 전공한 학자가 그걸 모르느냐는 투여서 삼불은 부끄럽기 한량없었다지요.

삼불은 "흔해 빠진 기왓장 파편들을 보면서 내가 간과한 한국의 아름다움이 그렇게도 많았구나 하는 생각이 들었다"고 털어놓았습니다. 그 일 이후로 삼불은 매일같이 근정전을 돌아다녔답니다. 국립중앙박물관에 재직했던 삼불은 박물관이 있던 경복궁에서 살다시피 하면서도 정작 근정전 돌난간에 있는 12지석이 얼마나 사랑스러운지 몰랐다는 것입니다. 외국인이 혀 마르게 칭찬하는 우리 것의 아름다움도 내 눈에 들어오지 않으면 가치를 몸 저리게 느끼지 못하는 법입니다. 우리 것을 우리가 보듬지 않을 때, 우리 것은 어떤 꼴이 될까요. 삼불은 "맘보 바지 입은 아프리카인의 트위스트 춤처럼 허무한 것이 된다"고 표현했습니다.

기왓장에 이끼가 자욱합니다. 기와 사이사이에 풀꽃더미가 머리를 쳐들고 있네요. 깨진 기왓장 한 장이 가로누워 있는 것도 보입니다. 이렇다 할 기교를 부린 것도 아니요, 새로울 것도 없는 풍경입니다. 무슨 생각이 드십니까. 더께가 쌓인 세월의 무상함? 생명의 경이? 뭐, 다 좋습니다. 보는 이마다 느낌이 각기 다른 것은 한 작품의 스펙트럼이 그만큼 넓다는 뜻이기도 하니까요.

저는 '참'이 어디에 있는지, 이 사진에서 찾으려 했습니다. 지금 시대가 어떤 시대입니까. 모방과 패러디와 크로스오버와 퓨전의 시대라고 합니다. 그러니 진실이 무엇인지, 원래적인 것이 무엇인지 알기 어려운 시대가 돼버린 거죠. 이 사진에는 거짓 시

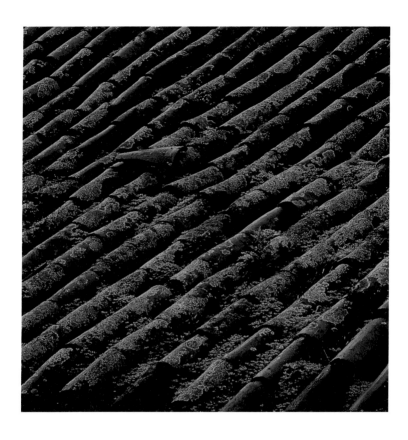

관조스님이 찍은 기와지붕

빗금처럼 도열한 기와 꼴들이 기하학적 추상이다.
그것은 과한 해석일 뿐, 오래되고 깨진 기와에
내려앉은 청태(靑苔)는 그대로 자욱한 세월이다.

능이 없습니다. 손이 덜 탄 자연의 모습, 그리고 본래의 진상을 떠올리게 합니다.

흔히 절에 무엇하러 가느냐 물으면 "부처님 뵈러 갑니다"라고 답합니다. 부처님이 어디에 계십니까. 대웅전 안 불상에 있습니까, 팔만대장경 속에 있습니까. 아둔한 사람들이 달을 가리키는데 손가락을 쳐다봅니다. 그런 사람은 뼈 빠지게 절에 다녀봐도 부처님 못 만납니다. 15세기 저명한 일본의 선사 잇큐[41]에게는 일화가 많습니다. 하루는 잇큐 선사가 으슥한 숲길을 가다 인상 험악한 떠돌이 중을 만났습니다. 이 중이 잇큐를 시험해보고자 시비를 겁니다. 다짜고짜 "불법이 어디 있느냐" 하고 물었습니다. 잇큐는 앞섶을 내밀며 "내 가슴 속에 있다"고 말합니다. 그러자 떠돌이 중이 단도를 들이대면서 하는 말. "정말 있는지 가슴을 열어봐야겠다." 잇큐는 빙긋 웃으며 시 한 수를 읊습니다.

"때가 되면 해마다 피는 산벚꽃 / 벚꽃나무 쪼개 봐라 벚꽃이 있는가."

잇큐 선사는 제아무리 아름다운 것도 헛것일지 모른다고 말합니다. 또 헛것의 아름다움은 그 뿌리가 어디에 있는지 알 수 없다는 겁니다. 절로 피어나는 꽃에서도 참됨의 근원을 찾기 어렵다는데 하물며 눈에 보이는 인위와 시늉에서야 물어 무엇하겠습니까.

부처님을 찾고자, 참을 찾고자, 사랑을 찾고자 한다고요. 깨진 기왓장, 무성한 풀포기, 자욱한 이끼는 뜻이 없습니다. 그저 그러할 따름입니다.

갖춤과 꾸밈 — 문양

———

용어의 속을 들여다보는 일은 호기심을 동반한다. 익숙한 것도 속은 뜻밖에 낯설다. 현미경으로 박테리아를 볼 때, 이 하잘것없는 단세포 미생물이 어찌하여 둥글고 길고 꼬인 제가끔의 모양을 갖게 됐는지, 그 둥글고 길고 꼬인 모양이 어찌하여 병을 일으키고 화합물을 분해하는 성질이 있는지 따위를 생각하는 일은 놀라움이라고밖에 설명할 수가 없다. 용어를 뜯어보면 그 용어의 쓰임새를 결정하는 성분이 들어 있는데, 성분은 용어의 핵심을 이루면서 운명을 결정한다. 나는 그것에 탄복한다. 이 탄복은 바꿔 말해 환원론에 대한 각성일 것이다.

　미술 용어에 '텍스처(texture)'와 '마티에르(matiere)'가 있다. 텍스처는 바탕을 이루는 결이다. 곧 소재 자체가 지닌 조직의 상태와 느낌을 말한다. 작품 중에는 화강암의 거친 결을 살린 돌조각이 있고, 원목의 무늬를 살린 나무조각도 있다. 마티에르는 질감이다. 회화 기법에 따라 물감이 부여한 표면 효과까지 아우르는 용어다. 때로는 캔버스에 덩어리진 채로 남아 있는 물감의 부피를 지칭하기도 한다. 둘 다 재질감을 가리키나 인위를 가하기 전의 상태가 텍스처이고, 인위를 가한 후의 상태가 마티에르라고 보면 이해가 쉽겠다.

　텍스처나 마티에르는 작품을 이루는 성분이자 속살이다. 성분은 형상을 완성하지 못하나 형상은 성분으로 완성된다. 마티스와 반 동겐 등 야수파들의 작품, 놀데와 코코슈카 등 표현주의자

들의 작품을 보노라면 그들이 창조해낸 회화적 이념이 순전히 색의 질감에 의지하고 있다는 사실에 주목하게 된다. 강력한 왜곡과 거침없는 분노를 드러낸 그들의 형상은 원초적인 색깔, 섞거나 희석시킨 색이 아닌 순연한 색깔로 완성된다. 색의 질감이 내용을 결정한 것인 바, 텍스처와 마티에르는 스스로 발언하고 나아가 이야기를 꾸미고자 한다.

우리의 전통 문양도 마찬가지다. 텍스처와 마티에르는 기어이 제 힘으로 도달하고자 하는 서사 구조를 지니고 있다. 문양은 알다시피 무늬다. 무늬는 사전적 의미로 '물건의 거죽에 어룽져 나타난 모양'이다. 단지 징후에 불과한 '모양'이 구조를 가진 내러티브에 이른다 함은 수소와 산소가 합쳐져 물을 만드는 이치와 같아, 성분과 물체에 대한 현미경적 관찰을 전제하지 않고서는 쉬 납득하기 어려울 것이다. 나이테 무늬를 곰곰 들여다본 소설가 김훈은 이렇게 말한 적이 있다. "나이테는 나무가 쓴 역사이다. 나이테는 비와 바람과 더위와 추위와 가뭄과 홍수를 기록하고 우주의 행성과도 교감한다. 이 역사는 인간이 해독할 수 있어서 나무와 인간은 서로 소통한다." 무늬는 징후이지만 마침내 징험(徵驗)하는 기록으로 인간과 소통한다. 『한국의 전통 문양』이라는 책을 낸 임영주는 "우리 삶에 대한 한 편의 거대한 서사시처럼 읽히는 것이 우리의 전통 문양"이라고 했다.

무늬가 어떻게 삶의 서사가 되는지 보자. 신석기시대에 빚어진 빗살무늬토기 하나가 있다. 이 토기의 무늬를 살펴보면 천지가 읽힌다. 토기의 전후좌우는 언뜻 대할 때, 신석기인의 어설

〈빗살무늬토기〉

신석기시대

국립중앙박물관

픈 손장난만 드러나 있을 뿐이다. 이 서툰 빗금들은 그러나 아래에서 위로 쳐다볼 때 그 형상이 돌변한다. 신석기인의 우주관이 그 속에 숨어 있다. 토기의 테두리는 짧게 부서진 빗금들이 동심원으로 장식돼 있다. 둥근 것은 하늘, 네모난 것은 땅의 상징이다. 천원지방(天圓地方) 사상이다. 거기다 동심원 안쪽은 팔각형의 별꼴로 중첩돼 있다. 동그라미와 사각형의 중간 도형이 팔각형이니, 곧 우주의 상징 표현이다. 마지막으로 중심부는 소용돌이치는 빗금이다. 소용돌이는 자연의 이미지이지만 죽음의 주술적 의미 또는 우주의 무한대나 그것의 반대 모델이라는 해석도 있다. 이럴진대 무늬를 어찌 별스런 징후로 보지 않을 것이며 소통의 창구로 간주하지 않을 것인가.

형태는 또한 자질을 표현한다. 형태는 자기동일성을 결정하는 요인으로서의 무늬를 지닌다. 충남 예산 동서리 출토품인 검파형동기에는 손도장이 음각돼 있다. 권력이나 지배, 소유의 또 다른 표현인 인간의 손은 지칭할 때 쓰이고, 지칭하는 자는 우두머리의 권위를 가진다. 불교에서 천수관음은 초월적인 손과 이행하는 손 모두를 상징한다. 검파형동기와 천수관음은 손이라는 무늬를 통해 권위와 대자대비라는 자질을 드러낸 것이다. 임영주는 앞서 말한 책에서 하나의 형태가 얼마만큼 세분된 무늬를 가지는지 예거한다. 구름무늬는 고구려 고분벽화와 고려 불화, 상감청자, 조선의 관복과 능화판* 등에 흔히 보이는 전통 문양이다. 구

＊　　　 능화판(菱花板) │ 종이 겉장에 마름꽃 무늬를 박아내는 목판.

무용총 현실의 왼쪽 천장 고구려 벽화

고구려 4세기 말~5세기 초

지린성 지안현

무덤 안은 온갖 문양의 보고이다. 산 자의 바람이
문양으로 남아 죽은 자의 영혼과 함께한다.

강서 중묘의 현실 남쪽 벽에 그려진 주작

고구려 6세기 말~7세기

북한 남포시 강서 구역

름은 신령들의 운송 수단이자 만물을 자라게 하는 비의 모태이기도 하다. 그러나 자질에 따라 흩어진 점운, 흘러가는 유운, 날아가는 비운, 날리는 풍운, 피어오르는 기운, 기하학적인 완자운 등으로 나뉘며, 인간이 쓰고자 하는 기물의 용도에 따라 그 무늬는 다양하게 전개된다.

서사의 기미를 읽는 단초로 제시되는 무늬는 매거하기 힘들 정도다. 옛 기물에 나타난 추상적이고도 기하학적인 무늬, 상서로운 동물과 상상의 생물과 생활의 터전에 흩어진 화훼와 각종 과실들의 여러 꼴, 살림살이 속의 장식 문양 등 이루 헤아리기 어렵다. 가장 원초적인 기호에 해당하는 청동기시대의 상징 무늬만 해도 수십 가지나 된다. 번개, 구름, 햇살, 불살, 별살, 물살, 산 등 각양의 형태소에서 촉발된 옛 인류의 만상잡감을 모두 독해하기는 어려울 것이다. 우리는 다만 문자가 이루어지기 전의 단계에 나타난 인간 의식의 희미한 전조를 유추하려고 하거나 또는 이심전심의 결을 더듬어 텍스트의 결락된 부분을 보완하려 할 따름이다.

가을날의 털갈이로 호랑이와 표범은 새로워진다. 여기에서 '대인호변(大人虎變) 군자표변(君子豹變)'이라는 말이 생긴다. 이 얘기를 임영주가 쓴 책에서 읽었다. 겉의 무늬가 변하면 속의 사정이 달라지는 것이 전통 문양의 변증법이다. 사람인들 다를까. 공자는 일찍이 이 사실을 지적했다. "바탕이 무늬보다 나은 것을 '야(野)'라고 한다. 무늬가 바탕보다 나은 것을 '사(史)'라고 한다. 무늬와 바탕이 더불어 빛나야 군자라 할 수 있다[質勝文則野 文勝質則史 文質彬彬然後君子]." '야'는 우리가 흔히 말하는 '야하다'는 것과

같다. 질박하다, 상스럽다는 의미가 있지만 길들여지지 않은 야생의 함의도 있다. '사'는 '화사하다'는 뜻이다. 물론 요즘말로 세련됐다는 뜻도 된다. 요는 겉과 속을 함께 함양해야 군자라는 것이다. 결이 내용을 이루는 세계에 대한 이해 없이는 인간의 상상력이 가난해질 수밖에 없다. 공자는 '회사후소(繪事後素)'도 말했다. '갖춤이 있어야 꾸밈이 따른다'는 뜻이다. 무늬는 혹 갖춤과 꾸밈의 한 몸이 아닐까.

불확실한 것이 만든 확실 — 서원

내 다섯 살 기억 속에 서원은 삶은 고구마와 반딧불이 뒤엉킨다. 경북 영천 임고서원의 골방에서 삼촌은 남포 심지 돋우며 육법전서와 씨름했다. 집안을 일으킨다며 '큰 공부'에 뛰어든 삼촌은 밤이면 내가 갖다 나르는 삶은 고구마로 주린 배를 달랬다. 정몽주[42]를 모신 퇴락한 서원에서 식어버린 고구마를 씹던 삼촌의 각오가 어떤 것이었는지, 나는 몰랐다. 배웅 길에 삼촌은 서원 수풀을 맴돌던 반딧불이를 잡아 셀로판지에 넣어주었다. '형설의 공'도 일러주었다. 나는 '형설의 공'을 어두운 귀갓길의 초롱으로 썼다. 삼촌은 몇 해 뒤 '대과'에 급제했고, 나는 성년이 돼 남의 글 읽는 일로 밥술을 뜨고 있다. 다섯 살 적 기억이 강해서일 것이다. 서원은 나에게 실체가 아니라 자취처럼 보인다.

안동 병산서원마저 이제 서생의 간난신고는 없다. 만대루에 서면 나라 걱정하는 서애 유성룡[43]의 한숨보다 물 좋고 정자 좋은 곳의 음풍농월이 먼저 들린다. 만대루의 이층 일곱 칸짜리 기둥 사이로 보이는 강과 산은 그냥 그대로 7곡 병풍이다. 산수를 표구해서 허공에 걸어두었다. 그리하여 병산서원에서 흘러나오는 시속인들의 음풍농월은 방종이 아니라 풍월이 허락한 추임새다. 우암 송시열의 문자향이 서린 괴산 화양서원은 어떤가. 서원은 휑뎅그렁하게 터만 남았다. 아홉 굽이 맑은 물에 유객들의 유행가가 흐르고 서원에서 글 읽는 소리는 사라진 지 오래다. 우암이 만년에 학문을 닦고 가르치던 암서재가 바위 위에 위태롭게 앉아 덧

없는 세월의 그림자를 던지고 있다. 그곳에서 내가 들은 것은 우암의 밭은기침 소리뿐이다.

대구 달성의 도동서원은 한훤당 김굉필[44]을 모시기 위해 낙동강이 내려다보이는 구릉 위에 건립됐다. '도동(道東)'은 도가 동쪽으로 왔다는 뜻이다. 퇴계[45] 선생이 한훤당을 가리켜 '동방 도학의 으뜸'이라고 했다. 서원 정문인 수월루 앞에 수백 년 묵은 노거수인 은행나무가 서 있다. 나무 그림자가 온 동네에 그늘을 드리운다. 볼거리는 서원을 둘러싼 돌담과 경내에 흩어진 석물들이다. 조형적 미감이 탁월하다. 지형을 따라 층계처럼 낮아지는 돌담은 들판에 나뒹구는 돌들을 무심하게 뒤섞고 황토에 뭉개 축조했다. 돌담 안쪽 사당으로 오르는 계단 중간쯤에 데퉁스런 석물 하나가 눈길을 끈다. 동물 형상인데, 눈구멍인지 콧구멍인지 분간할 수 없는 구멍이 두 개 나 있고, 입에도 긴 어금니 두 개를 빼물고 있다. 왜 걸어다니는 사람이 불편하게끔 층계참에 이런 '장애물'을 두었을까. 아는 길일수록 경계하라는 것이다. "Watch your step!" 네 발끝을 조심하라는 암시다.

도산서원에는 어떤 자취가 남았는가. 이곳에 있는 '서당'은 퇴계 선생 생존 시에 세워졌고 '서원'은 선생 타계 후에 세워졌다. 왼쪽은 청량산에서 흘러나온 병풍 자락이, 오른쪽은 영지산에서 흘러나온 병풍 자락이 감싸는 골짜기에 자리 잡고 있다. 사방을 둘러싼 산봉우리와 계곡들이 손잡고 절하는 형세라고 호사가들은 말한다. 서당 중앙의 방 한 칸은 완락재(玩樂齋)다. 완상하고 즐긴다는 뜻이다. 퇴계 선생은 무얼 하며 즐겼을까. 동쪽 구석에 조

그만 못을 만들고 연꽃을 심었다. '몽천(蒙泉)'이라는 이름의 샘을 파고 샘 위 산기슭에 매화와 대나무와 소나무와 국화를 심어 '절우사(節友社)'라 불렀다.

선생은 서당 서쪽 방 한 칸에 서가를 꾸미며 1,000여 권의 서책을 두었다. 가재도구는 단출하다. 매화분 하나, 서안 하나, 연적 하나, 청려장 하나에다 혼천의를 넣어두는 궤짝을 두었다고 한다. 선생은 노래했다. "산새가 즐거이 울고, 초목이 무성하며, 바람과 서리가 차갑고, 눈과 달이 서로 얼어 빛난다. 사철 경치가 다르니, 흥취 또한 끝이 없다." 그러니 공부는 언제 하셨는가 싶다.

나와 같은 범속한 인간들을 해연하게 만드는 퇴계 선생의 유훈이 있다. 돌아갈 날이 가까워지자 선생은 제자들을 불러 모았다. 제자들 앞에서 선생이 회한조로 털어놓기를 "평상시 오류에 찬 견해를 가지고 있으면서도 여러분과 함께 종일토록 강론했다. 이마저도 쉬운 일은 아니었다"고 했다. 천하가 떠받드는 대학자인 당신께서 살아서 잘못된 견해를 지닌 채 제자를 가르쳤고 이를 용서해달라고 말씀하셨다니, 이런 참담한 과공이 어디 있다는 말인가. 학문에 왕도가 없고 오로지 용맹정진이 있을 뿐이란 걸 모르는 바 아니다. 제자를 깨우치려고 당신의 흠을 구태여 드러낸 것이다. 그러면서도 나는 선생의 토로가 진심이 아니었을까 추량해본다. 시인 김구용[46]의 일기에도 비슷한 말이 나온다. "나는 책을 오독하는 버릇이 있다. 그러나 내가 글을 쓸 수 있다는 것은 평소에 책을 오독한 덕분이다." 생각건대, 모든 공부와 이해는 오독과 편견에서 성취된다. 감상은 더 말할 나위가 없다. 모든 예

도동서원 안에 있는 사당으로 가려면
돌계단을 올라가야 하는데, 층계참에
이 석물이 놓여 있다. 선현을 뵈러
오르내릴 때 발걸음을 조심하라는
표지다.

강세황, 〈도산서원도〉 부분

1751년

종이에 담채

26.8 × 138.5cm

보물 제522호

국립중앙박물관

낙동강이 내려다보이는 조그만 산골에 안기듯이
자리 잡은 도산서원. 이익(李瀷)이 그려달라고
부탁하자 강세황이 직접 답사한 뒤에 그린
실경화다. 육당 최남선이 이 작품을 소장하면서
남긴 기록도 있다. 산천이 그림이고, 그림 보는 것이
공부다.

술의 감상과 비평은 독단과 편애의 결과이다.

　　서원은 교육기관이다. 지금은 그 기능을 잃었다. 남은 것은 산 자가 가진 숭모의 염이다. 그래서 해마다 향사를 지낸다. 서원은 자취만 남았다. 옛사람이 사라진 자리에 자취가 남고, 그 자취가 지금 사람의 마음을 움직인다. 불확실한 것이 확실한 것을 만들지 확실한 것이 불확실한 것을 만들지는 않는다.

빛바랜 세월 한 장 ─ 돌잔치 그림

———

한 장의 사진은 백 마디 말보다 많은 얘기를 합니다. 낡은 사진첩에서 지난날의 모습을 보노라면 그것을 실감하게 되지요. 가뭇한 기억에 기대어 사진 속의 친구나 연인을 하나하나 짚어보십시오. 저 먼 과거의 사연 한 무리가 어느 결에 눈앞에 다가옵니다.

여기 한 장의 그림이 있습니다. 장안의 내로라하는 화가들이 한자리에 모인 드문 장면입니다. 지금부터 50여 년 전입니다. 그날은 새해맞이로 들뜬 하루였습니다. 화면 중앙에 손녀를 안고 있는 이는 이응노[47]입니다. 손녀 이름이 경인입니다. 마침 돌을 맞아 새해 덕담도 나눌 겸, 그는 친한 선후배 화가를 집으로 불러 잔치를 열었습니다. 몇 순배 술잔을 권커니 잣거니 하다 취흥이 넘친 정종녀[48]가 냅다 붓을 휘둘러 이 잔치를 기념하는 한 장의 그림을 그렸습니다. 말하자면 붓으로 남긴 기록사진이라고 할까요.

재미있게도 정종녀는 참석자의 호를 그림 속에 적어놓았습니다. 그림에 등장하는 면면들의 인간관계를 찬찬히 따져보면 흥미롭습니다. 고암 이응노 왼쪽에서 사발을 입에 대고 술을 마시는 화가는 청강 김영기입니다. 그는 근대 한국화의 대가이자 국내 최초로 사진관을 열었던 해강 김규진[49]의 아들인데, 해강은 곧 이응노의 스승입니다. 이응노는 스승의 아들을 잔치에 부른 거지요. 돌맞이 손녀의 오른쪽에 앉은 이는 이건영입니다. 그의 부친은 근대 한국화 4대가 중 한 사람인 청전 이상범[50]입니다. 청전은

정종녀, 〈고암 손녀 돌잔치 그림〉

1949년

종이에 채색

20.6 × 32.5cm

개인 소장

사람은 가고 그림은 남았다. 잔칫집에서 들리는
왁자글한 소리가 그림 속에 묻어 있어 그날의
흥취를 겨우 전한다.

네 아들의 이름 끝자를 '영, 웅, 호, 걸'이라고 붙였다죠. 이 그림을 그린 청계 정종녀도 청전의 제자였습니다.

이건영의 오른쪽으로는 일관 이석호, 운보 김기창[51], 숙당 배정례가 나란히 앉았습니다. 세 사람은 인물화의 대가인 이당 김은호[52]의 문하생들이었습니다. 그중에서도 숙당은 이당의 유일한 여제자였지요. 같은 스승을 둔 제자들이라서 그런지 잔치상 앞에서도 함께 몰려 앉아 우의를 과시하는 듯하네요. 왼쪽 끝에 옆모습으로 그려진 사람은 애석하게도 이름자가 흐려져 누군지 알 수가 없군요. 다소곳이 쪼그리고 앉은 품새가 아마 이 자리에서 가장 나이가 젊은 축인 것 같습니다.

이 그림은 육친애에 버금가는 우애를 담고 있습니다. 스승과 제자의 도타운 인연이 있고, 그림 그리는 이들 사이의 끈끈한 동업자 정신도 보입니다. 친구와 술은 오래 묵을수록 낫습니다. 새해 첫날을 열면서 가까운 동지나 친구, 선후배를 한자리에 모아 정담을 나눌 수 있다는 것은 살아 있는 자의 복된 소망입니다.

그러나 한편 이 그림은 가버린 날의 쓸쓸함도 함께 전해줍니다. 그림을 그린 한두 해 뒤 정종녀, 이건영, 이석호는 월북합니다. 북한의 미술품 판매 전문회사인 옥류민예사에는 이들 세 사람과 근원 김용준이 합작한 8곡 병풍이 있다고 하는데, 가격이 엄청나다고 들었습니다. 정종녀가 그린 인물화는 그곳에서 5,000달러를 받는답니다. 합작 병풍까지 그린 걸로 보면 월북해서도 이들의 관계는 돈독했던 것 같습니다. 한편 파리로 떠난 이응노는 동백림 사건(동베를린 사건)에 연루돼 온갖 고초를 겪었지요. 그

들은 지금 세상을 뜨고 없습니다. 국내에 남아 '바보 산수'로 사랑
받았던 김기창과 동양화를 한국화로 맨 처음 이름 붙인 김영기마
저 타계했습니다. 아흔 살까지 수를 누린 배정례도 떠났습니다.

　사람은 가고 남은 건 빛바랜 그림 하나. 화기 넘치고 덕담 가
득한 정월의 정취도 흘러가는 세월 앞에는 가차없나 봅니다. 그
래서 추억은 놓쳐버린 기차처럼 안타깝고 산골의 이내처럼 적적
한 것이겠지요.

20세기의 첫 10년

시간을 직선 위에 배치해서 시작과 끝을 가름하는 짓은 인간의 선형적(線形的) 사고방식에서 비롯한 것입니다. 시간은 무시무종 (無始無終)입니다. 제 편한 대로 100년, 200년을 나누고 인생사나 문명사가 특정 기간 동안 별종의 내용이나 만들어낸 것처럼 재단하는 것은 우스운 일이지요. 밀레니엄이니 어쩌니 하면서 마치 인류의 패러다임이 새롭게 설정되기라도 한 듯 떠들어낸 지난 2000년의 이벤트를 돌이켜보세요. 다 실없는 해프닝입니다. 그런데도 희한한 것이 그 시간도 도식화해놓고 보면 일목요연해지는 느낌이 들거든요. 추상을 구상으로 돌려놓아서일까요. 아니면, 보이지 않는 것은 없는 것으로 간주해버리는 버릇 때문일까요.

욕먹을 각오하고, 시간을 토막 내서 그 안쪽을 들여다봅니다. 100년 전 유럽 화가들 얘기를 하려고 합니다. 저는 1900년대 초엽만큼 인류에게 들뜬 시절은 달리 없었다고 봅니다. 왜 '벨 에포크(Belle époque)'라고 하잖아요. 그때가 참으로 아름다운 시절이었답니다. 누구는 "좋은 날은 늘 앞에 있으리니!" 하고 읊었다지만 지나간 날에 대한 애착은 고집스러운 인지상정입니다. 20세기의 신새벽은 1900년 파리 만국박람회가 열었다죠. 그 행사에 5천만 명이 몰렸답니다. 요즘의 에스컬레이터 비슷한 '움직이는 보도'가 선보였나 하면 뤼미에르의 영화도 몇 편 상영됐대요. 인상파 화가들이 노상 손가락질만 받다가 처음으로 대접받은 것도 만국박람회 전시장에서였답니다.

20세기의 첫 10년, 이때가 현대 미술사에선 아주 중요한 시기입니다. 신예들이 줄줄이 쏟아지는 한편, 불우한 거장들이 유난히 세상을 많이 뜬 것이 이 10년 동안의 일이었습니다. 그때로 돌아가봅시다.

모네[53] 좋아하십니까. ‹수련이 있는 연못›이란 작품이 1900년에 발표됐습니다. 이거 모네가 제 집 자랑하려고 그린 그림입니다. 10여 년 전에 저도 그 집에 가봤습니다. 파리에서 좀 먼 지베르니에 있는데, 참 이국풍으로 꾸며놓았더군요. 온갖 기화요초가 피어 있는 정원하며, 작업실에 걸려 있는 그림들이 된통 왜색풍에 물들어 있습디다. 멀리 프랑스까지 와서 사시미 먹는 기분이었습니다. 사실은 새삼스러울 것도 없습니다. 인상파 화가치고 일본 판화에 반하지 않은 사람 드무니까요. 툴루즈 로트레크[54], 반 고흐[55], 고갱[56], 마네[57] 등등이 모두 ‘친일파’였답니다. 모네는 아예 자기 집을 일본인 정원사에게 부탁해서 꾸몄다는군요.

모네가 정원을 만들 때 동네 아낙네들이 들고일어난 것 아십니까. 센 강의 지류가 동네를 통과하는데, 물꼬를 정원 쪽으로 틀어버리자 아낙들이 빨래할 물이 줄었다며 왈왈거렸답니다. 게다가 이상한 식물까지 잔뜩 심어놓았으니 그것도 가축에게 혹 피해를 주지 않을까 해서 더 난리를 피웠고요. 나중에야 모네가 알아차렸답니다. 이 시골 사람들이 왜 삿대질을 했는지 말입니다. 파리에서 한가닥한다는 친구가 시골에 왔으면 떡도 좀 돌리고 막걸리도 사고 해야 하는데, 그저 자기 집 치장하는 데만 정신 팔고 있으니 고까울 수밖에요. 예나 지금이나 사람 사는 건 다 비슷한

모네, ‹수련이 있는 연못›

1899년

캔버스에 유채

89.0 × 92.0cm

런던 내셔널 갤러리

정원을 꾸밀 때, 동네 주민들의 환심을 사기 위해
모네는 농부 차림으로 돌아다녔다.

처지입니다그려. 모네는 일부러 나막신에다 맥고 모자로 농투성이 차림을 하고 다니면서 뒤늦게 환심을 샀다더군요. '팔레트에 아무렇게나 문질러놓은 그림'으로 눈총을 받은 모네의 작품이지만, 그때 막무가내로 동네 사람들이 정원 짓는 걸 막았다면 그나마도 수련은 미술사에 나오기 어려웠겠죠. 모네는 정원을 팔레트로 여겼다고 하더군요. 예쁜 꽃 너무 봐서일까요, 그는 말년에 백내장으로 고생합니다. 한쪽 눈이 멀어가자 그림은 엉망이 됩니다. 모네는 눈물 머금고 여러 점을 찢기도 했습니다. 속 터놓고 지내던 세잔[58]은 "한쪽 눈밖에 없지만, 그 눈이 어디 보통 눈이냐" 하면서 그를 위로하기도 했습니다.

1901년은 툴루즈 로트레크가 사망합니다. 152센티미터밖에 안 되는 난쟁이 풍수에 24시간 술 취한 몽마르트르 언덕의 양아치가 그였습니다. 멀쩡한 백작 집안에 태어난 그가 왜 작부나 골목 깡패들하고만 어울렸을까요. 허긴 반촌의 번듯한 가문 자손들은 모를 겁니다. 늘 진중한 처신이 몸에 밴 양반들은 외통수로 어긋나는 사람들 이해하기가 어렵습니다. 저는 툴루즈 로트레크가 타락천사로 자처한 삶이 곧 그의 예술을 꽃피운 원천이라 생각합니다. 잘 먹고 잘산 사람 잘 그리는 것 못 봤습니다. 서울의 강남 강북 할 것 없이 카페라면 한두 점 정도 이 타락천사의 포스터 작품 안 걸린 데가 없는 거, 다들 아시죠. 죽을 때는 그도 엄마 품에서 가장 천진한 모습으로 눈을 감았답니다. 천사의 고향이 그곳이긴 하죠. 웃기는 건 그의 유작들을 뤽상부르미술관에 기증하겠다는 유족의 발표가 있고 난 다음이었죠. 미술관 고위 관계자가

세잔, ‹목욕하는 여인들›

1900~1905년

캔버스에 유채

132.4 × 219.1cm

펜실베이니아 반스 재단

평론가들의 질타에 지친 세잔은 후배 화가들에게
"나는 너무 일찍 세상에 나온 화가인가 봐"라면서
한탄했다. "화가는 눈의 논리를 따라야 한다. 머리의
논리에 복종해선 안 된다. 느끼는 것이 올바르면
생각도 올바른 것이다." 그의 말이다.

펄쩍 뛰었답니다. 개망나니짓 골라가며 한 작자의 그림을 어찌 고상한 미술관에 둔단 말인가…… 결국 거부당하고 말았습니다. 하기야 쿠르베도 욕본 적이 있었죠. 그가 그린 ‹오르낭의 매장›을 루브르미술관에서 받겠다고 했을 때 엄청 시끄러웠답니다. 반대 파들이 "아니, 하필이면 매장을 루브르에서 해야 되겠는가" 하며 핏대를 세웠다고 하네요. 우리가 뭐 사드의 행실이 고상하고 깨 끗해서 『소돔의 120일』을 읽습니까. 이래저래 천박한 안목은 고 치기가 어려운가 봅니다.

　한 해 건너뛰어 1903년 고갱도 죽습니다. 타히티의 섬에서 고갱은 식자층에게 그리 환영받지 못한 사람이었답니다. 가톨릭 계통 학교의 여학생을 꾀어 탈선시켰다는 둥 해서 경찰은 그를 요시찰 인물로 점찍기도 했죠. 그는 그곳 유지들에게 '고갱' 대신 '코캥(Coquin)'으로 불렸다는데 그게 '말썽꾸러기'라는 뜻이라더 군요. 그렇지만 고갱은 논리가 반듯하기도 했거니와 남긴 글 또 한 명문으로 인정받습니다. 자존심도 강해서 세잔이 자신의 감각 을 훔쳐갔다고 욕했답니다. 물론 3년 뒤에 사망하게 되는 세잔도 고집과 오기 하나로 버틴 작가 아닙니까. 그는 친구들 앞에서 큰 소리치기를 "이 세상에 화가는 단 한 명밖에 없어. 그건 너도 알고 나도 아는 바로 나야"라고 했답니다.

　살아서 환영받는 천재가 없다지만 작품도 마찬가지였나 봅 니다. 고갱의 작품 중에 ‹눈 덮인 퐁타벤›이라는 게 있습니다. 경 매에 출품됐는데, 무식한 경매인이 위아래를 모르고 옆으로 든 채 값을 불러나갔다는군요. 아무래도 이상하기에 그 작품 제목이

고갱, 〈눈 덮인 퐁타벤〉

1888년

캔버스에 유채

스웨덴 외테보리미술관

타히티에서 고갱은 그다지 환영받지 못한 존재여서
'말썽꾸러기'라는 별칭을 얻었다. 세잔과는
자존심 싸움을 벌이기도 했다. 〈눈 덮인 퐁타벤〉은
경매에서 7프랑에 낙찰됐다.

세로로 세운 〈눈 덮인 퐁타벤〉

뭐냐고 누가 물었대요. 그랬더니 경매인이 '나이아가라 폭포'라고 답했답니다. 옆으로 보니 폭포처럼 생겼던 거죠. 잘도 끌어다 붙였지만, 값은 겨우 7프랑에 낙찰됐답니다. 고갱을 못마땅하게 생각한 주교가 그래도 죽은 사람 박대하기가 민망했던지 천주교 묘역에 그를 안장시킨 건 다행이었습니다. 주교가 교구에 보고한 내용이 남아 있습니다. "최근에 특별한 일이 있습니다. 하느님의 원수요, 올바른 것과는 담을 쌓은 고갱이라는 한심한 인간이 급사했습니다." 이런 걸 보고 미운 정 고운 정이라고 하나요. 어쨌거나 고갱의 아내도 사망한 화가의 작품이 돈 되는 줄은 알았는지 살아서는 눈코빼기 안 보였다가 죽고 나니 그림 찾으러 온 데 다 쏘다녔다는 얘기도 있습니다.

참, 이 해에는 고갱의 스승이었던 피사로도 죽고, 미국 출신으로 파리에서 작업했던 휘슬러도 죽습니다. 휘슬러는 일본의 우키요에*에 영향을 받은 최초의 서양화가라 하겠습니다. 예술지상주의를 외치던 그는 위트와 기행으로도 소문났죠. 이 사람은 초상화를 잘 그렸는데, 모델이 힘들다고 불평하면 이렇게 타일렀답니다. "아가씨, 몇 분만 더 날 쳐다보시오. 그러면 곧 영원한 당신의 모습을 보게 될 거요." 피카소[59]는 미국의 여성 작가 거트루드 스타인을 무려 아흔 번이나 모델을 세워 겨우 초상화를 완성했

* 우키요에[浮世繪] | 일본의 무로마치[室町] 시대부터 에도[江戶]시대 말기에 서민생활을 기조로 하여 제작된 회화의 한 양식. 메이지[明治] 시대 (1868~1912)에 들어서면서 사진, 제판, 기계인쇄 등의 유입으로 쇠퇴하였으나, 당시 유럽인들이 애호하여 프랑스 화단에 상당한 영향을 주었다.

다는 일화가 있습니다. 실컷 모델을 서준 거투르드 스타인이 작품을 보고선 경악했다는군요. 무슨 아프리카 가면을 보는 듯했답니다. 불만을 터뜨리는 그녀에게 피카소는 "걱정 마시오. 당신도 세월 가면 이 그림처럼 될 거니까" 했다는군요. 피카소니까 그런 건방 떨어도 찍소리 못 하지, 누가 감히 돈 주고 초상화 그려 달라는데 그딴 왼소리 하겠습니까.

1904년 피카소는 23세였습니다. 그때는 오갈 데 없는 상거지였습니다. 가스도 전기도 공급되지 않는 몽마르트르의 초라한 아틀리에에 기식하고 있었다네요. 밤새도록 그림과 씨름하다 지쳐 자빠진 피카소가 불쌍했는지 집주인 여자는 어지간한 사람이 찾지 않는 한 늦잠 자도록 그를 내버려뒀다고 합니다. 맘씨 좋은 하숙집 아줌마 같았겠죠. 아무도 접근하지 못하게 철통 경계하던 아줌마도 피카소를 깨우기 위해 쿵쾅거리는 날이 있었대요. 아니, 왜라니요. 뻔하죠, 그림 사러 손님이 왔으니까 그런 거지.

1905년은 부그로[60]가 죽고, 1906년은 아까 말한 세잔도 죽습니다. 부그로는 전통 미술의 마지막 보루였습니다. 그가 그린 〈비너스의 탄생〉은 아카데믹합니다. 인상파 화가는 그런 아카데믹한 화풍에 반기를 든 사람을 말합니다. 마티스[61] 같은 화가도 부그로의 제자였는데 거의 불가촉천(不可觸賤)처럼 취급받았습니다. 자기 그림처럼 깔끔하기 짝이 없는 부그르는 마티스의 습작 하나하나가 다 맘에 들지 않았습니다. 사실 당시 인상파 그림은 부그로의 눈에 촌스럽기 그지없을뿐더러 물감을 제멋대로 쳐발라놓은 거지발싸개였으니까요. 그는 마티스에게 헝겊으로 목탄

부그로, ‹비너스의 탄생›

1879년

캔버스에 유채

299.7 × 217.8cm

파리 오르세미술관

부그로는 전통 미술의 마지막 보루였다. 마티스는 부그로의 제자였다. 부그로는 마티스의 거친 선과 분출하는 실험 정신을 욕했다.

을 지우지 않고 손으로 지운다며 더러운 놈이라 욕했다네요. 결국 마티스는 그 곁을 떠나고 말았고요.

1907년은 엄청난 사건이 터진 해입니다. 피카소가 드디어 ‹아비뇽의 처녀들›이란 기상천외한 그림을 들고 나왔습니다. 아시겠지만 이 작품은 더도 덜도 아닌 '천지개벽' 그 자체였습니다. 이후 100년간 전개된 20세기 미술의 전조를 여기서 볼 수 있었다 해도 과언이 아닙니다. 이 작품에 나오는 여자들은 창녀입니다. 그들의 얼굴은 마치 대패질이나 한 듯이 마귀 형상이죠. 피카소와 친했던 사람들도 이 작품을 보는 순간에는 하나같이 "너 차라리 칼 물고 죽어라"라고 했답니다. 정말이지 마티스는 회화의 명예를 먹칠한 죄로 반드시 고발하고야 말겠다며 길길이 날뛰었죠. 피카소를 띄우기 위해 동분서주하면서 매니저 노릇을 자처했던 시인 아폴리네르는 "이게 뭐냐. 아무리 잘 봐줘도 '철학적 유곽' 아니냐"하며 냉소를 보냈습니다. 한 해 뒤에 ‹에스타크의 집들›이란 작품으로 입체파 회화를 열어나간 브라크[62]도 막상 괴물단지 같은 피카소의 신작을 보고는 "당신 정말 우리한테 석유를 먹일 셈이냐. 내 입에서 불이 붙는 걸 보고 싶단 말인가"라고 했답니다.

‹아비뇽의 처녀들›을 처음 제작할 당시 피카소는 여자들만 등장시키려고 한 것은 아니었답니다. 뱃사람도 있고, 손에 해골을 든 의사도 있었죠. 그런데 그래놓고 보니 그림이 너무 상징적인 방향으로 흘러가더랍니다. 피카소는 형태에 대한 실험을 원했던 거죠. 그래서 이야기가 있는 그림은 피하고자 했습니다. 게다가 그는 미끈한 여체를 그린 앵그르[63]의 ‹터키탕› 같은 작품을 혐

오했답니다. 도대체 신화에나 나올 것 같은 환상적인 젖빛 피부가 어디 될 법이나 한 그림 소재냐 하는 거죠.

어쨌거나 속된 말로 친구들에게 '돌림빵' 당한 피카소는 기가 팍 죽습니다. 그는 이 작품을 아무렇게나 둘둘 말아 작업실 한 구석에 내던졌답니다. 천하의 명장도 친구들의 지청구는 견딜 수가 없었나 봅니다. 생각해보세요, 훗날 미술사에 남을 명작도 탄생 당시에는 자칫 쓰레기통에 처박힐지도 몰랐다는 사실은 드라마틱하지 않습니까.

마침내 1910년이 옵니다. 이 해는 칸딘스키[64]가 쐐기를 박은 해입니다. 오늘날 그토록 익숙한 단어인 '추상화'도 그때는 사전에 나오지 않았답니다. 칸딘스키가 비로소 수채화로 된 최초의 추상화를 발표했습니다. 많은 분들이 아실 거예요, 칸딘스키가 추상화를 발견하게 된 계기를 말이죠. 제가 거든 김에 중언부언할랍니다. 서너 해 전부터 칸딘스키는 작품이 제대로 안 풀려 고민고민하고 있었더래요. 하루는 화필을 냅다 던지곤 산책을 나갔다고 합니다. 맑은 정신으로 다시 한 번 그려보자 맘먹은 게지요. 한 바퀴 휘 돌고 다시 작업실에 들어서는데, 아, 이게 뭐냐, 기막힌 그림이 눈에 들어왔답니다. 형태는 무엇인지 잘 모르겠는데 순수한 색채만으로 이루어진 조형 세계가 그 그림에서 보이더라는 거죠. 세상에 누가 이런 기이한 작품을 내 작업실에 두고 갔을까, 의아한 마음에 그 그림을 들고 보니, 그게 곧 자기가 그린 그림이었답니다. 칸딘스키 이 친구 좀 돈 게 아닐까요. 아닙니다. 돈 것은 칸딘스키가 아니라 그 그림이었답니다. 자기가 그린 그림을

실수로 옆으로 돌려놓은 거죠. 작업실에 그림이 쌓일 경우 정리하다 보면 그럴 수도 있었겠죠. 똑바로 세워 둔 그림이 아니라 옆으로 돌려놓은 그림에서 추상화가 발견됐다는 것은 여러모로 시사적이지 않습니까. 이렇듯 위대한 발견도 기실 알고 보면 엉뚱하기 짝이 없는 곳에서 나오기도 하나봅니다.

　이제 아퀴를 지어볼까요. 우리 모두는 20세기를 살았습니다. 1900년대의 걸음마 시절을 웬만큼 기억하고 있습니다. 이 연대에 대한 여러 기억 중에서 가장 새겨볼 만한 것은 무엇일까요. 저는 그것을 '새로운 형식의 발견'이라고 붙여봅니다. 미술이 특히 그랬습니다. 미술 동네의 '세시기'라고 할 사조들을 일별해보면 잘 드러납니다. 야수파와 인상파에 이어 1905년 표현주의가 등장하고, 채 3년도 안 돼 입체주의가 머리를 들이밉니다. 그 후 50년 동안 절대주의, 다다이즘, 신조형주의, 초현실주의, 추상표현주의 등이 숨 가쁘게 꼬리를 이었습니다. 이들 미술 이념은 새로운 형식을 창안하는 데 주력했지요. 20세기가 유난히 형식 실험에 몰두한 이유를 설명하기는 저로서는 버겁습니다. 니체를 인용하는 것으로 갈음하렵니다. 니체는 1900년에 사망하는데, 100년은 너끈히 내다본 듯합니다. 그의 『인간적인, 너무나 인간적인』에 나오는 갖춘마디 하나를 소개합니다.

　"예술가의 위대함은 그가 일깨우는 아름다운 감정으로 측정될 수 있는 것이 아니다. 그가 위대한 스타일에 얼마나 근접하느냐에 따라 측정된다. 위대한 스타일이 위대한 열정과 갖는 공통점은 무엇인가. 남의 마음에 드는 것을 우습게 여기고, 설득하

기를 마다한 채 단지 명령만 하고, 우리 내부에 던져질 혼돈 상태의 주인이 되고자 하는 것이다. 혼돈이 형태를 갖추도록, 그래서 논리적이며 단순하고 모호함이 없는 수학적인 법칙이 되도록 강요하는 것이 바로 위대한 야심인 것이다."

말과 그림이 싸우다

———

나는 그림에 대해 마치 이야기하듯이 들려주는 것을 좋아한다. 동짓날 날밤 새우며 풀어놓는 그 옛날 할머니의 가락 있는 이야기처럼 말이다. 그림이 이야기라니? 대뜸 의심의 눈초리를 보낼 분이 있을지 모르겠다. 그림이야 저 발품 부산한 유홍준 교수의 말마따나 "본시 말하지 않는 것과 속으로 나누는 대화"가 아니냐, 풍경화나 역사화라면 몰라도 추상화에선 들을 수 있는 이야기가 없지 않은가, 백보 양보한다 해도 그림을 서술의 방식으로 이해하려 드는 것은 곰팡내 나는 구문이거나 너무 문학적 기호에 쏠리는 것 아니냐…….

그렇다. 맞는 말씀이로서니. 이야기를 떠난 곳에서 현대미술이 시작됐음은 누구라 할 것 없이 귀 있는 자는 다 안다. 명화집이 곁에 있다면 당장 아무 페이지나 펼쳐보라. 거기에는 입 꽉 다문 색, 암시하는 선, 고독한 평면이 그대를 노려보고 있다. 말길이 끊긴 곳, 늘 하는 말로 '언어도단', 그 자리에 미술이 똬리 틀고 있다. 그러니 답답할 손, 천 길 낭떠러지 같은 미술의 앉음새여.

전시장을 찾아봐도 답답함은 가시지 않는다. 별무소식이요, 종내무언이다. "서부진(書不盡)이요, 화부득(畵不得)"이라 할 진풍경이 전시장에서 벌어진다. 관람 예절을 지키기 위해 애써 입을 다물고 있어서가 아닐 것이다. 캔버스 앞을 깎아지른 단절감 때문이다. 그래서일까, 벙어리 그림 앞에서 보통 사람들이 취하는 자세는 두 가지다. 한쪽 다리를 떨면서 씨익 웃고 말거나 입을 삐

쭉거리면서 욕이라도 내뱉거나 한다. 조심스러운 축에 드는 관객이라면 그나마 한두 마디 훈수 둔다는 말이 "…… 같네요"다. "아주 정적인 것 같네요." "뭔가 불안한 기운이 감도는 것 같네요." "색이 참 고운 것 같네요."

지금부터 내가 주절대고 싶은 것들은 모두 말하지 않는 미술, 이 냉랭한 상대와 말문을 트기 위한 구애로 보면 된다. 주절댄다고? 어쩌면 그것이 작품 감상에 고갱이가 되기는커녕 더 감질나는 짓거리가 될지도 모를 텐데? 그런들 대수랴. 감질나면 마침내 식욕이 불붙기도 하니까. 외국어를 처음 배울 때 문법이니 발음이니 깡그리 무시하고 되는 대로 지껄이는 것 있잖은가. 그러다 보면 남들 보기에 폼은 나지 않지만 상대방의 반응이 감지되면서 부족한 대로 의사소통하는 기쁨도 누리게 되고, 어느 결에 문리가 터지는 것 같기도 한 법이다.

나는 또 에돌아가는 길을 권할 작정이다. 예를 들자. 반 고흐의 썩어빠진 구두짝 그림이 있다. 뚫어져라 쳐다봐도 초심자는 작가의 속내를 헤아리기 어렵다. 그때 누가 옆에서 말한다.

"저 구두가 원래 반 고흐의 것이라는 주장이 있었는데, 다른쪽에서 아니다, 다른 사람이 신었던 구두다 하는 바람에 여러 비평가들이 헷갈리기도 했고 논쟁도 붙었대."

별로 유용하지도 않을 첩보 한 조각이나마 얻어듣고 난 뒤에는 감상자의 눈이 달라진다. 구두 임자 가리기가 궁금해지면서 요모조모 신발 끈도 살피고 작업용 구두인지 외출용 구두인지 혹 따져볼지 모르겠다. 구두에 묻은 흙을 봐 임자가 도시인인지 촌

반 고흐, 〈구두〉

1886년

캔버스에 유채

37.5×45.0cm

암스테르담 반고흐미술관

반 고흐는 수줍은 사내였다. 좋아하던 화가 쥘
브르통을 만나러 100킬로미터가 넘는 길을 걸어서
문 앞에까지 당도했지만, 노크도 못한 채 돌아왔다.
신발은 고행의 동반자다.

놈인지 구별해보기도 한다. 그것이 작품의 정수를 음미하는 길은 아니라 해도, 또 우회하는 짓이라 해도, 그 사람은 생각할 거리 하나를 주워 담은 셈이다. 거기서 꼬리를 무는 상념은 작품의 세계를 나름 확장하는 동인이 된다. 남은 일은 한 가지. 그 낡은 구두가 납덩이 같던 입을 열어 고단했던 자신의 삶을 한스럽게 고백해주기를 기다리는 것이다.

만사 걷어치우고 압축하자면, 결론은 그림과 더불어 놀자는 것이다. 많은 사람들이 잘못 알고 있듯 미술은 구경할 대상이 아니다. 살아야 할 대상이 미술이다. 미술을 끼고 즐겁게 사는 경지, 그것은 수단이 목표가 되는 행복한 삶이다.

말의 힘, 글의 힘

무슨 얘기가 좋을까. 그림 동네에서 가장 힘이 세다는 평론가들, 그들의 글발 말발에 관한 이야기로 말머리를 잡아볼까. 그래, 그것으로 가자. "평론은 여론을 이긴다"는 것이 알맹이가 되겠다. 중국 최고의 풍류천자(風流天子)는 북송대의 휘종[65] 황제다. 휘종은 요즘 말로 감각이 남다르고 참멋이 뭔지 골라내는 눈이 뛰어났다. 정치는 뒷전으로 내물린 지 오래, 그는 궁전 화원들의 깐깐한 엄부였고, 그 자신이 잘나가는 화조화가이기도 했다. 그는 어느 날 행차길에 정원에서 노니는 공작을 보고 느닷없이 화원들에게 소집령을 내렸다. 황망하게 모여든 화원들은 숨 고를 겨를도 없

이 종이 한 장씩을 건네받았다. 눈앞에 보이는 공작새를 각자 스케치해보라는 지엄한 주문이었다. 있는 재주껏 그린 그림들이 황제 앞에 소복이 쌓였다. 한 장 한 장 살펴보던 황제의 용안이 이내 찌푸려졌다. 전전긍긍하는 화원들에게 황제가 던진 말.

"어찌 하나같이 그림 속의 공작은 왼발을 들고 있는가. 공작이 등나무에 오를 때는 반드시 오른발을 먼저 내민다는 사실을 모른단 말인가."

휘종은 그림 속의 법도를 으뜸으로 쳤다. 보기에 그저 아름다울 뿐 올바르지 않은 그림은 허드레 감정의 표현이라고 질타했다. 그가 매긴 작품의 등위는 신품(神品), 일품(逸品), 묘품(妙品), 능품(能品) 순이다. 여기서 으뜸인 신품은 뜻과 모양이 합치한 작품을 일컫는다. 맨 꼴찌인 능품은 붓 놀리는 재주만 그럴듯한 작품을 말한다. 그러니 공작뿐 아니라 하찮은 미물을 그릴망정 이치에 닿지 않는 그림으로는 황제의 눈에 들기 어려웠을 것이다.

휘종이 누군가. 범국가 차원의 지원을 받은 화원 중심의 원체파(院體派)가 자리 잡는 데 결정적인 역할을 한 사람이다. 12세기의 아카데미즘으로 불리기도 하는 원체파는 당대 미술의 큰 줄기 중 하나다. 휘종은 그림의 논리인 화론까지 남겼다. 막강무비의 권력이 바탕이 되고 거기다 행세깨나 하는 미술평론가의 자질을 갖춘, 그런 황제의 한마디는 직업적인 화가인 화원에게는 더도 덜도 아닌 금과옥조였을 것이다. 과장하면 단 한 줄의 영(令)으로 나라 안의 그림을 송두리째 바꿀 수 있는 위치에 있었던 그였다. 그 정도로 미술평론가는 힘이 세다.

〈절규〉라는 제목의 걸작을 남긴 노르웨이 출신 작가 에드바르드 뭉크[66]를 알 것이다. 편히 잠들지 못한 영혼이 육계를 떠도는 듯 또는 흉흉한 내면의 소리가 소용돌이치고 있는 듯한 그림인 〈절규〉는 작품가를 산정하는 것 자체가 모독이라고 여길 만큼 북구인의 사랑을 한몸에 받고 있다. 1893년 작인 〈절규〉 외에도 뭉크는 초기 걸작 3점으로 이미 유럽 화단의 깊은 관심을 이끌어 낸 작가였다. 〈병든 아이〉 〈사춘기〉 〈그다음 날〉이 바로 그것이다. 〈그다음 날〉이라는 작품은 초본이 불에 타버리는 바람에 1894년 다시 그려졌다. 한 여성이 단정치 못한 포즈로 침대에 널브러져 있다. 그 앞쪽 테이블에는 술병과 술잔이 놓여 있다. 밝은 갈색 톤으로 묘사된 이 그림 속의 여성은 간밤을 간장이 쓰리도록 술로 지샜을 것이 분명하고, 행실 또한 곱게 보일 구석이 없는 인물이다.

이 작품이 발표되자 아니나 다를까 예의 바르고 양식 있는 관객들은 혀를 끌끌 찼다. 작품의 주제가 건전하지 못하다는 이유였다. 나이도 새파란 여자가 술에 잔뜩 취해 벌러덩 누워 있는 꼴이 영 마뜩치 않게 보인 것이다. 1909년 오슬로 국립미술관이 이 작품을 매입하면서 문제가 불거졌다. 기다렸다는 듯이 비난 여론이 들끓었다. 뭉크의 그림을 늘 못마땅하게 보아 온 유력 일간지 『아프텐포스텐』은 인신공격에 가까운 기사로 미술관 측의 처사를 비꼬았다. "이 그림은 수년 동안 팔리지 못한 채 이 전시장 저 전시장을 기웃거렸다. 홀대받아 마땅한 그림 아닌가. 취기에 젖은 이 못된 여자를 불쌍하게 볼 사람은 없다. 설혹 갈 곳이 없다 해도 국립미술관은 그녀가 쉴 만한 장소가 아니라는 것을 알려줘

야 한다." 관객들은 이 기사에 통쾌함을 느꼈다. 그녀가 미술관 바깥으로 쫓겨날 날이 멀지 않은 듯했다. 그러나 며칠 뒤에 나온 국립미술관장 엔스 티스의 반박은 비난 여론을 머쓱하게 만들었다. 그는 차분한 어조로 입을 뗐다. "그녀가 깨어나면 물어보겠다. 이곳이 쉴 만한 곳이냐고. 그러나 지금은 자게 내버려둬야 한다. 그녀가 있는 것이 미술관의 영예가 될지 치욕이 될지 아직은 판단하기 이른 시간이다." 엔스 티스 미술관장은 뭉크의 전기를 남긴 사람이다. 여론에 맞서는 배짱이 두둑하기도 했지만, 후대에 남을 작품이 무엇인지 그는 흔들림 없는 평자의 안목으로 간파했다.

미술평론가는 힘이 세다. 그의 말 한마디에 작가들은 포탄이 터지는 사지로 자청해서 뛰어든다. 영국의 평론가 케네스 클라크가 "절망과 공포가 지배하는 전시에는 음풍농월하는 예술이 더 이상 쓸모가 없다"고 선언했을 때, 작가들은 너도나도 '전시예술가조직'에 가담했다. 1차 세계대전 중에 이들 작가는 공군 해군 등에 파견되어 전쟁의 참상을 화폭에 담는 특수 임무를 수행했다. 서덜랜드 같은 작가는 목숨을 내놓고 지뢰가 묻힌 전장을 종횡무진하며 스케치했다.

평론가가 주창하는 예술의 이념을 위해 작가들은 신명을 바친다. 작품을 죽이고 살리는 그의 문장을 보더라도 미술평론가는 힘이 장사다. 멀리 갈 것도 없이 조선 후기의 비평가인 남태응[67]은 달마도로 유명한 기인 화가 김명국[68]을 '그림 귀신'이라고 슬쩍 띄워주고는 막판에 가서 "그러나 그는 거짓된 기가 많고 치밀하지 못해 그림이 어지럽고 들뜬 게 결점"이라는 몇 마디 말로

뭉크, 〈그다음 날〉

1894~1895년

캔버스에 유채

115.0 × 152.0cm

오슬로 국립미술관

숙취를 이기지 못해 혼곤히 잠에 빠진 여자. 이
여자를 국립미술관이 사들이자 언론은 삿대질하기
시작했다. 술 취한 여자가 쉴 곳이 아니라는
이유였다. 오늘의 미술관은 폭력을 휘두르건
섹스를 하건 가리지 않고 모신다.

뭉크, 〈병든아이〉

1885~1886년

캔버스 유채

119.5 × 118.5cm

오슬로 국립미술관

병든 자의 얼굴이 평화롭고 간병하는 자의 고개가
서글프다. 감동은 뒤바뀐 상황에서 싹튼다.

뭉크, 〈사춘기〉

1894년

캔버스에 유채

151.5 × 110.0cm

오슬로 국립미술관

저 놀란 눈과 오므린 다리. 풋것의 웃자란 몸은 마냥
두렵다.

요절낸다. 국보인 〈자화상〉으로 더 많은 이의 존경을 받은 공재 윤두서마저 평론가의 난도질을 피하지 못했다. 남태응은 "그가 대작을 못 그린 것은 자신의 단점을 감추기 위해서였다"라는 식의 폄하를 거침없이 해댄다. 만인이 겉따라 치는 박수도 일개 평론가의 콧방귀에는 미치지 못할 만큼 그의 영향은 힘이 세고 누대에 걸친다.

전시 팸플릿에 실린 평론가의 서문이 그저 작가를 일방적으로 칭찬해주는 내용이라 해서 어떤 관객은 "무슨 평론이 경축일에 나온 내빈의 축사 같냐"라고 수군댄다. 그러나 전시 서문은 비평이라기보다 감상을 도우려는 기능이 강해 작가에 대한 선의의 소개를 포기하기 힘들다. 그래서 영국의 평론가 허버트 리드는 "처음 만난 사람들 앞에 친구를 소개하면서 이 사람의 코에 난 사마귀가 흉하다거나 부부싸움을 밥 먹듯이 하는 말썽꾼이라는 것을 밝힐 수는 없지 않느냐"라는 말로 평론가를 변호한다.

미술평론가가 지닌 힘은 어디서 나온 것일까. 창조의 본질을 꿰뚫어 볼 줄 아는 통찰력에다 갈고닦은 혹리수(酷吏手)의 엄중한 작품 선택 등이 평론가의 칼을 날 서게 한다. 게다가 당대 미학의 존망을 명쾌하게 가려내는 금강안(金剛眼)이 구비됐을 때 평론가는 추종자의 지지를 획득한다. 국제미술평론가협회의 프랑스 대표를 역임했던 미셸 라공은 시니컬한 풍자로 악명이 높았다. 그는 평론가의 환심을 사기 위한 작가의 전략을 농반진반처럼 늘어놓은 적이 있다. "평론가의 저작 리스트를 그 앞에서 외워라. 여성의 미소에 약한 평론가 앞에서는 브리지트 바르도를 닮은 작가

의 아내가 큰 도움을 준다. 이 경우 조심해야 할 것은, 평론가 중에는 동성애자도 있다는 사실이다. 그러나 가장 고단수의 화가는 아무런 주석도 없이 그냥 작품을 보여주는 사람이다." 라공의 마지막 언급은 작품을 제대로 볼 줄 모르는 껍데기 평론가를 욕보이는 말이다. 평론가라고 해서 다들 힘이 센 것은 아니고, 그중에는 실리콘으로 무장한 사람도 있음을 경계한 것이다.

풍경이 전하는 소식

―――――

"떨어지는 꽃은 뜻이 있어 흐르는 물을 따르건만 / 흐르는 물은 무정타, 떨어진 꽃 흘려보내네[落花有意隨流水 流水無情送落花]."

선가에 떠도는 선시의 한 구절이다. 낙화와 유수는 한마음인 줄 알았더니 그렇지도 않은가 보다. 자연이 이러할진대 세상사는 물어 무엇하리오. 낙화의 저 유정한 마음을 유수는 몰라준다. 그러니 무정은 유정을 가차없이 보내버린다. 거기에 비애가 있고, 절통이 있고, 낙담이 있다. 자연에 기대고픈 인간의 로망은, 선시에 따르면, 어쩐지 비극이다. 도저한 비극의 드라마를 지켜보노라니 자연은 '몸소 그러한' 세계로 오연하구나. 무정타, 자연이여, 속절없는 인간사여. 섭리가 정녕 무엇이관데 낙화와 유수는 상관하는 사이가 되지 못하는가.

동양의 자연은 신비롭고도 외경스러운 존재다. 서양처럼 인간의 엄혹한 관찰 대상이거나 대척의 지점에 외따로 놓인 오브제가 아니었다. 인간의 속셈을 받아주지 않아 때론 울고 성낼망정 자발머리없이 까발리는 불경스러움은 자연에 관한 한 그리해서는 안 되는 것이었다. 스스로 그러한 세계이다 보니 어찌할 수 없는 이 존재를 향한 인간의 사모는 미약하나마 오히려 끈질기다. 유정한 마음을 자연에 의탁하면서 구름과 산과 냇물과 바람에게 한 소식 듣고자 하는 동양인의 희구는 시간과 공간을 뛰어넘어 오늘에까지 이른다.

세속의 정경을 한탄하다

내 앞에 두 작품이 놓여 있다. 하나는 타데오 디 바르톨로[69]가 1403년에 그린 ‹새들에게 설교하는 성 프란체스코›이고, 또 하나는 10세기 무렵 중국 오대의 관동[70]이 그린 것으로 전하는 ‹관산행려도(關山行旅圖)›이다. 디 바르톨로의 그림은 나무판에 템페라*로 그린 것이고 관동의 그림은 비단에 그린 채색화다. 디 바르톨로의 그림부터 보자. 이 작품은 성 프란체스코의 생애를 묘사한 것 중의 하나다. 네모 납작한 나무판이 아니라, 요즘 용어로 말하자면 ‘셰이프드 캔버스(shaped canvas)’처럼 위쪽은 구름이 뭉게뭉게 피듯 잘라낸 변형 패널이다. 이 작품이 내 앞에 놓인 것은 그것이 어슴푸레한 풍경화, 곧 풍경화의 기미를 보여주기 때문이다.

사실 말이 풍경화지 중세 시대의 서양 풍경화란 볼품이 없다. 이상적인 인간상이나 신화적 형상들이 지배하던 시절의 서양 회화에서 풍경은 그저 영웅이나 신적인 존재의 영광을 드러내주는 소품밖에 되지 못했다. 이 작품도 인물이 주이고 풍경은 종속적인 배경일 따름이다. 성 프란체스코는 오른손을 들어 발치 아래 앉아 있는 온갖 잡새들을 축복한다. 그가 서 있는 곳은 산비탈. 나무는 우산처럼 위쪽이 반원형이고, 그 옆 먼 산의 모습은 삼각형의 거석처럼 땅속에 박혀 있다. 바닥에는 드문드문 풀들이 자라고 화면의 톤은 황금색이다. 현대의 나이브파 회화처럼, 또는

*　　템페라(tempera) | 아교나 달걀노른자로 안료를 녹여 만든 불투명한 그림물감. 또는 그것으로 그린 그림.

디 바르톨로, ‹새들에게 설교하는 성 프란체스코›

1403년

패널에 템페라

하노버 란데스미술관

그림이면서 상징들의 집합체다. 세속의 경치에
경탄하는 것이 신에 대한 불경죄에 해당하는
시절이었다. 풍경화는 신의 말씀을 전하는 도구에
불과했다.

우리의 민화처럼 담졸한 분위기가 전체 그림을 감싸고 있다.

이 그림이 재미있다고 느껴지는 것은 그 시대의 풍경화가 지닌 전형성을 잘 보여주기 때문이다. 비탈을 이루는 큰 돌들은 빗자루로 쓸어놓은 듯 너무 매끈해서 사실감이 떨어지고, 한 그루의 나무는 몽환적인 모습으로 서 있다. 삼각형의 먼 산 또한 비사실적이다. 새들의 자태는 생명감 없이 그려져 있다. 결국 한 성자의 자비로움을 표현하기 위한 소도구 역할에 그치는 것이 이 그림 속 풍경의 역할이라 하겠다. 작품 속에서 풍경이 요구될 때는 반드시 장식적이면서 상징적인 도상으로 나타나는 것이 중세 회화의 특징이다. 케네스 클라크가 말한 '상징의 풍경화'가 그것이다. 꽃이나 정원이나 나무들은 종교적 상징성을 띤다. 즉 정교하지 못해 서툰 솜씨로 그려진 산은 시나이 반도의 사막을 의미하고, 야생의 풀밭 따위에 울타리가 있고 그 속에 성처녀와 아이가 앉아 있는 정원은 천국을 뜻하며, 어쩌다 화면 한 구석에 피어 있는 백합은 순결을 상징한다. 황금색은 영원히 변치 않는 가치를 말한다.

중세인에게 자연은 미지의 세계일 뿐 아니라 공포의 대상이기도 했다. 그러니 요즘처럼 그저 기분 전환이나 유락을 위해 등산하는 사람도 없었다. 미술사에도 나오는 최초의 등반인은 14세기의 이탈리아 시인 프란체스코 페트라르카였다고 한다. 페트라르카는 르네상스의 씨앗을 뿌린 인문주의자였다. 물론 산 타기를 즐기면서 자연경관을 감상할 목적으로 산에 간 인물로 그가 최초였다는 얘기다. 그러나 그는 산에 오른 즉시 회개하고 내려온다.

훗날 그의 고백에 따르면 이런 세속적인 정경을 잠시나마 찬양했던 자신에 대해 분개했다는 것이다. 속스러운 것과 성스러운 것의 갈등을 극복하고자 평생 궁구했던 시인다운 몸가짐이다. 경치를 즐기고 노래하는 것이, 자연의 위대함을 예찬하는 것이 신에 대한 불경죄에 해당하는 시절이었다.

인문정신에 뿌리를 둔 서양은 고대 그리스 이래로 자연보다는 인간에 더 관심을 가졌다. 단적으로 말하면 추상미술이 나오기 이전의 서양 회화는 대부분 역사나 신화 또는 종교적인 사건이나 인물들의 이야기를 담고 있으며, 풍경화나 정물화처럼 이야기 중심이 아닌 회화들은 진지한 상급의 미술이 아닌 것으로 간주되었다. 그 전통은 시대가 변한 오늘에 이르기까지 완전히 사라졌다고 보기 어렵다.

보는 자의 마음자리

이제 남은 그림 <관산행려도>를 보자. 디 바르톨로의 풍경과 무엇이 다른가. 화가 관동은 이 그림에서 사람을 찾아보기 어렵게 해 놓았다. 제목으로 보면 분명 관산에서 여행한다는 뜻인데, 여행을 즐기는 사람의 모습은 도무지 찾기가 어렵다. 근대 이전 서양식 풍경화와는 정반대라고 할까. 세로로 긴 화면은 윗부분을 차지한 거대한 돌산이 압도한다. 그 아래 연봉이 좌우로 내려오고, 중간에는 대각선 구도의 계곡물이 흐른다. 좌측 맨 아래에 와서

야 개미 새끼만 한 사람들이 고물고물거린다. 한마디로 자연이 있지 인간은 없다고 하겠다. 있어도 그것은 자연에 폭 싸인 모습이지 자연을 장악하는, 또 섭리를 주관하는 신탁의 구도가 결코 아니다. 서양의 신화적인 구조를 지닌 회화에서 자연 풍경이 그야말로 왜소하기 짝이 없는 하부 층위로 다루어진 것에 견주면 이는 완전한 전도이다.

물론 이 그림 역시 실제 풍경과 달리 인상적인 모습을 도드라지게 표현한, 이를테면 과장의 혐의를 무릅쓴 산수화라고 할 수 있다. 그러나 관동의 인상적인 과장과 디 바르톨로의 종속적인 장식성은 분명 지향점이 다르다. 관동은 사실에 가깝게 다가가려 하면서도 기어코 관념의 의취를 포기할 수 없었다. 만일 이 그림을 보는 이가 과장의 낌새를 느끼고 있다면 그것은 자연의 풍경을 빌려 자신의 심리적 공간을 확보하려는 화가의 의도가 있었기 때문일 것이다. 그 공간은, 말을 바꾸면, 자연에 대한 인간의 어쩔 수 없는 정일 터이다.

유정한 마음을 자연에 의탁하는 동양인의 생래적 기질은 산수화의 '준(皴)'에서도 쉽게 목격된다. 준은 무엇인가. 흔히 선이나 라인으로 전용되는 바람에 동양화의 특성이 선의 예술로 간주되기도 하지만, 준은 단순히 '그어진 선'으로 번역되기를 거부한다. 산수화에서 돌이나 산, 또는 흙을 표현하는 경우 주로 그 겉모습을 나타내기 위한 묘법이 준이다. 그러나 준은 '트다'와 '주름잡히다'가 본뜻이다. 즉 피부가 얼어서 튼 자국이나 얼굴을 찡그릴 때 보이는 주름을 의미한다. 결국 그 형태는 선으로 가시화되

기 마련인데도 굳이 사람의 피부결로 이름을 빌려온 것은 왜 그런 가. 선은 피가 통하지 않는 길의 자취다. 준은 찌르면 아프고 찢으 면 피가 나는 생명체의 세포다. 동서양의 자연관이 다르다는 사 실을 바로 여기에서 찾으려 한다면 과연 망발이라 할 것인가.

예술가만이 자연 경물의 특성을 자신의 감정과 연계할 수 있다고 흔히 말한다. 이는 동양과 서양이 다르지 않다. 그러나 서 양의 이성 중심주의에서 발기한 풍경화와 달리 동양에서 산수를 관찰하는 것은 지형을 측량하고자 함이 아니요, 산수를 그리는 것은 지도를 제작하고자 함이 아니다. 이 전제가 곧 동양 산수화 의 속 깊은 전통인 바, 실로 마음을 의탁하는 산수가 있게 되는 조 건이라 할 수 있다.

산수화가 만개했던 중국 송나라에 이르면 자연을 묘사하는 데 있어 '정(情)과 경(景)의 관계'에 대한 담론이 태동한다. 남송의 문인 강기[71]는 시를 예로 들어 이 관계를 설파한다. "물이 흐르니 마음이 초조해지지 않고, 구름이 있으니 뜻이 모두 느려진다"라 고 읊은 시 구절은 강기의 해석에 따르면 '경 속의 정'이다. 흐르 는 물과 떠도는 구름은 서두르지 않는다. 이 풍경에서 얻는 정취

전(傳) 관동, 〈관산행려도〉

오대 10세기경

비단에 채색

144.4 × 56.8cm

대만 고궁박물원

인간을 압도하는 산수다. 숨은그림찾기처럼 사람을 찾아내야 한다. 관동은 최고의 화가이자 스승인 형호를 넘어서고자 먹고 자는 것도 잊은 채 그림 그리기에 몰두했다.

는 느긋함이다. "발을 걷으니 오직 흰 물이요, 안석에 기대어도 또한 푸른 산이로다." 이 시는 '정 속의 경'이다. 앞의 시구와는 반대로 정취가 먼저 있고 경치가 따른다. 발을 걷거나 안석에 기대는 마음이 물과 산을 보게 한다. 마지막으로 강기가 꼽은 것은 '정과 경의 융합'이다. "시대가 수상하니 꽃이 눈물을 뿌리고, 이별을 한탄하니 새도 놀란다." 세상사와 인간사가 자연사와 더불어 한통속으로 가는 경지를 이 시는 표현하고 있다. 강기는 매듭짓는다. "진실로 경은 정이 없으면 드러나지 않고, 정은 경이 없으면 일어나지 않음을 알 것이리라."

풍경과 산수. 마치 서양화와 동양화의 대명사인 것처럼 나는 서술하고 있지만, 현대 회화에 이르러서는 무 자르듯 양의 동서를 토막 내는 것이 진실한 의미의 분별지라고 하긴 어렵게 되었다. 그러나 세월이 흘러도 변하지 않은 것이 있다. 그것은 동양의 산수화와 서양의 풍경화를 대하는, 어찌할 도리가 없는 우리의 마음자리이다.

화면이여, 말하라

추상화라고 하면 머리가 지끈지끈하다는 사람이 아직은 많다. '아직은 많다'고 하면 뒷날에는 문제가 풀릴 수도 있다는 말이 될 터인데, 글쎄, 시간이 절로 이 두통을 해결해줄 것인지는 의문스럽다. 아예 추상화는 작품도 아니고, 더 이상 알고 싶지도 않을뿐더러 평생 그런 그림이라면 한 점도 집에 걸어놓고 싶은 생각이 없다는 사람도 의외로 많은 걸 보면, 나이 들면서 저절로 추상화를 좋아하게 되는 것은 무망한지도 모르겠다. 그것은 시간의 문제가 아니라 깨달음의 문제이기 때문이다. 그런데도 아직은 많다고 한 것은 구상화와 추상화가 실로 백지 한 장 차이일 따름인데도 그 정도의 간극마저 못 견뎌 하는 사람들이 있다는 것에 대한 안타까움의 표현일 수도 있다.

추상화는 과연 어려운 미술인가. 뜬금없는 이 질문의 답변이 어렵다면 어렵지, 추상화 자체는 결코 어려운 대상이 아니다. 보이지 않는 것이 어려울 뿐, 보이는 것이 무에 그리 어렵겠는가. 추상화도 구상화처럼 눈에 보이는 그림이기는 매한가지다. 이런 멋들어진 옛글이 있다. "베어버리자니 풀 아닌 게 없지만 두고 보자니 모두가 꽃이더라[若將除去無非草 好取看來總是花]." 향기 있는 꽃이냐, 쓸모없는 풀이냐 하는 것은 사람 마음먹기에 달렸다는 뜻이다. 우스꽝스럽게도 추상화를 내처 풀인 양 상대하지 않았던 사람도 마음 한 번 달리 먹으면 그곳에서 나는 향기를 놓치지 못할 것이다. 잘못은 보지도 않고 베어버리는 데 있다.

색채들의 아우성

제임스 애벗 맥닐 휘슬러[72]라는 미국 화가가 있다. 19세기 말 인상파 화가들과 함께 활동한 그는 깐에는 제법 놀치는 버릇을 가지고 있었다. 그래서 기행을 많이 남겼다. 그의 작품 중에 가장 인기있는 그림은 자기 어머니를 그린 인물화다. 이 인물화는 국내에서도 개봉된 코미디 영화 ‹미스터 빈›에도 등장했다. 미술관 직원인 미스터 빈이 소장품을 들고 해외 초대전에 나갔다가 엎치락뒤치락하는 바람에 망가뜨리게 되는, 바로 그 그림이다. ‘화가 어머니의 초상'이란 부제가 있는 이 작품에 휘슬러는 애초 ‘회색과 검은색의 구성'이라는 엉뚱한 제목을 붙였다. 분명 안방에 앉아 있는 어머니의 전신 측면상을 그린 구상화인데 제목은 회색과 검은색 어쩌고 하는, 그림의 실제와는 도시 사개가 맞지 않은 것이었으니 보는 이가 당혹했을 것이다.

그는 그런 악취미가 있었다. 인상파와 교유했다고 하나 그는 빛과 색채의 효과보다는 색면의 미묘한 변화에 유의했다. 중요한 것은 주제가 아니었다. 형태를 빚어내는 데 기여하는 색채들, 그것의 다양한 구사를 그는 생각했다. 앞서 작품 제목에서 느꼈다시피 한 인물의 구체적 형상을 묘사하면서도 화가로서의 전략은 색들의 묶음이 보는 이의 감정을 어떻게 흔들어낼 것인가에 있었다. 눈 밝은 사람이라면 여기서 벌써 추상화의 단초를 감지하게 된다. 어머니의 실체를 그리면서 그 존재의 구체적인 양태보다는 존재를 떠받치고 있는 색채들의 ‘소리 없는 아우성'에 귀

휘슬러, ⟨회색과 검은색의 구성−화가 어머니의 초상⟩

1872년

캔버스에 유채

144.0 × 162.0cm

파리 오르세미술관

휘슬러는 미국에서 태어나 파리와 런던을 오가며
작업했던 초상화가였다. 자포니슴의 영향을 가장
민감하게 받아들인 휘슬러는 세기말의 우울에
시달리며 남다른 감각을 초상화에 표현했다.

기울이고 싶은 화가의 마음. 그것은 훗날 추상화의 한 줄기를 이루는 맹아가 된다.

휘슬러에 대한 곁가지 이야기를 하나 더 하자. 제목을 상당히 도발적으로 짓는 그의 버릇은 다리가 있는 밤 풍경을 그린 작품에서도 마찬가지였다. T 자형 다리가 화면 가운데 크게 그려져 있고 뒤편으로 도시의 불빛이 점점이 찍힌 그림이다. 여기에 그는 '푸른색과 은색의 야상곡'이라는 로맨틱한 이름을 붙이고 200 기니(guinea. 17세기 후반에서 19세기에 걸쳐 쓰인 영국의 금화 또는 화폐 단위)의 작품가를 매겼다. 그랬더니 비평가 존 러스킨이 발끈했다. "아니, 어릿광대 같은 녀석이 관객 얼굴에 물감 병을 내던지고도 그 대가로 200기니를 달라니, 이런 괘씸한 노릇이 있나." 비난받은 휘슬러는 러스킨을 명예훼손으로 고소했다. 재판은 엉뚱한 방향으로 흘렀다. 작품성을 따지는 일은 온데간데없고 "겨우 이틀간 작업한 그림을 두고 그처럼 큰돈을 내놓으라고 할 수 있는지" 법정은 화가를 추궁하기 시작했다. 휘슬러는 대답했다. "이틀이라뇨. 무슨 말씀. 이 값은 평생 갈고닦은 지식의 대가로 매긴 겁니다."

이 예화는 무엇을 말하는 것일까. 추상화에 대한 인식이 그리 깊지 못하던 시절, 화가는 그저 눈에 보이는 대상을 사실적으로 재현하면서 창조주를 기쁘게 하는 조화로운 화면 만들기에 신명을 바치는 것이 마땅한 것으로 간주되었다. 그러니 세상을 바라보고 해석하는 화가의 흉중이 아무리 깊다 한들 그것은 모름지기 이상미와 자연미를 베껴내는 기술적 측면에 봉사해야 옳지,

개인의 사밀한 감정을 드러내는 것은 엉덩이에 뿔난 짓이나 다름없었다. 그러나 작품의 생명이 어디 그런가. 화가가 나무 한 그루를 그려도 이 풍진 세상에 대한 사감을 얼마든지 실을 수 있는 것이다. 그러므로 휘슬러가 그린 다리 풍경은 평생 동안 자신의 마음 자락에 붙어 있던 정서의 표현이 될 수 있는 것이다. 자신의 말대로 '은근히 적을 만들어가는 기술'로 악명을 떨친 휘슬러는 작품에서 문학적인 담론이나 이야깃거리를 제시하려 하지 않았다. 형태와 색채의 상관성을 시험해보고픈 그의 일탈 행위는 대중의 차분한 감상과 고양된 정서를 만족시키지는 못했지만 들끓는 인간 내면의 표현 욕구를 자극했다는 점에서 추상화가 발흥할 수 있는 또 다른 출구를 열었다고 하겠다.

추상화의 배냇짓

파스칼은 말한다. "보통 때는 거들떠보지 않던 인물이나 사물을 꼭 실물처럼 그려냈다고 해서 사람들은 감탄한다. 그렇게 된다면 회화라는 것이 얼마나 허황한 놀음인가." 뻔한 것을 보고 감탄하는 마음은 물론 리얼한 그림의 끈질기고 강렬했던 전통에 기인한다. 흡사 그것은 습관이 돼버렸다. 앙드레 말로도 말했다. "오직 서양만이 유사성을 예술의 첫째 요소로 믿었다." 그의 한탄에는 서양미술이 지닌 사실주의의 숙명과 아울러 그 한계에 대한 깊은 반성이 깔려 있었다.

19세기를 치열하게 살아낸 화가 들라크루아[73]는 실체에 얽매일 수밖에 없는 역사적인 대작을 그렸으면서도 사실성에 관한 한 선각자적인 발언을 한 바 있다. 그의 친구가 슬쩍 귀띔했다. "자네는 역사적인 장면을 놓쳤어. 어젯밤 영국 대사관에 들렀더니 모모한 거물 두 명이 붉은 예복과 푸른 예복 차림으로 참석한 걸 보았다네. 그 장면은 충분히 역사화의 소재가 될 법하지 않은가." 돌아온 들라크루아의 대답이 이랬다. "그 같은 거물급 인사는 내게 필요 없네. 그저 붉은 옷과 푸른 옷을 입은 사내 둘만 있다면 족한 것이지."

인물의 명성과 그 명성이 쌓은 역사적 가치는 그림의 유의미한 주제를 흥미진진함 속에 떠받든다. 그러나 화가의 효용이 그것에만 기여한다면 그림은 역사의 피동적인 서술이나 목격담에 머물 것이다. 무엇보다 화가는 표현하고 싶다. 대상의 차가운 존재를 옮기는 것으로는 만족하지 못한다. 때로는 뜨거운 감정의 분출을 그 대상에게 의탁하려는 욕망을 자제할 수 없다. 붉거나 푸른색에 이입하려는 들라크루아의 초발심은 실체의 자세한 묘사에서 느낄 기계적인 찬탄보다 훨씬 따뜻하거나 서늘한 인간적 고뇌의 냄새를 풍길 것이다. 그것은 껍데기의 현란함에 미혹되지 않고 본질로 곧장 짓쳐 들어갈 수 있는 방도가 되기도 한다. 말을 바꾸면 추상화는 일초직입(一超直入)의 선가적 유희에도 크게 빚진 것이 있다는 얘기다.

광풍과 같은 삶에서 나온 반 고흐의 예술적 자각도 추상화의 배냇짓에 다름 아니다. 그는 성격과 배우의 표정이 연상되는

말레비치, 〈흰 바탕에 검은 사각형〉

1913년

캔버스에 유채

106.2 × 106.5cm

상트페테르부르크 러시아미술관

절대주의의 창시자로 불린 말레비치[74]는 흥분
잘하는 거구의 사나이였다. "지금까지의 그림은
풀 먹인 와이셔츠를 입은 신사의 넥타이이거나 배
나온 귀부인의 분홍색 코르셋과 같은 것이었다."
그의 그림은 어떤가. "창작은 자연 속에 있는 어떤
것에서도 빌리지 않아야 한다."

고백을 한다. "나에게 있어 가장 완벽한 것은 무엇인가. 자연에 있어서는 폭풍의 드라마요, 삶에 있어서는 고뇌의 드라마이다." 안면(安眠)을 취하지 못하는 깊은 밤의 저 불온한 영혼. 반 고흐의 표현에 대한 욕구는 불온하다 못해 귀기가 어른거린다. 결국 표현이란 인간의 내적인 드라마이며, 미술은 그 드라마가 펼쳐지는 연출 무대이다. 뒤척이고 몸부림치는 드라마틱한 감정은 반 고흐의 꾸불텅한 색선에 그대로 옮겨 붙었다. 그의 그림에서 대상은 아무런 기득권을 요구하지 않는다. 아니, 대상은 오히려 감정의 세입자에 불과하다. 연출가의 고뇌가 생생하게 살아 있는 이 컬러 필드는 추상화의 탯자리라 불러야 한다.

추상화는 마침내 목소리를 높이기 시작한다. "화면이여, 그대가 입을 열어 말하라." 그림 속의 대상이 주장하는 시대를 뛰어넘어 회화 자체의 자율적인 존재 가치를 부르짖는 시대, 곧 추상화의 시대를 이름이다. 20세기 추상미술을 용이하게 바라보는 두 가지 길은 '조형'과 '표현'이다. 사실에 근거하지 않은 채 기하학적이건 서정적이건 순수한 꼴을 만들어가는 방식인 조형, 그리고 합리적인 전후 사정에 얽매임 없이 감정의 솔직하고도 자동기술적인 측면을 따라가는 표현은 추상화를 이해하는 키워드가 된다. 요컨대 어느 쪽이든 마침내 외적인 현실 세계의 예속에서 벗어나 자주적인 고유의 현실을 창조하게 됐다는 점에서는 마찬가지다.

나를 그려다오

초상화 또는 자화상 얘기를 해보자. 세상에 잘난 사람 못난 사람 쌔고 쌨다. 잘난 사람은 제 사진 쳐다보며 으쓱해 하고 못난 사람은 개칠한 사진이나마 벽에 붙인다. 자기 얼굴을 그리고 찍은 그림과 사진은 존재 확인 이상의 심리적이고도 심미적인 효용이 있는 것 같다. '형태를 통한 내면 천착'과 '과시적인 자기만족'을 넘어서서 초상화와 자화상이 보여주는 스펙트럼은 팔색조처럼 현란하다.

초상화들의 호시절

자기 얼굴이든 남의 얼굴이든 얼굴 가지고 한 세상 날린 작가라면 단연 미국의 팝아티스트 앤디 워홀[75]을 꼽아야 한다. 그는 사시사철 궁한 날 없이 얼굴만 팔아먹고 호의호식했으니 팔자치곤 상팔자였다. 워홀은 죽은 뒤에도 늘어진 팔자다. 1998년 5월을 상기하자. '앤디워홀의 달'로 불러야 마땅한 달. 그는 그해 5월 12일과 13일 연이틀 뉴욕의 소더비와 크리스티 경매장을 오가며 장외 홈런을 날렸다. 생전에 벌써 '팝아트의 흥행사'에다 장사 수완 좋기로 호가 난 워홀답게 그는 지하에서도 반색할 만한 자신의 새 기록을 추가했다.

먼저 12일 크리스티 경매장. 이날 워홀의 경매작 〈자화상〉

워홀, ⟨자화상⟩

1986년

캔버스에 실크스크린

203.0 × 193.0cm

뉴욕 마리사델레 갤러리

미국 팝아트의 악동인 앤디 워홀은 자기 연출에 능란한 솜씨를 보였다. "만일 당신이 내가 누구인지 알고 싶다면 내 작품의 앞쪽을 보라. 그 뒤에는 아무것도 없다. 나는 모든 사물의 겉만 본다."

은 그가 남긴 여덟 점의 자화상 중에서 가장 비싼 값에 낙찰됐다. 224만 달러를 부르고 나서야 호가가 멈췄다. 고작해야 뻘건 바탕이나 새파란 바탕에 짓뭉개진 얼굴이 조악한 상태로 드러난 실크스크린 따위의 작품인데 어마어마한 가격이 아닐 수 없다. 우리 눈에 익숙한 워홀의 자화상은 그가 세상을 떠나기 한 해 전에 제작한 봉두난발형 몰골이다. 에즈라 파운드의 시구처럼 '어둠 속에 나타난 유령처럼 흰 얼굴' 말이다. 하늘로 쭈뼛 솟은 레게 싱어 스타일의 머리카락에다 세상의 혼돈을 마치 처음 맞이한 듯한 눈동자⋯⋯ 미술의 바깥 동네에서 제 정신을 가지고 사는 보통 사람이라면 돈 주고 가져가라고 해도 도리질 칠 얼굴이 워홀의 초상이다. 그러나 당시 돈으로 20억 원이 넘는 돈을 치르면서까지 제 얼굴이 아닌 남의 얼굴을 사는 사람이 나선 것은 무슨 연유인가. 답이야 뻔하다. "돈이 된다"는 것. 하지만 컬렉터의 호사 취미로만 설명할 수 없는 다른 무엇이 있지는 않았을까. 이날 경매에서는 다른 20세기 거장들의 작품도 상당수 팔렸다. 공교롭게도 낙찰된 작품 중 뉴스가 될 만한 것들은 모두 인물화였다. 모딜리아니[76]의 ‹체크무늬 옷을 입은 여인›이 539만 달러에 팔려 최고가를 기록했고, 같은 작가의 또 다른 작품 ‹소녀 좌상›은 484만 2,500달러에 새 임자를 만났다. 피카소의 ‹여인 흉상›은 330만 2,500달러에 나갔다. 이날 크리스티 경매는 한 마디로 인물 초상화들의 압승이었다.

하루 뒤인 13일, 이번에는 소더비가 워홀을 향해 엄지를 치켜세웠다. 워홀이 1964년에 제작한 ‹오렌지 마릴린›의 낙찰가가

워홀, 〈다색 마오쩌둥 열다섯〉

1980년

캔버스에 실크스크린

74.0 × 96.0cm

취리히 비쇼프베르거 갤러리

워홀은 말한다. "그림들은 모두 같은 크기로, 같은 색깔로 제작돼 서로 교환할 수 있어야 한다. 서로 좋은 것 또는 나쁜 것을 가졌다는 느낌이 들지 않아야 한다. 오리지널이 좋다면 복제도 좋은 것이 돼야 한다."

불리자 응찰자들의 입이 딱 벌어졌다. 1,730만 달러! 이 경천동
지할 금액은 당시 팝아티스트의 작품으로는 사상 최고가였다. 청
록색이나 금빛을 띤 마릴린 또는 다색조의 마릴린 등 그의 마릴
린 먼로 시리즈는 워낙 다양한데, 이들은 또 세계의 미술 애호가
들이 가장 좋아하는 워홀의 '애창곡'이기도 했다. 실제로 이날 이
전까지 그의 작품 중에서 가장 고가로 팔린 것도 마릴린 시리즈였
다. 407만 달러의 ‹숏 레드 마릴린›이 그것이다.

나는 네가 되고 싶다

워홀의 인물 초상은 무엇 때문에 초절정의 인기를 구가하는 것일
까. 그의 초상 시리즈는 사실 공들인 노동의 산물이 아니다. 그렇
다고 손재주를 칭찬할 묘작도 아니다. 비단 초상화만 그러랴.
워홀의 작품 거개가 대량생산된 공산품과 다를 바 없다는 것은 미
술을 좀 아는 이에게 상식이다. 등짝에 땀 한 방울 흘리지 않고 찍
어내는 실크스크린 기법의 인물화는 신성한 예술가의 노고를 비
웃는 것일 수도 있다. 우리의 기를 꽉 꺾어놓을 거액의 달러를 아
낌없이 쓰게 하는 그 구매 촉발력은 도시 어디서 나온 것일까.
　바로 욕망이다. 그 욕망은 사람의 욕망이자 세상이 갈구하
는 욕망, 그리고 그 욕망이 투사된 지점에 가닿고 싶은 또 다른 욕
망이다. 욕망의 현현, 그것이 워홀의 초상화에 등장하는 인물들이
다. 화신이 된 욕망이라고 해두자. 프랑스 학자 르네 지라르가 일

찍이 간파한 '욕망의 삼각형', 그 꼭짓점에 서 있는 인물들이 워홀의 초상화를 수놓는다. 리즈 테일러, 재키 오나시스, 말론 브란도, 요제프 보이스, 마릴린 먼로, 워렌 비티, 그리고 마오쩌둥…… 거기다 출세한 쥐새끼 미키 마우스가 가세하고, 언제나 인간을 곤혹스럽게 만드는 원숭이마저도 워홀 작품의 캐릭터로 출몰한다.

마릴린 먼로가 "침실에서 입고 잔다"고 말한 샤넬 No. 5는 먼로도 뿌리고 나도 뿌린다. 먼로의 나비 안경은 나도 쓴다. 먼로의 입술 위 복점은 나도 찍는다. 먼로의 '먼로스 워킹'은 나도 걷는다. 먼로에 가닿고 싶은 나의 욕망은 샤넬 No. 5를 뿌리고, 나비 안경을 쓰고, 복점을 찍고, 먼로스 워킹으로 걸으며 해갈된다. 복제된 욕망의 체험이다. 워홀의 인물은 내가 소유한 욕망의 인신(人身)인 동시에 매입 가능한 물신(物神)으로 환치한 것이다. 워홀의 성공이 거기에 있다.

그렇다면 모든 인물 초상화는 욕망의 표현이고 자기도취의 도구인가. 인물 초상을 거울에 견준 사람은 많다. 거울에 비치는 얼굴과 사진에 찍힌 얼굴을 두고 소설가 마크 트웨인이 던진 농담이 재미있다. 어떤 이가 자기와 마크 트웨인이 너무 닮았다며 사진을 동봉한 팬레터를 보냈다. 마크 트웨인은 답장에 이렇게 썼다. "고맙습니다. 덕분에 아침마다 거울 대신 사진을 보며 면도해도 되겠군요." 거울에 비친 모습과 사진이나 그림 속의 모습은 허상임이 분명하다. 실상보다 허상에 대한 탐구에 더 열을 올리는 곳이 예술의 세계다. 롤랑 바르트의 『기호의 제국』에 이런 언급이 보인다. "서양에서 거울은 본질적으로 나르시스적 대상이다. 사

람이 거울에 대해 생각할 때는 거기서 자신을 보기위해서일 뿐이다. 그러나 동양에서 거울은 공(空)인 것 같다. 그것은 텅 빔의 상징이다. 도인이 말하길 '정신은 거울과 같다. 거울은 아무것도 거머쥐지 않으며 아무것도 밀어내지 않는다. 받아들이거나 간직하지 않는다'고 했다. 거울은 다른 거울만을 사로잡는다." 거울이 자기 존재의 확인이냐, 빈 마음의 상징이냐를 두고도 동서양이 나뉜다.

불변을 그린다?

거울을 초상화와 동렬에 놓고 수사를 펼쳐나가는 것은 어설픈 비정(比定)의 산물일지 모른다. 그러나 롤랑 바르트의 말마따나 동양의 초상화가 자기도취에 머물지 않고 내면을 비춘 거울로 여긴 증거는 명백하고 허다하다. 당장 조선시대의 초상화 몇 장만이라도 살펴보라. 저 유명한 공재 윤두서의 ‹자화상›을 똑바로 쳐다본 사람이라면 그 말의 진정성을 인정할 도리밖에 없을 것이다. 형형한 눈빛, 꿈틀대는 수염, 화색이 도는 낯빛…… 그것은 솜씨가 좋아서 나온 그림이 아니다. 그 인물이 지닌 정신을 낚아채 그림 속에 투영시키는 기법, 즉 전신사조(傳神寫照)의 이해 아래 그려진 것이다. 정신을 빼다 박는 데는 모델의 신분 귀천이 따로 없다. 귀하면 귀한 대로 천하면 천한 대로 모델의 정신은 종이 위에 영합한다. 전신사조를 가능하게 한 테크닉이 배채(背彩)이다. 배채는

세잔, 〈볼라르 초상화〉

1899년

캔버스에 유채

100.0 × 81.0cm

파리 프티팔레미술관

세잔은 불같이 화를 내다가 갑자기 어린애처럼
양순해지는 충동적 사내였다. 화상 볼라르는
세잔이 맘에 들지 않는 자기 그림을 북북
찢어버리는 모습을 여러 차례 목격했다.

종이 앞면에 채색하는 것이 아니고 뒷면에서 서서히 밀어 올리는 방식을 말한다. 이는 '은은한 수혈'이라 해도 좋다. 볼 수 없는 뒤에서 보이지 않는 정신을 구현하는 작업이 참으로 지혜롭다.

서양에서 초상화를 그릴 때 모델과 화가의 거리는 1.5미터에서 2.5미터 정도로 잡는다. 물론 흉상을 그릴 때다. 전신상은 모델 키의 2배에 해당하는 거리인 4미터 정도 떨어진 곳에서 작업한다. 그것은 화가가 상대방을 관찰하는 데 적당한 거리다. 이 거리가 재미있다. 일본에서 일하는 어느 건축가가 말했다. 사람과 사람이 가장 긴밀한 느낌을 가지려면 어느 정도 떨어져서 대화해야 좋을까 생각해 봤더니 얼굴 길이의 2.5배가 좋더란다. 자신의 마음을 전하는 가장 살가운 거리라는 것이다. 이 간격은 주변을 잊게 하는 거리다. 접근학에서 말하는 '친밀한 거리'도 18인치에서 36인치 사이이다. 좀 더 밀착하면 서로를 관찰하지 못한다. 마음의 파동이 간섭받는다. 사람들이 왜 키스할 때 눈을 감는지를 생각해보라. 관찰하기를 포기한 까닭이 혹 아닐까. 사랑하는 사람들이 더 이상 관찰해야 할 이유는 없다.

모델을 관찰하는 거리는 마음을 주고받는 사적인 거리와 다르다. 떨어져 있는 대상을 가장 객관적으로 살필 수 있는 거리가 필요하다. 객관성은 불변하는 모델의 영원성을 붙잡는 데 불가결한 조건이다. 시대를 건너뛰어 살아남는 걸작 초상은 대개 모델을 통해 인간 존재의 영원성을 확보하려 한 것이다. 세잔이 화상 앙브르와즈 볼라르[77]의 초상을 그리면서 볼라르를 무려 105차례나 작업실로 불렀다는 일화가 있다. 세잔은 그 인물을 불변하는

형상으로 남기고 싶어 했다. 마치 그의 움직이지 않는 사과 그림처럼. 그러나 실패했다. 역설적이게도 세잔에게서 절감하는 것은 인간의 유한성이다.

테러리스트 워홀

1968년 여름, 두 발의 총성이 미국 최대의 스타를 나뒹굴게 했다. 복부를 감싸 안은 사나이는 속수무책이었다. 응급실로 옮긴 그는 다행히 목숨을 건졌다. 며칠 후 초췌한 낯빛으로 병원 밖을 빠져나온 그를 보고 팬들은 일제히 환호했다. "워홀이 살았다!" 앤디 워홀을 쏜 사람은 늘씬한 몸매의 여자였다. 워홀이 제작한 영화 〈나, 남자요〉에 출연하기도 한 여배우 발레리 솔라나스는 워홀의 '공장'(작업실을 그렇게 불렀다)을 찾아가 느닷없이 총질을 한 이유에 대해 경찰에서 진술했다. "그는 내 삶에 너무 큰 영향을 미쳤다." 그녀는 여성운동가이기도 했다. 이어지는 진술은 적의에 찼다. "남자는 여자가 되지 못한 불완전한 존재다. 그들은 생물학적 사고로 태어났기에 평화를 위해 제거돼야 한다."

　워홀이 생물학적 기형체라는 그녀의 주장에 동의할 순 없으나, 그녀뿐 아니라 미국인 모두에게 드리운 그의 카리스마를 부인하기는 어렵다. 워홀은 주지하다시피 '가장 미국적인 슈퍼스타'이자 '순수 미술의 테러리스트'였다. 그러나 어떤 관형어로도 팝아티스트 앤디 워홀을 적실하게 규정하기는 힘들다. 체코슬로바키아에서 미 대륙으로 건너온 가난한 이민노동자의 아들로 태어나 못생긴 코와 수세미 같은 머리칼 때문에 늘상 시달리면서도 기발한 자신의 아이덴티티를 인각시켜 마침내 전후 미국 예술계의 기린아로 떠오르는 데 성공한 인물이다.

　워홀이란 인물이 생소하다고 느끼는 미술 문외한도 저명인

사들의 얼굴을 모조리 대중스타처럼 찍어낸 그의 실크스크린 한 두 점 정도는 들먹일 수 있을 것이다. 워홀의 판박이 작품은 리즈 테일러건 재키 오나시스건 가릴 것 없이 그들의 얼굴을 백화점 포장지처럼 생산해냈다. "나는 기계가 되고 싶다"라고 털어놓은 워홀은 "작품을 공장에서 마구잡이로 제조하는 아트 비즈니스 업계의 망나니"로 손가락질 받기도 했다. 그러나 코카콜라 병과 캠벨 스프 캔 따위를 '인쇄'한 그의 복제품은 불티나게 팔려나갔다. 마르셀 뒤샹[78]이 변기를 전시장에 옮겨놓고 '샘'이라는 제목의 작품이라 주장했을 때 그는 혹독한 비난과 매도에 시달렸지만, 불과 서른여덟 살에 가진 워홀의 첫 회고전에서 대중은 허섭스레기 같은 포장지 작품을 보러 물밀듯이 몰려들었다.

무엇이 워홀의 인기를 천정부지로 치솟게 했을까. 대량생산 체제 아래 오리지널 개념이 무색해져버린 현대 산업사회는 '가짜의 정체성'에 주목한다. '짝퉁'의 사회심리학에 몰두하고 '키치'에 대한 열광을 분석하기도 한다. 시뮬라크르에 대한 과도한 집착도 같은 맥락이다. 워홀의 복제 작업은 망설임이 없다. 유명인은 이름과 얼굴을 천명(闡明)한다. 익명의 초라한 존재인 대중은 유명인의 이름과 얼굴을 소유함으로써 현명(顯名)에 대한 욕구를 해소한다. 그 지점에서 워홀의 아트 비즈니스는 성업한다. 수작업이 빚어낸 순수 미술의 신비성과 존엄성을 뒷전에 물리친 채 노골화된 욕망의 대체재를 생산하는 데 진력한 것이다.

워홀은 명성을 좇는 불나방이자 출세에 눈먼 사기꾼으로 치부되기도 했다. 진지성을 벗어던진 그의 작품 세계는 지금 진지

한 분석 대상이다. 하지만 그의 '공장'을 들여다보면 실소가 나온다. 그는 작품 제작을 위해 많은 조수를 고용했고, 일사천리로 생산된 작품에다 다른 이가 사인하도록 하는 엉뚱함도 보였다. 어느 날 같이 일하던 조수가 "이 작품은 워홀이 아니라 내가 직접 만든 것"이라고 폭로한 일이 있었다. 워홀은 부인하지 않았다. "맞아, 그 친구가 한 거야. 그것이 어쨌다고?"하며 대수롭지 않게 응답했다. 난리가 난 쪽은 그 작품을 사들인 컬렉터였다. 그는 반품해주지 않으면 고발한다며 핏대를 올렸다. 워홀은 탐욕스러운 공장장이자 무책임한 노무자였다. 돈이 궁하면 작품 크기를 멋대로 부풀렸고, 물감을 닦는 데 쓴 헝겊마저 버젓이 신작이라며 팔아먹었다. 꼭지 덜 떨어진 한 평론가는 '헝겊 쪼가리'를 두고 난삽한 평문을 발표하기도 했다.

워홀의 블랙 유머는 '산화(酸化) 그림'에서 절정을 이룬다. 어찌 보면 용서받지 못할 기행이었다. 어느 날 그는 커다란 캔버스에 금속 가루가 섞인 물감을 칠한 뒤 그 위에 올라탔다. 다음 순간 고의춤을 내리고 오줌을 내갈겼다. 오줌이 물감을 번지게 했고, 금속 성분은 얼마 안 가 산화하기 시작했다. 캔버스에는 얼룩덜룩한 반점이 생겼다. 기묘한 무정형의 추상화? 말이 좋아 '산화 그림'이지, 오줌이 그린 최초의 회화였다. 그의 오줌 그림은 액션 페인팅으로 이름을 날린 잭슨 폴록[79]에 대한 오마주였을까. 아니면 패러디나 방작이었을까. 폴록은 물감 적신 붓을 흩뿌리거나 양동이째 물감을 들이붓는 방식으로 '드리핑'이라는 기법을 창안했다. 폴록의 야사에 의하면 이 드리핑 기법은 그의 아버지가 바

위에 대고 오줌을 싸는 것을 보고 아이디어를 떠올렸다고 한다.

"그림을 그리기 전에 구상을 한다고? 그건 웃기는 얘기다. 나는 골치 아픈 생각을 아예 하지 않는다. 나보고 깡통을 그리라고 한다면 맨날 똑같은 모양의 깡통만 그리겠다." 팝아트의 정수리를 치는 워홀의 고백이다. 그의 작품관은 그 말에 녹아 있다. 워홀은 생전에 친구들 사이에서 '드렐라'라는 별명으로 불렸다. '드라큘라'와 '신데렐라'를 합친 말이다. 순수 미술의 피를 빨아먹고 대중 미술의 신데렐라로 둔갑한 워홀. 그의 작품이 현대미술의 '허물 벗기'인지 아니면 '가면 쓰기'인지, 참으로 요량하기 어렵다.

추억 상품

수년 전 TV에 자주 나왔던 사이다 광고, 기억하시죠? 보릿고개 시절 얘깁니다. 봄 소풍이라도 갈 양이면 어김없이 륙색 안에는 속 터진 김밥과 삶은 달걀이 들어 있었죠. 땀내 나는 손으로 김밥 우겨 넣고, 딴 친구가 인터셉트할까 봐 허겁지겁 달걀까지 입안 가득 채우고 나면 중치가 턱 막히잖아요. 그때 들이켜는 한 모금의 사이다! 캬아, 코끝이 찡해오는 것은 탄산 때문이기도 하지만, 쌈짓돈 긁어모아 캐러멜이며 킹구 건빵이며 바리바리 싸준 엄마의 정성이 치밀어 올랐기 때문입니다. 풍상에 바랜 1960년대의 추억. 칠성사이다는 그 추억을 CF로 만들었습니다.

엄앵란과 남궁원이 나오는 패치제 CF도 떠오릅니다. 옛날 영화의 한 장면 같은 분위기로 바닷가에서 두 연인이 만나 감격의 포옹을 하는 순간, 엄앵란의 다리 관절이 '삐걱'. 남궁원은 놀란 얼굴로 "아니, 애앵란이!" 어쩌고 하잖아요. 이 역시 옛날 흑백영화깨나 본 사람들에게는 낯익은 장면입니다. 추억의 한 갈피를 떠올린다는 점에서 사이다 광고와 맥이 닿습니다.

뭘 말하려는지 아십니까? '추억 상품', 요거 돈 되는 겁니다. 아무리 세상이 디지털, 디지털 해도 아날로그 상품에는 변치 않는 충성 고객이 있다는 거죠. 사람의 추억을 자극해서 돈 쓰게 만드는 것, 광고 시장에선 벌써 고색창연한 기법에 속합니다. 북한을 모델로 한 광고가 나온 적도 있는데, 남북 정상회담의 특수 때문이었다죠. 저는 그것을 인간의 추억에 기댄 상업적 전술로 봅

니다. 비록 오늘의 북한 현실을 패러디한 것이라 해도 그것이 담고 있는 콘텐츠는 이미 남한 사람에게는 추억의 이미지로 저장 처리된 거라는 말씀입니다. 이쯤에서 이 글의 속내를 드러낼까 합니다. "추억은 과연 누구의 것인가." 지금부터 하나씩 곱씹어보려 합니다.

　　추억에 대한 구상권

체 게바라! 멋있는 인물입니다. 쿠바 혁명을 비롯해 혁명이 있는 곳이면 지구 끝까지 달려갔다는 풍운아죠. 혁명의 과실은 아예 그의 안중에 없었습니다. 카스트로에게 권력의 홀을 넘겨준 뒤 1965년 또 다른 혁명의 땅 콩고에서 풍찬노숙하던 그는 1967년 볼리비아에서 손목 잘린 시체로 묻혔습니다. 한때 그의 시신을 찍은 사진이 진위 시비에 휘말린 적도 있었죠, 아마. 어쨌거나 체 게바라, 지금 심기가 편치 않을지 모릅니다. 또 다른 자신의 사진 하나가 뭇사람의 입살에 올랐기 때문입니다.

　　사연인즉 이렇습니다. 체 게바라의 사진을 보드카 광고에 써먹은 광고 대행사가 이 사진을 찍은 작가에게 고소당했다는 소식이 몇 년 전 들려왔습니다. 2001년 영국의 『가디언』이 보도한 것을 읽었습니다. 사진작가 알베르토 코르다[80]가 1960년 쿠바의 아바나에서 찍은 이 사진은 시각예술에 관심 있는 분은 잘 알 거예요. 갈기머리에 베레모를 쓴 체 게바라의 모습입니다. 코르다

는 화가 잔뜩 났습니다. 왜냐? 그는 참으로 체 게바라를 존경한 모양입니다. 그의 주장을 들어봅시다. "체 게바라는 술을 전혀 마시지 않았다. 주류 회사가 판치는 자본주의도 반대했다. 보드카를 파는 데 그의 사진을 이용하는 것은 그의 이름과 추억을 더럽히는 짓이다." 코르다의 말에 뒤늦게 역성들기라도 하는 듯 2005년에는 체 게바라의 유족까지 소송에 나섰다고 합니다. 사실 체 게바라의 얼굴은 술 광고에 등장하기 전에 이미 여러 곳에 겹치기 출연했습니다. 쿠바에서는 그 사진이 티셔츠에 복제돼 팔리고 있으며, 온갖 집회의 플래카드며 포스터에 단골 이미지로 나온답니다. 그뿐인가요, 판화로도 엄청 제작됐습니다. 살아서 철천지 원수국이었던 미국에서조차 그는 죽어서 하나의 아이콘이 된 정도이니 두말할 필요 없지요. 이념을 달리하는 사람 사이에는 그의 삶을 두고 논쟁이 생길 수도 있습니다. 그러나 지금 어떻습니까. 흘러간 세월은 어김없이 추억을 만듭니다. 체 게바라의 사진은 그를 싫어하든 좋아하든 불멸의 아이콘, 또는 강고한 이미지로 전치됐습니다. 하물며 그를 하늘처럼 떠받든 사진작가에게서야 물어 무엇하겠습니까. 그의 말이 그랬잖아요. "체 게바라의 이름과 추억을 더럽히지 말라!" 피소된 광고 회사는 보나 마나 이렇게 대꾸했을 겁니다. "체 게바라의 추억을 당신 혼자 독점하지 말라!"

물론입니다. 광고 회사야 만인이 추억하는 체 게바라이기에 상품의 소구점으로 사용한 것 아닙니까. 세계인이 다 아는 추억의 인물 체 게바라. 그 인물을 팔려고 한 광고 회사. 체 게바라에 대한 곡진하고도 개인적인 추억이 더럽혀지는 걸 보지 못하겠다는 사

코르다가 1960년 장례식에 참석한 체 게바라의
모습을 사진으로 남겼다. 이 사진은 여성의
속옷에도 프린트됐다.

진작가. 이 삼각 구도 속에서 무슨 일이 일어난 것일까요. 저작권을 가진 사람이 저작물을 무단으로 사용한 사람을 상대로 저작권 침해 소송을 낸 사건이라고요? 그런데 말이죠, 저는 그것만으로는 설명이 부족하다는 생각이 듭니다. 그래서 이렇게 덧붙이고 싶습니다. '개인의 추억이 다중의 추억에 대해 구상권을 행사한 사건'. 저는 모든 이들이 소풍에 대한 추억을 토로할 때, 이 말을 꼭 합니다. "울 엄마는 말이야, 칠성사이다 말고 개떡도 넣어줬어."

기억에 남은 사연

얘기 하나가 더 있습니다. 존 레넌의 아내인 오노 요코가 저작권을 침해당했다며 일본의 지하철 회사에 소송을 낸 일이 2001년에 있었죠. 앤디 워홀이 존 레넌의 얼굴을 실크스크린으로 제작한 작품 있잖습니까. 그 작품을 지하철 회사가 승차권에 삽입했답니다. 지하철 회사 측은 당시 '앤디 워홀전'이 도쿄에서 열리기도 해 잘됐다 싶었겠죠. 전시 관계자에게 허락을 받고 기념 승차권을 만든 게지요. 아, 이게 그만 작품의 주인공인 존 레넌의 아내에게 발각된 겁니다. 저는 워홀의 그 작품에 대한 저작권이 무슨 이유로 워홀 측이 아닌 존 레넌의 유족에게 돌아갔는지 잘 모릅니다. 워홀의 마릴린 먼로 작품은 먼로의 유족이 아니라 워홀 재단이 저작권을 행사하는 줄로 아는데, 존 레넌은 왜 오노 요코에게 권리가 넘어갔을까요. 어쨌거나 제가 하고픈 말의 요지는 그게

아니니 의문은 잠시 접어둡시다.

　워홀이 어떤 아티스트입니까. 너무 유명한 인물이라 제가 다시 주접을 떠는 것은 삼가겠습니다. 대중이 좋아하는 스타라면 싸그리 제 작품의 주인공으로 데뷔시킨 재주꾼이었죠. 그 스타들은 인간 엘비스 프레슬리에서 오리 도날드 덕에 이르기까지, 뭐 그런 왁자한 면면이었습니다. 말하자면 그것들은 '살아서 이미 추억이 된 존재'라고나 할까요. 워홀은 다중의 추억을 개인의 추억으로 바꿀 수 있는 신묘한 재능이 있었다고 저는 봅니다. 만인의 연인 비틀스, 그중에서도 존 레넌은 비틀스의 재결합까지 불가능하게 만든 카리스마였죠. 그의 죽음 이후 팬들이 비틀스의 롤 백을 강력히 요청했을 때, 나머지 세 명의 멤버가 뭐랬습니까. 레넌이 빠진 비틀스는 모독이다, 그랬지 않았습니까. 살아서나 죽어서나 크나큰 사랑을 받은 레넌은 세계인의 기억 속에 쟁쟁합니다. 그런 인물을 워홀은 기막힌 재주로 개인적 추억의 인물로 재가공해냅니다.

　그의 수법을 볼까요. 워홀의 판화는 에디션이 하나도 같은 게 없습니다. 색깔을 변조하거나, 잉크 작업을 조금씩 달리하거나, 이미지를 살짝 비껴가며 배치하거나, 하다못해 찍히는 순간의 위치까지 바꾸었습니다. 그에게는 실수마저 전략이 됐다고 합니다. 영국의 평론가 존 워커가 잘 비유했더군요. 워홀의 작품은 우표 컬렉션과 같다고 말입니다. 우표 수집을 해본 사람은 알겠지만, 우체국에서 금방 나온 똑같은 우표는 돈 안 됩니다. 같은 디자인이라도 사용하고 난 뒤의 우표, 즉 소인이 찍힌 우표가 값나

위홀의 일러스트레이션으로 만든 존 레넌의 앨범,
‹MENLOVE AVE›의 커버

가는 거죠. 이것도 추억의 상품화인지 모릅니다. 여러 사람의 애환이 오고 간 편지 겉봉의 우표, 그들의 손때 묻은 우표는 우표 이상의 그 무엇입니다. 대량으로 발행된 우표도 사랑과 추억의 전령사 노릇을 끝낸 뒤에는 각각 개별화된 유일성을 확보합니다. 워홀의 판화는 소인이 찍힌 우표입니다. 그의 판화 기법을 두고 워커는 '회화와 사진 두 마을 사이에 자리 잡은 여인숙'이라 했다나요.

추억의 원전성

2005년 러시아에서는 '도스토예프스키 로또'가 말썽을 일으켰습니다. 스포츠 로또 복권에 대문호 도스토예프스키의 초상화를 사용했다 해서 유족이 들고일어났답니다. 50루블짜리 복권을 사서 숫자 열 개를 모두 맞힌 사람에게는 승용차나 15만 루블이 굴러들어온다고 하네요. 유족 대표로 나선 도스토예프스키의 증손자가 소송을 걸었습니다. 복권 발행사에 청구한 손해배상액이 의외로 적습니다. 20만 루블이니 우리 돈으로 728만 원 정도 됩니다. 금액이 약소한 데는 이유가 있습니다. 조상 득을 보려는 게 아니라는 거죠. 유족은 살아서 도박꾼이라는 몹쓸 오명을 뒤집어쓴 작가를 보호하는 게 목표라고 했습니다.

사실 복권 회사는 저작권으로 보면 별문제가 없었습니다. 도스토예프스키의 초상화는 러시아의 리얼리스트 바실리 페로

페로프, 〈도스토예프스키의 초상화〉

1872년

캔버스에 유채

99.0×80.5cm

모스크바 트레차코프미술관

내리깐 눈과 허름한 외투, 그리고 무릎을 잡은
채 손깍지 낀 도스토예프스키. 이 초상화는
국내외에서 발간된 그의 작품집에 단골로 실렸다.

프가 1872년에 그렸으니 말입니다. 시효가 만료된 거죠. 요지는 사자의 명예를 더럽혔다는 주장입니다. 이게 다툼의 발단입니다. 말이야 바른말이지 도스토예프스키는 도박 때문에 인생 망친 작가 아닙니까. 독자들은 지금도 잊지 않습니다. 노름빚에 쫓기던 작가는 편집자에게 급히 얻어낸 선인세 300루블마저 탕진했지요. 마감에 시달리던 작가가 마침내 펜을 들어 완성한 작품이『죄와 벌』입니다. 천하의 명문은 시간에 쫓겨 나온다지요. 빚에 몰린 도스토예프스키는 불후의 걸작을 남깁니다.

복권 회사는 이걸 노린 겁니다. 천하가 다 아는 노름꾼 문호를 복권 모델로 등장시킨 것이 무슨 사회 훈화 차원이겠습니까. 살림이 쪼들리는 사람에게든 인생 역전을 꿈꾸는 사람에게든 로또 하나가 던져줄 대박은 단지 상금에 그치는 것이 아니라『죄와 벌』같은 '인생의 걸작'일 수도 있다는 계산이겠지요. 그렇게 보면 복권 회사의 소행이 여우짓이기도 하네요. 유족은 기를 쓰고 명예 회복에 나섰답니다. 사단을 따져 보니 사자의 명예를 보호한다기보다는 다중의 추억에 손해배상을 청구한 꼴입니다. 이때의 추억은 봄 소풍처럼 아름다운 것이 아니라 노름에 관한 안 좋은 추억이긴 합니다만.

이제 마무리하겠습니다. 여러분은 여러분의 추억을 무덤까지 끌고 갈 자신이 있으십니까. 생짜인 채로 훼손 없이 끝마치게 할 추억이 있다면 그 추억은 복된 것입니다. 어느 날 누군가가 "당신 추억은 오리지널리티가 없어"라고 하거나 "부디 그 추억은 잊어주세요"라고 할지도 모릅니다. 추억의 정조를 잘 간직하세요.

어떤 그림을 훔칠까

2004년 8월 뭉크미술관에 침입한 무장 강도들은 단순 무식했다. 아무리 미술관의 보안이 허술할 손 벌건 대낮에, 중인환시리(衆人環視裡)에, 총을 겨누며, 작품을 뜯어간 것은 예술품 도둑의 금도와 거리가 먼 소행이다. 명품은 감쪽같이 사라져야 한다. 영화 ‹허드슨 호크›나 ‹인트랩먼트›를 보면 안다. 미술품을 훔치는 주인공들의 수완은 우아했고 장비는 세련됐다. 가위 두뇌 게임의 정수를 보여준다.

　　뭉크미술관은 명성에 걸맞은 대접을 받지 못했다. 오슬로의 강도 짓은 왈패의 폭력에 불과했다. 다만, 그들이 고른 품목은 예사롭지 않다. 뭉크의 ‹절규›와 ‹마돈나›가 어떤 작품인가. 우리 돈 1,048억 원에 육박하는 고가품인 점을 새삼 들먹이진 않겠다. 도둑들은 대박을 노리게 마련이니까. 요는 도난품의 주제다. ‹절규›는 살아서 겪는 고통을 그린 작품이고, ‹마돈나›는 죽어서 얻는 구원을 그린 작품이다. 무장 강도들은 한 손에 '고통'을 들고, 다른 한 손에 '구원'을 들고튀었다! 이 어인 존재론적인 풍경인가.

　　따지고 보면 미술품 절취범들이 '고통'이나 '구원'을 훔친 예는 한두 번이 아니다. 오슬로 국립미술관에 있던 뭉크의 또 다른 ‹절규›는 이미 1994년에 도난당한 바 있다. 작가만 다르지 ‹마돈나›도 두 번째다. 연전에 사라진 레오나르도 다 빈치의 16세기 걸작품 ‹마돈나›는 지금까지 오리무중이다. 다 빈치의 ‹모나리자›도 1911년 루브르박물관에서 털린 뒤 2년 만에 돌아왔다. ‹모나

뭉크, 〈마돈나〉

1894~1895년

캔버스에 유채

91.0×70.5cm

오슬로 국립미술관

뭉크는 평생 번민에 시달렸다. 그는 말년에 고갱의
아들인 전기작가 폴라 고갱에게 보낸 편지에서
이렇게 썼다. "지난날 나를 괴롭히던 모든 망령들이
새로 나타난 망령 하나 때문에 모두 무덤 속으로
숨어버렸답니다." 자신의 작품을 퇴폐미술로
낙인찍은 나치즘을 두고 한 말이다.

리자〉 역시 '구원(救援)'이거나 '구원(久遠)'의 상징이다. 도난당한 걸작들은 유명세 때문에 거래가 어렵다. 온 세상이 다 아는 장물을 돈 주고 살 멍청이는 없다. 그러니 절취범에게는 "왜 훔쳤는가" 보다 "무엇을 훔쳤는가"라는 질문이 유효하다. 돌아온 대답이 '고통'이거나 '구원'일 때, 동기의 진정성에 주목하게 됨은 물론이다.

단일 작가 전시회로는 국내 최대 규모라고 소문났던 2004년 '색채의 마술사 샤갈[81]전'을 보면서 〈절규〉와 〈마돈나〉 도난 사건을 떠올린 것은 무례하다. 일껏 차려놓은 남의 잔칫상 앞에서 요망한 머리를 굴리는 짓이다. 유화와 판화를 합쳐 100점이 넘는 푸짐한 성찬은 입맛을 돋울 만큼 뻐근했다. '색채의 마술사'라는 미술사가들의 품평이 공연한 치사가 아닌 것이, 과연 전시장은 '빨 노 파'의 물결로 현란했다.

샤갈의 팔레트를 통째 옮겨놓은 듯한 만년작 〈연보라색 누드〉는 과다한 표현성을 떠받치는 덩어리진 물감 하나만으로도 볼 만했고, 모스크바 유대예술극장을 장식했던 넉 점의 패널화는 '웰 메이드 페인팅'의 자존심이 녹록지 않았다. 이 패널화는 아시아 최초로 공개되는 희귀품이라니 비싼 안복까지 누린 셈이다. 〈비테프스크의 누드〉 앞에 빼곡이 늘어선 관중은 명품의 성가를 확인하는 또 다른 진풍경이었다.

자, 나는 이쯤에서 샤갈의 무슨 작품을 훔칠까 안달했다는 것을 고백한다. 알다시피 샤갈은 '한국인이 좋아하는 외국 화가 베스트 10'에 드는 인기 작가다. 그 속에 반 고흐가 있고, 피카소가 있고, 마티스도 있다. 샤갈은 그들 못지않게 대중적이다. 시 제

목에 샤갈이 등장하고, 식음료점의 간판에도 샤갈이 나온다. 공중 부양이 자재로운 샤갈의 캐릭터는 엽서로도 팔리고, 요식업소의 장식품으로도 친숙하다. 그러니 천하 공지의 인기작이 수두룩한 마당에 까딱하다가는 들통날 장물 리스트를 추가하는 꼴이 될지 모른다. 샤갈은 뭉크나 다 빈치보다 훨씬 많이 도난당하거나 실종됐다. 공개리에 화형에 처해졌고, 나치에 의해 퇴폐미술전에 출품되는 오욕도 뒤집어썼다. 지금까지 실종 도난된 샤갈의 작품은 모두 210점에 이른다는 기록이 있다. 이는 피카소 287점, 후앙 미로[82] 243점에 버금가는 수치다.

　어차피 무리수를 둬야 할 요량이라면 ‹도시 위에서›는 어떨까. 1910년대에 제작한 이 유채화는 샤갈의 고향 마을 비테프스크 위를 떠다니는 한 쌍의 연인을 느끼지 않은 색조로 그린 명작이다. 샤갈이 파리 몽파르나스 한복판의 초라한 아틀리에인 '벌집[La Ruche]'에 세든 해가 1912년. 러시아의 후원자가 매달 보내주는 120프랑으로 연명하면서 샤갈은 식탁보와 침대보와 잠옷을 잘라 그 위에 그림을 그렸다. 그는 청어 한 마리를 둘로 나눠 오늘은 머리 쪽, 내일은 꼬리 쪽을 먹으면서 석유램프 불빛에 기대 밤샘 작업을 했다. 동틀 무렵 이웃 도살장에서 들리는 암소 멱따는 소리에 귀를 막고 푸르거나 노란 암소를 그렸다. 끼니를 건너뛰던 시기였지만 ‹도시 위에서›는 궁티가 흐르지 않는다. 궁한 자는 무중력의 공간을 꿈꾼다. 이 작품을 실제 대면하니 도심이 발동한다. '고통'을 '구원'으로 감싸 안은 이 작품 하나는 뭉크의 두 점과 등가가 될 것이다.

샤갈, 〈도시 위에서〉

1914~1918년

캔버스에 유채

139.0 × 197.0cm

모스크바 트레차코프미술관

중력의 지배를 받는 자가 무중력의 공간을 꿈꾼다. 청어
한 마리를 두 토막 내 이틀 동안 아껴 먹어야 했던 샤갈은
공복의 쓰라림을 '공중 부양'으로 달랬다.

　배포 크게 놀자면 ⟨성서⟩ 시리즈를 몽땅 훔치는 것도 괜찮다. 샤갈은 이 시리즈 제작을 위해 일삼아 팔레스타인까지 갔다. "성경과 모차르트가 없는 세상은 살 가치가 없다"라고 외친 그였다. 떡갈나무 아래서 아브라함의 접대를 받는 세 천사를 그릴 때, 그는 다른 작가와 달리 천사들의 뒷모습을 부각했다. 얼굴이 아닌 날개가 그의 목표였다. 날개 없는 인간은 잘도 공중을 떠다니게 해놓고 신의 전령인 천사의 날개에 굳이 집착한 까닭은 무얼까. 사랑이 넘치는 인간은 날개 없는 천사나 다름없다는 것인가. 샤갈은 말했다. "나는 돌아야 한다. 왜? 지구가 돌기 때문에. 나는 날아야 한다. 왜? 날지 못하기 때문에." 성서의 근본이 사랑일진대, ⟨성서⟩ 시리즈를 훔치는 것은 중력의 지배를 받는 자의 사랑 구걸로 용납되진 않을까.

　러시아에서 10월 혁명이 일어난 1년 뒤, 샤갈은 고향에서 150미터 길이의 깃발 위에 사람과 수탉과 암소를 그려 넣었다. 혁명 공무원의 눈총을 의식한 듯 그는 미리 못을 박았다. "내가 푸른 수탉을 그리고 송아지를 밴 붉은 암소를 그려도 제발 왜냐고 묻지 마시오." 그러나 '샤갈 동지'는 힐난받았다. 노동자들의 작업복 수백 벌에 해당하는 천을 낭비했다는 이유였다. 그는 그림 속에서만 구원받은 존재였다.

　전시장을 나왔을 때, 내 손에는 '고통'도 '구원'도 들려 있지 않았다. 그래도 '절도 예비 음모죄'는 남는다. 전시장 밖은 밥줄에 매달려 흔들리는 노동자들의 삶터다. 때로는 그림을 그리고, 때로는 예비 음모하는 자들의 세상이다.

달걀 그림에 달걀 없다

그림은 경치 좋은 곳이나 벗은 여자를 그린 것이라고 생각하는 사람들이 아직 많다. 그들은 보기 좋은 떡이 당연히 맛있다고 믿는 부류다. 보는 것은 시각이고 맛보는 것은 미각이다. 그 차이는 하늘과 땅 차이가 아니라 물과 기름의 차이다. 풍경화나 누드화를 보는 눈으로 추상화를 보면 이건 동그라미, 저건 세모라고 말할 수밖에 없다. 그때 추상화는 그림이 아니라 형태의 조합인 것이 되고 만다. 어미 돼지 곁에 새끼 돼지를 올망졸망하게 그려놓고서는 '가화만사성', 물레방아 한가하게 돌아가는 산골 동네를 그려놓고는 '화평' 하는 수준, 곧 이발소 그림이라야 수긍할 수 있다면 이 세상 미술은 몽매한 안목에만 봉사하는 역할 외에 더 무엇을 하겠는가.

　　그림의 본질은 일정 질서로 조직된 색채, 그것이 뒤덮고 있는 하나의 평면이다. 말을 바꾸면 현대미술은 화면의 자율성을 인정하는 조건 위에 세워진다. 화면의 자율성은 독립적인 존재이자 치외법권적 지위를 누린다. 베토벤의 교향곡 제3번 ⟨에로이카⟩는 아무리 들어봐도 '코르시카의 영웅' 이야기가 안 나온다. 나폴레옹을 적시하는 주제 이전에 이 교향곡은 음부(音符)의 조합이자 미묘하게 얽힌 화성, 그리고 난폭한 불협화음의 총화일 따름이다. 음이 가지는 추상적인 자율 위에 음악이 있듯이 색채나 점, 선 등을 일정한 율격에 따라 배열하는 그림도 그 추상성을 따른다.

그림이 전달을 목표로 했다면 문학에 일찌감치 자리를 내주었을 것이다. 작품에서 선과 면과 색과 형태는 그 자체로 발언한다. 미술은 이것을 '조형 언어'라 한다. 바실리 칸딘스키의 〈푸른색의 원〉을 보자. 어떤 선은 날카롭고 또 다른 선은 위태롭다. 무한한 지향과 불안한 지탱. 삼각형은 균형을 말하고, 유전 물질처럼 꼬인 나선은 반향을 자아내며, 엇갈리는 곡선은 서로를 떠받친다. 이런 선, 면, 꼴의 발언을 잘 들어내는 귀가 있어야 추상화로 들어가는 입국 비자가 나온다. 칸딘스키는 형태를 그리되 외관이 아니라 정신을 그린 화가다. 그는 모네가 그린 〈건초더미〉를 보고 충격을 받았다. 그 그림은 대상이 형해화되어가는 순간을 보여주었다. 칸딘스키는 고백한다. "나는 아무것도 이야기하지 않는 회화 속으로 들어가고 싶다." 그래서 그의 그림 제목이 〈달걀〉이라고 해서 달걀을 찾아보려는 것은 봉사 문고리 더듬는 격이다.

칸딘스키, 〈푸른색의 원〉

1922년

캔버스에 유채

109.2 × 99.2cm

뉴욕 솔로몬 R. 구겐하임 미술관

어떤 선은 날카롭거나 보들보들하고, 뒤엉킨
면들은 서로 수용하는 것처럼 보이면서도
밀어낸다. 그림은 그림으로만 보라고 감상자를
질책한다.

관성의 법칙 뒤집은 누드화

이 그림 잘못된 거 아냐? 이거 야단났구먼! 당장 항의 전화라도 하겠다는 독자, 잠깐만 참으시라. 이 그림은 뒤집힌 것이고, 뒤집힌 것이 맞는 그림이다. "뭐야, 장난치는 그림을 싣다니……" 하는 분에게는 죄송하지만 입을 다물라고 권하겠다. 무식은 입을 중간 숙주로 삼는다.

부아가 난다면 작가에게 따져보라. 고향 지명을 따라 성까지 바꾼 독일 작가 바젤리츠[83]는 성미가 까탈스러운 사람이다. 그림에게 무슨 죄가 있다고, 말로 설명되지 않는다고 그림을 욕한다는 것이 말이나 되는 소린가? 그의 항변이 그랬다. 이해되지 않는다고 그림이 잘못이랴. 재료를 모른다고 음식 맛이 달라지는 건 아니다. 음식은 모르고도 즐기는데 그림은 모르면 못 즐기는 것인가. 해서 설명만을 재촉하는 감상자에게 바젤리츠가 들이민 것이 이런 그림이다. "봐라, 벗은 남자다. 거꾸로 앉았다고 이상한가? 이상해도 사람이다. 마찬가지, 정상적인 상태에 대한 고집을 전복시켜 독자적인 왕국으로 존재하는 것이 그림이다."

'익숙한 것과의 결별'을 주장하는 이 뒤집힌 그림은 마침내 역사도 바꾼다. 추상화가 어디서 출발했는가. 어느 날 칸딘스키가 작업실 한 귀퉁이에 놓인 자기 그림을 보고 눈을 의심했단다. 뭔가 이상한 듯하면서 까닭 모를 감흥이 오는 그림이었다. 아니, 이렇게 희한한 그림을 내가 그렸단 말인가. 가까이 가서 보니 돌려서 세워놓은 그림이었다. 똑바로 세운 그림으로는 도저히 포획

바젤리츠, ‹무제 16 IV› 부분

1987년

종이에 목탄 파스텔 유채

270.0 × 151.0cm

파리 보브르 갤러리

익숙한 것과 결별하라. 상식에 매몰되지 마라. 자기
눈을 맹신하지 마라. 바젤리츠는 고집을 버리라고
고집한다.

할 수 없는 신세계가 거기 있었다. 구상화의 천 년 권세를 하루아침에 내쫓은 추상회화. 그것이 거꾸로 된 그림에서 나왔다는 이 농담 같은 탄생 설화는 물론 미술의 수구적인 감상법도 통째 뒤집었다.

과천의 국립현대미술관에도 바젤리츠의 '거꾸로 작품'이 있다. 그 앞에서 등진 채 고개를 숙여 가랑이 사이로 작품을 구경하는 악동이 있었다. 품위 있는 자세는 아니지만, 바젤리츠를 욕보일 심산이라면 추천할 만한 포즈다. 지금 이 책을 돌려놓고 보고 싶어 달막달막하는 독자 여러분, 대놓고 편집자 욕한 사람보단 양반이니 까짓것 궁금증 푸시길⋯⋯.

어수룩한 그림의 너름새

스리랑카 화가가 그린 작품 하나를 볼까요. 같은 아시아 국가이면서도 일본이나 중국의 작품에 비해 스리랑카 작품은 한국에 덜 소개됐습니다. 아마 스리랑카라고 하면 외국인 노동자를 먼저 떠올릴 분도 계실 겁니다. 그것도 값싼 노동력과 함께 말입니다. 사실 스리랑카는 전통 예술로 본다면 다른 나라의 예술에 비해 결코 뒤떨어지지 않는 국가입니다.

이 작품은 스리랑카의 중진 작가인 시리세나가 그린 ‹라다와 크리슈나›입니다. 작가는 이 작품에 대해 "스리랑카의 사원(寺院) 미술에서 영감을 얻은 것"이라고 말합니다. 선이나 색도 그렇지만, 그림 속에 등장하는 인물 형상은 확실히 고대 인도의 벽화에서나 보임직한 것입니다. 종교적 색채에서 인도와 스리랑카는 매우 가까운 친연성이 있습니다.

이 그림의 특색은 무엇보다 어수룩하다는 데 있습니다. 종교적인 열락을 표현하기 위해 작가는 피리 부는 남자를 등장시키고, 꽃을 장식적으로 배치하고, 새와 다람쥐까지 노닐게 했지만, 전체적으로 화면은 뭔가 모자란 듯하고 심지어 아마추어적 기질마저 엿보이는 듯합니다. 여기저기 쓰인 색깔을 눈여겨보십시오. 울긋불긋하다 못해 대단히 촌티 나는 느낌입니다. 게다가 어린아이의 그림에서 흔히 보이는 과장된 표현도 있습니다. 물론 졸작이라고 말하는 건 아닙니다. 나름의 천진성이 잘 나타나 있고, 전통에 바탕을 둔 현대적 조형성도 점수를 줄 만합니다.

시리세나, ‹라다와 크리슈나›

1987년

민화적 요소가 강한 그림이다. 말 잘하는 혀를
비웃고 솜씨 좋은 손을 우습게 보는 듯하다.

　2001년 전 세상을 떠난 운보 김기창 화백은 '바보 산수'라는 기막힌 그림들을 남겼습니다. 운보는 '바보'를 자기 나름대로 해석합니다. 꽉 차지 않고 조금 모자란 듯한 구석이 있는 것을 두고 그는 바보라고 말합니다. 그의 바보 산수는 민화에서 힌트를 얻은 것입니다. 손재주가 뛰어난 전문인들이 그린 그림은 물샐틈없는 구도와 적절한 배색, 세련된 운필을 자랑합니다. 물론 작품의 완결성은 그런 공을 들이고 난 뒤라야 얻을 수 있는 것입니다. 그러나 민화는 어떻습니까. 손놀림이 어설픈 데다 색채는 조화롭지 못하고 형상은 덜 익은 채로 남겨져 있습니다. 말하자면 모자라면 모자란 대로, 못생기면 못생긴 대로, 잘나고자 하는 욕심을 던져버린 그림인 거죠.

　그런데도 그런 그림은 익살스럽고, 보는 이를 맘 편하게 하는 여유를 부립니다. 사실 치밀한 분석과 냉정한 과학 정신은 인간을 가끔 질리게 합니다. 그림도 마찬가지입니다. 덜 세련된 것이 주는 만만함과 예상에서 벗어난 일탈, 그곳에서 솟아나는 유머와 너름새는 어느 나라 어느 민족에게라도 다 즐거운 감동을 안기나 봅니다.

가르치지 않은 그림

얼굴이 사오정 같다고요? 딴은 그렇군요. 봉두난발에다 쌍안경을 갖다 붙인 듯한 눈, 엄청 큰 귀에다 뾰족뾰족한 이빨, 게다가 팔다리는 어느 것 하나 짝이 맞는 게 없군요. 맞습니다. 어린아이 그림입니다.

1980년 프랑스의 어린이 프란시스가 그린 인물화지요. 흔하디흔한 명작 다 놔두고 하필 어린애 그림이냐고요? 그건 이 그림을 그린 아이가 보통 아이가 아니기 때문이죠. 신동이 아니라 정신이 심히 허약한 아이랍니다. '정신지체 장애 아동'인 프란시스는 어느 날 자기를 돌봐주는 선생 장 르볼을 따라 숲속으로 갔지요. 친구들과 놀다가 언뜻 그림 한 장 그려보고픈 맘이 들었나 봅니다. 앞쪽에 크게 그린 인물이 장 르볼입니다.

콧수염을 기른 르볼은 화가이면서 프란시스에게는 특별한 존재입니다. 이 양반은 정신이 박약한 아이들과 어울려 그림 그리기를 좋아했는데, 아이를 가르치는 방식이 별났던가 봅니다. 가르치는 게 아니라 내버려두는 겁니다. 아이들에게 영향을 미치지 않으려 조심한답시고 붓 잡는 거나 물감 섞는 법 한마디 조언하지 않았다는군요. 물감을 제 맘대로 짓이겨 범벅을 만들고 그림종이를 찢어발기고 해도 하고픈 대로 하게둔 거죠. 르볼은 소란스런 아이들 곁에서 자기 그림 그리는 데만 몰두했습니다. 그 모습이 옆에서 벼락이 떨어져도 꿈쩍하지 않는 바위 같았다고 하는군요.

프랑스의 어린이 프란시스는 심신이 허약하다.
그림 그리기를 통해 장애를 극복하려는 의지를 잘
보여주는 그의 인물화다.

르볼은 말합니다. "아이를 치료할 수 있는 방법을 찾는다고요? 그럼 아무것도 찾지 못합니다. 예술을 찾아야 치료법을 찾습니다." 르볼은 짓이겨진 아이의 자아를 예술 속에서 되찾도록 유도하되 그것을 자기의 그림 그리는 모습을 통해 알려줬던가 봅니다.

프란시스가 그린 그림을 보세요. 뒤쪽 인물은 왜소한 데다 색채도 단조롭지요. 그에 견주면 르볼 선생의 모습은 지나치게 크네요. 몸통에 칠한 색깔도 다채롭습니다. 어느새 르볼이 프란시스의 마음속에 들어갔나 봅니다. 큰 사랑은 보듬는 것이 아니라 풀어주는 것이 아닐는지요.

나는 '헐랭이'다

"헐랭이가 일을 낸다고. 헐랭이가 뭔 줄 알아? 헐렁헐렁한 거 말이야. 옷도 헐렁하고, 생각도 헐렁하고, 행동도 헐렁헐렁한 걸 보고 헐랭이라고 그래. 꽉 조인 건 좋지 않아. 헐랭이 같은 사람이 깜짝 놀랄 물건을 만드는 법이지. 진짜 예술가는 헐랭이야."

1984년 비디오 아티스트 백남준[84]이 서울에 왔을 때였다. 지구상에 둘도 없는 몽상가이자 세계에서 가장 유명한 한국인 예술가가 마침내 고국 땅을 밟은 것이다. 언론은 그의 귀향을 '금의환향'이라고 했다. 맞았다. 삼현육각 잡히지 않았다 뿐이지 행차는 대과급제 이후에 버금가는 것이었다. 무심한 그의 행보조차 뉴스가 될 정도였으니 "하품 빼고는 전부 코멘트였다"라는 기자들의 농은 농이 아니었다.

그런 그가 개구일성 내뱉은 말이 "예술은 사기다"였다. 예술이 사기라니, 예술가는 그럼 사기꾼인가. 미술 동네는 난리가 났다. 겨냥 않고 쏜 화살이 동료 작가들의 정수리를 딱 맞춰버린 꼴이라고 할까. 그 말의 저의를 두고 찧고 까부는 해석이 난무했다. 문학평론가 김현은 "진정한 해방의 논리"라며 백남준 편을 들었다. 옹성처럼 구축한 예술의 숭엄과 그 아래 창궐하는 '무전취식(無錢取食)' 예술가들. '예술 사기론'은 이들을 경쾌하게 박살내는 파열음이라는 것이다.

어쨌거나 그의 선문선답은 꼬리를 이었다. "그러면 나는 훌륭한 예술가냐고? 글쎄. 세상에 나쁜 예술가가 좀 많을 따름이

1962년 비스바덴에서 열린 플럭서스 페스티벌에서
백남준의 익살스러운 표정을 동료 작가 딕 히긴스가
사진으로 포착했다.

지."그러고 나서 던진 말이 이 글 앞머리의 '헐랭이'였다. 이 과학 전능의 시대에, 더구나 첨단 전자 매체를 다루는 세계 최초의 비디오 아티스트가, 머리 팍팍 돌아가도 시원찮을 판국에 힙합 바지, 아니, 조선 핫바지처럼 살라고 사주하다니. 그러나 이성과 합리를 홀시하고, 게임의 룰을 뒤집는 반칙을 용인하며, 기발한 창조의 에너지를 부추기는 백남준식 창작법이 곧 '헐랭이론'에 담겨 있음을 눈치채야 한다. 그의 화법은 오차 없는 저격수의 명중이 아니라 언제나 '느슨한 적중'이니까.

예술의 권력이나 예술가의 권력은 어디서 나오는 것이냐고 그에게 물은 적이 있다. 그랬더니 백남준은 뒤통수를 쳤다. "요제프 보이스[85]가 그랬어. 누구나 다 예술가라고." 클린턴 대통령 앞에선 헐렁한 바지 때문에 낭패 봤지만 백남준 식의 헐랭이 눈으로 세상 보기, 작품 감상에도 권할 일이다.

자주꽃 핀 감자라고?

———

많고 많은 것이 미녀상이다. 그것은 왜 끊임없이 생산되는가. 아름다움에 대한 동경 때문이다. 그러나 요즘 미녀상은 개성을 잃고 있다. 숱한 미녀상이 '상식화된 아름다움' 또는 '아름다움의 평균율'을 반영한다. 그것의 전파력은 강하고 끈질기다. 사람의 미모를 유행시킨다. 이영애나 니콜 키드먼을 닮으려는 여성들의 집념은 고액의 수술비가 아깝지 않다. 비상하지 않은 아름다움의 비상한 생명력은 대중사회를 지탱하는 힘이기도 하다.

미녀를 그린 그림은 때론 벽에 걸리는 장식품이 된다. 그것의 운명은 마침내 비참하다. 장식의 의무가 무엇인가. 주역인 공간을 위한 무조건의 봉사이다. 장식품은 발언하지 않는다. 주목받아서도 안 된다. 레스토랑이나 카페를 감싸는 배경음악이 그렇다. 음악은 흐르는데 경청하는 손님이 없다. 들리지 않기 위해 들려주는 것이 배경음악이다. 미녀의 일생이 늘 비극적이진 않지만 벽걸이 미녀상은 항용 비극적이다.

이 그림 <여인>은 눈길을 그냥 스쳐 보내지 않는다. 상식화된 아름다움에서 떨어져 있다. 비상해서 주목을 요구한다. 자주꽃 핀 감자야 캐보나 마나 자주 감자이지만 이 고약한 여인의 심사는 캐봐야 안다. 순탄하지 않은 붓 터치와 광포한 채색, 그래서 목욕하는 여인의 자세가 머리칼을 쥐어뜯는 장면으로 느껴질 정도로 비장하다. 표현주의 화풍을 유감없이 갖춘 그림이다. 그림의 우수성을 묘사의 정확성과 동일하게 보려는 르네상스의 전통

구본웅, 〈여인〉

1930년

캔버스에 유채

49.6 × 37.8cm

국립현대미술관

거칠게 다루라. 욕구를 숨기지 마라. 꾸미지 마라.
표현주의 화가나 야수파 화가는 속을 다 까발린다.

은 표현주의가 까부쉈다. 넘치는 발언, 성질을 있는 대로 다 부린 그림. 그 과도한 표현성이 찾고자 한 것은 여인의 진실이다.

〈여인〉은 파이프를 문 비상식의 작가 이상을 그린 구본웅[86]의 작품이다. 구본웅은 회화와 조각과 문필에서 비상한 재주를 보인 미술인이다. 그는 야수파의 1인자이자 한국의 툴루즈 로트레크로 불렸다. 로트레크처럼 단구에다 어릴 때 척추를 다쳐 등이 굽었다. 까치집을 지은 머리칼에 멀대처럼 키가 큰 친구 이상과 키가 작고 몸집도 왜소했던 구본웅이 함께 걸어가면 길거리의 아이들이 졸졸 따라왔다고 한다. 곡마단이 행차한 줄 알았다는 것이다. 〈여인〉에 나오는 여인과 달리 너무도 아름다운 세계적인 발레리나 강수진이 구본웅의 외손녀이다.

향수와 허영

요즘 쉬운 그림 찾기가 쉽지 않다. 어려운 그림이 지휘권을 잡았기 때문이다. 그래서 그림이 점점 거만해진다. 쉬운 그림은 보는 이를 겁주지 않는다. 그것은 미덕이다. 이 미덕을 현대 미술가들은 흘러간 옛 노래의 3절인 양 복창하지 않는다. 가소로운 일이다.

여기 편안하고 수월한 그림이 있다. 나이 마흔하나에 세상을 버린 화가 이달주[87]의 작품 <귀로>이다. 피득한 기가 가신 걸보면 건어물인데, 쾌를 묶지 않은 걸로 보면 시장 바닥에서 낱개로 산 듯하다. 여름날 오후 채반과 소쿠리를 이고 얹은 일가족이집으로 돌아간다. 삼베 적삼 차림의 아낙은 일찍 본 딸 덕에 늘둥이를 업는 수고를 덜었다. 검정 광목 치마저고리에 자줏빛 보자기를 둘러쓴 딸은 아직 처녀다. 저 수줍어하는 손깍지 낀 품새는세상이 우호적이지 않은 나이를 말해준다. 소쿠리를 든 머슴애는금방이라도 통을 놓을 표정이다. 시골 닷새장을 작파하고 집으로 돌아가는 길이 사뭇 덤덤하다. 굴뚝에 연기 피고 고봉 보리밥과 함께 구운 어물이 개다리소반에 올라야 이 애 얼굴이 풀릴까.1950년대 말 내남없이 곤고했던 살림살이지만 한갓진 시골 풍정은 어머니 품에 안기듯 푸근하다.

궁금할 것이 없는 그림이다. 그래도 한마디 꼬집고 싶다. 식구끼리 닮은 모색은 그렇다 치고 촌사람과 거리 먼 도회적 얼굴생김이 좀 거슬리지 않는가. 못살던 시대지만 넘치는 인정 그리고 아슴푸레한 향수, 뭐 이런 그럴듯한 말로 향토적 리얼리즘의

이달주, 〈귀로〉

1959년

캔버스에 유채

113.0 × 151.0cm

삼성미술관 리움

조선적 향수를 드러내고자 했으나 기법과 양식에서
외래품의 혐의가 짙은 그림이다.

세계를 그렸다고 평론가는 훈수를 두지만, 모딜리아니를 흉내냈음직한 목 긴 인물은 아무래도 멋쩍다.

화면을 대각선으로 나눠 수직 인물과 대비시키고 등에 업힌 어린애와 소년의 소쿠리로 밋밋한 구도를 깨뜨린 것, 또 까칠까칠한 마티에르를 살려낸 것 등은 조형에 대한 작가의 교과서적 의지를 알려준다. 다만 리얼리티와 회화적 장치가 겉돈 것은 아쉽다. 감상자가 나무라고 싶은 것은 삶의 진실을 갉아먹은 조형적 허영이다.

길과 글

루아르 산 상세르였던 걸로 기억합니다. 그 향기로운 백포도주에 취할 선배가 아니었건만 어찌된 심산인지 그날은 말씀이 넘치게 많았습니다. 북한산 산그늘로 가는 선배의 삭연(索然)한 눈길을 내처 헤아리지 못한 것은 억병으로 취하고 싶은 제 욕심 때문이었습니다. 말씀이 제 귀에서 토막토막 도망갈 무렵이었을 겁니다. 냅다 귓속으로 직진하는 외마디를 선배가 던졌습니다.

"책 속에 길이 있다고? 그거 다 사기야. 길은 도마령과 죽령에 있어. 시샤팡마에 있고, 낭가파르바트에 있는 게 길이야. 그럼, 책 속에는 뭐가 있나. 글이 있을 따름이야." 왜 그랬을까요. 저는 그 말씀이 희언으로 들리지 않았습니다. 선배 글의 운법(韻法)이나 장법(章法), 게다가 옥시모론(oxymoron, 모순되는 말을 병치하는 표현법)까지 익히 아는 제가 허허 웃어넘기지 못했던 것은 아마 그날 밤의 심사가 여상하지 못한 탓이었을 겁니다.

맞습니다, 선배. 독서의 계절이 돌아오면 청소년을 달뜨게 하는 '가을의 전설'이 길거리마다 내걸립니다. "책 속에 길이 있다." 저에게도 글은 곧 길이었습니다. 게다가 저는 '부키시(bookish)'의 망령을 한 번도 내쫓아보지 못한 놈 아닙니까. 부키시는 속된 말로 '먹물'이자 '학삐리'죠. 고백건대 저는 대상의 실제와 맞부딪쳐 깨우치는 존재는 못 됩니다. 격물치지가 아니라 완물상지하는 놈이란 걸 아시잖아요. 책에 의존하지 않고는 단 한 줄의 글도 쓰지 못하는 놈이 접니다. 책에 의존하지 않고는 어떤

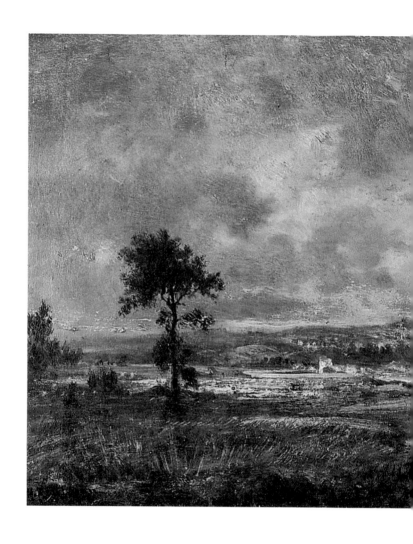

**테오도르 루소, ‹몽마르트르 평지에서 바라본 풍경,
폭풍우 인상›**

1850년경

파리 루브르박물관

루소는 자연에서 참된 것을 찾으려 했다. 그림 속의
길은 묘연하다. 멀어서 아득하다. 아득한 길에서
또렷한 길을 만드는 이가 글을 쓴다.

Ph. H. Joss ⓒ Larbor / T

사유도, 어떤 발언도, 어떤 행동도 장안하지 못하는 제가 "책 속에 길이 없다"는 말씀에 아연해진 것은 너무도 당연한 일입니다.

진정 책 속에 길이 없습니까. 제가 헛산 겁니까. 선배, 언젠가 저는 혼자 열두 시간 동안 길을 걸었습니다. 서울의 동쪽 집에서 나와 밤 이슥할 무렵 도착한 곳은 수원 어름이었습니다. 못난 등 산화가 발바닥에 물집을 터뜨려 더는 나아가지 못했습니다. 웃지 마십시오. 저는 길을 찾아 나섰던 겁니다. 길은 어디에도 있었지 만 그러나 망상은 길을 가는 저에게 발을 길에 붙지 못하게 했습 니다. 길을 가도 떠오르는 건 글밖에 없었습니다. 그러니 아무리 다리품을 판다한들 제가 간 길은 또 하나의 글에 다름 아니지요.

형수께서 말씀하셨다면서요. 선배가 하는 짓이 얼마나 비상 했으면 "당신은 인간이 아니야. 한 권의 책에 불과해"라고 했겠습 니까. 그 질타가 선배로 하여금 자조 섞인 "책 속에 길이 없다"를 내뱉게 한 건가요. 그렇다면 선배의 숱한 글은 길을 잃고 떠도는 유령이란 말입니까. 어불성설(語不成說)이라 했습니다. 말이 안 되 는 말이란 거죠. 길을 걸어가는 이가 말과 글을 이룩하지요. 그런 데도 어불이 성설이 되기도 하는 것은 무기물에서 유기물질이 창 조됨을 발견한 1953년의 러시아 과학자 오파린 이후의 학설입니 다. 제 말은 글은 길이 아니라도 길은 글을 낳는다는 뜻입니다.

소설가 마루야마 겐지[88]가 한 말이 생각납니다. "육체와 사 는 동안은 육체에 충실해야 한다. 혼의 존재에 대해 생각하는 것 은 육체에서 해방된 이후라도 상관없다." 육체를 길로, 혼을 글로 바꾸어놓아도 수긍할 수 있는 주장입니다. 길을 가는 동안은 길

을 가고, 길을 떠나거든 글을 생각하라. 어떻습니까. 위안이 되는 말이 아닙니까.

선배, 충주호 그 멋진 드라이브 길이 문득 떠오릅니다. 길 주변의 나무는 지금 한창 옷을 벗고 있습니다. 그런데 그 나무들이 말이죠, 저에게 기막힌 걸 교시합디다. 가을의 낙엽을 땅에 떨군 나무는 봄날의 신록과 여름날의 만화방창을 결코 그리워하지 않더라는 것입니다. 길은 결국 길입니다. 길이 글이 되는 이 오묘한 조화를 충주호의 나무가 내 눈앞에서 보여주고 있었습니다. 선배, 같이 가보지 않으시렵니까.

미술 젓가락 사용법

미술은 어떤 방식으로 전달해야 이해가 쉬운가. 이 물음은 미술 전문인들의 골칫거리다. 편집자도 재미있고 쉬운 미술 안내서를 펴내기 위해 애태운다. 서점에 가보자. 예술 코너에는 국내외 저자들이 집필한 이 방면의 해설서나 감상서가 넘친다. 독자들은 고르기가 쉽지 않다. 그림이 좋으면 글이 어렵고, 글이 쉬우면 그림이 뻔하다. 이 책 저 책 넘기다 보면 동어반복이 수두룩하고, 저기서 본 그림이 여기서도 보인다. 한마디로 독자가 보기에 물 좋고 정자 좋은 곳은 없다. 이것이 저자와 편집자의 잘못인가. 꼭 그런 건 아니다. 독자는 불평 대신 수업료를 좀 내야 한다. 이 책 저 책 다 볼 필요가 있다. 나름대로 선구안이 생기려면 뻔한 직구도, 까탈스러운 커브볼도, 희한한 변화구도, 다 쳐봐야 한다. 보는 만큼 아는 것은 미술 동네의 성문법이다.

저자들의 동어반복은 그 그림이 그런 해설로 굳어졌다는 얘기이고, 글이 어려운 것은 그 그림이 그만큼 납득의 여지가 좁다는 뜻이다. 익숙하고 뻔한 그림이 남발하는 것은, 글쎄, 좀 민망한 변명이지만, 도판 사용료가 비싼 탓에 신작 소개가 여의치 않아서일 수도 있었을 것이다. 현명한 독자는 자린고비 같은 편집자의 편식을 욕하면서도 뻔한 그림을 뻔하지 않게 설명하는 저자의 재능을 눈여겨볼 일이다. 독자에게 중요한 독도법(讀圖法)은 뭔가. 그것은 특정 그림을 두고 해설하는 저자의 독단과 편견을 재빨리 간취하는 능력에서 생긴다. 모든 감상은 편견이자 독단이다. 누

가 득의에 찬 편견을 떳떳이 내보이고, 누가 일리 있는 독단을 납득시키는지 찾아내야 하는데, 이런 독자의 기량은 물가 없는 정자에 오르고 정자 없는 물가를 헤매야 비로소 얻는다. 미술 동네를 싸돌아다닌 사람들은 아는데, 수업료는 관습법에 들어 있다.

넘어오는 말이 길어진 건 내가 소개할 책 『열린 미술관』도 이것저것 고루 갖춘 해설서는 아니라서 미리 쐐기를 박아두기 위해서였다. 이 책에 '미술을 이해하는 33가지 주제'라는 부제가 있는데 적실한 용어는 아닐 성싶다. 꼭지 수가 서른세 가지일 뿐, 꼭지들을 잇는 고리는 느슨하고 편의적이어서 주제나 키워드로 보기 어렵다. 대신 어느 꼭지를 먼저 읽어도 탈은 없다. 이 책을 지은 헹크 판 오스는, 섣부른 추정을 무릅쓰고 말하건대, 참 영리한 사람이다. 이력을 보니 암스테르담의 릭스미술관 관장을 지냈고, 지금은 암스테르담대학에서 미술사를 가르치고 있단다. 대중을 위한 TV 방송용 미술 프로그램에 참여했는데, 그 방송 대본을 정리한 것이 이 책이다. 흔히 방송 대본이 그렇듯이 디테일이 치밀하거나 집요하지 못한 점이 있지만 저자의 영리함은 말하는 방식에서 비할 데 없이 돋보인다.

저자는 미술 독자의 이해 능력을 얄밉게도 잘 짚는다. 그는 미술사가들이 중요하다고 하니까 꼭 알아야 한다는 식의 요구를 하지 않는다. 차라리 독자의 경험에 직접 호소하는 방식을 통해 그림과 더불어 놀도록 유도한다. '꼭 알아야 할 것과 알고 싶은 것 사이의 모순'을 인정하면서도 저자는 그 모순이 갈등으로 덧나지 않게끔 이끄는 명민함을 발휘한다. 그는 예술을 "어떤 대상에 대

한 집중이자 그 대상 하나하나에 머무는 행위이며 그 대상의 존재에서 즐거움을 느끼는 것"이라고 풀이한다. 그 즐거움을 만끽하려면 수업료를 좀 내라는 말도 이렇게 곰살갑게 소곤거린다. "어떤 그림과 그 그림을 그린 사람, 그 그림의 출생지, 그 그림의 소유자들, 그 그림이 했던 여행 등 그림을 둘러싼 이 모든 것을 알면 알수록 그 그림과 마주 대했을 때 더욱더 풍부하고 깊게 그림을 경험하게 되는 것이다."

맛보기로 저자의 솜씨 한두 군데를 살펴보자. 루치오 폰타나[89]의 〈공간개념〉은 밑칠이 고르게 된 캔버스 여러 곳을 칼로 찢어놓은 작품이다. 저자는 이 그림이 여자의 질처럼 보일 수 있다고 짐짓 도발한다. 또 폰타나의 둥근 청동 조각을 두고 완두콩이나 짐승의 배설물 같기도 하다고 능청을 떤다. 이는 독자의 눈높이에서 본 설명이다. 그는 독자의 '오독(誤讀)'을 나무라지 않는다. 그 대신 그 작품이 얼마나 세심한 배려와 정성에서 탄생한 것인지를 주목하라고 말하면서 '거의 아무것도 아닌 것처럼 보이는 것이 얼마나 아름다울 수 있는지'를 알기까지 충분한 시간과 집중력을 곁들여 살펴보도록 권한다. 바로 이것이다. 모든 작품은 간과하는 자의 눈에 '거의 아무것도 아닌 것'이다. 이 단순한 원칙을 무시해서 지레짐작이 생기고 지레포기가 생긴다. 저자는 '찬찬히 살피고 주의 깊게 생각하기'를 독자의 으뜸 덕목으로 친다. 살바도르 달리[90]의 작품을 설명하는 데도 이 덕목은 빛난다. 셜리 템플을 모델로 한 달리의 작품에는 스핑크스와 박쥐와 해골 등이 나온다. 물론 저자는 작품에 등장한 소도구들의 관계에 대해 나

폰타나, ⟨공간개념⟩

1959년

캔버스에 칼질

100.0 × 125.0cm

밀라노 나비글리오 갤러리

그림 속에 그림 없다. 캔버스에 그려진 환영을
거부하는 폰타나는 작품의 물질적 성격을
감상자에게 귀띔한다.

름의 해석을 붙인다. 그러나 수수께끼를 푸는 듯한 이런 설명이 그림을 흥미롭게 하는 데 무슨 쓸모가 있는지 금방 회의한다. 흔히 말하는 달리의 '편집광적 비평 방식'을 이해하는 것보다 더 중요한 것은 관객의 상상력이 발동하는 지점에서 펼쳐지는 갖가지 개인적 연상 작용이라고 저자는 말한다. 달리의 작품은 어렵지만 최소한 무엇을 그렸는지 누구나 다 안다. 처음 본 사람도 작품 앞에서 고개를 끄덕이는 건 바로 그 사람의 기억에서 촉발되는 연상 작용이 작동하기 때문이다. 사리에 맞지 않은 연상, 곁길로 간 추측, 오도된 신념? 그런 것에 손해배상을 청구하는 작가는 없다. 모든 감상은 궁극적으로 독단이자 편견이라고 하지 않았는가.

　　물론 이 책에는 에피소드가 쏠쏠하게 들어 있다. 얀 스틴의 자화상을 복원하다 알게 된 다른 사람들의 덧칠 행위, 렘브란트의 가짜 그림과 그의 조국에서의 엇갈린 평가, 반 고흐의 ‹자화상›과 ‹해바라기›에 얽힌 사연, 축구 클럽 아약스 암스테르담에 주어진 트로피의 해프닝 등 미술 동네의 안팎을 가로지르는 생생한 입담은 미술의 편재성(遍在性)을 실감나게 전한다. 무릇 미술 대중서 치고 독자의 흥미를 끌기 위한 양념 한두 가지를 곁들이지 않은 책은 드물다. 이 책의 에피소드도 잘 읽히기 위한 장치다. 그러나 그것만으로 저자의 영리함이 빛나는 것은 아니다. 그는 젓가락 사용법을 알려주지 결코 떠먹여주는 궁상을 떨지 않는다. 나머지는 독자가 다리품을 팔아 좋은 요리를 찾아내도록 독려한다.

우키요에 벤치마킹

———

언젠가 우키요에에 관한 글을 쓰다 화가 이름을 착각해서 엉뚱한 소리를 지껄인 적이 있다. 반 고흐의 그림에 나오는 ‹가메이도의 매화›는 우타가와 히로시게[91]가 아닌 안도 히로시게의 작품이라고 주장한 것이다. 정답부터 말하자면 우타가와 히로시게가 곧 안도 히로시게다. 둘 다 같은 사람이다. 나는 착각한 것이다. 그걸 뒤늦게 알았다. 고바야시 다다시가 지은『우키요에의 미』를 읽다 ‘아차!’ 하는 느낌이 왔다. 거기에 히로시게의 가계가 나온 걸 본 것이다. 한마디로 내 글을 읽을 독자들 앞에서 망신을 당한 셈이다. 처음에는 모골이 송연해졌고, 나중에는 ‘모르면 가만히나 있지’ 하면서 자책했고, 마지막에는 ‘이제 글 그만 써야겠다’는 생각이 들었다.

　　나는 무지를 털어놓으면서 그걸 착각이라고 둘러대며 변명하고자 한다. 에도 시대 말기의 작가인 히로시게는 국내 여러 출판물에 ‘안도’ 또는 ‘우타가와’로 그 성이 뒤섞여 표기된다. 급한 대로 내 주변에 있는 책 중에서 골라 펼쳐보니『매화』(이어령 지음)라는 책은 우타가와 히로시게로만,『내가 만난 일본미술 이야기』(안혜정 지음)라는 책은 안도 히로시게로만 각각 표기해놓았다. 기억에 기대어 말하건대, 안도 히로시게란 이름이 한국에서는 훨씬 대중적인 것 같다. 그럴 것이 그는 ‘안도’ 집안에서 태어났기 때문이다. 초명, 아명, 별명, 아호 등 여러 가지 이름으로 불린 히로시게는 ‘우타가와’ 문벌에 들어가서야 그 성을 받았다. 우타가와파

우타가와 히로시게, 도카이도 53경 중 〈간바라의 야설〉

1883년

다색 목판화

24.8 × 37.5cm

미네소타 미네아폴리스미술관

295

(派)는 메이지 시대에 들어가기 이전, 우키요에 화단에서 마지막으로 가장 화려한 꽃을 피운 작가 그룹이다. 우타가와 도요하루, 우타가와 도요쿠니, 우타가와 도요히로, 우타가와 히로시게, 우타가와 구니요시……. 내가 읽은 책『우키요에의 미』는 이들 우타가와파 중에서 도요쿠니, 히로시게, 구니요시 세 작가를 '우키요에의 열두 거장' 편에 집어넣었다. 저자 고바야시 다다시의 편애가 아니라 우타가와 그룹의 득세가 그럴 만했기 때문이다.

히로시게는 가츠시카 호쿠사이[92]와 더불어 인상파 화가들의 속앓이를 유발했던 자포니슴의 스타 작가다. 또 옆길로 샌다. 자포니슴은 'Japonisme'이라고 불어로 표기해야 옳다. 연원을 따져 그렇다. 가끔 신문이나 책에서 'Japanism'이라 영어로 써놓고 '자포니슴'으로 지칭하는 경우가 있는데, '저패니즘'과 '자포니슴'은 호적이 서로 다르다. 참고로 'china'는 도자기이고 'japan'은 옻칠이다. 'japanning'은 1771년 브리태니커 사전에 등재되면서 '칠기 공예 기법'이 됐다. 하여간 히로시게는 절명구로도 유명한 이다.

"나 죽거든 화장도 매장도 하지 마라 / 들판에 내던져 주린 개의 배를 채우게 하라." 어기찬 그의 기상과 달리 작품은 화면 포치가 지나치게 감각적이다. 가위 탐미성의 전형으로 칠 만하다. 대표작인 〈도카이도 역참〉이나 미완성작인 〈에도 백경〉 모두가 발품을 팔아가면서 스케치한, 우리로 치자면 '진경 산수'인데도 그 서양화적 원근감은 조선 산수적 미감과 영판 다르다. 이 대목에서 저자 고바야시 다다시는 히로시게의 말을 빌려 호쿠사이와

의 차이를 귀띔한다. 즉 호쿠사이는 오직 그림을 조합하는 재미에 전념했고, 히로시게는 스케치를 토대로 진실을 옮겼다는 것이다. 알 만한 우키요에 애호가들 사이에서 이런 발설은 '산업 기밀 누설'이다.

　히로시게의 선배인 호쿠사이는 그럼 만만한 화가인가. 천부당만부당하다. 그는 서방에서 일컫는 우키요에의 명실상부한 으뜸 주자다. 2000년 『라이프』지가 '지난 세기 1,000년을 만든 세계 100대 인물'을 선정한 바 있었다. 여기서 86위를 기록한 인물이 호쿠사이다. 우키요에를 그저 이태원의 이자카야[居酒屋] 따위에나 걸려 있는 속화 정도로 알고 있는 사람도 그의 '후가쿠 36경' 중 〈가나가와 앞바다의 파도〉나 〈불타는 후지〉를 보게 되면 깨달으리라. 간결하되 강력한 구도, 왜곡되어 더욱 인상적인 형상, 위험하리만치 생략된 조형 등 호쿠사이를 호쿠사이로 만든 그 개성적 언어는 한 시절 유럽 화단의 추종자를 양산하고도 남았다. 히로시게쯤 저리 가라 할 만큼 많은, 서른 가지가 넘는 이름을 사용한 사실이나 아흔세 번이나 이사를 다녀 '불염거(不染居, 있는 곳에 물들지 않음)'라는 호까지 썼다는 예화들은 호쿠사이의 성정과 자취를 읽게 해준다. 무엇보다 호쿠사이에게는 만화가 있다. 곧 《호쿠사이 만가[漫畫]》다. 이 흥미로운 데생집은 갖가지 동식물이나 인간들의 얼굴 표정과 동세를 그려놓은 것으로, 잠시만 봐도 무릎을 치게 된다. 《호쿠사이 만가》가 오늘날의 만화와는 전혀 다른 수필에 가까운 성질이라고 강변할 수도 있지만, 그것이 저패니메이션의 저변이었음을 우리는 감지할 수 있다.

가츠시카 호쿠사이, 후지산 36경 중 ⟨불타는 후지⟩

1881~1883년

다색 목판화

25.2 × 36.5cm

하와이 호놀룰루미술관

다시 나의 착각으로 돌아간다. 왜 우리는 히로시게나 호쿠사이, 그리고 우타마로 등의 우키요에 작가를 흔히 성이 아닌 이름으로만 부를까. 따져보면 이상한 일이다. 이는 고이즈미 총리를 '준이치로'라고 부르는 것만큼 어색한데 말이다. 그것도 기타노 다케시처럼 요즘 친숙한 대중스타라면 '다케시'라고 부를 수 있겠지만, 다들 100년이 넘는 세월 이전에 죽은 화가들의 성명을 이름으로만 부르는 것은 의아한 노릇 아닌가. 여기에 우키요에의 숨은 이력이 있는지도 모른다. 즉 우키요에는 수입품이긴 하되 일본에서 직수입되지 않고 제3국을 거쳐 온 박래품이란 것이다. 유럽 자포니즘의 후광 아래 그 가치를 뒤늦게 알게 되었고, 그때의 우타가와 히로시게는 영어식 표기인 '히로시게 우타가와'였던 것이다. 우리는 퍼스트 네임을 마치 성인 양 부른 셈이다.

우키요에를 직수입품으로 소개한 책자는 많지 않다. 다들 자포니즘의 곁다리 격으로 소개한다. 일본은 정치적 혼란을 틈타 선종이 발흥했던 14세기 무로마치 시대를 거쳐 오다 노부나가와 도요토미 히데요시가 일어선 모모야마 시대, 그리고 일본 봉건시대의 마지막 시기인 17~19세기 에도 시대로 간다. 우키요에는 무로마치에서 에도 말기까지 제작된 미술 양식의 하나이다. 가부키와 유락풍의 명승지, 그리고 남녀의 색정을 소재로 한 다색 목판화가 주종이다. 평면성과 과장성, 그리고 디자인적이면서도 파격적인 구도, 선명도가 높은 색상이 특징인데, 특히 유럽의 인상파들이 이 우키요에에 현혹된다. 18세기에는 중국풍에 심취했지만 19세기 중엽부터 일본 취미, 곧 자포니즘의 열풍이 파리를 뒤

흔들었다. 피카소를 비롯한 입체파 화가들이 아프리카 미술에 열광한 것은 20세기에 들어서다.

1853년 미국의 페리 제독은 미시시피호와 함대를 이끌고 와 일본에 개항을 요구했다. 개항의 물결을 타고 3년 뒤 호쿠사이의 목판화 세트가 처음으로 파리에 진출한다. 자포니슴의 기운이 떨쳐 일어난 데는 1867년에 열린 파리 만국박람회가 결정적 역할을 했다. 일본은 거기에서 다도와 공예미에 주안점을 둔 부스를 꾸며 다도를 시연하는 등 '일상의 미학'을 홍보했다. 우키요에는 일본 상품을 수출할 때 완충용 포장지로 쓰이기도 했다. 유럽의 미술가와 컬렉터들은 일본의 미술 공예품을 수입하거나 수장하는 데 경쟁적으로 나섰다. 열풍의 원인은 새것에 대한 호기심에서 시작됐을 것이다. 거기에다 마침 프랑스 낭만주의 작가들이 '예술을 위한 예술'에 부응하면서 화면에서 순수 조형적 요소를 추구하기 시작했다. 인상주의 화가들은 외광파(外光派)였다. 그들은 백열처럼 휘황한 우키요에 화면에 정신을 뺏겼다. 반 고흐, 마네, 모네, 드가, 로트레크, 르누아르, 클림트 등이 우키요에의 열렬한 추종자였다.

마지막으로 드는 아쉬운 생각이 있다. 왜 우리는 민화라는 좋은 문화 상품을 가지고 있으면서 우키요에의 마케팅을 벤치마킹하지 못했을까 하는 것이다. 답은 간단하다. 일본은 지금도 방방곡곡을 우키요에로 도배하고 있는 반면, 한국은 한쪽 구석에라도 민화를 걸어놓고 즐기는 집안이 손에 꼽을 정도다. 가장 민족적인 것이 가장 세계적인 것이라고 하는데, 그 민족이 먼저 소비

하지 않는 상품을 외국인이 무엇이 아쉬워 찾을 것인가. 우키요
에의 번성을 돌아보며 민화의 복권을 꿈꿀 일이다.

이런! 헬무트 뉴튼

2004년 7월 서울에서 열린 헬무트 뉴튼[93]의 사진전을 보고 참 난감했다. '거시기'를 노골적으로 드러낸 '거시기한' 사진들이 너무 많았다. 나의 난감함은 '거시기'에 있었던 것이 아니라 '거시기한'에 있었다. 이 '거시기한'을 무슨 말로 구체화할 것인가. 전시장 밖을 나와서도 그럴듯한 말이 떠오르지 않아 내내 심란하고 찜찜했다. 한 번 본 '거시기'는 눈을 감아도 선한데, 왜 '거시기한'은 입 밖으로 나오지 않는단 말인가. 결국 명명을 포기하고 말았다.

그러다 뒤늦게 작가의 자서전인 『헬뮤트 뉴튼』을 읽었다. 많은 도움이 되었다. '관음과 욕망의 연금술사'라는 부제가 붙어 있었다. 연금술사는 뉴튼을 가리키는 말이다. 그렇다면 뒤늦은 명명이지만 그 사진전의 '거시기한'을 '관음과 욕망의 연금술'로 대체할 수 있을까. 뭐 안 될 것도 없겠다. 뉴튼의 누드 사진은 섹스에 대한 남성적 환상이 들어 있다고 말한다. '욕망'은 두말하면 잔소리다. 그것들을 잘 버무린 작품이니 '연금술'이란 비의적 표현도 가당하다. 다만 이때의 '관음' 또는 '남성적 시선'의 문제는 주의 깊은 분석이 따라야 한다. 뉴튼의 작품 중에서 특히 '빅 누드' 시리즈는 간단치 않은 사진이다. 그것을 무 자르듯 '훔쳐보기의 대상물'로 치부해버리는 것은 무례한 완력이다. 거기에는 "이래도 훔쳐볼래?" 하는, 일종의 연출된 당당함이 있다. 이 때문에 '거시기한'의 정체는 여전히 모호하다.

그러면 '포르노 쉬크(porno chic)' 즉 '세련된 포르노'는 어떤

가. 뉴튼이 1976년 출간한 사진집 『백인 여성』은 평론가들 사이에서 소동이 일었다. 인종차별적 어감이 묻어 있는 책 제목은 정작 별문제가 없었다. 그 책에 등장한 남자 모델 두 명이 "나는 백인 여성이라는 게 자랑스럽습니다"라고 농담했을 만큼 상업적으로도 성공한 책이었다. 평론가들의 고민은 유례가 없는 뉴튼의 테크닉을 딱 꼬집어 발설해내지 못하는 데 있었다. '거시기한' 느낌을 나름대로 표현해보고자 끙끙대다 만든 신조어가 바로 '포르노 쉬크'였다. 그러나 '세련된 포르노'는 비난과 지지의 아슬아슬한 경계 위에 찍은 타협점이 혹 아니었을까. '변태의 제왕'이란 악의에 찬 비난보다야 낫겠지만 여전히 2퍼센트 부족한 느낌은 남는다.

『헬무트 뉴튼』은 이처럼 묘연한 헬무트 뉴튼의 작품 세계를 독자 스스로 추리해보게 만드는 자서전이다. 불의의 사고로 운명하기 한 해 전인 2003년에 나온 책이니 그는 자신의 삶을 온전히 다 채운 기록을 가진 행운아인 셈이다. 이 책에서 가장 흥미로운 것은 뭐니 뭐니 해도 섹스로 점철된 그의 반생이다. 이것을 들여다보는 행위는 저자에 대한 독자의 또 다른 훔쳐보기가 아니라, 뉴튼의 매우 특별한 작품의 심리적 궤적을 따라잡는 일일 것이다. 그의 누드 사진 혹은 패션 사진은, 순전히 나의 과장이지만, '섹스올로지적 지평의 예술적 확장'으로 여겨진다. 『헬무트 뉴튼』은 바로 그것에 관한 키워드로 읽히고, 또 그것의 단서가 될 만한 예화가 들어 있다.

열여덟 살의 아들 헬무트를 보고 아버지는 '빈트훈트

303

(Windhund)'라고 불렀다. '바람의 개' 또는 '방탕아'라는 말이란다. 아들 스스로도 인정했다. 좋아하는 것은 세 가지뿐. 여자와 섹스하거나, 사진을 찍거나, 재미있게 노는 것이었다. 그 나이에 그렇지 않은 '수컷'은 드문 법이니 그러려니 할 수도 있다. 그러나 유년의 기억에는 별난 구석이 있다. 어머니는 헬무트를 여자애처럼 키웠다. 벨벳 정장 차림에 머리는 늘 안말이 헤어스타일을 고수했다. 여섯 살 때 음란한 삽화가 들어 있는 책을 보거나 악몽을 꾸게 만든 무서운 동화를 읽었다는 내용을 특별히 강조하는 부분은 그의 작품에 보이는 트랜스젠더와 사도매저키즘적 요소를 떠올리게 한다.

그는 일곱 살에 형을 따라가다 매춘부를 보게 된다. 그리고 토로한다. "베를린의 유명한 창녀를 보았을 때부터 나는 늘 매춘에 깊은 관심을 가졌다. 여자를 돈 주고 산다는 생각에는 뭔가 나를 흥분시키는 것이 있었다. 나를 흥분시키는 것들 중 하나는 여자가 상품이라는 개념이었다." 여자가 상품이라고 느낄 때 흥분된다는 말은 그의 작품을 설명하는 단서가 되기도 한다. 그의 주요작인 〈빅 누드〉나 〈더메스틱 누드〉는 여성 육체의 상품화를 넘어 '거대 물신의 여성적 환생'으로 관객을 압도한다. 여자 모델의 위용은 그야말로 압도적이다. 사진의 등신대 프린트라는 형식이나 크기 때문만은 아니다. 그들이 취하고 있는 포즈는 의도된 외설과는 거리가 멀다. 너무 당당해서 수치심을 제거시킨다. 그 당당함과 뻔뻔함은 일방적으로 관객을 포획한다.

집중력이 부족해서 사흘 이상 걸리는 일은 아무것도 못하고

어려서부터 자신의 몸에 손을 대는 것을 싫어하거나 세균이 묻을까 봐 난간을 만지지 않았다는 얘기, 늘 자기중심적으로 생각하는 버릇이 있다거나 니베아 크림에서 나는 냄새에 강한 에로스적 충동을 느꼈다는 술회 등은 그의 작품을 떠받치는 또 다른 심리적 기제로 작용했을 것이다. 내가 인상적으로 읽은 대목은 오스트레일리아에서 군대 생활을 하던 그가 아일랜드계 여자와 정사를 가진 얘기였다. 그녀의 영어는 엉망진창이어서 정사 중에도 문법과 시제에 맞지 않은 말을 쏟아냈다는 것이다. 그녀가 "You were"가 아닌 "You was"라고 했을 때, 뉴튼은 "제발 사랑하는 동안은 말하지 말아요"라고 부탁하면서 이렇게 털어놓는다. "비문법적 문장을 참을 수 없었다. 그녀가 'You was'라고 말할 때마다 찬물을 뒤집어쓴 듯 남성의 힘을 잃어버렸고, 더는 섹스하고 싶은 생각이 들지 않았다." 편벽된 성정과 까다로운 구미가 때로는 매혹적인 작품을 낳기도 한다.

　　그는 평생 논란과 시비에 휩싸인 사진들을 발표해왔다. 논란 속에서도 새 지평을 열어나갔다. 그는 영감을 중시했고, 그 영감을 실천할 줄 알았다. 그가 다른 사진작가를 겨냥해서 한 말 중에 이런 대목이 있다. "최근에는 사진에 대한 이론적인 설명이 무진장 나오고 있다. 많은 사진작가들은 사진을 찍기 전에 그런 이론들을 너무 골똘히 생각한 나머지 셔터를 누르지 못한다. 일종의 변비 현상이 발생한 것이다. 이렇게 가다가는 신문사 사진기자들만 열심히 사진을 찍고, 나머지 사진작가들은 사진은 찍지 않고 철학적 명상만 하게 되는, 그런 날이 올지 모른다." 현대 미

'『보그』지의 사진작가에게 사진 찍으세요'라는
피켓을 세워 놓고 런던 피카딜리 광장에 앉아 있는
헬무트 뉴튼을 클로드 버진이 찍었다.

술가의 맹목적 이론 추종을 고깝게 본 미국의 문필가 톰 울프도 비슷한 말을 한 적이 있다. 다가올 세기에는 유명 미술관에 걸릴 작품들이 모두 비평가의 이론을 정리한 '말씀 그림'이 될 것이라고 그는 비아냥댔다. 무릇 이론은 실천의 등쌀에 시달려야 한다.

　마지막으로 한 가지. 이 책에는 뉴튼을 찍은 사진도 여러 점 있는데 그중에서 재미있는 것은 런던 피카딜리 광장에서 아내와 함께 찍힌 사진이다. 영국『보그』지의 사진작가로 불려왔지만 주머니가 텅 비어 광장의 사진사로 나선 뉴튼은 그 사진 속에서 호객용 안내문에 이렇게 썼다. "『보그』지의 사진작가에게 사진 찍으세요."

상처 있는 영혼은 위험하다

————

1999년은 노벨 문학상 수상 작가인 어니스트 헤밍웨이[94]가 태어난 지 100년이 되는 해였다. 스페인의 마드리드에서는 한 해 앞서 그를 기리는 회고전이 열렸다. 미국에서 태어나고 그 땅에 뼈를 묻은 작가의 회고전이 왜 하필 스페인에서 열렸는가. 그럴 만한 이유가 있었다. 헤밍웨이는 사나이였다. 그저 마초가 아니라 '싸나이'였다. 그의 종군 기록은 눈부시다. 1918년 이탈리아 전선에 하다못해 구급차 운전병으로나마 끼려고 갖은 애를 썼는가 하면 그리스·터키 전쟁 때는 종군기자 주제에 야전 보병 이상으로 설친 그였다. 그러니 스페인 내전인들 오지랖 넓은 그의 참전을 피해갔으랴. 작가는 스스로 스페인을 제2의 조국이라 했다.

기름기를 뺀 하드 보일드 터치로 기막힌 남성 세계를 그려낸 이 작가의 작품 세계는 새삼 말할 필요가 없다. 그는 로스트 제네레이션을 대표하는 작가다. 가장 잘 알려진 그의 작품 『노인과 바다』는 1954년 노벨상 수상작이다. 그 작품을 관통하는 분투와 허무는 모르는 이가 드물다. 영화화된 『누구를 위하여 종은 울리나』에서 은근하게 접근하는 게리 쿠퍼에게 순진한 잉그리드 버그만이 내뱉은 저 유명한 대사 "그런데, 키스할 때 코는 어느 방향으로 가야 하나요." 또한 기억하는 사람이 많을 것이다. 나는 작가에 대한 까닭 모를 동경을 지니고 있었다. 1980년대 초반 마드리드에 갔을 때, 헤밍웨이가 묵은 적이 있는 로뻬 드 베가 호텔에서 숙박해야겠다는 일념에 예약 순서를 기다리느라 돈키호테 동상 아

래에서 하루 내내 죽치고 앉아 있기도 했다.

어쨌거나 헤밍웨이는 전 세계 독서인에게 '멋진 싸나이'로 각인된 것처럼 보인다. 여인과 술을 사랑한 수렵가인 데다가 군인, 종군기자로 전장까지 누빈 인물이다. 그 정도만 해도 일상에 찌든 소시민에게는 선망의 남성상으로 비쳐지기에 족하다. 그런 그가 사실은 죽음의 공포를 이기려고 일부러 모험을 추구한 불안한 성격의 소유자였다는 주장이 있다면 이를 어떻게 받아들여야 할까. 헤밍웨이의 절친한 스페인 친구 호세 루이스 카스티요 푸체가 그런 주장을 해 화제를 일으킨 바 있다. 그 친구는 마드리드에서 열린 헤밍웨이 회고전에 즈음해 알려지지 않은 작가의 내면을 공개했다. 사후 30년을 넘기고서야 고백한 것이다. 그의 증언은 설득력 있게 받아들여졌다. 헤밍웨이가 위험과 죽음에 남달리 집착한 것은 자신의 약점을 감추기 위한 행위였고, 심지어 불을 밝히지 않고는 잠들지 못했던 애처로운 불안 심리를 가진 사내였다는 것이다.

헤밍웨이식 남성다움의 과시는 어릴 적 그 소지가 마련된 것으로 전한다. 어머니는 누이의 옷을 그에게 입혔다. 아홉 살의 헤밍웨이는 의사인 아버지가 마취도 시키지 않은 여인을 제왕절개하는 광경을 본다. 수술하는 동안 아내가 괴로워하는 모습을 더 이상 지켜볼 수 없었던 인디언 남편이 그 자리에서 자살하는 장면도 목도했다. 그의 아버지 역시 자살로 생을 마감했다. 그런 아버지를 헤밍웨이는 비겁자라고 불렀다. 군인이었던 할아버지와 자기를 동일시하는 버릇도 생겼다. 피와 죽음의 내음은 헤밍

웨이를 그림자처럼 따라붙었다. 아프리카에서 사자나 코끼리를 사냥하고 권투와 심해어 잡이 등 남성적 스포츠에 몰입하면서 모험을 찾아 나선 헤밍웨이의 모습. 그것이 죽음의 공포를 뛰어넘으려는 한 인간의 역설적 반응이었다는 증언은 우리네 삶에 깃든 알 수 없는 비의를 떠올리게 한다. 그는 결국 사냥총으로 자살했다. 그의 생애는 우리에게 이렇게 말하는 듯하다.

"상처 있는 영혼은 위험하다."

소설가 박완서가 어느 강연에서 장편 『나목』을 쓰게 된 동기에 대해 털어놓은 적이 있다. 살아 있을 때 제대로 대접받지 못한 채 쓸쓸히 숨진 화가 박수근[95]을 대변하고 싶었다는 것이다. 6·25 전란 중에 박수근은 미군 PX에서 군인들의 초상화를 그려주며 생계를 꾸렸다. 박완서는 유난히 말이 없던 박수근을 "건방지게도 구박했노라"고 말했다. 그저 그런 화가로 치부했다는 것이다. 어느 날 박수근은 일제 때 조선미술전람회에서 입선한 작품이 실린 도록을 들고 와 박완서에게 보여주었다. 스카프 따위에 초상을 그려주고 6달러를 챙기던 화가가 확연히 다르게 보인 것은 그 일이 있고 나서였다고 박완서는 회고했다. 선전(鮮展) 도록을 들고 온 것은 자기를 무명 화가로 보지 말아달라는 무언의 시위였다.

전쟁이 끝나고 박수근은 조선호텔에 있던 반도화랑에 자주 드나들었다. 그 당시 반도화랑은 가장 앞서가는 갤러리였다. 전시회가 있는 것도 아닌데, 그는 걸핏하면 나타났다. 용무가 없으면서도 들르는 이유를 화랑 관계자가 물었다. 박수근은 얼굴이 빨개

지면서 더듬거렸다. 한참 지나 밝혀졌다. 반도화랑에는 좌변기가 있었다. 가난한 화가의 집에는 재래식 변소밖에 없었다. 그는 변비 때문에 용변이 힘들었다고 한다. 아는 이들은 박수근을 천성이 곱고 다정했던 화가로 기억한다. 자신을 얕보는 듯한 나이 어린 여성에게 고함 한 번 치지 않고 말없이 도록을 펼쳐 보이던 사람, 화장실을 '무단 사용'하는 게 미안해 얼굴을 붉히던 사람. 그가 지금 최고의 화가로 존경받는 박수근이었다. 그라고 해서 억눌린 현명(顯名)에의 욕구가 없었을까. 그것은 헤밍웨이의 트라우마와는 다르다. 박수근은 우리에게 이렇게 속삭이는 듯하다.

　　"티 없는 영혼은 설치지 않는다."

16세기 명나라의 문인이자 화가인 서위(徐渭)[96]는 호가 '청등(靑藤)'이다. '푸른 등나무'라는 뜻인데, 등나무 줄기는 칡처럼 배배 꼬이거나 얽히면서 자란다. 그래서 '갈등(葛藤)'이라는 말이 생겼다. 서위의 포도 그림은 중국에서 역대 최고다. 그의 포도 그림은 짙은 먹과 옅은 먹이 마구 뒤섞여 변화무쌍하다. 포도알과 잎사귀를 분간하기 어렵고 줄기도 뒤엉긴 채다. 화제를 쓴 붓글씨는 속필의 재빠름이 보이고, 먹의 농담이나 비수(肥瘦)가 종잡을 수

서위, 〈묵포도도(墨葡萄圖)〉

명대

종이에 수묵

166.3 × 64.5cm

베이징 고궁박물원

가난과 질병에 시달리며 따돌림당한 삶에 한을 품은 서위는 자신의 가여운 재능을 붓질로 위로했다. 그림 속의 포도알이 그의 재능이다.

없을 만큼 기이하다.

포도를 그린 화제에는 이렇게 쓰여 있다. "반평생을 헛되이 보내고 이제 이렇게 노인이 되어, 밤바람이 윙윙거리는데 나 홀로 서재에 서 있다. 내 붓에서 나온 진주는 팔 곳이 없으니, 덩굴 사이에 흩뿌려 놓을까." 그의 시와 그림, 서예는 분노로 차 있고, 재능을 몰라주는 세상에 대한 날 선 저주가 담겨 있다.

그에게 무슨 일이 일어난 것일까. 절강성 소흥 출신인 서위는 계모의 손에서 자랐다. 성(省)에서 치른 과거에 여덟 번이나 낙방했다. 딱 한 번 지방 총독의 막료 생활을 하고 향리로 은퇴했다. 한때 기밀 누설 사건에 연루되었고 그 일로 관리 하나는 옥중에서 자살했다. 서위는 정신분열 증세를 보여 아내를 살해했고 투옥되었다. 그는 도끼로 자신의 머리를 찍었으며 평생 아홉 번 자살을 시도했다. 곡기를 끊은 채 10년을 보내기도 했다. 가난과 질병과 고독을 뒤로하고 그는 외로이 세상을 떴다. 그는 말한다.

"소외된 영혼은 자멸한다."

18세기 조선의 최북은 남이 흉내 내지 못할 기인이었다. 자존심에 못 이겨 제 눈을 찌른 그는 그림 팔아 술 마신 날 겨울 눈구덩이에 쓰러져 죽었다. '칠칠이'라는 별호로 불린 최북은 일상생활에서 칠칠맞지 못한 금치산자였다. 그의 대표작은 〈풍설야귀인(風雪夜歸人)〉이다. 눈보라 치는 밤, 집으로 돌아가는 나그네를 그렸다. 화면은 사람도 나무도 온통 바람에 쏠려 있다. 그림 밖으로까지 광풍이 몰아치는 흉흉한 분위기다. 그림의 모티프는 당나라 유장

경(劉長卿)⁹⁷의 시에서 따왔다.

> 날은 저물고 푸르른 산은 먼데
>
> 日暮蒼山遠
>
> 차가운 하늘 시골집이 쓸쓸하네
>
> 天寒白屋貧
>
> 사립문에 개 짖는 소리 들리고
>
> 柴門聞犬吠
>
> 눈보라 치는 밤 나그네는 돌아가네
>
> 風雪夜歸人

그림은 평생 길바닥 화가로 떠돈 최북의 심중처럼 불안과 충동이 넘치게 묘사돼 있다.

17세기 김명국은 도화서 화원을 지냈다. 그의 호는 술 취한 늙은이, 곧 취옹(醉翁)이다. 일본에 두 차례 통신사를 따라 다녀왔다. 독창적인 화법을 자랑하는 그의 ‹달마도›는 왜인들이 환장을 하고 구입한 그림이다. 중국의 절파 후기에 일군의 '광태파' 화가들이 있었다. 그들은 오파와 달리 표현 과잉의 북종화를 그렸다. 김명국은 거친 필치에 분방한 묵법과 날카롭게 각이 진 윤곽선이 광태파와 닮았다. 그는 술 마시지 않고는 그림이 안 된다고 늘상 떠들었다. 아닌 게 아니라 그의 그림 태반이 취필의 흔적을 보인다. 술이 없는 세상은 사는 맛이 없다고 큰소리치기는 최북이나 김명국이나 같았다. 그들의 생애는 이렇게 말한다.

"말짱한 영혼은 가짜다."

이중섭[98]과 반 고흐는 병리학적 증후를 보여주었다. 이중섭의 거식증과 거세 공포증은 여러 사람들이 거론한다. 그는 남성을 소금에 절이기도 했다. 또한 아내와 아들과 함께 발가벗거나 심지어 자기와 아내 사이에 친구를 재우기도 했다. 그의 일탈 행위는 한편 천진성과 유희성을 보여주는 예화이다. 그의 작품 〈달과 까마귀〉는 지평에 안착하고픈 자신의 염원을 보여준다. 달은 밝은 노란색으로 묘사되었고 까마귀는 동양화의 감필법*이 연상되는 터치다. 검은색과 노란색이 요동치는 반 고흐의 〈까마귀가 나는 밀밭〉은 물감을 두껍게 바르면서 운동감이 느껴지는 임파스토* 기법이 인상적이다. 바람에 좌우로 흔들리는 밀밭은 순역(順逆) 사이를 오가는 혼돈이다. 먹장구름을 타고 하강하는 까마귀는 불온하다. 신경증 환자는 초록을 선호하는데, 이는 도피적인 성향을 보여준다. 광기를 보여주는 증세는 대개 붉은색으로 외면화된다. 거기다 노란색을 계속적으로 선택할 경우 정신분열증 환자로 간주된다. 칸딘스키는 노란색을 난폭한 광기로 보았다. 이중섭과

최북, 〈풍설야귀인〉

조선 18세기

종이에 담채

66.3 × 42.9cm

개인 소장

갈래 없이 몰아치는 눈보라에 하늘도 산도 집도 나무도 나그네도 흔들린다. 아무렇게나 치고 나간 듯한 최북의 필치가 보는 이의 흉중을 흉흉하게 만든다. 광화사의 광필이다.

반 고흐, ‹까마귀가 나는 밀밭›

1890년

캔버스에 유채

50.5 × 103.0cm

암스테르담 반고흐미술관

이중섭, 〈달과 까마귀〉

1954년

종이에 유채

29.0×41.5cm

호암미술관

수평에 안착하고자 하는 이중섭의 까마귀와 앉을
곳을 몰라 헤매는 반 고흐의 까마귀.
두 화가의 영혼은 지쳤으나 살아서 편안한 숙면에
들지 못했다.

반 고흐는 우리에게 이렇게 말하고 싶어 하는 것 같다.

"흔들리는 영혼은 쉬고 싶다."

* 감필법(減筆法) | 붓을 최대한 적게 사용하여 형식적인 면을 많이 생략한 기법. 주로 서예에 사용되었으나 회화에 응용되어 자유분방하고 재빠른 속도감을 표현하는 기법으로 자리 잡았다.

** 임파스토(impasto) 기법 | 유화물감을 두껍게 칠한 것으로 붓자국 등을 그대로 남겨 표면과 질감에 다양한 변화를 주려고 할 때 사용한다. 루벤스, 렘브란트, 반 고흐 등이 이 기법을 애용했다.

치정의 행로

제가 고른 책이 당신에게 뜻밖이면 좋겠습니다. 제목이 『일본 개천(芥川)상 소설집』입니다. 1950년대 아쿠타가와[99]상 수상 작가들의 작품을 모은 거지요. 제가 가지고 있는 이 책은 1960년 신구문화사 판입니다. 책에서 풍기는 모옥(茅屋)의 절어빠진 냄새가 저는 좋습니다. 그런가 하면 셀로판 책싸개의 질감은 렘브란트의 그림에서 새나오는 빛줄기처럼 고혹적이지요. 먼 곳의 친구가 두고두고 읽으라며 포장해 주었답니다. 겉장을 넘기면 2단 종조의 깨알 같은 활자와 군내 나는 갱지가 또 얼마나 안쓰러운지요.

수록 작가들의 면면을 볼까요. 기쿠무라 이다루, 쇼노 준조, 고지마 노부오, 마쓰모토 세이초, 고미 야스스케, 야스오카 쇼타로, 요시유키 준노스케, 곤도 게이타로, 시바 시로, 홋타 요시에…… 이 이름들은 청춘인 당신에게 얼마나 먼 가타가나인가요. 저는 한 시절 미치도록 이들의 작품을 좋아했답니다. 전후 막막한 일본 작가들의 심정이 현해탄 건너에 사는 젊은이인 저에게 그림자를 드리울 수 있었다는 것은 한편 신기한 일입니다.

책 속의 작품들을 일별하겠습니다. 기쿠무라 이다루는 「유황도(硫黃島)」를 썼습니다. 한 인간에게 미친 전쟁의 상처가 바짝 마르고 우울한 문장에 담겨 있습니다. 쇼노 준조의 「풀 사이드 소경(小景)」은 남녀의 심리를 살결 곱게 그렸습니다. 고지마 노부오의 「아메리칸 스쿨」은 인간의 열등의식을 집요하게 추구한 작품이죠. 「어느 고쿠라 일기전」을 쓴 마쓰모토 세이초의 문장에 대

1960년 신구문화사 판 아쿠타가와상 수상 작품집의 표지.

해 어느 심사위원은 '푸른 하늘에 눈이 내리는 경치'라고 했답니다. 야스오카 쇼타로의 「악의 계절」은 작중 한국인이 특히 제 기억에 남습니다. 창부의 내면세계를 들려주는 요시유키 준노스케의 「취우(驟雨)」, 화가 출신의 치밀한 데생력으로 바닷가 사람들의 잠수 광경을 그린 곤도 게이타로의 「해인주(海人舟)」도 가품이지요. 시바 시로의 「산탑(山塔)」은 섬뜩한 비정미가 좋았고, 홋타 요시에의 「광장의 고독」은 점령지 일본 지식인의 고민이 리얼했답니다.

자, 이제 당신에게 들려주고픈 얘기를 시작하겠습니다. 음전한 당신도 제가 이 책에 실린 한 작품을 빠뜨린 줄 아실 겁니다. 고미 야스스케의 「상신(喪神)」입니다. 앞서 말씀드린 아홉 작품은 저에게만큼은 「상신」 하나를 덮지 못합니다. 그토록 뛰어나냐고요? 아닙니다. 당신에게 알리고픈, 정녕 알아주기를 바라는 제 마음이 이 작품에 담겨 있기 때문입니다.

「상신」은 1952년에 발표됐습니다. 수상 작품으로 선정되기까지 말이 참 많았습니다. 통속성이 문제가 된 거지요. 고미 야스스케는 전후 일본에서 검호(劍豪) 소설 붐을 일으킨 작가입니다. 칼싸움이나 하는 소설이 어찌 순수문학을 대표하는 아쿠다가와상을 받을 수 있느냐 하는 것이 일부 심사위원들의 삿대질이었습니다. "단색에 치우친 문단에 수혈하는 작품" "하나의 정신을 잡아낸 단편"이라고 말한 심사위원 사토 하루오와 가와바타 야스나리의 역성에 힘입어 겨우 수상작이 됐습니다.

저는 이 단편의 첫머리를 외고 있습니다. "세나와 겐운사이

노부도모가 다 무봉 산 속에 숨어 살기 시작한 것은 분로쿠 삼 년, 즉 갑오년 팔월이다. 이때 겐운사이의 나이 쉰한 살." 뭔가 심상치 않은 일이 벌어질 것 같지 않습니까? "옛날 옛적에 모모가 어디 어디서 살았는데……"처럼 늘어지는 입담과 달리 생필(省筆)의 묘미가 있죠. 그렇습니다. 겐운사이의 비상한 삶이 이 소설의 기둥입니다.

임진년 전쟁을 앞둔 도요토미 히데요시가 무예 시합을 엽니다. 이때 모습을 드러낸 료닌[浪人]이 겐운사이입니다. 그가 어디서 검술을 익혔고, 무슨 일을 하다 왔는지, 아는 사람은 없습니다. 시합에서 그는 두 명의 칼잡이를 베어버립니다. 실로 무보에도 없는 요기가 그의 검술에서 번뜩였습니다. 진검 승부를 눈앞에 둔 자의 긴장이나 죽을지도 모른다는 공포 따위가 그의 표정에는 없었지요. 그저 넋 나간 사람처럼 멍하니 서 있다 일순 뽑은 칼에 상대방은 어깻죽지가 잘려버립니다. 며칠 뒤 누가 그의 검술에 대해 물었습니다. 겐운사이는 이렇게 답합니다. "시합은 했지만 상대를 죽인 기억은 없었다. 주막에 돌아와 불현듯 칼을 보니 피기름이 묻었더라." 그때부터 겐운사이의 검은 몽상검으로 불립니다.

겐운사이가 산 속에 숨어버린 6년 뒤 어느 날, 한 젊은이가 다무봉을 오릅니다. 그의 이름은 데츠로다. 시합에서 겐운사이의 단칼에 쓰러졌던 장수의 아들입니다. 복수의 결기가 전혀 뵈지 않는 앳된 홍안입니다. 계곡에서 그는 한 소녀와 조우합니다. 겐운사이의 양녀 유키였습니다. 그 장면이 멋있습니다. 진달래꽃을

한 아름 안고 빠른 걸음으로 내려오던 유키. 거친 숨을 몰아쉬며 심산유곡에 오르던 데츠로다는 그녀를 보고 멈칫합니다. 가속도를 못이긴 유키의 발걸음이 겨우 멈추고, 눈이 마주치는 순간, 유키의 가슴팍을 떠난 진달래꽃 한 송이가, 파르르 날려, 데츠로다의 발치에 떨어집니다.

당연히 복수는 실패로 끝나지요. 데츠로다는 적수가 되지 못합니다. 겐운사이와 맞붙은 모든 검객은 목숨을 잃는데, 어쩐 일인지 데츠로다는 귀 한쪽만 잘린 채 살아남습니다. 자결하려는 데츠로다에게 겐운사이는 말합니다. "다시 맞설 기회를 노려라. 같이 살면서 언제든 빈틈이 보이면 나를 쳐라. 그때도 내가 널 살려줄지는 모르지만." 기묘한 동숙이 시작됐습니다. 원수와 원수의 양녀 집에 얹혀살며 데츠로다는 4년의 세월을 보냅니다. 칼도 벼르고 마음도 별렀지만 데츠로다에겐 기회가 없습니다. 어떤 작심도 하지 않는 겐운사이의 허심은 변치 않았고, 데츠로다는 그것이 죽음의 유혹임을 깨달은 겁니다.

이따금 겐운사이는 내비칩니다. 몽상검의 세계를 말입니다. "사려로는 묘법을 얻지 못한다. 본연의 성정으로 돌아가라. 그 본능을 왜곡하지 말라. 사념(邪念)은 없다. 극기니 희생이니 하는 것이 사념이다." "검은 제 몸을 지키는 본능에 의한다. 보잘것없는 인지를 초월한 본연의 자태가 검이다." 그러고는 이렇게 끝맺습니다. "이마까지 날아온 돌멩이 앞에 사람들은 눈을 감는다. 이것이 '정연(正然)의 술(術)'이다. 틈이 있으면 피하고, 피하지 못하면 눈을 감는다. 사람들은 자면서도 얼굴에 앉은 파리를 손으로 쫓

**하세가와 토하쿠, 큐조 부자, 교토 치샤쿠인 장벽화 중
〈벚꽃〉부분**

1593년

종이에 금박 채색

172.5 × 139.5cm

교토 치샤쿠인[智積院]

과도한 장식성이 눈길을 끄는 벚꽃 그림이다.

아낸다. 그것은 쫓은 줄도 모르는 호신의 경지다. 몽상류의 검이 여기서 비롯했다."

다시 8년이 지나갑니다. 데츠로다는 배고프면 먹고, 불쾌하면 찡그리고, 그리고 유키의 육체가 그리우면 탐하면서 살게 됐습니다. 대신 지난 시절 반듯했던 그의 얼굴에는 퇴폐의 기미가 서렸습니다. 산에 오르기 전 데츠로다에게 정혼이 있었지만 이제 유키와 아예 한방에서 지냅니다. 동작은 나태하되 자취가 없는 데츠로다였습니다.

어느 여름날, 데츠로다는 장작을 패기 위해 도끼질을 합니다. 그때 패잔병 두엇이 양식을 구하러 왔다가 불시에 데츠로다를 공격합니다. 방 안에는 겐운사이가 졸고 있었습니다. 일정한 간격으로 장작 패는 소리가 들리는가 싶더니 잠시 멈칫, 곧이어 다시 소리가 들렸습니다. 겐운사이는 감은 눈을 번쩍 뜹니다. 마당에는 잘린 지체들이 나뒹굽니다.

그해 늦가을 겐운사이는 데츠로다에게 하산을 명합니다. 무표정한 데츠로다가 "그것도 좋지요" 합니다. 산마루까지 배웅하러 나온 겐운사이와 유키. 데츠로다는 인사를 하는 둥 마는 둥 돌아서고, 겐운사이의 입가에 알 수 없는 미소가 지나갑니다. 그와 동시에 겐운사이의 칼이 데츠로다의 등을 내리칩니다. 악, 비명을 지르는 유키. 그러나 쓰러진 자는 겐운사이. 유키의 눈에 핏방울이 뚝뚝 떨어지는 칼을 손에 든 채 허친허친 내려가는 데츠로다의 뒷모습이 보였습니다.

이게 다입니다. 무얼 말하고 싶은가요? 당신은 그렇게 묻고

있네요. 당연하겠지요. 당신에게 제 마음을 알리고 싶어 이 작품을 골랐다고 했으니까요.「상신」이 통속인가요? 물론 제가 들려준 만담조의 줄거리는 천격의 혐의를 벗어나기 어려울지 모릅니다. 그렇지만 말입니다, 죽음을 자청한 겐운사이의 최후는 기억하세요. 당신 마음에 잔물결이 느껴지지 않나요? 저는 절절하답니다. 겐운사이의 마음의 행로가요. 그것은 '치정'과 같은 것입니다. 아, 당신은 웃는군요. 순정에서 헤어나지 못하는 당신, 그래서 치정에는 아둔패기 같은 당신. 나는 압니다. 돌멩이 하나가 속절없이 당신의 이마께로 날아든 것을. 당신의 다음 포즈가 안타깝습니다.

아름다움에 살다 아름다움에 가다

———

혜곡 최순우[100]는 미술사학자다. 그는 아름다움에 살다 아름다움에 간 사람이다. 평생 아름다움을 찾았고, 아름다움을 키웠고, 아름다움을 퍼뜨렸다. 그리고 그는 아름다움이 되었다. 아름다운 것은 그다운 것이었고, 그다운 것은 아름다웠다. 아름다움은 그의 본질이자 실존이었다.

혜곡이 찾고, 키우고, 퍼뜨린 아름다움은 우리 것이었다. 우리 것의 아름다움이었다. 우리 것이라서 저절로 알고, 다 아는가. 아니다. 아름다움은 그냥 오지 않는다. 아름다움의 '아름'은 알음이자, 앓음이다. 앓지 않고 아는 아름다움은 없다. 혜곡이 그러했다. 알음을 아름답게 하려고 그는 앓았다.

혜곡은 젖몸살을 앓았다. 그는 이 땅에 태어난 우리 것의 아름다움을 대신 생육했다. 낳았다고 다 어미는 아니다. 버려진 채 돌봐줄 이 없는 우리 것이 지천이다. 그것을 거두고, 일일이 젖을 먹이며 그는 젖몸살을 앓았다. 그의 수유로 우리 것은 겨우 눈을 떴다. 그는 꽃몸살을 앓았다. 마침내 눈뜬 우리 것이 어엿하고 잘난 아름다움으로 꽃필 때까지 혜곡은 온몸의 자양을 다 내주었다. 그 덕에 우리 것은 만발했다. 생모도 미처 알지 못한 개화, 그러면서도 이 땅 모든 이가 사랑하게 된 꽃들은 남모르는 혜곡의 몸살 끝에 피었다.

혜곡은 살아서 진주알 같은 명문을 남겼다. 그 글들은 몸살 끝에 나온 임상 기록이다.『나는 내 것이 아름답다』는 아름답도록

최순우가 오대산 상원사 동종에 새겨진 비천상을
탁본하고 제문을 썼다.
눈 내린 신춘 어느 날, 일몰의 오대산에 억지로
올라갔다가 탁본했다는 내용이다.

진저리치는 몸살, 그 앓음의 보고서다. 혜곡은 가고, 앓음은 남았다. 차마 그리운 그의 아름다움이 이 책 속에서 앓고 있다. 독자들은 그 앓음을 겪어봐야 한다. 1994년에 처음 나온 혜곡의 『무량수전 배홀림기둥에 기대서서』도 있다. 『나는 내 것이 아름답다』는 그 책의 짝이다. 『무량수전 배홀림기둥에 기대서서』에서 활짝 피어난 우리 것의 아름다움을 엿본 독자라면 『나는 내 것이 아름답다』에서 드디어 우리 것을 아름답게 꽃피우게 한 마음씨를 알게 될 것이다.

혜곡은 저서에서 아름다움을 아는 눈과 느끼는 마음은 어디서 어떻게 길러지는지 살핀다. "진정한 아름다움은 태어난 핏줄과 자라난 자리에서 찾을 수 있고, 뻐기지도 아첨하지도 않는다"는 그의 말은 아름다움의 본적과 본심을 알려준다. 그는 또 우리 곁을 둘러싼 하고많은 아름다움에 눈 돌렸다. 달 그림자 노니는 영창, 추녀 끝의 소 방울, 먼 산 바라보는 굴뚝, 서리 찬 밤의 화로…… 이것은 보지 않는 자에게 보이지 않으리라. 아름다움은 발견이기도 하다. 혜곡이 맺은, 도탑고 속이 아린 인연과 정분도 들어 있다. 가까운 유명 화가와 좀 모자라는 하인, 그리고 사라진 미라와 피난길의 바둑이 등이 혜곡의 생전 연분이다. 그리하여 사라진 모든 것은 아름답다.

그는 또 우리 것의 아름다움을 낱낱으로 일별한다. 그가 안내하는 옛 그림과 도자기를 보면 눈맛의 국적은 태어나면서 얻는 것임을 깨닫게 된다. 그는 조선 얼굴의 아름다움에 도취했다. 혜곡이 골라낸 조선의 미남 미녀가 그의 책 속에서 도열한다. 산자

수명(山紫水明)한 조선 골에 박색이 따로 있으랴. 태어나는 족족 순산이요, 생긴 족족 잘난 이다. 아름다움은 성형되지 않는다고 그는 말한다.

혜곡이 생전에 살던 한옥이 서울 성북동에 복원돼 있다. 고래등 같은 집이 아니다. 마당과 뒤뜰에 심어놓은 감나무와 산수유와 대나무는 조촐하다. 우리 것의 아름다움에 빠져 지낸 그가 살 집을 화려하게 가꾸려는 욕심을 부렸겠는가. 뻐기는 치장이 있을 리 없다. 처마 밑에 단원 김홍도가 쓴 '오수당(午睡堂)'과 추사 김정희가 쓴 '매심사(梅心舍)'가 현판으로 걸려 있다. '오수당'은 지그시 감긴 눈처럼 나른하면서도 낮잠에 겨워 흔들리는 듯한 글씨다. '매심사'는 향기를 헐값에 넘기지 않으려는 매화 심지가 소연하다. 섣부른 치기라곤 찾기 힘드니 혜곡의 멋이 푸지면서 은근하다.

혜곡이 육필로 써 붙인 현판은 집필실로 쓰던 곳에 걸려 있다. 제하기를 '두문즉시심산(杜門卽是深山)'이라 했다. '문만 걸어 닫으면 바로 이곳이 깊은 산중'이란다. 혜곡의 필체에 풋내음이 난다. 텃밭에 심은 남새처럼 호릿하다. 그래도 뜻은 깊숙하다. 혜곡이 살던 집은 호젓해서 절간처럼 적요했다. 심산이 무색하지 않다. 탈속한 근기가 그 글귀에 자부심처럼 남아 있다. 하필이면 집필실에 이 현판을 걸었을까. 글감은 바깥에 있다. 문만 닫아걸면 산중인데 나설 필요가 굳이 있느냐는 혜곡의 반문이다. 이는 가슴 속에 든 '일기(逸氣)'다. 빗장을 지르면 고립을 자초한다. 예술이 고독의 산물일 때, 떼를 지으면 익숙해지고 익숙해지면 이

참 멋을 알고 아름다움을 퍼뜨린 혜곡 최순우의 생전 모습.

단원 김홍도가 쓴 '오수당'은 졸음에 못 이겨
흔들리는 모습이다. 혜곡의 집에 걸린 현판이다.

읔고 부패한다. 혜곡은 산중에 일신을 유폐한 채 주옥 같은 문장을 걸러냈다.

우리 것의 아름다움은 정이 깊다. 우리는 그 정을 못 느끼며 산다. 어찌해야 우리 것의 아름다움이 내 것의 아름다움이 될 수 있을까. 혜곡은 그 정을 알기 위해 마음속 깊이 앓았다. 아픔도 나누고, 아름다움도 나눠야 한다. 혜곡은 "함께할 수 없는 아름다움은 때로 아픔이 된다"라고 말했다. 그는 덧붙인다. "자연이나 조형의 아름다움은 늘 사랑보다는 외롭고, 젊음보다는 호젓한 것이기 때문에 그 아름다움은 공감 앞에서 비로소 빛나며, 뛰어난 안목들은 서로 그 공감하는 반려를 아쉬워한다." 같이 앓고 같이 나누기 위해 혜곡의 아름다운 문장이 있다.

부치지 못한 편지 — 김지하 선생

마지못해 제가 운을 뗐습니다. 중뿔나게 나설 생각은 없었습니
다. 좌중에 감도는 그 어색한 침묵이 견디기 어려웠기 때문이죠.
선생님은 벌떡 일어선 저를 뜨악한 눈길로 쳐다봤습니다. 내처
튀어나온 말이 영 물색없는 소리였지요. 기자들의 표정이 그랬으
니까요. "여러분, 3권까지 읽을 시간이 안 되면 우선 1권만 읽어
보십시오. 거기에 이 회고록의 비상한 분위기가 서려 있습니다.
저 육조시대의 지괴소설 한 편을 읽는 느낌이 들지 모릅니다." 따
지고 보면 선생님의 회고록을 동진의 『수신기(搜神記)』와 같은 설
화집에 비교한 것부터가 한참 엇나가는 겨냥이었을지 모릅니다.

　　침묵을 깨려는 저의 속셈은 간담회의 분위기를 썰렁하게 만
든 꼴이 됐습니다. 좌중의 기자들은 제 말에 일언반구도 하지 않
더군요. 알 듯 모를 듯한 선생님의 미소 또한 '우군의 지원'으로
받아들이기에는 너무 인색한 것이었고요. 선생님의 회고록 『흰
그늘의 길』이 나온 뒤에 가진 기자 간담회, 그날 그 책의 편집자로
참석한 저의 턱없는 말 보시는 '곡조에 맞지 않는 애드리브'로 청
중의 감흥을 얻지 못한 채 끝났습니다.

　　이튿날, 다들 마감 시간에 쫓긴 기사였지만 그 글 속에서 선
생님의 회고록은 다기한 빛깔 띠를 보였습니다. 선생님의 선친이
공산주의자였다는 고백에 심상찮은 방점을 찍은 기사가 있었고,
혹독했던 1970년대와 맞선 불요불굴의 정신을 기리는 기사도 있
었습니다. 80년대 이후 사상가로서의 변모를 강조하면서 신세계

를 주도할 민족문화 운동에 흥미를 보인 기사도 있었지요. 그런가 하면 70년대 초 군 출신 이종찬 씨와 더불어 선생님이 쿠데타를 모의했다는 내용을 정치면에 실은 신문까지 있었습니다. 하나같이 선생님의 가혹한 혈흔이 보이는 기사들이었지요. 그것은 또 '김지하[101]'라는 산맥의 수종(樹種)이 간단치 않은 식생대를 보여주는 예이기도 하구요. 제가 말한 '육조시대 지괴소설'을 언급한 신문이 한두 군데 있긴 있었습니다. 저의 속내를 자세히 대변한 것은 아니었다 해도 그나마 뒤늦은 위안을 얻었습니다.

김지하 선생님, 선생님이 편집자의 우군이 될지 모르겠습니다만, 저는 그날 선생님의 엷은 미소를 '빈약한 동의'로나마 해석하고 싶기에 이 편지를 쓸 용기를 냈습니다. 그러니 철 지난 옛 노래 또 부른다고 핀잔주지는 마십시오. 그렇습니다. 저는 아직도『흰 그늘의 길』을 지괴소설에 견주는 데 민망해하지 않습니다. 왜 하필 통속적인 중국 소설이냐고 누가 묻는다면 그이는 분명 곁다리를 긁고 있는 사람일 것입니다. 저 초절한 이미지, 그리고 이(異)세계와의 감응에서 건져 올린 빛나는 창조는 보지 못한 채, 너절한 내러티브에만 매달리는 독법으로는 지괴소설의 참맛을 느낄 수 없는 거지요.

이미 서문에서 선생님은 회고록의 서술 형식을 지적하면서 리니얼(lineal)한 시간에 의해 과거와 현재를 구분하지는 않겠다고 말씀하셨죠. 대신 되살아나는 기억 나름의 의미망을 따라 탈중심적으로 분절 해체되고 현재와의 연관 속에서 진행되는 네트워크 방식을 택하겠노라고 선언했습니다. 그것을 일러 '카오스적

김지하, 〈샛바람 불면 매화 춤추리〉

2004년

종이에 수묵

70.0 × 45.5cm

개인 소장

2003년에 출간된 김지하 시인의 회고록 『흰 그늘의 길』

인 시간'이라 하셨던가요. 그렇나면 지괴소설로서의 공간은 선생님이 동의하든 안 하든 마련된 것이라고 저는 봅니다.

선생님의 유년과 청소년기에 드리운 기억들, 장년 이후도 마찬가지죠, 그 기억들이야말로 '스터캐스틱(stochastic)한 연쇄'를 보여주지 않았던가요. 무작위한 요소와 선택적인 요소를 함께 가진 기억들의 존속, 그것은 우리네 삶의 결이 얼마나 신비롭고 중층적인지를 알려주는 것이기도 합니다. 그런 복잡성과 어울려 까닭 모를 분열증적 환상과 아득한 이문(異聞)들의 난립은 이 회고록을, 회고록의 참다운 전범이라 할 '참회록'의 미덕에서 비껴나게, 아니, 훌쩍 뛰어넘게 만듭니다. 정작 제가 충격적으로 받아들인 것은 회고록 전편을 감싸고 있는 '흉흉한 괴력난신'입니다. 회고록에 무슨 괴력난신인가 하고 고약하게 받아들이실 분도 있을 것입니다. 그러나 그것은 선생님이 말씀하신 동아시아적 상상력의 복원과 혹 맞닿는 것이 아닐까요.

"나는 괴력난신을 말하지 않겠노라"라고 한 사람은 공자입니다. 수상한 기미[怪], 우악한 돌출[力], 통제 불능의 장[亂], 저 세계의 존재[神]는 군자가 입에 올릴 일이 못 된다는 거지요. 이것을 두고 주자는 공자가 '상덕치인(常德治人)'을 설파했다고 말했습니다. 늘 그러하며, 흔들리지 않으며, 다스려질 수 있는, 이 세계의 존재가 그의 관심사였다는 겁니다. 선생님의 정신생태학적 상상력은 저 아득한 혼몽의 시대로까지 거슬러 올라가지만, 희한하게도 기원전 5, 6세기 상덕치인의 전아(典雅)한 금도에는 눈길 한번 주지 않았습니다. 우리가 읽었던 그 흔한 회고록들이 상덕치인의

덕목에 머물러 있음을 돌이켜볼 때, 선생님의 괴력난신은 가히 '파천황적 틀 깨기'라 해도 과언이 아닙니다.

　이 책의 편집자가 지켜야할 겸손에서 벗어나는 발언이라고 손가락질 받아도 좋습니다. 저는 감히 말씀드립니다. 이 회고록은 자기연민에 빠진 감상적 서술이나 지난 세월에 대한 대책 없는 관용 따위를 애당초 물리친 채 인간 존재의 시원적 배태기로까지 나아가고자 하는 그 끔찍한 천착과, 현실을 갈아엎는 저 몸서리칠 만한 비현실의 에너지로 시종일관했습니다. 그러기에 선생님의 회고록은 세월의 풍화작용을 반드시 견뎌낼 것이라고 믿습니다. 우리 시대의 지괴소설로 믿고 싶은 선생님의 회고록이 상상력의 복원에 기여하든 한 시인의 혹독한 내출혈로 읽혀지든, 그것은 독자들의 선호해독에 맡겨질 것입니다. 다만 한 가지, 자폐적인 환상이 창조의 어두운 동력이 될 수 있다는 것, 그러나 그 어두운 동력이 기어코 활기찬 대지의 생명력을 길러낸다는 것, 그 가공할 모순어법의 성취는 제 빈천한 독후감 속에 남겨두렵니다.

　'흰 그늘의 길'이란 제목을 정할 때 하신 선생님의 말씀이 언뜻 떠오르는군요. '흰 그늘의 길'이라, 제가 보기에는 별유천지비인간(別有天地非人間)도 유만부동이었습니다. 그 말끝에 선생님이 토로하시길 "나는 애초 '쉬르'였어" 하셨지요. 헛헛하게 웃던 선생님의 표정. 제 귀에는 "이제 봄날은 갔어"라고 말씀하신 것처럼 들렸습니다. 그런가요? 돌아보니 봄바람에 하나같이 꽃[回看春風一面花]이 아니었단 말인가요.

에필로그 / 사라지고 싶구나

봄날은 짧다. 오는가 하더니 간다. 봄날은 그러나 홀연해서 황홀하다. 오죽하면 '봄밤의 한 토막은 천금과 같다[春宵一刻值千金]'고 했을까. 봄밤의 달빛 아래 복사꽃 오얏꽃은 난만한데 이태백은 한잔 술에 꽃노래를 띄운다. 그의 절창 「춘야연도리원서(春夜宴桃李園序)」는 이렇게 운을 뗀다.

"무릇 천지는 만물이 쉬는 곳, 시간은 백대를 흘러가는 길손일 뿐. 덧없는 삶은 꿈과 같으니 즐거움인들 얼마나 될꼬⋯⋯"

봄밤의 나들이 노래 치고는 자못 비장한 탄식이 아닐 수 없다. 이 아찔한 봄날의 즐거움마저 정녕 덧없는 꿈이란 말인가. 심상치 않은 첫 대목의 인상은 인간과 시공의 돌연한 맞닥뜨림에서 온다. 어디서 나와 어디로 가는지 알 길 없는, 까마득한 천지와 무궁한 세월 앞에서 인간은 속수무책의 벌거숭이나 진배없다. 시인은 오늘 밤 이 흔쾌한 한 잔의 술도 해 뜨면 가뭇없이 사라질 이슬에 지나지 않음을 족히 알고 있었을 것이다.

이태백은 왜 달을 껴안고자 강물에 뛰어들었을까. 시인의 속내를 짐작할 만한 시편은 어렵지 않게 발견된다. 이를테면 그의 긴 시 「파주문월(把酒問月)」에 나오는 다음과 같은 구절이다.

'⋯⋯ 오늘 사람은 옛 달을 볼 수 없지만 / 오늘 달은 옛사람도 비추었지 / 옛사람과 오늘 사람 흐르는 물과 같아 / 이처럼 다함께 밝은 달 바라보누나 ⋯⋯'

강가에서 맨 처음 달을 본 사람이 누군지 알 수 없어도 강가

의 달은 이제니저제나 우리를 비춘나. 흘러가는 것은 옛사람과 오늘의 사람일 따름, 세월은 무궁무진하다. 그러니 무한한 세월을 붙잡고 싶었던 이태백의 선택은 자명했다. 강에 비친 달을 껴안을 수밖에 없었던 것이다. 우리도 세월의 강에 몸을 던지면 시작도 끝도 없는 시간을 살아낼 수 있을까.

살아서 영원에 다가가려는 인간은 아름답거나 어리석다. 이태백의 자맥질은 이상을 향한 동경이다. 그것은 아름다운 몸부림이다. 이카로스의 날갯짓은 무모한 욕망이다. 그것은 어리석은 도전이다. 인간은 동경만 지닌 존재가 아니라, 동시에 욕망을 지닌 존재다. 세월에 저항할 장사가 애당초 없음을 잘 알면서도 욕망의 화신은 오늘을 넘어 장구한 미래에 살아남고자 한다. 바로 이 대목에서 인간의 어리석음은 빛난다. 사라질 것은 사라지는 것이 마땅하다.

은둔을 노래한 도연명[102]의 「귀거래사」는 고향 가는 자의 기쁨으로 충만하다. 도연명은 고작 다섯 말의 쌀[五斗米] 앞에 머리 조아려야 했던 하급 관리의 비루한 나날을 내처 던졌다. 은둔 길로 나서며 휘갈긴 그의 문장 340자는 행간마다 환호작약한다.

'…… 돌아가야 해. 바라건대 더는 사귀지 말고, 더는 휩쓸리지 말아야지. 나와 세상이여, 서로 잊어버리자. 다시 수레에 올라 무엇을 얻을까 보냐……'

돌아갈 곳이 있는 자의 은둔은 축복이다. 도연명에게는 맞아줄 고향이 있었다. 그의 문장은 수구초심으로 넘친다. 복어알 같은 벼슬살이를 혐오한다는 말은 둔사에 불과하다. 그러나 세상

만사를 포기할 수 없어 붙들린 자는 어떠한가. 그가 밤새 고통과 치욕으로 머리통을 쥐어박을 때, 은둔은 그의 여생을 위로할 수가 없다. 그가 꿈꾸는 은둔은 가혹한 청원에 불과할 터. 세 라 비 (C'est la vie)!

은둔은 낭만에 가득 찬 낙향이 아니다.「귀거래사」는 1600년 전의 망향가일 따름, 은둔은 오히려 비장한 소멸에 가깝다. 본시 은둔의 뜻을 상고하니 그러하다. 옛 기록을 따라가면 '삭적(削迹)'이라는 말이 나온다. 삭적은 '수레바퀴의 흔적을 지운다'는 뜻이다. 두보의 시에도 나오고, 멀리는 공자의 전기와 장자의 우화에도 보인다. 수레를 타고 천하를 정처 없이 떠돈 공자의 높은 뜻은 불우했다. 그는 노나라에서 쫓겨나고, 위나라에서 흔적이 말살되고, 제나라에서 곤궁하고, 진과 채나라에서 사로잡힌 신세였다. 받아주는 이 없어 몸 누일 곳을 찾지 못했다. 걸어온 이력이 자취 없이 사라지는 고초 속에서 그는 자기 소멸의 예감 때문에 우울했다. 흔적이 지워지니 소멸이요, 보이지 않으니 은둔이다. 그러므로 은둔은 몸을 숨기는 것이 아니라 몸을 지워버리는 행위다. 은둔의 미학이 때때로 비장미인 연유다.

간밤의 흔적을 지우고픈 바람은 술꾼과 바람둥이들만의 것이 아니다. 예술가에게도 그런 욕망에서 배태된 행태가 있다. 자신의 작품을 어느 순간 모조리 불태워버리고 싶은 충동에 치를 떠는, 그리하여 마침내 이승에서의 호적을 깡그리 파내버리고자 하는 자기 소멸의 욕구가 그것이다. 이른바 삭적이다. 살아서 단 한 점이나마 걸작을 남기는 것이 예술가의 지상 목표라 할 때, 지난

양해(梁楷), ‹이백행음도(李白行吟圖)› 부분

12세기~13세기 초

종이에 수묵

80.8×30.4cm

도쿄 국립박물관

양해는 술을 좋아했다. 사람도 그리고 귀신도
그렸다. 몇 가닥 안 되는 필선으로 대상을 잡아내는
표일한 감필법을 자랑했다. 나라에서 금으로
만든 허리띠를 내려주었지만 조정에 걸어놓고
뛰쳐나왔다. 이 그림은 이백이 시를 읊으며 걷는
장면이다.

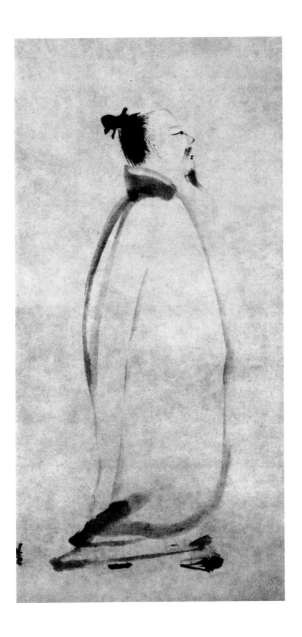

날의 작품들이 한순간 태작에 불과하다고 느끼는 것은 둔재의 모멸감이 아니라 철저한 자기반성일 수도 있다. 자못 흥미로운 건 그다음에 펼쳐질 그들의 선택이다. 절치부심일까, 두문불출일까, 아니면 가뭇없는 사라짐일까.

조르주 루오[103]는 자기 작품 300여 점을 자기 손으로 불태운 화가다. 저간의 사정은 이렇다. 1917년 화상 앙브루아즈 볼라르가 루오의 아틀리에에 쌓인 작품을 입도선매한 뒤, 루오는 무려 30년 동안 전전긍긍했다. 그는 자신이 팔았던 작품을 완성작이라고 생각하지 않은 것이다. 볼라르와 그의 상속자를 상대로 한 지루한 법정 소송 끝에 루오는 작품을 되돌려받았다. 작심한 그는 대중이 보는 앞에서 그 많은 작품을 불 싸질렀다. 그 광경이 장쾌한 퍼포먼스일 리는 만무했다. 동석했던 법정 관리와 미술 애호가들은 경악했다. 루오는 소각 사건 이후로 아틀리에에 틀어박혀 나오지 않았다. 입 막고 귀 막은 은둔의 길로 접어들었다. 그는 그것으로 진정을 인정받고자 했다. 불태운 작품 중에는 실제로 서명하지 않은 초본이 있었다. 그러나 멀쩡한 작품은 더 많았다. 수집가들은 그 작품들을 사고자 눈에 불을 켰다. 루오는 무엇을 생각했을까. 작품이 사라지면서 육신의 흔적마저 사라지길 바라지 않았을까. 미제레레(Miserere)!

이문열의 단편 「금시조」도 마지막 장면은 작품 불태우기다. 스승 석담에게서 서법을 배운 고죽은 죽음을 앞두고 스승과의 갈등을 회고한다. 석담은 서도를 강조했고, 고죽은 서예를 선호했다. 도와 예는 고죽의 내면에서 충돌했다. 생전에 쓴 자신의 글씨

를 다시 거두어들인 고죽은 삭적을 선택한다. 불타는 작품 속에서 그가 본 것은 용을 잡아먹는 새, 가루라였다. 그것은 예술의 궁극으로서의 환영이었다. 흔적을 지우는 행위가 곧 예술의 지상에 이르는 길이 될 때, 흔적을 만들어낸 삶의 이력은 고통일까, 환희일까. 고죽은 행복하게도 삭적과 법열을 동시에 구현한 예술가였다.

미시마 유키오[104]의 소설 『금각사』는 어떤가. 주인공은 말더듬이다. 그의 어눌함은 소통할 상대를 찾지 못하는 한 '내출혈'이거나 '고독'이다. 그는 금각사의 지독한 아름다움에 혼을 뺏긴다. 그러나 금각사는 접근을 거부하는 미학의 성채였다. 금각사는 세상과 소통하기 어렵거나 소통하지 않으려 하기에 존재한다. 소설에 이런 대사가 나온다. "아름다움이란 글쎄 뭐라고 해야 좋을까. 그건 충치 같은 거야. 혀에 닿아 걸리적거리고 아프지만, 그렇게 함으로써 자기 존재를 주장한단 말이야. 끝내 아픈 것을 참을 수 없어 치과에 가 충치를 뽑아버리지." 소설의 주인공은 파멸의 충동에 이끌려 끝내 금각사에 불을 지른다. 그는 발치(拔齒)에 성공했다. 그러나 통증에서 해방됐는지는 알 수 없다. 삭적은 옥석을 가리지 않는다. 함께 태운다. 미시마 유키오는 소설 밖에서 사라짐을 택했다. 그가 외친 구호의 섬뜩함을 덮어둔다면, 그는 자위대 본부 옥상에서 할복으로 삭적한 것이 맞다.

예술가가 아닌 우리는 살아서 무엇으로 삭적의 비장한 아름다움을 이룩할 것인가. 생활의 고통과 치욕으로 머리를 쥐어뜯는 저잣거리의 혹자에 그칠지라도 살아 있음의 축복에 복받쳐 천수를 누리면 그것이 행복인가. 그 행복은 옛사람과 오늘 사람이 함

께 쳐다본 달처럼 빛나는 것이 될 것인가. 어리석은 나는 아직도 삭적이 꿈이다. 인간 도처가 청산인데, 구태여 고향 선산을 찾을까 보냐.

앞섶을 여미고

경건(敬虔)까지는 넘보지 못할지라도 손철주는 살아 있는 동안의 마음이 단정하기를 바라는 사람이다. 안동 유림 마을 맑은 간장 맛의 그 단순한 깊이에 도달하기 위하여, 그리고 메말라서 강력한 외가닥 힘으로 다시 소멸을 지향하는 야윈 붓질에 도달하기 위하여 얼마나 오랜 인고단련과 억눌림이 필요한 것인지를 그는 안다. 이것이 그의 뼈다.

뼈는 그러하되, 손철주는 한 생애를 다해서 관능의 일탈과 자유를 도모한다. 도모는 곧 헤매기인 것인데, 그의 눈은 끊임없이 빚어지고 스러지는 세상의 모든 빛깔과 선과 형상을 쫓아다니며 노느라고 바쁘다. 이것이 그의 피다.

그의 가장 순한 글은 뼈와 피가 화해에 도달할 때 쓰이는데, 뼈와 피는 본래 화목하기 어려운 것이어서 이 책은 그 조화와 다툼의 기록인 것이다.

인간의 삶은, 그리고 삶 앞에 펼쳐지는 시간이란 낯선 들판은, 살아서 돌아올 수 없는 싸움터일진대, 손철주는 그 싸움터에 주저앉아 놀고 있고, 말 먼지 자욱한 지평선 쪽으로 이제 해가 내려앉는다.

김훈(소설가)

인물 설명

1	**이쾌대**	**李快大, 1913~1965**

경북 칠곡에서 태어났다. 도쿄제국미술학교에 입학, 이중섭, 최재덕과 조선신미술가협회를 조직하였다. 광복 후 좌익 노선의 조선미술동맹에 가담하였으나 혁명만을 주제로 강요하는 당에 실망, 조선미술문화협회를 결성하였다. 인민군 종군화가로 참전하였고, 포로 교환에서 북한을 택했다. 인물화에 주력하였으며, 구도나 표현에서 해부학적 수련을 바탕으로 서양 고전주의 기법을 이어받았다.

2	**박지원**	**朴趾源, 1737~1805**

조선 후기의 실학자, 소설가. 호는 연암(燕巖)이다. 1777년 벽파(僻派)로 몰리자 은거하여 독서에 전념하였다. 1780년 청나라 기행문『열하일기』를 통해 조선의 정치, 경제, 사회의 개혁을 논하였다. 홍대용, 박제가와 함께 청나라의 문물을 배워야 한다는 북학파의 영수로 이용후생을 강조하였으며,「호질」「양반전」「허생전」등 여러 독창적 한문 소설을 발표, 양반 계층의 타락을 고발하였다.

3	**동기창**	**董其昌, 1555~1636**

장쑤성[江蘇省] 화팅현[華亭縣] 출생. 명나라 말 화단에 큰 영향을 끼쳤고 후세 오파(吳派) 문인화에 결정적 감화를 주었다.『화선실수필』에서 남종화를 북종화보다도 더 정통적인 화풍으로 한다는 상남폄북론(尙南貶北論)을 주창하였다. 그의 화풍은 고아수윤(古雅秀潤)해 먹물 빛깔의 변화가 풍부하고 간명한 산수화를 남겼다. 창작과 화업을 화론과 병행했고, 서가로도 명대 제일이라고 불린다.

4	**최북**	**崔北, 1712~1786**

조선후기화가. '호생관'이라는 호는 '붓[毫]으로 먹고사는[生] 사람'이라는 뜻이며, '칠칠(七七)'이라는 자는 이름의 '북(北)' 자를 둘로 나누어 스스로 지은 것이다. 메추라기를 잘 그려 '최메추라기', 산수화에 뛰어나 '최산수'로도 불렸다. 스스로 눈을 찔러 한 눈이 멀어서 외알 안경을 쓰고 그림을 그렸으며 술을 즐겼고

그림을 팔아 전국을 주유하였다. 심한 술버릇과 기이한 행동으로 많은 일화를 남겼다.

5 김종직 金宗直, 1431~1492

조선 전기의 성리학자. 호는 점필재(佔畢齋). 문장과 경술에 뛰어나 영남학파의 종조가 되었고, 문하생으로는 정여창, 김굉필, 김일손, 유호인, 남효온 등이 있다. 성종의 총애를 받아 자기 문인들을 관직에 많이 등용시킴으로써 훈구파와의 반목과 대립이 심하였다. 1498년(연산군 4년) 그가 생전에 지은 조의제문을 김일손이 사초에 넣은 것이 원인이 되어 무오사화가 일어났다.

6 강희안 姜希顔, 1417~1464

조선 초기의 문신으로 호가 인재(仁齋)다. 강희맹의 형이다. 1443년 세종이 지은 정운(正韻) 28자의 해석을 기록하였다. 1444년에 운회(韻會)를 언문으로 옮겼으며, 1445년에는 「용비어천가」를 주석하였고, 1447년에는 『동국정운』 편찬에 참여하였다. 시서화에 뛰어나 안견·최경과 더불어 3절이라 불렸다. 문집으로 『양화소록』, 그림으로 〈산수인물도〉〈강호한거도(江湖閑居圖)〉 등이 있다.

7 정선 鄭歚, 1676~1759

조선 후기 진경산수화의 대가. 호는 겸재(謙齋). 약관에 김창집의 천거로 도화서의 화원이 되었다. 중국 남화에서 출발하였으나 30세 전후 조선 산수화의 독자적 특징을 살린 진경화로 전환하였으며, 전국의 명승을 찾아다니면서 그림을 그렸다. 강한 농담의 대조 위에 청색을 주조로 하여 암벽의 면과 질감을 나타낸 새로운 경지를 개척해 조선의 화성(畵聖)으로 불린다.

8 심사정 沈師正, 1707~1769

호 현재(玄齋). 정선의 문하에서 그림을 공부하였다. 뒤에 중국 남화와 북화를 익

혀 새로운 화풍을 이루었으며, 김홍도와 함께 조선 중기의 대표적 화가가 되었다. 1748년 모사중수도감(模寫重修都監)의 감동관(監董官)이 되었다. 그림은 화훼, 초충을 비롯, 영모와 산수에도 뛰어났다.

| 9 | 김홍도 | 金弘道, 1745~1806? |

호 단원(檀園). 그의 산수화는 사실과 조국애가 어울려 강산의 아름다움을 승화시킨 것이다. 풍속화는 서민 정서를 주제로 생활 모습을 익살스럽고 구수하게 그렸다. 기법도 서양 사조를 과감히 받아들였는데, 농담과 명암으로 깊고 얕음을 나타낸 훈염기법이 그것이다. «신선도병풍» «풍속화첩» 등이 있다.

| 10 | 김두량 | 金斗樑, 1696~1763 |

호 남리(南里). 화원으로 도화서 별제를 지냈다. 산수, 인물, 풍속에 능하였고 신장(神將) 그림에도 뛰어났다. 전통적인 북종화법을 따르면서도 남종화법과 서양화법을 수용했다. 대표적 그림으로 ‹춘야도리원호흥도(春夜桃李園豪興圖)› ‹월하계류도(月下溪流圖)› ‹고사몽룡도(高士夢龍圖)› ‹목우도(牧牛圖)› ‹맹견도(猛犬圖)› 등이 있다.

| 11 | 신윤복 | 申潤福, 1758~1815 이후 |

조선 후기의 풍속화가. 호 혜원(蕙園). 김홍도, 김득신과 조선 3대 풍속화가로 지칭된다. 풍속화뿐 아니라 남종화 산수와 영모에도 뛰어났다. 속화를 즐겨 도화서에서 쫓겨난 것으로 전하며, 대표작으로 국보 제135호 «혜원전신첩(蕙園傳神帖)»이 남았다. 사회 각층을 망라한 김홍도의 풍속화와 달리 한량과 기녀 등 남녀 사이의 은근한 정을 잘 나타낸 그림들로 동시대의 애정과 풍류를 반영했다.

| 12 | 주방 | 周昉, 746~796? |

중국 당나라 때의 화가. 문예와 서화 일반에 두루 뛰어났으나 특히 도석인물화

에 능하였다. 인물 표현에 있어 동시대의 한간(韓幹)이 형태를 묘사한 데 대하여, 주방은 신기(神氣)까지를 묘사하였다고 한다. 덕종(德宗)의 명에 의하여 장경사 (章敬寺) 벽화를 그려 절찬을 받았으며, ‹수월관음상›에서 새로운 화풍을 창조한 것으로 전한다.

| 13 | **채용신** | 蔡龍臣, 1850~1941 |

조선 말기부터 일제강점기에 걸쳐 활동했던 화가로 호는 석지(石芝). 1850년 서울 삼청동에서 무관 가문의 장남으로 태어났다. 1886년 무과에 급제하여 20년 넘게 관직에 종사하였다. 조선시대 전통 양식을 따른 마지막 인물화가로, 전통 초상화 기법을 계승하면서도 서양화법과 근대 사진술의 영향을 받아 '채석지 필법'이라는 독특한 화풍을 개척하였다. 극세필을 사용하여 얼굴의 세부 묘사에 주력하고, 많은 필선을 사용하여 요철, 원근, 명암 등을 표현하였다.

| 14 | **오종선** | 吳從先, ?~? |

명나라 때 문인. 흡현(歙縣) 태생으로 기질이 담백하면서도 매사에 얽매이지 않는 호탕함이 있었다. 저서로 『소창자기(小窓自紀)』 『소창별기(小窓別紀)』 등이 있다.

| 15 | **윤덕희** | 尹德熙, 1685~1776 |

호 연옹(蓮翁). 윤두서의 아들로, 아버지의 영향으로 화업을 계승하고 아버지의 화재를 그대로 이어받아 전통적이며 중국적인 도석인물과 산수 인물, 말 등을 잘 그렸다. 그의 작품들은 당시 화단을 풍미했던 남종화풍의 영향을 많이 받아 보수적인 성향이 짙은 느낌을 준다. ‹월야송하관폭도(月夜松下觀瀑圖)›를 비롯하여 ‹도담절경도(島潭絶景圖)› ‹미인기마도(美人騎馬圖)›와 ‹산수도첩›, ‹송하인물도› 등이 전한다.

16 **조영석** 趙榮祏, 1686~1761

호 관아재(觀我齋). 산수보다 인물화에 뛰어났으며 정선, 심사정과 함께 삼재(三齋)로 일컬어졌다. 시와 글씨, 그림에 일가를 이루어 삼절로 불리었다. 사대부 화가답게 작품에 문기가 있지만 윤두서와 더불어 18세기 풍속화를 개척하기도 했다. ‹죽하기거도(竹下箕踞圖)› ‹봉창취우도(蓬窓驟雨圖)› 등의 작품을 남겼다.

17 **윤두서** 尹斗緒, 1668~1715

호 공재(恭齋). 젊어서 진사시에 합격했으나 벼슬에 나가지 않고 시서생활로 일생을 보냈다. 산수화 등 일반 회화는 조선 중기의 전통적 화풍을 따르나, 인물화와 말 그림에서는 예리한 관찰력과 뛰어난 필력이 돋보인다. 대표작으로 그의 종손가에 소장되어 있는 자화상 ‹윤두서 상›(국보 240호)을 들 수 있다. «해남 윤씨가전 고화첩»(보물 481호)을 비롯하여, ‹노승도› ‹출렵도› ‹백마도› 등이 전한다.

18 **송시열** 宋時烈, 1607~1689

조선 후기의 문신. 호는 우암(尤庵). 자의대비의 복상문제에서 기년설(1년)을 주장하여 3년설을 주장하는 남인을 제거하고 서인의 지도자가 되었다. 남인에 대한 과격한 처벌을 지지하였으며, 이에 서인은 윤증 등 소장파의 소론과 그를 영수로 한 노장파의 노론으로 분열되었다. 1689년 왕세자 책봉에 반대했다가 사사되었다. 주자학의 대가로서 기호학파를 이루었다. 성정이 대쪽이라 정적이 많았으나 문하에서 많은 인재가 배출되었다.

19 **송인명** 宋寅明, 1689~1746

조선 후기의 문신으로 호는 장밀헌(藏密軒). 1719년(숙종 45) 증광문과에 급제, 검열을 지냈다. 1725년 동부승지 때 붕당의 금지를 건의, 영조의 탕평책에 적극 협조했다. 1731년 이조판서가 되어 노론, 소론 중에서 온건한 사람들을 중용

했다. 1740년 좌의정 때는 탕평책에 박차를 가하여 국가의 기강을 튼튼히 했다. 왕명에 따라 박사수와 함께 신임사화의 전말을 기록한 『감란록(勘亂錄)』을 편찬하였다.

20 고개지 顧愷之, ?~?

중국 동진(東晉)의 화가. 364년 건강[建康, 지금의 남경(南京)]에 있는 와관사(瓦官寺) 벽면에 유마상(維摩像)을 그려 처음으로 화가로서 이름을 나타내었다. 초상화와 옛 인물을 잘 그려 중국 회화사상 인물화의 최고봉으로 일컬어진다.

21 유척기 俞拓基, 1691~1767

조선 후기의 문신. 호 지수재(知守齋). 1714년(숙종 40) 증광문과에 급제, 한원(翰苑), 삼사(三司)를 거쳐 경종 때 청나라에 다녀왔다. 이때 신임사화를 일으켜 집권한 소론들로부터 탄핵을 받고 유배되었다. 1725년(영조 1년) 노론의 집권으로 등용되어 호조판서, 우의정을 역임하고, 영의정에 오르자 앞서 세자 책봉 문제에 연좌되었던 김창집, 이이명을 복관시키고 유봉휘, 조태구의 죄를 재심할 것을 주청하였으나 뜻을 이루지 못하고 사직하였다.

22 조석진 趙錫晉, 1853~1920

한말의 대표적 화가로 호 소림(小琳). 조부에게 그림을 배우고 산수, 인물, 화조, 기명, 절지, 어해에 모두 능하였다. 고종의 초상화를 그린 공으로 영춘군수가 되고 정3품에 올랐다. 만년에는 후진 육성에 힘써 1911년 서화미술원이 설립되자 안중식과 함께 교수로서 이용우, 김은호, 이상범, 노수현, 변관식 등을 길러냈고 1920년에는 서화협회를 설립하여 제2대 회장으로 활약하였다.

23 조속 趙涑, 1595~1668

호가 창강(滄江)인 서화가. 1623년 인조반정에 참여하여 공을 세웠으나 훈명(勳

名)을 사양했고, 효종 때 시종에 뽑혔으나 역시 사양했다. 경학과 문예, 서화에 전념하였으며 영모, 매죽, 산수를 잘 그렸는데, 특히 영모는 중국풍의 형식을 벗어나 독특한 화풍을 형성하였다. 저서로『창강일기』, 그림으로 ‹흑매도› ‹매작도› ‹지상쌍금도(枝上雙禽圖)›가 전한다.

24　　　**남계우**　　　　　　　　　南啓宇, 1811~1890

조선 후기의 화가. 호는 일호(一濠). 나비 그림을 잘 그려 ‘남나비’로 불릴 정도였다. 나비와의 조화를 위하여 각종 화초를 그렸는데, 매우 부드럽고 섬세한 사생 화풍을 나타냈다. ‹화접도대련(花蝶圖對聯)› ‹추초군접도(秋草群蝶圖)› ‹격선도(擊扇圖)› ‹군접도(群蝶圖)› 등이 전한다.

25　　　**김정희**　　　　　　　　　金正喜, 1786~1856

조선 후기의 서화가, 문인, 금석학자. 호가 추사(秋史), 완당(阮堂) 등 숱하다. 시 서화를 일치시킨 고답적인 이념미를 구현했고, 청나라의 고증학에 영향을 받았다. 학문에서는 실사구시를 주장하였고, 서예에서는 추사체를 대성시켰으며 예서와 행서에서 돌올한 경지를 이룩하였다. 문집에『완당집』, 저서에『금석과안록(金石過眼錄)』『완당척독(阮堂尺牘)』 등이 있고, 회화로 ‹세한도› ‹묵죽도› 등이 있다.

26　　　**강세황**　　　　　　　　　姜世晃, 1713~1791

호가 표암(豹菴)인 문인이자 화가. 벼슬에 뜻이 없어 그림과 화평(畵評)을 그리고 썼으며 한국적 남종문인화 정착에 공헌하였다. 산수화를 발전시켰고, 풍속화와 인물화를 유행시켰으며, 서양화법을 수용하는 데 기여했다. 산수와 화훼가 주소재였으며, 만년에는 묵죽으로 이름을 날렸다. 작품으로 «첨재화보(添齋畵譜)» «송도기행첩» ‹벽오청서도› ‹삼청도› ‹난죽도› 등이 있다.

| 27 | 임희지 | 林熙之, 1765~? |

조선 후기의 문인화가. 호는 수월헌(水月軒). 역관 출신으로 중인들의 모임인 송석원시사(松石園詩社)의 일원으로 활약하였다. 키가 8척이나 되고 깨끗한 풍모를 지닌 기인으로, 생황을 잘 불었고, 대나무와 난초를 잘 그려 강세황과 병칭될 만큼 명성이 높았다. 패기와 문기가 넘치는 ‹묵죽도› ‹묵란도› 등이 여러 점 전하는데, 특히 묵란은 수준을 높이 친다.

| 28 | 장승업 | 張承業, 1843~1897 |

호 오원(吾園). 고아로 자라 남의집살이를 하면서 주인 아들의 어깨너머로 그림을 배웠다. 술을 몹시 즐겨 아무 술자리에서나 즉석에서 그림을 그려주었다. 절지, 기명, 산수, 인물 등을 다 그렸고, 필치가 호방하고 대담하면서도 소탈한 맛이 풍겨 안견, 김홍도와 함께 조선시대의 3대 거장으로 일컬어진다. 작품에 ‹호취도› ‹군마도› 등이 있다.

| 29 | 예찬 | 倪瓚, 1301~1374 |

중국 원말, 명초의 산수화가. 호 운림(雲林). 오진, 황공망, 왕몽 등과 원말 4대가의 한 사람으로 세상일에 어두워 '예우(倪迂)'로도 불렸다. 지나칠 정도로 결벽한 인품에 선종, 도교의 영향으로 간결한 필법 속에 높은 풍운을 느끼게한다. 4대가 중에도 풍운 제1이라 칭해지며, 형태에 구애되지 않는 공활한 정취는 후세 문인화에 큰 영향을 끼쳤다. ‹어장추제도(漁莊秋霽圖)› ‹사자림도권(獅子林圖卷)› 등이 남아 있다.

| 30 | 수전 손택 | Susan Sontag, 1933~2004 |

뉴욕에서 태어났다. 15세인 1948년, 버클리대학에 입학했다. 1955년 하버드대학에서 철학박사학위를 받았고 옥스퍼드대학, 소르본대학에서 수학하였다. 뉴욕시립대학, 컬럼비아대학 등에서 철학 강의를 맡았고 활발한 기고 활동을 펼쳤

다. 이후 소설가, 평론가로 입지를 굳혔다. 저서로『해석에 반대한다』『은유로서의 질병』『타인의 고통』이 있으며, 2003년 프랑크푸르트 국제도서전에서 '올해의 평화상'을 수상했다.

| 31 | **유운홍** | 劉運弘, 1797~1859 |

호 시산(詩山). 도화서 화원으로 첨추 벼슬을 하였다. 인물, 산수, 영모, 화조 등을 그렸다. 작품으로 ‹월계귀우도›‹기방도› 등이 전한다. 19세기 중엽에는 김홍도와 신윤복의 화풍을 모방했으나 일종의 매너리즘 현상이 드러난다.

| 32 | **주매신** | 朱買臣, ?~BC 115 |

중국 오(吳)나라 장쑤성[江蘇省] 쑤저우[蘇州] 출생. 집안이 가난하여 나무를 팔아 생계를 유지하면서도 책 읽기를 워낙 좋아했기 때문에 아내와는 스스로 이별하였다. 하급 관리로 지내던 중 고향 사람 엄조(嚴助)의 추천으로 무제에게『춘추(春秋)』를 강설하게 되어 관직에 오르게 되었다. 그 후 태수가 되어 고향에 돌아가서 헤어진 아내와 그의 남편을 불러 도와주었으나 그 아내는 부끄러워 자살했다고 한다.

| 33 | **태공망** | 太公望, ?~? |

주나라 초기의 정치가. 속칭 강태공으로 알려져 있다. 주 문왕의 초빙을 받아 그의 스승이 되었고, 무왕을 도와 은나라 주왕을 멸망시켰으며, 그 공으로 제나라에 봉함을 받았다. 웨이수이[渭水] 강에서 낚시질을 하다가 문왕을 만나게 되었다는 등 그에 대한 전기는 대부분이 전설적이지만, 전국시대부터 한나라 시대에는 경제적 수완과 병법가로서의 재주가 회자되기도 하였다. 병서(兵書)『육도(六韜)』(6권)는 그의 저서라 한다.

34 **치바이스** 齊白石, 1860~1957

중국 청말과 현대에 걸친 화가. 40세 무렵까지 고향에서 소목장(小木匠) 일을 하면서 생계유지를 위해 그림을 그리다가 화초, 영모, 초충의 명수로 이름을 떨친다. 50세 이후 베이징으로 이사하여 미술대학 교수를 지냈다. 석도, 서위, 팔대산인 등을 따르다가 개성주의 화풍으로 변모했고, 자유롭게 감흥을 표현하는 중국 문인화의 대미를 장식하였다. ‹화훼화책(花卉畵冊)› ‹하엽도(荷葉圖)› ‹남과도(南瓜圖)› 등이 있다.

35 **김용준** 金瑢俊, 1904~1967

화가이자 미술교육자, 미술평론가. 호는 근원(近園). 일찍부터 미술에 재능을 보였으나, 대학 졸업 후 한때 화가로는 활동하지 않고 언론에 미술평론을 기고하여 간결하고 담백한 필치로 유명해졌다. 1946년 서울대학교 미술학부 창설에 참여해 동양화과 교수를 역임하였고,『근원수필』을 출간했다. 6·25전쟁 당시 월북하여 활동하다가 1967년 사망하였다. 2002년 5권으로 전집이 출간되었다.

36 **이규보** 李奎報, 1168~1241

고려시대의 문신. 호는 백운거사(白雲居士). 호탕 활달한 시풍으로 당대를 풍미했으며, 벼슬에 임명될 때마다 읊은 즉흥시가 유명하다. 몽골의 침입을 진정표(陳情表)로 격퇴한 명문장가였다. 시, 술, 거문고를 즐겼으며, 만년에 불교에 귀의했다. 저서로『동국이상국집』『백운소설』『국선생전(麴先生傳)』, 시로는「천마산시(天摩山詩)」「모중서회(慕中書懷)」「고시십팔운(古詩十八韻)」「동명왕편」이 있다.

37 **센리큐** 千利休, 1522~1591

어물상으로 성공한 대상인의 장남으로 태어나 일본을 대표하는 다인이 됐다. 17세 때 기타무키 도칭과 다케노 죠오에게 다도를 사사하고, 와비차[도구나 예법보다

는 화경청적(和敬淸寂)의 경지를 중시하는 방식]의 다도법을 대성시켰다. 오다 노부나가와 도요토미 히데요시의 다도를 관장하는 책임자가 되었으며, 여러 가지 형태로 전해지던 차 마시는 풍습을 다듬고 체계화해서 다성(茶聖)이라고 일컬어진다.

38 베르니니 Gian Lorenzo Bernini, 1598~1680

이탈리아의 조각가이자 건축가. 조각가인 아버지 피에트로의 지도로 일찍부터 기술을 연마했다. 역대 교황의 총애를 받아, 조각뿐만 아니라 건축 등 다방면에 걸쳐서 재능을 발휘했다. 1646~1652년에 만든 산타 마리아 델라 빅토리아 성당의 ‹성 테레지아›는 완벽한 대리석 조각법이 발휘됐다. 후에 건축, 회화, 조각을 융합시킨 현란한 무대미술을 탄생시킨 주인공이다.

39 관조 觀照, 1943~2006

목탁 대신 카메라를 들고 전국의 산과 절을 찍는 것으로 수행했던 스님. 1977년부터 30여 년간 사진을 찍으며 10차례의 전시회와 『승가』 『열반』 『사찰꽃살문』 등 15권의 사진집을 냈다. 필터나 조명을 전혀 사용하지 않은 단순 담백함이 그가 찍은 사진의 미학이다.

40 김원용 金元龍, 1922~1993

고고미술사학자, 전 국립중앙박물관장. 대상을 있는 그대로 파악하고 재현하는 ‘자연의 미’를 한국미로 규정했다. 1958년 문화재 위원을 맡으면서 유적 발굴과 문화재 보존에 힘썼다. 전곡리, 무령왕릉을 발굴했고, 『한국벽화고분』 『신라 토기』 『한국고고학연구』 등의 저서를 남기며 국내 고고학의 기틀을 마련했다.

41 잇큐 一休, 1394~1481

일본 무로마치 시대의 선승. 독특한 재치와 풍자로 대중의 인기를 모았다. 순진무구하고 총명했던 동자승으로 유명했고, 고행을 겁내지 않아 무섭게 수행한 끝

에 깨달음을 얻고 난 뒤에는 스승을 떠나 전도 교화에 전념했다. 굽은 소나무를 곧게 보는 법을 제자에게 묻고는 스스로 답하기를 "굽어 있는 것을 굽어 있다고 보는 것이 곧 곧게 보는 것이다"라고 했다.

| 42 | 정몽주 | 鄭夢周, 1337~1392 |

고려 말기의 문신이자 정치가. 호는 포은(圃隱). 조정의 요직을 두루 거치며 점진적 개혁을 주장했지만 급진적인 개혁파들에 의해 격살된다. 두 왕조를 섬기지 않겠다는 단호한 결의를 「단심가」로 표현, 자신과 역사에 대한 확고한 신념과 의지를 불사이군(不事二君)의 명분을 빌려 드러냈다.

| 43 | 유성룡 | 柳成龍, 1542~1607 |

호가 서애(西厓)인 조선 중기의 문신. 임진왜란 중민정, 군정의 최고 관직을 지내며 전시 조정을 이끌고, 이순신과 권율 등의 명장을 등용했다. 조선 왕조의 재정비를 위한 응급책으로 각종 시무책을 제기했다. 이황의 학설에 따라 이기론을 펼치고 양명학을 비판하며, 어느 하나에 치중되지 않고 병진해야 한다는 지행병진설(知行竝進設)을 주장했다. 저서로는 임진왜란사 연구에 귀중한 자료인 『서애집』 『징비록』 등이 있다.

| 44 | 김굉필 | 金宏弼, 1454~1504 |

조선 전기의 성리학자. 호 한훤당(寒暄堂). 김종직 문하에서 학문을 배우면서 특히 『소학』에 심취해 '소학 동자'라 불렸다. 1498년 무오사화가 일어나자 평안도 희천에 유배되었는데, 그곳에서 조광조를 만나 학문을 전수하였다. 16세기 기호 사림파의 주축을 형성하고, 정여창, 조광조, 이언적, 이황과 함께 5현으로 문묘에 종사됨으로써 조선 성리학의 정통을 계승한 인물로 인정받았다. 문집에 『한훤당집』, 저서에 『경현록』 『가범』 등이 있다.

45 **이황** 李滉, 1501~1570

조선 중기의 학자. 호 퇴계(退溪). 우주의 현상을 이와 기, 이원(二元)으로 설명하고, 주자의 이기이원론을 발전시켰다. 후에 그의 학풍은 유성룡, 김성일 등에게 계승되어 영남학파를 이루었고, 이이의 제자들이 주축이 된 기호학파와 병립했다. 임진왜란 후 일본에 소개돼 일본 유학에 영향을 끼쳤다. 도산서원을 창설, 후진양성과 학문 연구에 힘썼다. 주요 저서로『퇴계전서』『도산십이곡』『퇴계필적』이 전한다.

46 **김구용** 金丘庸, 1922~2001

시인. 경북 상주 출생. 부모와 함께 살면 제 명에 살지 못한다 하여 네 살 때부터 금강산 마하연에서 불교와 한학을 공부했다. 1940년부터 1962년까지는 동학사에 기거하며 경전과 수많은 동서 고전을 섭렵, 번역했고 시를 썼다. 김동리의 추천으로 등단했으며, 성균관대학교 교수로 재직했다. 저서로는『시』『구곡』『송백팔』『구거』『구용일기』『인연』『동국 열국지』『삼국지』『수호전』『옥루몽』『채근담』『노자』등이 있다.

47 **이응노** 李應魯, 1904~1989

호가 고암(顧菴)인 동양화가. 해강 김규진 문하에서 문인화를 습득했다. 1935년 일본에 유학, 전통적인 사군자에서 벗어나 대상을 사실주의적으로 탐구한 현실 풍경화를 그렸다. 해방 전후 단구미술원을 조직하여 식민 잔재 청산에 앞장섰고, 6·25전쟁, 민주화 과정에 이르기까지 한국의 현대사를 관통하면서 재야적인 미술인으로 활동했다. 1967년 동백림 사건에 연루돼 옥고를 치렀다. 후에 파리로 돌아가 문자추상을 더욱 발전시키며 서양에 동양 예술을 꽃피웠다.

48 **정종녀** 鄭鍾汝, 1914~1984

호 청계(靑谿). 1935년 21세 때 미술협회전에 ‹적취(滴翠)›가 입선하여 화단에

데뷔했다. 광복 후에는 좌익계의 조선조형예술동맹과 조선미술동맹에 가입, 조선미술동맹 동양화부 위원장을 역임했다. 6·25전쟁 중 월북하여 조선화의 대가로서 우대받았다. 산수, 인물, 불화 등 폭넓은 소재에 수묵, 채색 등 다양한 표현기법과 활달하고, 섬세한 필력으로 유명하다.

49 **김규진** 金圭鎭, 1868~1933

호가 해강(海岡)인 근대 서화가. 18세 때 중국에 유학하여 서학의 명적을 연구하였다. 산수화, 화조화, 사군자를 즐겨 그렸고, 영친왕에게 서법을 가르치기도 했다. 한국 최초로 사진을 도입해 어전의 사진사가 되었다. 안중식, 조석진과 함께 서화협회를 창설하여 후진을 양성하고, 경향 각지에서 서화전을 개최해 서화예술의 계몽에도 진력했다. 주요작품으로 ‹기법보살(起法菩薩)› ‹대부귀길상도(大富貴吉祥圖)›가 있다.

50 **이상범** 李象範, 1897~1972

동양화가로 호는 청전(靑田). 서화미술회를 나와, 『동아일보』 미술 책임 기자로 근무하다 1938년 손기정 선수 일장기 말살 사건으로 피검되었다. 작품 세계는 초기에는 스승인 심전 안중식의 영향을 받아 남북종 절충 화풍을 보였으나 점차 독자적 세계를 개척, 향토색 짙은 작품을 완성했다.

51 **김기창** 金基昶, 1913~2001

서울 출생. 호 운보(雲甫). 7세 때 장티푸스로 청각을 잃었다. 이당 김은호에게 그림을 배웠는데, 6개월 만에 조선미술전람회에 입선할 정도로 천재적 소질을 보였다. 산수, 인물, 화조, 영모, 풍속 등에 기량을 발휘하며, 형태의 대담한 생략과 왜곡으로 추상과 구상의 영역을 망라했다. 활달하고 힘찬 붓놀림, 호탕하고 동적인 화풍으로 한국화에 새로운 경지를 개척하였다. 만 원권 지폐의 세종대왕 얼굴을 그렸다.

52　　　　**김은호**　　　　　　　　　　　　　　　金殷鎬, 1892~1979

한말 최후의 어진화가로 호는 이당(以堂). 1937년 미술단체인 조선미술가협회
일본화부 평의원이 돼 같은 해 11월 일본 군국주의에 동조하는 ‹금차봉납도(金
釵奉納圖)›를 그리기도 했다. 그림은 인물, 화조, 산수 등 폭넓은 영역을 다뤘으
며 중심 영역은 인물이었다. 선묘를 억제하고 서양화법의 명암과 원근을 적용했
으며 일본화를 통해 사생주의를 흡수하고 양화풍의 화법에서도 많은 영향을 받
았다.

53　　　　**모네**　　　　　　　　　　　　　　Claude Monet, 1840~1926

프랑스의 인상파 화가. 소년 시절 화가 부댕을 만나, 외광 묘사에 대한 초보적
인 화법을 배웠다. 작품은 외광을 받은 자연의 표정을 따라 밝은색을 효과적으
로 구사하고, 팔레트 위에 물감을 섞지 않는 대신 ‘색조의 분할’이나 ‘원색의 병
치’를 이행하는 등 인상파의 한 전형을 개척해갔다. ‹인상·일출›‹루앙 대성당›
‹수련› 등의 작품이 있으며, 빛의 마술에 걸려 끝없이 빛을 좇다가 말년에 눈병
을 얻었다.

54　　　　**툴루즈 로트레크**　　　　Henri de Toulouse Lautrec, 1864~1901

프랑스의 앉은뱅이 화가로 유명하다. 19세기 파리의 환락가가 그림의 주요 소재
였고 초기의 풍자적 작품과 유화, 석판화가 높은 평가를 받았다. 그의 날카롭고
박력 있는 표현은 근대 소묘사에 중요한 위치를 차지하며, 그런 소묘를 바탕으
로 한 유화는 어두우면서 신선한 색조로 독자적 작풍을 만들었다. 삼십대 이후
알콜 중독과 정신착란을 일으키다 37세의 나이에 요절했다.

55　　　　**반 고흐**　　　　　　　　　　　Vincent van Gogh, 1853~1890

네덜란드의 화가. 목사의 아들로 태어나 화가가 되기까지 점원, 전도사 등 여러
직업에 종사했다. 인상파의 밝은 그림과 일본의 우키요에 판화에 심취해 어두운

화풍에서 밝은 화풍으로 바뀌어, 정열적으로 작품 활동을 했다. 인상주의의 기법과 점묘법을 시도하다가 강하고 리듬감 있는 형태와 두껍게 칠하는 임파스토 기법을 개발하여 표현주의에 큰 영향을 끼쳤다. 우울증과 간질에 시달리다 권총 자살로 생을 마감했다. ‹감자 먹는 사람들›‹별이 빛나는 밤›‹밤의 카페› 등의 작품이 있다.

| 56 | **고갱** | Paul Gauguin, 1848~1903 |

프랑스의 후기 인상파 화가. 전문적인 미술 수업을 전혀 받지 않아 전통에 대한 거부와 맹렬한 독립심이 남달랐다. 궁핍한 그의 생활은 문명 세계에 대한 거부를 나타내고, 원시 세계가 보존돼 있는 타히티로 옮겨 다수의 작품을 남기게 했다. 고갱의 상징성, 내면성, 비자연주의적 경향은 20세기 회화가 출현하는 데 근원적인 역할을 했다.

| 57 | **마네** | Edouard Manet, 1832~1883 |

인상주의의 아버지라 불리는 프랑스 화가. 1863년 프랑스 왕립 아카데미 미술전 '낙선 전시회'에서 여인의 나체를 그린 ‹풀밭 위의 점심›, ‹올랭피아의 별›로 일약 세상의 주목을 끌었다. 세련된 도회적 감각의 소유자로 현실을 예민하게 포착하는 필력에서는 유례없는 화가였다.

| 58 | **세잔** | Paul Cézanne, 1839~1906 |

파리의 아카데미 스위스로 학교를 옮겨, 후에 인상파 화가들과 인연을 맺는다. 광선을 중시하는 인상파 영향에서 점차 벗어나 풍경에서 보이는 구도와 형상을 단순화하고 거친 터치로 독자적인 화풍을 개척해갔다. 자연은 원형, 구형, 원추형에 비롯되는 것이라고 주장, 형체의 세계에 깊이 파고들었다. ‹목맨 사람의 집›‹에스타크›‹목욕하는 여인들› 등의 작품이 있다.

| 59 | **피카소** | Pablo Picasso, 1881~1973 |

스페인 출생. 유년기부터 천재성을 보였던 그는 92세의 나이로 사망하기 전까지 회화, 조각, 도자기 등 무려 5만여 점의 작품을 남겼다. 사물의 외형을 모방하던 종래 화법을 깨고, 기하학적 도형으로 해체, 1907년 ‹아비뇽의 처녀들›에 이르러서 형태분석을 구체화했고, 점차 큐비즘을 발전시켰다. 1936년 에스파냐 내란 당시, 전쟁의 비극과 잔혹을 독창적으로 그려낸 ‹게르니카›를 완성하면서 피카소 특유의 표현주의로 불리는 괴기한 기법을 만들어냈다. 많은 여인들과 사랑을 나누었던 것으로도 유명하며, 그의 창작의 힘은 곧 에로스였다는 말이 있다.

| 60 | **부그로** | William-Adolphe Bouguereau, 1825~1905 |

프랑스의 화가. 50년 동안 해마다 파리 살롱 전에 꾸준히 작품을 출품했다. 인상주의 화가의 작품을 미완성의 스케치라고 평가절하하기도 했다. 형식과 기법 면에서 엄격하고 신중했으며 고전주의적인 조각과 회화를 깊이 탐구했다. 주요 작품으로는 ‹성 세실리아› ‹필로메나와 프록네› ‹바커스의 청년시대› 등이 있다.

| 61 | **마티스** | Henri Matisse, 1869~1954 |

프랑스의 화가. 파리에서 법률을 배웠으나 화가로 전향했다. 마티스가 드랭, 블라맹크 등과 함께 시작한 야수파 운동은 20세기 회화의 일대 혁명으로, 그는 원색의 대담한 병렬을 강조하고 강렬한 개성적 표현을 시도했다. 후에 보색관계를 살린 색면 효과 속에 색의 순도를 높여 확고한 작품 세계를 구축해 피카소와 함께 20세기 회화의 위대한 지침이 됐다.

| 62 | **브라크** | Georges Braque, 1882~1963 |

프랑스의 화가. 1907년부터 세잔의 구축적인 작풍을 연구하다 비슷한 사고를 지닌 피카소와 협력하여 큐비즘을 창시, 분석적 큐비즘의 단계에서 종합적 큐비즘으로 발전시켰다. 이성과 감성의 조화를 중시하는 프랑스적인 전통의 작품을

제작했다. 주요 작품으로 ‹앙베르 항구› ‹레스타크의 집들› ‹기타를 든 남자› 등 이 있다.

63 **앵그르** Jean Auguste Dominique Ingres, 1780~1867

19세기 프랑스의 고전주의를 대표하는 화가. 당시 화단의 중진이었던 다비드에게 사사하고, 이탈리아에 체류하며 고전 회화와 라파엘로의 화풍을 연구했다. 초상화가로서도 천재적 소묘력과 고전풍의 세련미를 발휘해 많은 작품을 남겼고, 1824년 파리 살롱에 출품한 ‹루이 13세의 성모에의 서약›으로 명성을 얻으며 들라크루아가 이끄는 고전파의 중심적 존재가 됐다. 드가, 르누아르, 피카소 등이 한때 그의 감화를 받은 것으로 알려진다.

64 **칸딘스키** Wassily Kandinsky, 1866~1944

러시아 출신의 프랑스 화가. 법률과 경제학을 전공하다 1895년 인상파전에서 모네의 작품에 감화를 받아 화가의 길을 걷기로 한다. 1911년 표현파인 프란츠 마르크와 뮌헨에서 예술가 집단 ‘청기사’를 조직하고, 비구상 회화의 선구자가 되었다. 1937년 나치스가 퇴폐예술가로 지적하여 작품을 몰수당한 적도 있다. 선명한 색채와 활력 있는 추상표현으로 기하학적 형태에 의한 구성양식으로 들어갔으나, 몬드리안과는 차별화됐다.

65 **휘종** 徽宗, 1082~1135

중국 북송의 제8대 황제로 이름은 조길(趙佶). 정치는 총신들에게 떠맡기고, 자신은 태평시대에 궁정, 정원 등을 건설하며 호사스러운 생활을 즐겼다. 문화재를 수집, 보호하고 서화원을 설치해 궁정 서화가를 양성하며 문화사상 선화시대 (宣和時代)라는 한 시기를 연출했다. 또한 시문과 서화에 뛰어나 ‘풍류천자’라는 칭호를 얻었다.

66 **뭉크** Edvard Munch, 1863~1944

노르웨이의 화가. 불우한 환경과 질병이 그의 정신과 화풍에 큰 영향을 끼쳤다.
오슬로미술학교 수학 당시 급진적인 그룹의 영향을 받았는데, ‹병든 아이›에서
볼 수 있는 삶과 죽음의 응시는 그 후 작품에서 일관된다. 1892년 베를린미술협
회전에 출품한 작품이 삶과 죽음, 사랑과 관능, 공포와 우수를 강렬한 색채로 표
현해 많은 물의를 일으켰지만 여기서 그의 독자적인 세계가 확립됐다. 대표작으
로 ‹절규›‹질투›‹죽음의 방› 등이 있다.

67 **남태응** 南泰膺, 1687~1740

호가 청죽(聽竹)인 조선 후기의 문인이자 미술평론가. 『청죽만록』(8권)이라는 문
집을 저술했는데, 조선시대 화론 중에서 가장 뛰어난 비평적 견해를 담고 있다.
이 책은 ‘이괄의 난’ 등 정치 사회적 사건의 자초지종과 자신의 소견을 수필 형
식으로 쓴 것이며, 별책으로 구성된 『청죽별지(聽竹別識)』에는 문장론과 화사(畵
史)에 관한 글이 많이 실려 있다.

68 **김명국** 金明國, 1600~1662 이후

조선 중기의 화가. 도화서 화원을 거쳐 화학교수를 지냈다. 1636년과 1643년
통신사를 따라 일본에 다녀왔다. 인물화에 독창적인 화법을 구사했는데, 굳세고
거친 필치와 흑백 대비가 심한 묵법, 분방하게 가해진 준찰(皴擦) 등이 특징이다.
남태응은 “김명국 앞에도 없고 김명국 뒤에도 없는 오직 김명국 한 사람이 있을
따름”이라고 평했다. 대표작으로 ‹설중귀려도(雪中歸驢圖)›를 비롯하여 ‹심산행
려도›‹노엽달마도(蘆葉達磨圖)› 등이 있다.

69 **타데오 디 바르톨로** Taddeo Di Bartolo, 1362 또는 1363~1422

시에나에서 태어나 피사와 페루지아 등지에서 활동한 이탈리아의 성화가. 기독
교의 성인과 영웅을 그린 프레스코화가 유명하며 르네상스 시기에 유행하게 될

전형적 스타일을 앞서 예시한 화가로 알려진다. 대표작으로 ‹지옥도› ‹성모와 아기 예수› 등이 있다.

70 **관동** 關仝, 907~960

중국 오대 후량(後梁) 때의 산수화가. 형호(荊浩)를 사사하면서 화법을 배웠으며, 큰 구도의 산수화가 장기이다. 간결한 필법으로 웅대한 산수화풍을 완성하여 송대의 산수화가들에게 많은 영향을 끼쳤다. 인물화에 능하지 못해 호익(胡翼)에게 대신 그리게 했다는 얘기가 있다.

71 **강기** 姜夔, 1155~1221

중국 남송(南宋) 때의 시인. 백석도인(白石道人)이라고도 불린다. 강기는 다재다능하여 시사(詩詞), 서예, 음률에 정통하였지만 과거시험에는 운이 없어 벼슬길에는 나가지 못하였다. 문명(文名)에도 불구하고, 평생을 불우하게 보냈고 만년에는 친구들에게 의지하고 살면서 궁색한 생활을 하였다. 죽은 뒤에도 장례를 치를 여유가 없어 친구의 도움으로 겨우 전당문(錢塘門) 밖에 안장할 수 있었다.

72 **휘슬러** James Abbott McNeill Whistler, 1834~1903

미국 출신 화가. 리얼리즘이 성행하던 시기에 사실성을 무시한 형식과 내용으로 미국 모더니즘 미술의 선두 역할을 했다. ‘예술을 위한 예술’을 표방하고, 회화의 주제에서 해방되자는 주장을 펴 음악과의 공통성에 착안했고 작품의 부제에 ‘심포니’, ‘녹턴’ 등의 용어를 사용했다. 에칭에도 뛰어나 판화집을 출간하기도 했다. ‹자화상› ‹수를 놓은 커튼› ‹6점의 습작› 등이 있다.

73 **들라크루아** Ferdinand Victor Eugène Delacroix, 1798~1863

프랑스의 낭만주의 화가. 1819년 제리코의 ‹메두사의 뗏목›에 감흥을 받고 1822년 최초의 낭만주의 회화인 ‹단테의 작은 배›를 발표한다. 이후 빛깔의 명

도와 심도를 증가시켜 자신과 낭만주의 회화의 성숙기에 접어들며, ‹사르다나팔루스의 죽음›‹민중을 이끄는 자유의 여신› 등의 대작을 남겼다. 모로코 여행을 통해 동방 취미 풍속화의 기반을 닦으며, 외면적인 격렬함을 내면화했다. 아쉽게도 그의 뛰어난 상상력과 날카로운 지성, 민감한 감수성 때문에 가장 이해받지 못한 19세기 예술가 중 한 사람이 됐다.

74 말레비치 Kazimir Severinovich Malevich, 1878~1935

러시아의 화가. 몬드리안, 칸딘스키와 함께 추상예술의 개척자이다. 러시아의 전위파 시인들과 친교를 맺고, 쉬프레마티슴(절대주의)을 주창했다. 1911년 ‘다이아의 잭’이라는 그룹에 참가해 러시아의 입체파 운동을 추진했다. 작품 ‹흰 바탕에 검은 사각형›으로 센세이션을 불러일으켰고, 이어 원, 삼각형, 십자를 추가하고 그러한 기본 형태에 의한 추상 예술을 이론화해 쉬프레마티슴이라 명명했다.

75 워홀 Andy Warhol, 1928~1987

미국 팝아트의 대표적인 화가. 뉴욕에서 상업 디자이너로 활약하다 화가가 되었다. 1962년 ‘뉴 리얼리스트전(展)’에 출품하여 주목받기 시작했다. 한 컷의 만화, 한 장의 보도사진, 배우의 브로마이드 등 주로 매스미디어 매체를 실크스크린으로 전사(轉寫) 확대하여 현대의 대량 소비문화를 찬양하면서 비판했다.

76 모딜리아니 Amedeo Modigliani, 1884~1920

이탈리아의 화가. 초기에는 조각을 제작하다 회화로 전향해 피카소와 세잔의 영향을 받으면서 독창적 작풍을 수립했다. 탁월한 데생력을 반영하는 부드럽고 힘찬 선의 구성, 미묘한 색조는 섬세하고 우아한 이탈리아적 개성을 드러냈다. 초상화와 누드화 작품이 많다. 그는 당대 최대의 미남으로 일화가 많았으나 가난 속에 과음과 방랑을 일삼다 36세 나이로 요절했다.

77 **볼라르** Ambroise Vollard, 1866~1939

프랑스의 화상이자 출판업자. 19세기 말에서 20세기 초까지의 전위예술가들을 옹호했다. 1893년 파리에 자신의 화랑을 개관하여 무명작가들을 후원하거나 세잔, 피카소, 마티스의 전시회를 열어주었다. 1905년 미술 관련서적 출판에 착수해 드가, 피카소의 판화나 그래픽 작품, 삽화로 실린 문학작품 등의 출간을 도왔다. 숱한 예술가들이 볼라르의 초상화를 그려 가장 많은 초상화로 남은 사나이라는 별칭을 들었다.

78 **뒤샹** Marcel Duchamp, 1887~1968

프랑스 블랭빌에서 태어났다. 초기에 세잔의 영향을 받았고, 입체파에 슬쩍 발을 담그기도 했다. 파리와 뉴욕에서 동시성을 표시한 회화 ‹계단을 내려오는 누드›를 발표하여 큰 반향을 일으켰고, 1913년부터 다다이즘의 선구로 보이는 반예술적 작품을 발표했다. 제1차 세계대전 후 파리에 돌아와 쉬르리얼리즘에 협력, 1941년 앙드레 브르통과 함께 뉴욕에서 초현실주의 작품전을 열었다.

79 **폴록** Jackson Pollock, 1912~1956

표현주의를 거쳐 추상화로 전향하였으며, 구겐하임 부인과 비평가 그린버그의 후원을 받아 격렬한 필치를 거듭하는 추상화를 그렸다. 1947년 마룻바닥에 편 캔버스 위에 공업용 페인트를 떨어뜨리는 독자적인 기법을 개발하여 하루아침에 명성을 떨쳤다. 액션 페인팅이라 불리게 된 이 기법은 묘사된 결과보다도 작품을 제작하는 행위에서 예술적 가치를 찾으려는 것이다.

80 **코르다** Alberto Korda, 1928~2001

그 유명한, 베레모를 쓴 체 게바라의 사진을 찍은 쿠바 출신 사진작가. 이 사진은 전 세계 변혁운동의 상징물로 자리잡았고, 1968년 혁명 등 세계적인 진보 운동의 물결과 함께 각종 티셔츠와 문화상품에 이용됐지만 코르다는 로열티를 요구

하지 않았다. 하지만 러시아의 보드카 회사가 술 광고에 그 사진을 이용하자 코르다는 "체 게바라의 품위를 떨어뜨린다"라며 회사를 고소했고, 재판에서 이겨받은 5만 달러를 쿠바 의료복지 기구에 전액 기부했다.

| 81 | 샤갈 | Marc Chagall, 1887~1985 |

러시아의 비테프스크 출생. 표현주의를 대표하는 에콜 드 파리 최대의 화가다. 초기 작품은 큐비즘의 영향을 받았으나, 점차 슬라브의 환상감과 유대인 특유의 신비성을 융합시킨 독자적인 개성을 풍겼다. 소박한 동화의 세계나 고향 비테프스크의 생활, 하늘을 나는 연인들이라는 주제를 즐겨 다루었고, 자유로운 공상과 풍부한 색채는 보는 사람의 마음을 맑고 깨끗하게 풀어주는 매력이 있다.

| 82 | 미로 | Joan Miró, 1893~1983 |

스페인 바로셀로나 출생. 초현실주의자의 대가로 손꼽힌다. 미로의 작품들은 아이 같은 환상, 순진무구한 유머 감각, 그로테스크한 분위기 등의 특징이 있다. 작품들이 비교적 밝고, 단순화된 구성 형식을 취하고 있지만 작품에 몰두할 때의 미로는 엄청난 고통 속에 지냈다고 한다. 거의 먹지도 못하고 잠도 못 자며 환각에 가까운 상태로 보냈다.

| 83 | 바젤리츠 | Georg Baselitz, 1938~ |

거꾸로 그린 인물화로 유명한 독일의 신표현주의 작가. 구 동독 출신으로 사회주의적 사실주의 미술교육을 받은 바젤리츠는 1950년대 말 미술계를 풍미했던 앵포르멜, 타시즘(Tachisme) 등 추상미술에 적응하지 못했다. 1969년, 자신의 작업에 커다란 획을 긋는, 거꾸로 뒤집힌 인물화를 처음으로 그렸다. 그 그림은 당연하게 여겨져온 상하의 위계를 뒤집어 의미와 기성 가치를 전도시키며, 대상에 얽매이지 않는 자율성을 회화에 부여하였다.

| 84 | 백남준 | 白南準, 1932~2006 |

서울에서 태어나 홍콩과 일본, 독일에서 공부한, 한국이 낳은 세계적 아티스트이다. 1963년 독일 부퍼탈 파르나스 화랑에서 첫 개인전을 열어 비디오 예술의 창시자로 세계 미술계의 주목을 받고, 1969년 미국에서 샬롯테 무어맨과의 공연을 통해 비디오아트를 예술 장르로 편입시킨 선구자라는 평을 들었다.

| 85 | 보이스 | Joseph Beuys, 1921~1986 |

나치 공군의 조종사로 2차 대전에 참전했다가, 비행기가 격추되어 타타르족에 의해 생명을 건졌다. 샤머니즘의 풍습을 지닌 타타르족은 펠트 담요와 비곗덩어리로 그를 구했는데, 이 실존적 경험 이후 펠트와 기름 덩어리는 그의 가장 중요한 작품 소재가 되었다. 조지 마키우나스, 백남준 등과 전위 예술 단체인 플럭서스(Fluxus)에서 활동했으며, "모든 사람은 예술가이다"라는 말을 남겼다. 한국 국립현대미술관에도 그의 작품 4점이 소장되어 있다.

| 86 | 구본웅 | 具本雄, 1906~1953 |

서울 출생. 어릴 적 사고로 척추만곡이 되어 '한국의 툴루즈 로트레크'라고 불렸다. 작가 이상과의 남다른 우정으로도 유명하다. 일찍부터 자신의 길이 화가라는 것을 인식한 구본웅은 집안의 반대를 무릅쓰고, 조선 최초의 파리 유학생 이종우에게 서양화의 기본을 배우고 일본으로 유학해 미술을 전공한다. 신체적 결함에 따른 소외감과 세상과의 단절을 원색적인 색깔과 거친 붓 터치로 표현했는데, 그 때문에 많은 사람들이 그를 야수파로 규정짓는다.

| 87 | 이달주 | 李達周, 1921~1962 |

황해도 연백 출신. 마흔두 살 한창 나이에 뇌일혈로 생을 마감했다. 남긴 작품은 15점 정도였다. 목이 길쭉하고 우수 어린 여성상을 많이 그려 '한국의 모딜리아니'로 불렸다.

88	마루야마 겐지	丸山健二, 1943~

일본 나가노 현 출생. 13세 때 읽은 멜빌의 『백경』에 감명받아 해양통신사가 되려고 마음먹고 전파고등학교에 진학하였으나, 낙제와 정학을 되풀이하였다. 고등학교 졸업 후 1963년 도쿄의 한 무역회사에 통신 담당 사원으로 취직하였으나, 1966년 회사가 부도 위기에 처하자 위기 상황에서 벗어나기 위해 소설 「여름의 흐름」을 썼다. 이 소설로 1966년 제23회 『문학계』 신인문학상을 수상하고, 1967년에는 일본의 대표적인 문학상인 제56회 아쿠타가와상을 받았는데, 이는 사상 최연소 수상이었다.

89	폰타나	Lucio Fontana, 1899~1968

아르헨티나의 산타페 출생. 이탈리아 밀라노의 브레라미술학교에서 조각을 배우고, 제2차 세계대전 전에 '추상·창조' 그룹에 참가하였다. 전후에 밀라노에서 '공간파'를 결성하여 공간주의 운동을 일으켰다. 캔버스에 날카로운 칼자국을 넣은 커팅 작품을 통해 회화와 조각이 결합된 새로운 공간개념을 창조하였다.

90	달리	Salvador Dali, 1904~1989

20세기 최고의 초현실주의 화가. 어렸을 때부터 반골 기질이 다분한 개성의 소유자였으나, 타고난 영특함으로 다양한 유파의 특성을 자기식으로 터득해갔다. 20대 초 접한 프로이트의 정신분석학에 깊이 빠졌으며, 그 영향은 평생을 지배한다. 20세기의 가장 기괴하고 특이한 화가로 기억되고 있지만, 달리 자신은 미치광이인 척하며 피타고라스적 정확성을 갖춘 인간이라고 스스로 회고한 바 있다.

91	우타가와 히로시게	歌川廣重, 1797~1858

일본 우키요에 판화의 대가 중 한 사람. 도쿠가와 막부 시대의 하급 사무라이 집안에서 태어났다. 당시 대부분의 사무라이가 부업을 가졌듯이 소방조(消防組)이

던 히로시게도 화가를 부업으로 삼았다. 초기에는 배우와 미인을 주제로 한 판화만을 제작하다가, 스승 도요히로가 사망한 뒤 풍경화로 눈을 돌려 풍경 판화 시리즈를 제작하기 시작하였다. 지금의 도쿄인 에도의 풍경화 시리즈가 대표작이다.

92 **가츠시카 호쿠사이** 葛飾北齋, 1760~1849

가장 많이 알려진 우키요에의 명인. 19세기 우키요에에 서양화적 수법을 가미한 풍경 판화를 새롭게 개척했다. 영국 작가 조지 무어는 그의 그림에 홀딱 반해서 "호쿠사이의 그림 한 폭의 가치는 전 일본인의 생명과 대등하다"는 극단적인 비유로 찬탄하기도 했다.

93 **뉴튼** Helmut Newton, 1920~2004

어빙 펜, 리처드 아베든과 함께 20세기 3대 패션 사진작가로 꼽힌다. 독일 베를린의 부유한 단추 공장 사장집 아들로 태어났으나, 나치에 의한 유대인 탄압이 심해지자 독일을 탈출, 전 세계를 떠돈다. 본격적으로 세상에 알려지기 시작한 것은 1950년대 파리로 이주하여 아름답고 도발적인 여인의 사진을 찍으면서부터이다. 그의 첫 사진집인 『백인 여성』은 세간에 많은 논쟁을 불러일으켰고 '변태의 제왕' '포르노의 왕자'라는 별명을 안겨주기도 했다. 2004년 할리우드에서 자동차 급발진으로 인한 사고로 사망했다.

94 **헤밍웨이** Ernest Miller Hemingway, 1899~1961

피츠제럴드와 함께 미국의 '로스트 제너레이션'을 대표하는 작가. 정작 자신은 그 표현을 경멸했다. 당대 미국에서 가장 유명한 작가였고, 미국 문학을 외부에 가장 널리 알린 작가이기도 했다. 스페인 내전에는 공화군에 가담하여 참전했고, 1954년에는 노벨문학상을 수상했다. 1961년 7월 엽총 사고로 죽었는데, 자살로 추측된다.

95 박수근 朴壽根, 1914~1965

강원도 양구 출생. 1932년 조선미술전람회에 입선하고 광복 후 월남하여 1952년 국전에서 특선하였다. 1958년 이후 미국 월드하우스,『조선일보』초대전, 마닐라 국제전 등 국내외 미술전에서 활동하였다. 회백색을 주로 하여 단조로우나 풍토적 주제를 서민적 감각과 특유의 화강암 질감으로 매만진 점이 특색이다. 대표작에 ‹소녀›·‹산›·‹강변› 등이 있고 가장 한국적인 화가로 손꼽는다.

96 서위 徐渭, 1521~1593

중국 명나라의 문인이자 화가. 시서화에 일가를 이룬 천재적인 문인으로, 희곡「사성원(四聲猿)」으로 저명하다. 독창성을 중시하여 명나라 초기 문단을 풍미했던 의고파의 모방성을 조소하였으며, 사후에도 그 개성적 시풍은 공안파(公安派)인 원굉도를 경탄시켰다. 저서『서문장 전집(徐文長全集)』(30권)은 명, 청 문단에 큰 영향을 끼쳤다.

97 유장경 劉長卿, 725?~786?

중국 당나라의 시인. 오만하고 강직한 성격으로 시에 서명할 때는 이름이 널리 알려져 있다는 자부심에서 성을 빼고 ‘장경’이라고만 표기하였다. 오언시에 능하여 ‘오언장성(五言長城)’이라는 칭호를 들었다. 관리로서도 자주 권력자의 뜻을 거스르는 언동을 하였다. 그의 시에는 유배당하여 실의 속에 보내는 생활과 깊은 산골에 숨어 살려는 정서를 그린 것이 많다.

98 이중섭 李仲燮, 1916~1956

평양 출생. 도쿄문화학원 재학 중이던 1937년 일본 자유미협전에서 수상하였다. 1945년 귀국, 원산사범학교 교원으로 있다가 6·25전쟁 때 종군화가로 활동하였다. 부산, 제주, 통영을 전전하던 중 가난으로 부인과 아들이 일본으로 건너갔다. 1955년 단 한 번의 개인전을 가졌다. 그 후 처자에 대한 그리움과 생활

고로 이상 증세를 나타내기 시작했다. 야수파의 영향을 받으면서도 향토적이며 개성적으로 서양 근대화의 화풍을 도입하는 데 공헌했다.

99 아쿠타가와 류노스케 芥川龍之介, 1892~1927

일본의 소설가. 도쿄대학 재학 중 나쓰메 소세키의 문하에 들어가 처녀작 「노년(老年)」을 발표하였다. 이어서 「코」로 유명해졌다. 예술 지상주의로 일세를 풍미하였으나, 만년에는 프롤레타리아 문학의 대두 등의 시대 변화에 적응하지 못하고 신경쇠약에 빠져 자살하였다. 작품으로 「라쇼몽」「어떤 바보의 일생」「톱니바퀴」 등이 있다. 1935년부터 시상한 아쿠타가와상은 그를 기념하는 문학상이다.

100 최순우 崔淳雨, 1916~1984

고고 미술사학자이자 미술평론가. 호는 혜곡(兮谷). 개성 송도고보를 나와 개성박물관에 근무하면서 고고미술에 뜻을 두었다. 광복 후 국립중앙박물관 미술과장, 학예수석연구실장, 관장을 차례로 역임하며 박물관을 확장 발전시켰다. 논문으로 「단원 김홍도 재세연대고」「겸재 정선론」「한국의 불화(佛畵)」「혜원 신윤복론」 등이 있고, 저서로 『한국미술사』『무량수전 배흘림기둥에 기대서서』가 있다.

101 김지하 金芝河, 1941~

1960~70년대에는 반체제 저항 시인으로, 1980년대 중반 이후에는 생명 사상가로 활동하고 있다. 목포의 동학 운동가 집안에서 태어났다. 1970년 권력의 부패상을 담아낸 「오적」을 발표하면서 박정희 군사독재 시대의 뜨거운 상징으로 떠올랐다. 시작과 저항운동에 전념하면서 연행과 석방, 도피를 거듭하다가 1984년 사면되면서 1970년대 저작들이 다시 간행되었다. 이 무렵을 전후해 최제우, 최시형 등의 민중 사상에 독자적 해석을 더한 생명 운동에 뛰어들었다.

102 **도연명** 陶淵明, 365~427

중국 동진 시대의 시인. 군벌 항쟁의 세파에 밀리면서 생계를 위해 관직을 역임하였지만 항상 전원생활을 동경하였으며 41세에 누이의 죽음을 구실 삼아 사임하였다. 이때의 퇴관 성명서가 「귀거래사」이다. 가난과 병의 괴로움을 당하면서도 스스로 농사지어 먹고살며 62세에 죽었다. 기교 없는 평담(平淡)한 시풍으로 당시에는 경시를 받았지만, 당대 이후 육조 최고의 시인으로 평가되었다.

103 **루오** Georges Rouault, 1871~1958

프랑스의 화가. 가구 세공사의 아들로 태어났고, 가난으로 인해 공예 미술학교 야간부에 다니면서 스테인드글라스 견습공으로 일하였다. 젊은 시절엔 분방한 선과 심청색(深靑色)을 주조로 한 수채화를 주로 그렸고, 창부, 광대 등 하층민을 등장시켜 인간의 내면을 탐구하려 했다. 1913년께 종교적 주제에 몰두하여 ‹미제레레(Miserere)› 판화 연작을 발표, 20세기의 유일한 종교 화가라는 평을 받는다.

104 **미시마 유키오** 三島由紀夫, 1925~1970

일본의 소설가. 2차 대전 후 가와바타 야스나리의 추천으로 문단에 데뷔했고 1949년 장편소설 『가면의 고백』으로 지위를 굳혔다. 전후 니힐리즘이나 이상심리를 다룬 탐미적 작품을 많이 썼으며, 『금각사』(1956)에서 문학적 절정을 이루며 강력한 노벨상 후보로 거론됐다. 「우국(憂國)」(1960) 발표 이후 점차 급진적 민족주의자가 되었는데, 1970년 '방패의 회' 회원들을 이끌고 자위대의 각성과 궐기를 외치며 할복자살하여 충격을 주었다.

그림 보는 만큼 보인다
ⓒ 손철주, 2017

초판 1쇄 발행 2005년 9월 14일
개정신판 1쇄 발행 2017년 11월 20일

지은이 손철주
펴낸이 정상우
편집주간 정상준
편집 이경준 정지혜
관리 김정숙

펴낸곳 오픈하우스
출판등록 2007년 11월 29일(제13-237호)
주소 서울시 마포구 동교로13길 34(04003)
전화번호 02-333-3705
팩스 02-333-3745
openhousebooks.com facebook.com/openhouse.kr

ISBN 979-11-88285-17-4 (04600)
 979-11-88285-14-3 (세트)

＊잘못된 책은 구입처에서 바꾸어 드립니다.
＊값은 뒤표지에 있습니다.

이 도서의 국립중앙도서관 출판예정도서목록(CIP)은
서적정보유통지원시스템 홈페이지(http://seoji.nl.go.kr)와
국가자료공동목록시스템(http://www.nl.go.kr/kolisnet)에서
이용하실 수 있습니다. (CIP제어번호: CIP2017028198)